李杨力泓 著

美源

中国古代
———
艺术之旅

生活·讀書·新知 三联书店

Simplified Chinese Copyright © 2022 by SDX Joint Publishing Company.
All Rights Reserved.
本作品简体中文版权由生活·读书·新知三联书店所有。
未经许可，不得翻印。

图书在版编目（CIP）数据

美源：中国古代艺术之旅 / 杨泓, 李力著. —2 版. —北京：
生活·读书·新知三联书店，2022.2 （2023.9 重印）
ISBN 978-7-108-07164-4

Ⅰ. ①美…　Ⅱ. ①杨…②李…　Ⅲ. ①美术史 – 中国 – 古代
Ⅳ. ① J120.92

中国版本图书馆 CIP 数据核字（2021）第 101343 号

责任编辑	杨　乐
装帧设计	康　健
责任印制	李思佳
出版发行	生活·讀書·新知 三联书店
	（北京市东城区美术馆东街 22 号 100010）
网　　址	www.sdxjpc.com
经　　销	新华书店
印　　刷	天津图文方嘉印刷有限公司
版　　次	2022 年 2 月北京第 2 版
	2023 年 9 月北京第 2 次印刷
开　　本	720 毫米 × 1020 毫米　1/16　印张 22
字　　数	240 千字　图 600 幅
印　　数	08,001-11,000 册
定　　价	108.00 元

（印装查询：01064002715；邮购查询：01084010542）

目 录

前　言 ………………………… 1

1　美的萌发 ………………… 3
2　原始陶艺 ………………… 7
3　彩陶 ……………………… 10
4　陶器上的图画 …………… 14
5　陶器的造型 ……………… 18
6　丰收女神 ………………… 21

7　美石与玉 ………………… 24
8　治玉工艺 ………………… 27
9　八千年前的真玉 ………… 29
10　红山文化玉器：
　　玉龙和玉凤 …………… 31
11　良渚文化玉器：
　　神人兽面徽识 ………… 36
12　夏商玉雕：
　　仪仗和宝玩 …………… 42
13　两周礼玉：
　　环佩铿锵 ……………… 47
14　汉玉：
　　等级与不朽 …………… 51
15　夏鼎的传说 ……………… 55

16　青铜礼器 ………………… 58
17　青铜器的造型 …………… 62
18　兵器装饰 ………………… 67
19　金文铭刻 ………………… 70
20　新兴的铸造工艺 ………… 75

21　无声的军阵
　　——秦俑 ……………… 79
22　精致的汉俑 ……………… 83
23　生活中的俑像 …………… 87
24　动物雕塑 ………………… 91
25　两晋南北朝俑群 ………… 95
26　纪念碑式的石雕 ………… 100
27　陵墓石刻 ………………… 104
28　三彩造型 ………………… 110

29　图绘缘起 ………………… 114
30　汉代的绘画 ……………… 118
31　汉画像石 ………………… 122
32　汉画像砖 ………………… 126
33　拼镶砖画 ………………… 130
34　吴晋画艺 ………………… 134
35　兰亭之谜 ………………… 138
36　北方的画风 ……………… 141

37 佛教艺术东传 ………… 145
38 金铜佛造像 ………… 149
39 中国石窟寺的再发现 … 153
40 石窟寺艺术之一：
 壁画和泥塑 ………… 157
41 石窟寺艺术之二：
 石雕 ………… 163
42 石雕造像和造像碑 …… 169
43 舍利容器 ………… 174

44 隋唐绘画 ………… 179
45 山水花鸟画的发展 …… 184
46 唐代墓葬壁画 ………… 189
47 五代绘画 ………… 194
48 两宋画院和文人画 …… 198
49 宋画艺术 ………… 202
50 宋辽金墓葬壁画 ………… 206
51 元代绘画 ………… 210

52 原始瓷器 ………… 216
53 六朝青瓷 ………… 218
54 隋唐瓷艺 ………… 222
55 宋代名瓷 ………… 227
56 辽瓷与西夏瓷 ………… 236
57 元青花 ………… 239
58 明清彩瓷 ………… 241

59 漆器之一：
 早期的镶嵌装饰 …… 245
60 漆器之二：
 图绘 ………… 248
61 丝绸和"丝绸之路" …… 253
62 金银工艺 ………… 259

63 中国古代建筑特征 …… 263
64 唐代木构建筑 ………… 270
65 辽金建筑遗存 ………… 275
66 《营造法式》 ………… 278
67 大都会——中国古代城市
 建筑布局 ………… 281
68 塔和桥 ………… 287
69 长城和宫殿 ………… 293
70 园林艺术 ………… 300

71 家具溯源 ………… 305
72 汉魏以前：
 席地起居的家具 …… 308
73 屏风和帐 ………… 312
74 南北朝家具：
 向高足过渡 ………… 316
75 隋唐家具：
 高足时尚 ………… 319
76 宋元家具：
 高足成风 ………… 323
77 明式家具：
 实用器与艺术品 …… 326

后　记 ………… 330
名词解释 ………… 331
参考文献 ………… 345

前　言

公元622年，唐廷命司农少卿宋遵贵以船载收缴的隋宫廷"图书古迹"，溯黄河而上，运回都城长安。不料行至三门峡"底（砥）柱"时因船遇险，所载古籍书画"多被漂没，其所存者，十不一二"（《隋书·经籍志》）。而在唐代，皇室所藏秘籍宝卷也屡遭劫难，安禄山之乱，"两都覆没，乾元旧籍，亡散殆尽"。以后虽努力收集，稍有恢复，到黄巢攻入长安，再遭兵火，终致"尺简无存"（《旧唐书·经籍志》）。至于私家藏画，更是常遭厄运，如以写《历代名画记》名于史的张彦远，出身名门，家藏书画丰富，除部分珍品曾上献皇室外，其余因张弘靖（彦远祖父）出镇幽州时遇朱克融之乱，尽皆失坠，只剩下二三轴而已。时张彦远仅八岁，以致他后来感叹自己无缘得见祖上珍藏。

中国艺术的历史悠远绵长，中国艺术品的存世却极为不易，历经数千年的沧桑巨变，各类艺术品能留存至今的为数甚微。以绘画为例，原作于纸帛上的名家真迹，多经不起岁月的销蚀和战乱的破坏，以致帛朽纸败、丹青无迹；绘于宫殿寺观的精美壁画，也多随着建筑物的损毁，化为历史上的陈迹，泯灭断踪。即便隋唐时期的画作留存于世的，也已是寥若晨星，至于汉代及其以前的画作，则更是几成空白……于是长久以来，人们只能主要依据古籍中有关的记录，以及有幸流传下来的少数作品，甚至只是原作的摹本，去探究中国古代艺术的历史，自然难于描绘出华夏大地上远古之美发展的真实风貌。

20世纪初，敦煌藏经洞、殷墟甲骨文、西北流沙坠简等文物的发现和出土，如同打开了一扇新的窗口，极大地丰富了人们对中国历史的认识。学者提出了"二重证据法"，将地上存留的资料和地下新出的资料做整合的研究，成为学界最推崇的研究路径。不久，西方科学的田野考古学方法进入中国，考古学家20世纪30年代在河南安阳的十余次发掘和巨大收获，大大地震撼了世人。只是由于抗日战争的

爆发，才使得当地的野外工作不得不全面停止。

"中国考古学的发现，可惜现在还寂寥得很。"这是郭沫若为米海里司著《美术考古一世纪》中译本写译者前言时发出的感叹，时为1946年12月16日。同时郭先生还指出："中国应该做的事情实在太多，就考古发掘方面，大地实在是等待得有点不耐烦的光景了。这样的工作在政治上了轨道之后，是迫切需要人完成的，全世界都在盼望着。一部世界完整的美术史，甚至人类文化发展全史，就缺少着中国人的努力，还不容易完成。"

从那时起直到今天，60年过去了，整整一个甲子，中国的考古学，中国大地上的考古发现，用天翻地覆、换了人间这样的词句来形容，当不为过。20世纪后半叶以来，我国的田野考古调查和发掘工作蓬勃发展，特别是近二三十年，几乎每年都有令人惊喜的考古新发现面世，犹如开启了许多深埋地下的文物库房。在田野发掘获得的考古标本中，有许多是与美术有关的，为我们重新审视中国古代艺术成就，提供了极其可贵的第一手资料。我们强调田野考古获得的美术标本，是因为它们没有脱离当时的环境，不管是建筑遗址还是墓葬，也没有破坏与其共存的其他标本的内在联系。而这些信息是那些被花钱买去摆在主要是外国博物馆中的物品（大多是因被盗掘而失去必要的科学信息）无法相比的。

这些数量空前的史前艺术品，如新石器时代的彩陶、玉雕，商周时期的青铜器，汉唐时期有关绘画、雕塑的文物，等等，纷纷呈现于世人的面前。如此美丽而众多的古代艺术珍品，使我们有可能据以改写中国艺术史，特别是唐宋以前的古代艺术史。

丰富的新获得的文物考古资料，一时还难于被艺术史家，尤其是广大中国古代艺术爱好者所熟悉，因此，必须有人从事开路架桥的劳作，本书的编写，正是想达到这一目的。我们将美术考古的最新成果分类整理，每类文物又以其发展最成熟、最辉煌的时期为重点，如新石器时代的彩陶和玉雕，商周时期的青铜器，秦汉的墓葬俑群，魏晋南北朝的佛教雕塑以及汉唐以来的墓室壁画，等等。力图以全新的视角，重新勾画中国艺术历史的发展轨迹，与读者一起，探寻和发现中国艺术的真正魅力。

<div style="text-align:right">杨泓　李力
2007年6月12日</div>

美 的 萌 发

早在华夏族传说中的始祖黄帝和炎帝生活的时代以前,美神早已在人间徜徉了几十万年,她的降临应与人类——确切说是刚从古猿进化而成的"直立人"(猿人)——的身影出现在中华大地上同时,那些猿人也正是华夏族的远祖。

早在 20 世纪 20 年代,从北京市西南的房山县周口店龙骨山的洞穴堆积中发现了旧石器时代早期的人类化石,学者称他们为"北京人",生活在距现在 70 万至 20 万年。此后学者们又不断发现比北京人更古老的猿人的遗迹,例如在陕西省蓝田县公王岭发现的蓝田猿人,生活在距现在约 80 万到 70 万年以前;而在云南省元谋县上那蚌村附近发现的元谋猿人更为古老,大约生活在距现在 170 万年以前。这些猿人已经懂得用火,并且用他们的双手将石头、木材或兽骨制作成简陋的工具。从元谋人、蓝田人到北京人,经过了几十万年的岁月,终于不断提高了制作石器的技艺,逐渐在打制石片和修制石器方面,都显示出一定的程序和方法,制成的石器已经能按不同的使用功能分成形态各异的器具。也正是在这漫长的劳动创造中,形成了器物造型的原始的美感。例如常见的"尖状器",北京人已经懂得对它的两侧做细致的修理,使它的外轮廓呈现出侧边近于对称的三角形造

陕西蓝田公王岭蓝田直立人遗址

北京周口店猿人洞

北京人的石器——尖状器

型。至于对均衡、对称等造型规律的进一步掌握，又使人类耗费了长达十几万年的艰辛劳动，那已到了旧石器时代的晚期。

已发现的旧石器晚期遗址中，山西省下川盆地的遗存颇值得注意，其时代约距现在2.4万至1.6万年。下川出土的石器制作得颇为精细，特别是那些特征鲜明的细石器，从选料到打制都很讲究。选用的石料主要是燧石，质坚色美，以黑色为上，还有灰、白、紫、绿等多种，表明人们在选料时除考虑质优外，也已注意到色泽的美观。细石器的外形更为规范，同类器物的大小和造型极为近似，比较突出的例子是细小的石箭镞，有着大致相同的三角形外轮廓，但底边有圜底和尖底两种，都是用压制法制出锐尖和周边，两侧近于对称，压痕细密匀称，具有拙稚的韵律感。除了以三角形为基本轮廓的造型外，这一时期人们还掌握了打制球状物体的工艺技巧，在山西省阳高县许家窑遗址，曾出土了数量颇多的石球，大小不一，以石英、火山岩、石英岩和硅质灰岩为原料，时代比下川遗址略早。

除了在工具制作方面显示出的原始的美感以外，在距今15万—12万年以前的三峡兴隆洞遗址，发现了上面有人工刻划图形的剑齿象门

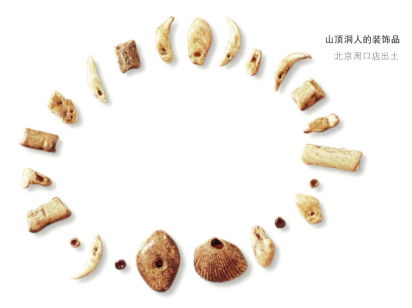

山顶洞人的装饰品

北京周口店出土

山顶洞人复原像

齿化石,这是目前发现年代最早的与艺术有关的考古标本。到旧石器时代晚期则出现了专门制作的装饰品和刻出简单纹饰的骨角,这些已可以真正称为史前艺术品。

旧石器时代晚期的装饰品,在山西省的峙峪、宁夏的水洞沟、河北省的虎头梁、辽宁省的金牛山等地都有发现,但是最值得注意的还是北京周口店龙骨山发现的山顶洞人的遗物,距现在约1.8万年。山顶洞人的装饰品丰富多样,他们一方面利用鱼或兽等的牙、骨等穿孔佩戴,另一方面用石材制作珠、坠等物。已经发现的穿孔兽牙,有125枚之多,其中有一枚虎的门齿,其余是獾、狐、鹿、野狸和小食肉类动物的犬齿,都是在牙根部位两面对挖成孔,其中有五件出土时呈半圆形排列,推测可能是成串的项饰。除兽牙以外,还将海蚶壳、鲩鱼眼上骨穿孔佩戴。至于石珠,更是制工精细,已发现的七枚都以白色石灰岩制成,形状虽不甚规则,但大小相近似。最大的一枚直径6.5厘米,孔眼由一面钻成,表面还染成红色。此外还有以天然的椭圆形黄绿色岩浆岩小砾石制作的石坠,石坠中央对钻成孔。这些精工制作的装饰品,串联起来时还使用了以赤铁矿染成红色的带子,表明当时山顶洞人已经萌发了最原始的对美的追求,美术正从这种朦胧的原始美感中孕育而成。

于是人们尝试着进行最初的美术创作了。已发现的一些刻纹的兽骨和鹿角,带给我们有关的信息,其中最值得注意的是山西省峙峪遗址发现的刻纹马类肱骨片和河北省兴隆县发现的刻纹鹿角。峙峪刻纹骨片长仅8厘米,在光亮的骨面上有人工刻纹,似是些简单的图形,

山西峙峪遗址出土石器

又难于确切辨明其含义。或认为是两组猎人狩猎的图像，一组是猎羚羊，另一组是捉驼鸟，但也许仅是史前人类随意刻画的若干线条。兴隆的刻纹鹿角与上述刻纹骨片不同，十分清楚地显露出旧石器时代晚期居民的艺术才能，那是一件已经石化的赤鹿右角眉枝的残段。似经磨制后再刻画，由阴刻的线条组成三组图案：第一组由直线、斜线和连弧纹所组成；第二组由互相平行的密集的曲线所组成，呈"8"字形；第三组由四组密集的曲线构成，形成对称性颇强的图案。刻纹以后，又染成红色。这件距现在约1万年的作品，充分显示出那时的居民已掌握了简单的图案构图规律和色彩的运用，可以称得上是华夏之美萌发的物证。

上染红色的刻纹鹿角
残长12.4厘米，河北兴隆出土

原 始 陶 艺

2

制陶业的出现，被认为是人类社会进入新石器时代的基本特征之一。在中国一般认为起始的时期超过公元前1万年。目前所知年代最早的陶器，发现于湖南省道县白石寨村的玉蟾岩遗址，是黑褐色的夹砂粗陶敞口尖圜底的釜形器，这件制工古拙粗劣的器皿，宣告了制陶业的诞生。

旧石器时代和继之而来的中石器时代终于逝去了，人类总算从过于漫长的婴儿阶段蹒跚地步入童年，经历上百万年积淀下来的原始的美术创作经验，一下子都倾泄到新兴的陶艺创作之中。在懂得制陶技艺以前，人类制造工具、装饰品乃至原始的骨角刻纹，都只限于改变自然物的形状或其细部，例如把自然界的石头敲砸成石片，再敲压琢修而成具有特定形状的工具；或是将自然界的兽牙或蚶壳等穿孔，以串联成为装饰身体的项链，等等。虽然改变了外形，但并没有能改变其材质。陶器的烧制就全然不同了，那是通过化学变化将一种物质改造成另一种物质的创造性活动，也是人类按自己的设想用人力去改变天然物的开端。遗憾的是关于陶器发明的确切时间以及它是怎么发明的，至今学者还弄不清楚，较为流行的一种推测认为原始人偶然把沾涂有黏土的篮子，放置在火旁，后来被火烤得发硬，成为不易透水的容器，由此得到启发，产生

陶釜形器 口径31厘米，湖南道县玉蟾岩出土

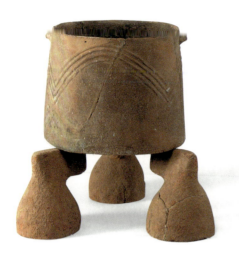

磁山文化陶盂和支架 陶盂高16.5厘米,支架高12.5厘米,河北武安磁山出土

磁山文化三足陶钵 口径22厘米,河北武安磁山出土

了重复效法的念头,经过反复实验和不断改良,最终发明了把经水湿润后的黏土塑制成形,晾干以后再用火焙烧,制成坚硬耐用而不透水的陶器。可以想见这一发明是人类有了稳定的住所以后才可能实现的,应该与懂得从事原始农耕联系在一起,所以,中国的古史传说中,将制陶术的发明归功于农业的创始人神农。前面说到的目前发现年代最古老的陶器的玉蟾岩遗址,同时也发现了目前所知年代最古老的水稻谷壳。

原始制陶的初起阶段,只懂得用手塑捏器坯,常用的方法是先将陶泥搓成泥条,然后再盘筑成形。器坯阴干以后,露天堆放烧制,还没有发明专门的陶窑,因此,难于准确掌握火候。烧制的陶器注重实用功效,以适用于盛物和炊煮,特别是盛放水浆等流质物体时不易倾泼。还要受当时工艺水平的限制,一方面要考虑制成泥坯后不易变形,或是稍有变形但不影响整体;另一方面还要考虑用泥条盘筑法最容易制成的器型;最后还要适应传统习惯,陶器发明前人们从自然物中获取的盛水器皿中,以瓠类植物的果实最为实用,它们那浑圆的外貌也会为人们制作陶质容器时所模仿。基于上述诸因素,当时最佳选择是用近于球体的造型,也有些近于圆筒形状。为了放置稳定,使用时下加垫圈,或是支垫支脚,后来将它们与器体结合在一起,在陶器底部出现了圈足,或是形成稳定支点的三足。总体来看那一阶段烧造的成品质量颇低,一般器形不够规整,外观粗糙,陶质疏松,火候较低,色泽不匀,仅能满足人们的最低需求,尚无余力顾

老官台文化绳纹圈足陶碗　口径26厘米，陕西临潼白家村出土

灰陶三足器　高26厘米，甘肃秦安大地湾出土

及装饰和美感；仅只有最简单的装饰花纹，有些还是为了实用。常见的绳纹，主要是由于要让器坯坚实，须以拍子拍打，拍子上或缠以绳索，拍打时就将那些或粗或细的绳索纹印拍在陶坯表面，形成具有装饰意味的绳纹。此外，只有少量的器物上带有简单的划纹、剔刺纹、小窝篦纹，或者附贴上一些泥条形成凸起的堆纹。绘彩的做法刚刚萌发，极不普遍，也只有在少数陶钵的口沿外壁饰有红色的宽带纹，虽然简单，但却是开风气之先的创举。我们可以从出现在黄河上下、大江南北广大地域的许多新石器时代中期的原始文化遗址，例如磁山文化（河北）、裴李岗文化（河南）、北辛文化（山东）、老官台文化（陕西、甘肃）、城背溪文化（湖北）、彭头山文化（湖南），乃至东北地区辽河流域的兴隆洼文化遗址出土的文物中，寻到这一阶段原始陶器拙朴的身影。

随着原始农业的发展，物质生活日渐宽裕，人们可以将更多的精力投入陶器的烧制中去，使原始制陶工艺向前跨越了一大步，由初起阶段进入发展阶段，懂得使用可以慢速旋转的"陶轮"，利用它转动时产生的惯性力量来修整器坯，制出的陶器质量显著提高，器形日趋规整，器类日渐增多。同时已能构筑简单的陶窑，在密闭的条件下，形成有利于陶器烧制的氛围，能够提高温度和控制火候，生产出质量较高的成品。陶艺的这一进步，耗费了人们千余年的艰辛劳动。现在除了考虑陶器的实用功能以外，人们有余力顾及提高陶器的美感，探寻新的装饰手段，从而导致彩陶艺术之花在中华大地遍地开放。

3 彩 陶

史前彩陶，是中国原始美术中实用与美相结合的成功范例，它们出现的时间远在距今8000余年以前。在陕西临潼油槐乡白家村遗址，已出土有下附三尖足的陶钵，在口沿部分施有褐红色彩，有的钵内还绘有对称的简单几何纹。据统计，那处遗址所获陶器中，彩陶已占到三分之一。

史前彩陶中最具代表性的作品，还是仰韶文化的彩陶。它们主要是日常使用的实用器皿，包括盛放物品的盆、罐、壶和饮食用的钵、碗等，制工精致，使用的泥土经过淘洗，故此胎质细腻，入窑焙烧后成品一般呈橙红色。花纹主要用黑彩，少数使用红彩。经常以陶器本身的橙红胎色为底色，也有的在制坯后绘彩前先施加一层薄薄的白色或红色陶衣，然后绘彩焙烧，使彩绘花纹带的色彩对比更加鲜明。

由于史前时期人们只是席地起居，还没有任何高足的家具，所有的日用器皿都是放在地上使用，因此上面的装饰花纹带都被安排在席地而坐的人目光可及的部位：钵和碗，都将花纹装饰带绘在口唇以下的外壁上部，也有的绘于内壁直到碗心。曲腹盆将花纹带绘在口唇以下曲腹以上的外壁及口沿面上，曲腹以下向内斜收的外壁，一般平素无纹，因为那一部位是席地坐着的人所不易看到的，史前的艺术家自然不在那些地方白费气力。大敞口的盆，外壁不易看到，就将花纹带安排在内壁上部，那也正是人们视线最容易看到的部位。罐上的花纹带，多在肩部或上腹的外壁。小型

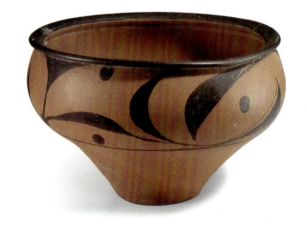

庙底沟类型彩陶盆 高32厘米，口径35厘米，山西方山峪口出土

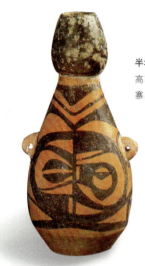

半坡类型彩陶葫芦瓶
高25.8厘米,陕西临潼姜寨出土

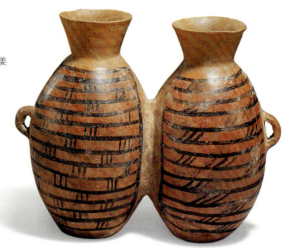

大河村类型彩陶连体瓶
高20至25.3厘米,河南郑州大河村出土

的葫芦瓶,则外壁通体施彩色纹饰。

令人更感兴趣的是陶器装饰花纹带的主题纹样,仰韶文化的不同文化类型的居民各有偏爱,也就有所不同。最引人注目的是分布在陕西华山附近的仰韶文化庙底沟类型彩陶,大量出现在陶器上的是一种美丽的多方连续的图案。制作时先在器坯上安排好装饰花纹带的部位,然后以圆点排列定位,再用线或是弧形三角纹将圆点联结起来,组成既均衡对称,又活跃生动的连续图案,富于节奏感和韵律感。至于这些美丽的图案的含义,还只能猜测。经过反复观察,有人认为那是用阴阳纹结合的技法,表现出植物的覆瓦状花冠以及花蕾、叶子和茎蔓,以连续交错的构图,将蔷薇科植物中玫瑰花那香艳诱人的花朵,化为美丽的彩陶装饰图案。这样一来,出土这些原始彩陶的史前遗址,正好与在其附近的著名的华山联系起来。在中国古代,"华"即"花"字,据说华山的得名正因为远望其五峰如华(花)的缘故。那么在它周围生活的以玫瑰花图案彩陶为文化特征的古代民族,或许当时被称为"花族"即"华族",给我们带来了有关中华民族起源的重要信息。

但是现在人们对庙底沟类型彩陶主题纹样的观察,得出的推测并不只有上述一种,或者认为那种图案是由写实的鸟纹演变而成,那些鸟由简练写实的飞鸟形象,几经变

彩陶盆 高18.5厘米、口径33.8厘米,江苏邳县大墩子出土

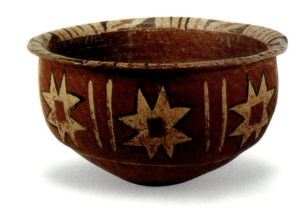

彩陶 ● 11

化，只留下头和象征身躯，最后形成一个圆点后面联结有两条弧线的垂幔状纹，由具体到抽象，达到更为简洁明快的装饰效果。还有人认为那种图案是火光、火焰的变化，那些活泼灵动的弧形三角纹，正表现火焰在风中动荡的生动形态，那些定位的圆点，仿佛是原始的鼓声。面对同样的史前彩陶图案，今人竟得出如此不同的推测，看来各有道理，但是谁都缺乏确凿的证据。虽然推测得各有千秋，但是也有共同之处，那就是全部都折服于史前彩陶散发出的浑厚粗犷的原始美感，极力想透过那稚拙淳朴的图形，去探寻那朦胧的未知的含义，解答几千年前那艺术之谜，也许这正是原始彩陶的艺术魅力至今不衰的原因所在。

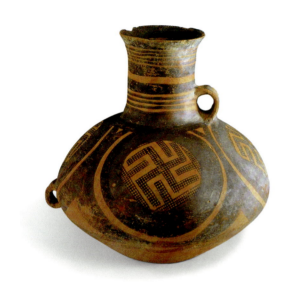

马家窑文化彩陶壶 高25.5厘米，口径10厘米，青海民和出土

除了美丽的玫瑰花图案以外，庙底沟类型的彩陶中也有以动物形象为主题的图案，有各种形态的飞鸟或简化变形的鸟纹，以及写实的蛙纹。而比其稍早的仰韶文化半坡类型的彩陶图案，则以各种形态的鱼和简化变形的鱼纹图案为特色，有时还配以模拟鱼网的图案。也有青蛙的图像，形体蹒跚，和游鱼同饰于陶盆内壁，相映成趣。至于走兽，只见到在陶盆内壁绘出的小鹿。此外，还有一些具有神秘色彩的巫师头像。但是上述两种文化类型的彩陶，还不能概括仰韶文化彩陶的全貌，因为仰韶文化延续的时间很长，分布地域又极广泛，以陕西、河南为中心，覆盖了河北、内蒙古、山西、甘肃、青海乃至湖北的部分地区。地域的差异和时间的早晚，形成许多不同类型，除去半坡和庙底沟类型以外，经常提到的还有西王村、后冈、大司空村、大河村等类型，在彩陶纹饰细部有所差异，但以玫瑰为题材的构图几乎到处都可寻到，显示出某种内在的联系。

除了仰韶文化以外，与它同时或稍迟的其他史前文化，也常制作彩陶，纹饰各有特色。例如分布在东北地区的红山文化、山东地区的大汶口文化、西北地区的马家窑文化及更晚的齐家文化、辛店文化，南方的大溪文化、屈家岭文化，东南沿海地区的昙石山文化，甚至远到新疆、西藏的一些史前文化遗址，也有少量彩陶出土。

中国大陆以外，分布在台湾岛上的史前文化遗址，例如台北的大坌坑和圆山、高雄的凤鼻头等遗址，都曾发掘到少量的彩陶，被认为是海峡两岸诸原始氏族部落间密切联系的历史见证。这些不同地区、不同文化或不同时期的彩陶，在器物造型和装饰图案方面均具有各自的特色。

原始社会那些色彩斑斓的彩陶纹饰是用什么工具和颜料绘成的？这一直是人们很感兴趣的问题。1972—1979年，考古学者发掘姜寨遗址的一座墓(M84)时，出土了一套包括石砚、研棒、陶水杯在内的完整绘画工具，还有小块红黑色矿物质颜料。这也是目前发现时代最早的绘画工具及颜料。

这套绘画用具中有石砚一件，平面呈不规则方形，砚面及底平整光滑，器表中间略偏处有一直径7.1厘米、深2厘米的规整的圆形臼窝，窝内壁及砚面上有许多红颜料痕迹。与石砚同出石研棒一件，圆柱形，略短，长5.1厘米，棒头因长期使用已磨成斜角形，发现时恰放置在砚窝内，显然系石砚配套的研棒。同时在石砚旁发现红黑色颜料一块，已崩裂为四小块，经鉴定属三氧化二铁（Fe_2O_3），为矿物质颜料，与石砚臼窝中存留的红黑颜料为一种。此外，还有一件陶水杯，大敞口，小底，形似漏斗，与上述石砚、研棒、颜料共出，应是绘画时的盛水器。这批绘画工具中唯一不见画笔，但从姜寨出土彩陶上极细腻且露笔锋的鱼、蛙及人面纹饰推测，当时的画笔可能已是软毛集束类物体，这点仅可存疑。

马家窑文化彩陶鼓 通高30厘米，甘肃兰州出土

史前绘画工具 石砚、研棒、陶水杯，陕西临潼姜寨出土

4 陶器上的图画

缤纷的彩陶世界,散发着原始艺术古朴拙稚的美感,显示出实用与美的巧妙结合,表明史前人类在极为艰辛的条件下,如何竭力美化生活,争取获得一些精神方面的享受。虽然受到生产条件和工艺技能的制约,但人们尽量使彩陶图案构图均衡对称,色调明快,尽管有时部分图像呈现涡旋翻转的态势,但是结合器皿外轮廓等方面整体去看,仍然显得造型稳定,反映出当时人们期望生活安宁幸福的心态。生活安宁幸福的前提在于衣食的丰盛,对于史前居民来说,只能期望原始农业和牧养的牲畜获得丰产,渔猎时也有收获。为此就要求助于原始巫术,于是他们那朦胧的美感,又和他们对大自然的朦胧认识——万物有灵的观念——交织在一起,给原始彩陶艺术插上了原始巫术的翅膀,使它蒙上了一层神秘的色彩。

与原始宗教——巫术紧密联系的彩陶艺术品,在仰韶文化半坡类型彩陶中多有发现。将陶壶制作成两侧呈上翘尖角的形状,再在壶体上绘出鱼网图案,正模拟出一条首尾起翘的原始独木舟,浮游在水面上张网捕鱼,看来是表达了人们力图网获更多的鱼的期望,应与原始巫术有关。而原始巫术在彩陶中留下的更为明显的痕迹,是那些至今还无法获知其确切含义的神秘人面图案。它们都被画成圆脸,直鼻细目,头上戴有三角形的高帽子,常在嘴的左右两侧各衔一条鱼,有时额头两侧又各簪一条小鱼,构图简明,作风

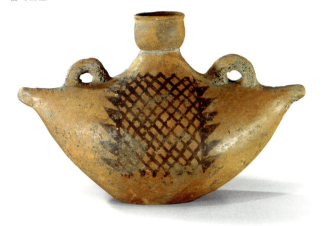

仰韶文化半坡类型彩陶船形壶 高15.6厘米,长24.8厘米,陕西宝鸡北首岭出土

马家窑文化蛙纹彩陶钵

高5厘米，口径12厘米，甘肃天水师赵村出土

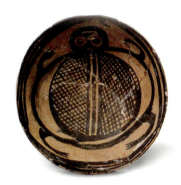

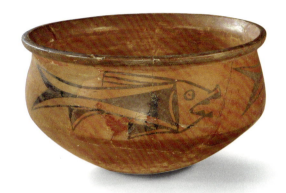

仰韶文化半坡类型鱼纹彩陶盆 高16.7厘米，陕西西安半坡出土

古朴而略显粗犷，散发着神秘色彩。这些图案明显地反映着某种原始信仰，它或许是表现人格化的鱼神？但更可能绘画的是巫师的头像，他头戴特殊的尖顶三角高帽，正在衔鱼作法。在作法的巫师旁边，画出张开的鱼网或浮动的游鱼，这正是原始的巫术，以期鱼儿大量被网获，企望渔业的丰产。

另一些描绘天象的图像，应与原始农业的发展有关，反映出史前居民对天文学的朦胧认识。有时采取写实的手法，将光芒四射的太阳与一弯明澈的新月模写在彩陶图案之中。更多的是采取借物象征的手法，用鸟和蛙的形象去代表太阳和月亮。那是因为史前居民相信事物都有精灵主宰，以肉眼观察日、月，隐约可见日中黑子与月中阴影，将它们分别想象成鸟与蛙，并且用这两种动物的图像作为日、月的象征。虽然不知何时开始，但是最迟在距今7000年前，它们已出现在彩陶图纹之中。开始时鸟和蛙的形貌相当写实，特别是蛙纹，缩颈大腹，有着长满圆斑的脊背，体态蹒跚，饶有风趣。后来逐渐图案化和神秘化，彩陶上的鸟纹常和回旋变化的圆涡图案结合在一起，它的高冠、圆睛、长喙和飘飞的毛羽，都随着整个圆涡急速地回旋飞舞，灵动、活泼，动感强烈。硕腹的蛙也趋于图案化，变成浑圆旋转的图案的中心，前肢向上屈伸，后肢向下屈伸。再后来上下屈伸的四肢竟呈现出人立的态势，身躯消瘦而头颅增大，近似人形，增强了神秘色彩。彩陶纹饰中鸟、蛙的主题图案延续3000多年，可能是太阳神和月亮神崇拜的体现。这一传统延续下来，成为中国古代关于日、月的神话传说的源头，象征太阳的飞鸟后来演变成金色的三足乌鸦，象征月亮的蛙演变成蟾蜍。

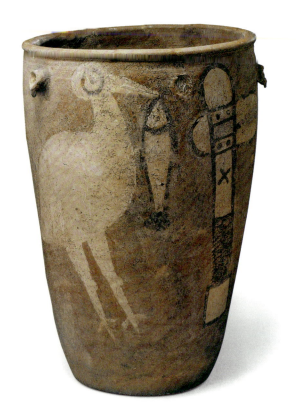

鹳鱼石斧图陶缸　高47厘米、口径32.7厘米，河南临汝阎村出土

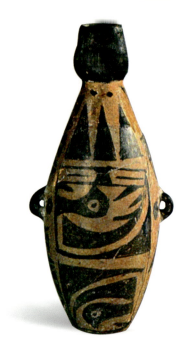

半坡类型鸟纹彩陶瓶　高29厘米，陕西临潼姜寨出土

彩陶艺术中的鸟和鱼的图像，还有着另外的含义，它们可能曾被视为氏族的象征物。根据民族学的研究成果，原始社会的人们，往往认为自身来源于某种动物，这种动物就成为这一氏族的象征，氏族不同其象征物也就不同，他们之间的争斗和结盟，在艺术品中或许正表现为两种不同的动物间的斗争或结合。

"鹳鱼石斧图"绘在河南临汝县阎村发现的一件大陶缸的外壁，画面高37厘米、宽44厘米，可算是目前发现的中国史前陶器上画幅最大的作品。一只高大的白鹳立在画面左侧，它挺胸伸颈，高傲地昂起头来，大眼睛圆睁着，用长喙衔着一条鱼。鱼嘴被鹳衔住，鱼体僵直下垂，已经丧失了挣扎的能力。在衔鱼鹳鸟的右侧，立放着一柄石斧，斧柄上有缠扎的织物或绳索，并饰有"×"形符号，它大约是氏族首领权威和力量的象征。这幅画的色彩鲜艳，大鸟用白色绘出，但不勾轮廓，只用黑色画出眼睛，显得分外有神，而它衔着的鱼则用粗墨线勾勒轮廓，石斧的外轮廓也用黑墨勾勒，呈现强烈对比，显

陶寺文化龙纹彩绘陶盘
高8.8厘米、口径37厘米，
山西襄汾陶寺出土

宗日文化舞蹈纹彩陶盆
高11.3厘米、口径24.2厘米，青海同德宗日出土

示出史前艺术家已能用不同笔法，增强画面的气氛，确是史前绘画的杰作，奏响中国古代绘画艺术的序曲。

史前绘画中出现最早的龙的画像，发现于距今4000年前的陶寺墓群出土的一件陶盘上，是一条蟠曲躯体的彩龙。

位于山西中部襄汾县的陶寺文化遗址属龙山文化类型，1978年以来发掘出大量彩绘陶器，都是烧成后着彩。以黑陶衣为地，上施红、白、黄彩；或以红色为地，上施黄、白彩。纹样有圆点、条带、涡纹、云纹、变体动物纹等。陶寺彩陶的最大艺术特征是色彩斑斓绚丽。其中一件直径约37厘米的褐陶大盘内，精心地用红、黑两彩绘出一条蟠曲的长龙，龙遍体覆盖着朱墨相间的大片鳞甲，蟠伏在墨色深沉的盘地上，它侧偏着头，静止的体内似乎正凝聚着巨大的力量，仿佛随时可能腾空而起。这是迄今中原地区所见蟠龙彩绘图像的最早标本。从出土情况判断，龙盘是一种原始的礼器，龙纹则很可能是氏族、部落的标志。

5 陶器的造型

在彩陶艺术之花盛开的时代，人们同样注重器物造型的美感。

仰韶文化的陶器中，葫芦瓶的造型就别具特色，外轮廓那两度弧曲的曲线，圆润简洁，颇显秀美。就连日常汲水的工具尖底瓶，虽然不施彩纹，但造型也注意均衡对称，具有平滑而简练的外轮廓线。更具造型美感的史前陶器，是时代较晚的龙山文化的黑陶，它不以华美的彩纹来装饰自己，全凭精致的工艺和富于变化、设计新颖的器体造型取胜。这类黑陶器壁极薄，陶质分外细腻，陶色漆黑发亮，壁厚仅0.5至1毫米，类似禽蛋的外壳，故又有"蛋壳陶"之称。黑陶的装饰十分简朴，一般不留纹饰，只是在轮制过程中，在器体表面留下一些细密的轮旋痕，也具有一种自然的韵律美。

在原始陶艺中一些具有特殊意义的陶塑制品，更是精工而优美，代表作品是陕西华县出土的陶鹰鼎。

鹰鼎陶色黝黑，模写出一只敛翼伫立的苍鹰。鹰首微昂，钩喙利目，双足粗壮，凶劲有力。为了保持稳定的造型，而将鹰尾下垂接地，与双足共成鼎立的三个支点，体积感颇强。全器轮廓简洁，态势威猛。它出土于一座生前在原始氏族中有特殊地位的中年妇女的坟墓

龙山文化黑陶杯 高22.6厘米，口径9厘米，山东日照东海峪出土

之中，因此鹰鼎并不是寻常的陶塑艺术品，似乎是母系氏族社会中权威的象征。仿鸟类造型的陶器，在华县出土的仰韶文化遗物中，还有一件颇为生动的陶鸮头像。

类似的模仿动物造型的陶器，也流行于山东地区的大汶口文化并延续到龙山文化时期。那里出土的各式陶鬶，总体看来乃是昂首引颈鸣叫的鸟形，向上且微向前伸的鬶流，酷似尖长的鸟喙；甚至有的长流根部左右各贴塑有圆乳钉，酷似一双眼睛。特别是有的鬶以陶胎细腻而轻薄的白陶制作，更显出工艺的精湛。更有一些陶鬶，如实地模拟动物的形貌，塑成狗、猪和龟等，并由鼎立的三足改为四足，其中最为生动传神的是胶县三里河遗址出土的猪鬶，肥耳前竖，眼睛细小，长吻前突而獠牙外露，躯体颇显肥硕，史前艺术家确实抓住了猪的特征，所以塑造得惟妙惟肖，只可惜体下的猪足全都残断无迹，是美中不足的事。

不仅有模拟动物形貌的陶质容器，史前的动物陶塑也有发现。时代最早的是发现于河南新郑县裴李岗的陶塑猪头和羊头，都仅仅是粗略的造型，只具轮廓而已。后来在黄河、长江流域的史前遗址中又不

仰韶文化陶鸮　高7厘米，陕西华县泉护村出土

大汶口文化白陶鬶　高23厘米，山东泰安大汶口出土

仰韶文化黑陶鹰鼎　高35.8厘米，陕西华县太平庄出土

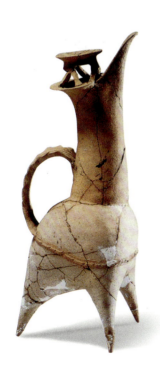

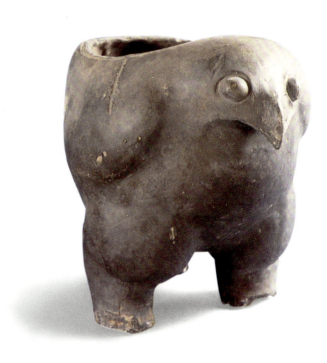

陶器的造型 ● 19

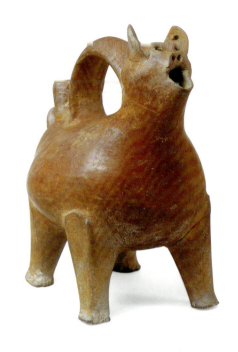

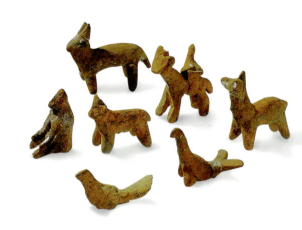

石河文化陶塑动物 高约5厘米，湖北天门邓家湾出土

大汶口文化红陶兽形鬶 高21.6厘米，山东泰安大汶口出土

断有所发现，塑出的动物有鸟、鱼、猪、牛、狗及蜥蜴等。但是大量出土小型陶塑动物的，还属湖北省天门市石河镇的史前遗址群。

石河镇一带，在20世纪50年代就曾出土过数量众多的陶塑动物，由于其造型生动，许多学者以它们的技法过于成熟，始终怀疑它们是否为史前艺术品。从70年代开始，考古学者重新在那一地区进行了规模较大的田野考古发掘工作，一直持续至今，终于确凿地肯定这类小型陶塑实为史前艺术品。更令人惊异的是这类小型陶塑出土数量极大，仅在石河镇邓家湾遗址一座不大的灰坑中，就出土了数千件小型陶塑，造型多样，有鸟有兽还有人物，如鸟、鸡、猪、狗、羊、虎、象、龟以及人抱鱼等，多达十几种。它们的体长一般仅有6至10厘米，因为形体小巧，所以并不作细部刻画，而是注重大轮廓的塑造，力求形体的生动，能够表现各种动物活动中的神态，突出它们各自的特征，虽然技法仍属稚拙，但已达传神的境界，实是原始陶塑中的佳作。塑造这些小型陶塑动物的作者，在狩猎和畜牧的活动中，通过长期观察，熟悉各种动物的习性和体质特征，才能准确地抓住它们最佳的神态，使作品自然生动，引人入胜。至于当时人们为什么要如此大量地塑制这些小型陶塑动物？它们的用途为何？目前还是难解之谜。

丰 收 女 神

中国史前的人像雕塑,以泥塑或陶塑占绝大多数,也有少量的玉石人像。目前已发现的都是新石器时代的作品,出土地点遍及黄河流域、长江流域、辽河流域的许多史前遗址,以在河南密县莪沟北岗获得的一件灰陶小人头塑像的时代较早,它是距现在7200年前的作品,扁头方脸,干额宽鼻,塑工拙稚,仅粗具形貌而已。或许陶塑人像的出现,与人们懂得烧造陶器的时间同样久远。至于最早是谁开始用泥土塑造人像的?这一问题很难得到答案。但是在中国古代的神话传说中,保留有神人女娲创造人类的神话,似乎可以给人以某些启发。

据传说当盘古开天辟地以后,中华大地上没有人类存在。后来神人女娲按照她自己的形貌,用黄土塑成人像,并给这泥像以生命,制造出中国最早的人。女娲不断地捏塑,地上的人越来越多。她还不满足,索性用绳索在泥水中抡动,随即抡出更多的泥人,他们得到生命以后,终于遍布中华大地,繁衍生息。因此女娲在古代被视为女始祖神,又被视为"社母",也就是土地之神——地母。原来刚刚步入农耕经济的新石器时代的原始居民,只凭经验知道庄稼从下种、出苗到发育、成熟,而不明其中科学道理,仅能朦胧地意识到可以与人类本身的生育繁衍相类比,得出的结论乃是:大地和人类中具有生殖功能的妇女一样,由于怀孕而产生出谷物,因此大地是繁衍万物之母。为了获得丰收,只有求助于原始的巫术,拜祭地母神。为达到这一目的,带有神秘色彩的地母神的塑像就不断被创作出来,目前已发现的史前人体造型中,艺术水平最高的正是这些陶土女神塑像。或者可以说,女娲及她所捏塑的泥像仅是留在神话传说中,无法被人看到,但是她作为地母的造像,却通过考古发掘而重现在世人面前。当然这些陶土女神塑像的出土,也花费了考古学者几十年的探寻,只是到20世纪70年代末由于辽宁喀左东山嘴遗址中的重要发现,才得到新的突破。

案板Ⅱ期陶塑人像 高4.6厘米,陕西扶风案板出土

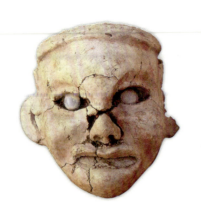

红山文化"女神"头像
残高22.5厘米，面宽16.5厘米，辽宁朝阳牛河梁出土

红山文化女裸体陶像 残高5至5.8厘米，辽宁喀左东山嘴出土

东山嘴发现的是一处属于红山文化的祭祀遗址，在那里获得了两件泥质红陶的小型裸体妇女塑像。她们都是站立的姿态，并把左臂横屈于胸前，全身赤裸，凸腹丰臀，两腿稍向前弯曲，腹下有表现性器官的符号。令人不解的是两像缺损的部位也颇近似，都缺失了头部、右臂和双足。这两件5000年前的陶塑，明显的是表现着孕妇的形貌。作者已经相当准确地掌握了人体各部位的比例关系，用简练而粗犷的手法，将人体肌肉的各种球形块面处理得准确协调，并且有意识地突出要描述的主要部位，将肚腹和臀部塑得分外隆凸丰满，生动地塑造了形似人间怀孕母亲的地母神像，显示出她正是丰产的化身。这两件目前发现的中国最古老的妇女全裸雕像，打破了那种认为中国远古缺乏史前裸体造型美术品的旧说法，同时也向人们揭露出隐藏在原始巫术后面的史前人类的审美观念的信息，以及他们对于人体美的模写技能。同时丰产的化身的地母塑像，也正是伟大的史前女性的光辉造型，她们那赤裸的凸腹丰臀的躯体和突出的性器官的特征，绝无任何猥亵或淫荡的暗影，而是突出显示了母亲对于人类本身的伟大贡献。

除了小型陶塑像外，在那一遗址里还发现了许多形体相当大的陶塑人像残片，可惜都过于破碎，难以窥知原貌。但从残存的臂、手、腹、腿、足等部位都作赤裸状，可推想全像也是裸体造型，其大小尺寸能相当于真人的二分之一左右。

更引人注目的发现是牛河梁的红山文化神庙遗址，从已获得的迹象，可知那里曾经奉祀成组合的多尊体态、大小不同的女神塑像。从已发现的塑像残片中鼻子和耳朵等器官的尺寸来推算，最高的塑像可

马家窑文化人形彩陶壶 高34厘米，青海乐都柳湾出土

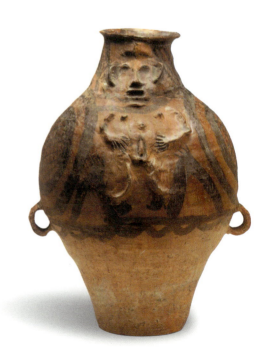

达真人的三倍；更多的稍小些，约与真人体高相近似。再从眉、臂、手及乳房等部位的残片观察，都应是属于坐姿的裸体女像。最令人惊喜的是这里还出土了一件基本完好的彩塑头像，以及一些可能属于那件塑像的躯体残片。头像塑制精细，约与真人的头部大小近似，塑出了蒙古人种妇女的颜面特征，宽额尖颏，颧骨高耸，耳小目大，眼角微挑，嘴角上翘，面带微笑。特别是在眼窝内嵌入了淡青色的圆饼形状的玉片，形成光耀闪烁的圆睛，加上咧唇微笑的面容，更增加了几分神秘的色彩，显示出史前雕塑艺术家的才华。

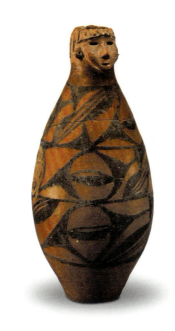

仰韶文化人头彩陶瓶 高31.8厘米，甘肃秦安大地湾出土

与分布在东北、内蒙古一带史前文化中地母作裸体妇女造型不同，在黄河中上游地区诸史前文化中流行的与丰产巫术有关的造型艺术作品，是与陶壶或陶瓶等容器相结合的女性人体造型，表现出不同地域不同文化的特色。这类作品中最常见的是在彩陶瓶或壶（也有的是没有彩纹的陶器）的口部，塑出人的头像，在头像的顶部开口作为瓶（壶）的口，而壶体就成为人的胴体，圆鼓的器腹正表示出腹部隆起的孕妇形象。其中最具代表性的作品，出土于青海乐都柳湾遗址，壶体上除彩绘图案以外，还用拙稚的手法贴塑出一个裸体的人像，并在人像各凸出部位周围用黑彩勾勒，以使形象更加醒目。人头塑在壶颈上，贴塑出眉目等五官，呈现出一

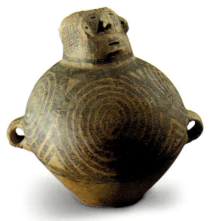

马家窑文化人头彩陶壶 高22厘米，青海乐都柳湾出土

张披发张口的面孔。身躯安置在壶的上腹，贴塑出两臂和双腿，两手刻画细致，双足则颇粗略。在躯体上堆塑了凸起的双乳，还用黑色描出乳头，又在双腿间夸张地塑绘出女性生殖器官的形象。整体造型生动，并带有几分神秘色彩。

丰收女神 ● 23

7 美石与玉

玉雕艺术是中国古代最早产生并成熟的艺术门类之一,她孕育于原始社会中晚期,时代可以追溯到距今8000年以前,几与彩陶艺术同时甚至还要稍早。

她萌发于石器制作中。当时人们手边大量使用的工具主要是石器,而且已经是打磨得很精致的细石器。就在选择、打制和琢磨石器时,人们逐渐发现了一些比一般石料更美丽的彩石,它们质地细腻温润,色泽柔和晶莹,给人以美和愉悦的感受——这就是玉石。

玉石在中国古代一直有广义和狭义之分。最初,人们将一切温润而有光泽的美丽彩石都称为玉。中国古代第一部汉字字典,汉代许慎的《说文解字》卷一中,给"玉"字下的定义便是"石之美"者。但严格说来,当时人称的美石,并不完全是今天科学的矿物学意义上的玉,而是一种广义的"玉",可以称为"美石玉"(或"彩石玉"),泛指许多美石,包括汉白玉(细粒大理石)、玉髓(石髓)、密县玉(石英岩)、岫岩玉(蛇纹石或鲍纹石)等等。

狭义的"玉",也就是真正矿物学意义上的玉,只包括硬玉和软玉两类。其中硬玉属单斜辉石中碱性辉石的一种,俗称翡翠,颜色从翠绿、苹果绿到白、红都有,红者为翡,绿者为翠,有珍珠或玻璃的光泽。软玉是一种交织成毡状的阳起石或透闪石,颜色由乳白至苹果绿

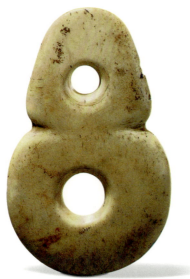

双联玉璧 高13厘米,辽宁建平牛河梁第二地点出土

勾云形玉佩　宽28.6厘米，牛河梁第二地点出土

至墨绿，琢磨后可呈现灿烂的蜡样光泽，质坚韧，不易压碎，是上好的雕刻和观赏材料。

中国原始社会内涵广泛的美石玉(彩石玉)发展到商周时期，便逐渐被质地更为上乘的软玉所取代，以后历代沿用不衰。软玉终于成为中国古代玉器的主体用材。

由于玉料来源的限制和玉器加工需要相当长的时间和耐力，所以人们从一开始就对玉十分珍爱，很少用其制作生产工具和一般实用器，而常常是将它们精雕细琢成各种首饰和特殊的装饰品，以供把玩观赏。因此，玉器从刚诞生时起，便有一种高于石、木、骨、陶等器实用功能之上的审美价值。如已知时代最早（约8000—7000年前）的北方内蒙古赤峰兴隆洼文化遗址、南方浙江余姚河姆渡遗址第四层和陕西西安半坡遗址中，发现的玉器便多是玉管、玉珠、耳坠等首饰。到距今约5000年前的红山文化玉器时，又有了成批的以鸟兽造型为主的动物饰件，如玉龟、玉鸮、玉蝉、玉龙、玉凤等，器身无一例外都有对钻的小圆孔以备穿系，应当都是佩挂在人身上的装饰用玉。

玉鸮　长3.1厘米，阜新胡头沟1号墓出土

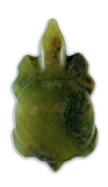

玉龟　高4.8厘米　阜新胡头沟1号墓出土，龟腹有穿系

玉鸟 体长2.6至5.5厘米，浙江余杭反山出土

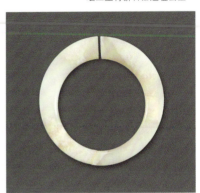

玉玦 外径9.2厘米，江苏金坛三星村新石器遗址出土

距今约3000年前，中国长江下游（今江苏、浙江）的原始先民，已掌握了更为精湛的治玉工艺。这一时期已进入贫富严重不均的等级社会，少部分人为了实行对大多数人的奴役和统治，除武力外还要极大地借助神灵和巫术的威力，考古发掘出土的这一时期以良渚文化玉器为代表的，便大多为玉琮、玉璧、玉钺等礼玉。这些礼玉已不见红山文化玉器那种生气勃勃的灵活的鸟兽形象，而更多地表现为圆、方、柱、梯形以及等边对称的各类规整、稳定的几何形造型。这些礼玉的器表，又往往刻饰一种超自然力量的神人兽面图案，更增加了某种震慑人心的狞厉之美。

大约从这时起，中国古代玉器便依其功能和造型的不同而分为两种不同的发展序列：一是礼玉，如圭、璧、琮、璜、璋等，表现为规矩、对称、稳定的造型；二是饰玉，主要为动物和鸟兽造型。

石钺（木柄为复制） 长45厘米，江苏金坛三星村新石器遗址出土

治玉工艺

8

原始玉器的产生和发展，是具备了一定的先决条件。首先是玉料的来源。因时代和条件的限制，原始玉器一般是就地取材，国内已知的数处原始玉器集中地附近，多有玉石料出产。如东北辽宁省岫岩县所产的岫岩玉，玉质细腻，颜色有绿、绿黄、白等，是红山文化玉器的主体用材；华东天目山余脉的江苏溧阳小梅岭发现了透闪石软玉矿床，很可能是良渚文化玉器的原料产地；河南南阳的独山玉，经测定与安阳商代晚期殷墟出土的大量玉器有关。一般说来，这些地区当时都出现了定居的农业，而且已与手工业有一定的分工，使得人们可以有充裕的时间从事玉器的制作。另外，石器制作技术的进步也直接促进了玉器制作水平的提高。

人们往往会问，原始社会那造型多样的玉器是怎样制作出来的？在金属工具尚未产生的条件下，这确实是令人费解的问题。其实，通常说的所谓"玉雕"，是对玉器制作工艺不准确的表述。通过对近年各地出土的大量新石器时代玉器，特别是对良渚玉器、红山玉器的研究，已经认识到治玉工艺主要包括开料、钻孔、雕琢和抛光等几个步骤。

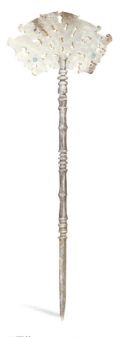

玉冠饰　高23厘米，山东临朐出土

蝉纹变形玉琮　高7厘米，江西新干大洋洲商墓出土

玉人兽形耳饰　台湾台北市圆山文化遗址出土

玉器上留下的线切割痕迹　浙江余杭瑶山出土

开料是用片状硬性的木石锯或线类软性的筋、弦、皮革，和以石英砂（又称解玉砂）做介质，兑水后做直线或弧线运动，反复拉磨，将大块玉料切割成薄片。

钻孔和镂空是玉器制作中最重要的环节，有学者根据许多带孔玉器（如管、璧、琮等）的圆孔处往往有多道不规则弦纹等现象，认为这种钻孔和镂空透雕，是用一种柔韧性很强的筋、弦或兽类皮革，配以石英砂，兑水后助磨而成。还可以使用管钻方法，配介质砂进行开料。辽宁红山文化遗址曾出土一件有孔玉器，同时伴出一段圆柱体玉料，其质地和形状，恰与有孔玉器孔径相合，应是用管钻从同一块玉料中挖钻出的。推测这种管钻是用竹、木、骨管为工具，再辅助以兽皮条和解玉砂，兑水拉磨而成。

古人说"玉不琢不成器"、"他山之石，可以攻玉"，这里的琢、攻，都指治玉。许多出土的精美玉器都有刻画细致的花纹，如良渚玉器表面，往往有细如毫发的繁缛兽面、人面等线刻图案。这些用金属工具也难以刻出的痕迹（金属铜、铁的硬度都小于玉）是如何雕琢出来的呢？20世纪90年代，江苏句容丁沙地良渚文化遗址出土了燧石、石英、水晶和黑曜石260余件，被认为是制作玉石阴线雕刻的工具。这些石料都很小，长、宽仅在3厘米以内，大都有锋利的尖角和弧形的刃部，能够对玉器表面进行曲线和直线的刻画。这正是"他山之石，可以攻玉"的真实写照。

抛光是最后的一道工序，将玉器放在竹木片或兽皮上反复摩擦，是使玉器表面光洁莹润的最可行方法。

需要说明的是，因史前治玉工艺无文字记载可循，学术界对其研究虽日益深入，但仍存在着许多不同看法和难解之谜，期待着新的考古发现加以证明。

玉冠形器　高5.2厘米，浙江余杭反山出土

齐家文化玉料的管钻痕迹

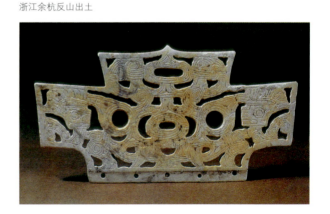

八千年前的真玉

十几年前，学者们依据当时考古学的发现，认为中国最早的玉雕作品出自北方红山文化，时代距今6700—5000年。那之后不久，北方草原的田野考古工地就传来新的消息，以内蒙古赤峰市敖汉旗兴隆洼遗址的发掘而命名的兴隆洼文化大范围遗存中（20世纪80年代初到90年代初发掘），发现了一批早于红山文化玉器1000多年的玉雕作品。经放射性碳素测定年代并经高精度的树轮校正，确定兴隆洼文化遗存的年代为公元前6200—前5400年，属新石器时代中期。可知兴隆洼玉器年代距今8000—7000年以上，又因为兴隆洼玉器的矿物属性为阳起石——透闪石软玉类，也就是前面所说狭义的"玉"，即真正矿物学意义上的软玉。所以这批玉器被考古学界确认为已知中国也是世界上年代最早的真玉。

兴隆洼玉器绝大多数为科学发掘品，少量是调查所获，迄今发现50余件。器形一般较小，种类主要是装饰品中近于环状的玉玦（耳饰）、玉管（连缀起来的项饰)和仿工具类的小型玉斧、玉凿、玉锛等。它们大多通体抛光，素面，器表无任何装饰纹饰，表现出早期玉器的原始特征，还带有刚从细石器中分离出来的痕迹。

但从兴隆洼玉器的选材和制作工艺看，已经达到相当的水平。首先，当时的兴隆洼人已经对玉质温润、晶莹的属性有了一定的认同，能够将真正的玉石从一般石材中分拣出来，这被认为对中国玉文化的发展具有奠基作用。其次，他们显然已经掌握了玉器加工中最基本的切割、钻孔、抛光等技法，学会了

玉玦 内蒙古敖汉旗兴隆洼遗址出土

玉锛形器、匕形器 内蒙古敖汉旗兴隆洼遗址出土

玉鹰 宽8.4厘米，安徽含山凌家滩出土

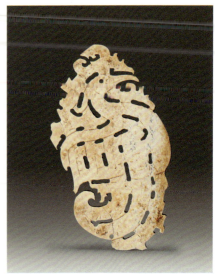

（左）透雕龙形玉佩
高9.1厘米，湖南澧县龙山文化墓葬出土

（右）透雕凤形玉佩
高12.6厘米，湖南澧县龙山文化墓葬出土

使用"解玉砂"为介质的研磨技术，这些都为玉器最终进入艺术殿堂打下了坚实的基础。

兴隆洼文化覆盖地域以内蒙古中东部和辽宁西北部的西辽河、大凌河流域为主，兴隆洼玉器的主要出土地点包括内蒙古敖汉旗兴隆洼、巴林右旗锡本包楞和辽宁阜新查海遗址等，明显也是红山文化玉器的出土和遗存地域。兴隆洼玉器和红山玉器在材质、种类和制作工艺方面有着鲜明的同一性和承继关系，因此，考古学界认为兴隆洼玉器正是红山玉器的发展源头。

玉刻图长方形片 长11厘米、宽8.2厘米，安徽含山凌家滩出土，出土时同一玉龟叠置，或与占卜有关

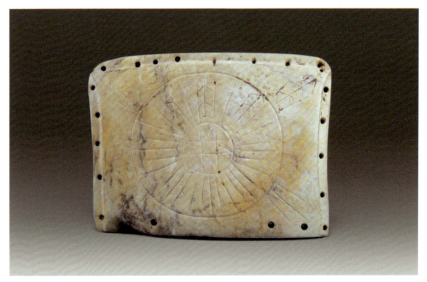

红山文化玉器：
玉龙和玉凤

10

一条高26厘米，周身呈墨绿色的玉龙，吻部前伸，嘴紧抿闭，鼻端平齐又微微上翘，细长的眼睛睥视前方，颈部一道夸张的长鬣雄健地飘拂上卷，粗壮的龙尾内屈迎向龙首，整个龙体呈现出一个环屈而有力度的反"C"字。龙背部近颈处有一个小圆孔，可以做穿系挂饰。这就是红山文化玉雕中著名的三星他拉玉龙，今天，它的独特造型已经被用为我国一家大银行的标识。

考古成果显示的原始玉雕，时代较早、工艺最有特色的，首推红山文化玉器。红山文化玉器20世纪70年代末80年代初发现于东北西辽河流域的朝阳、阜新地区以及内

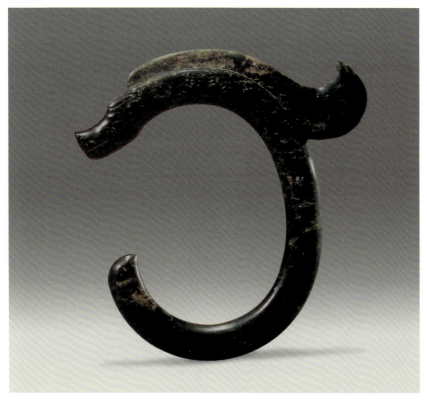

大玉龙 高26厘米，内蒙古翁牛特旗三星他拉征集

蒙古赤峰市附近，与红山文化的一批坛、庙、冢同时或相继出土。已见报道的玉器有百余件之多，被确认为是原始社会新石器时代晚期的遗物，距今已有5000年的历史。这些玉器工艺独特，类型不限于各地新石器时代常见的珠、环、璜等佩饰，而以成组的动物鸟兽造型为一大特点。尤其引人注目的是出现了龙和凤的形态。

红山文化玉龙主要有两类，一类形体较大，头部为一种变形的兽首，身体浑圆细长，呈蛇形，向内盘曲成一个反"C"字造型。内蒙古翁牛特旗三星他拉村出土的墨绿色玉龙最为典型。另一类是形体较小，兽首团身，呈圆圈状的小玉龙。如辽宁省建平县发现的一件高15厘米，通体乳白色，兽首肥大高耸，两只近似三角形的大耳竖于头顶上。圆目，眼周饰橄榄形圈，吻部

玉龙 高5.2厘米，河南安阳商殷墟妇好墓出土

前突，鼻间有许多道阴线皱纹，口微张，外露一对尖利的獠牙，首尾相接处有一道切而不断的横向开口。正中对钻一个大圆孔，使龙身成为一种粗壮的蛇形。同样大小和造型的玉龙在红山玉器中曾多次发现，只因为它们的体形不像三星他拉大玉龙的蛇身那样细长写实，故又被称作兽形玉或玉兽玦。其实，只要仔细观察这种小玉件的基本形体和头尾部装饰，就能够发现它们仍然是呈"C"字形的兽首蛇身玉龙，不过形态更为古拙抽象罢了。特别是把这种小玉龙与后来商代妇好墓所出圆圈状玉龙比较，便可看出二者是多么相似。实际上，我们可以把这种小玉龙看作三星他拉大玉龙的雏形，将它们依次排列在一起，可以看出其间发展变化的某种规律。

红山文化玉龙的发现给中国人和中国学术界的冲击是很大的。自古以来，龙便是中国人心目中

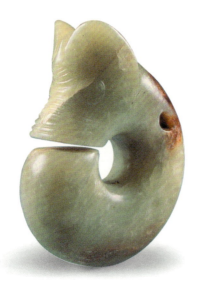

玉龙 高10.3厘米，辽宁建平牛河梁第二地点出土

的吉祥物,也是中华民族"发祥和文化肇端的象征"(闻一多语),海内外的炎黄子孙都认为自己是龙的传人。在古老的神话传说中,龙的形象随处可见,而在商周时期的出土文物中,龙的造型也已相当成熟。

龙是什么?龙的形象起源于何时?人们的目光自然关注着更为久远的原始社会遗存。红山文化龙形玉雕系列的出土,第一次以确凿的考古资料证实,龙起源于原始社会末期,而龙的早期形态确是多种动物的集合体。特别是那变形的兽首部,平钝的鼻吻,尖利的獠牙,怒张的双目,曳扬的长鬣,是猪?是马?或有新的提法,是熊?

也许是其中某一种,也许并不确指某一种,不如说是多种动物形象的高度抽象和概括。我们的祖先怀着对冥冥之中不可知的造物主的虔诚和敬畏,把自然界或自己身边最熟悉和尊崇的动物形象融为一体,创造出一种前所未有的艺术形象——龙,并将它刻制在当时最珍爱的玉石上,以作为一种神徽和象征。红山文化坛、庙、冢集中的凌源市凌北镇牛河梁积石冢墓葬中的两件小玉龙,出土时都被郑重地放置在死者胸前,显然是他生前的尊崇之物。

红山文化玉龙系列发掘出土二三十年后,当地同时期的遗址墓葬中又发现了玉凤和玉人的造型。2002—2003年,辽宁省的考古工作者在牛河梁遗址第十六地点,发掘1700余平方米面积,发现多组青铜时代早期的夏家店下层文化遗迹,叠压打破新石器时代晚期红山文化积石冢的地层关系;清理了凿山为

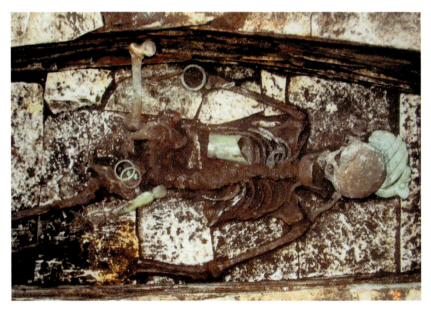

玉凤出土情况 辽宁建平牛河梁第十六地点石穴墓中,男性墓主人头下枕一件玉凤

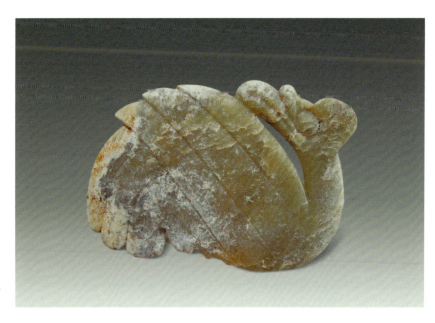

玉凤 长19.5厘米，牛河梁十六地点出土

石穴、内置石棺的中心大墓。该墓男性墓主人的头骨下，枕一长19.5厘米的玉凤。玉凤色淡青，表面有钙化，扁平体状。凤卧姿，曲颈回首，高冠圆睛，背羽上扬，尾羽下垂，形象生动。背部有四组可供穿系的燧孔。而在墓主人身边，还发现一个高18.6厘米的玉人，为淡绿色，质细腻。玉人五官清晰，双手上抱于胸前，双腿并立，线条粗放而简洁。玉人和玉凤，是红山文化玉器中新面世的器形和种类，引起学界的关注。

红山文化玉器中还有一大批小巧的动物造型，如玉龟、玉鸮、玉蝉等。它们体长都在3至4厘米之间，形态粗放简洁，也是圆或椭圆形的外轮廓，并在头、足、翅部略加刻饰，以表现某种动物的特定体态。如内蒙古巴林右旗出土的一件玉鸮，乳黄色，有蜡样莹润光泽，首凹磨成三角形，双翅振展于体侧，仿佛正在迎风翱翔，足端仅以几道阴线饰爪形。阜新胡头沟出土的一件小玉龟，伸头，缩尾，探四爪，好像正在试探着向前爬行，十分拙憨可爱。

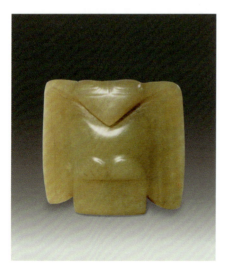

玉鸮 长4.2厘米，宽4.6厘米，内蒙古巴林右旗出土

红山文化玉器中也有一些抽象的器形，除斜口玉箍形器外，如勾云形玉佩、人首三孔玉梳背饰等，一般都有孔，可以穿系配挂。

红山文化玉器的造型一般说是简洁的，表现了玉雕艺术早期的质朴。因为那时的玉雕工艺主要是靠手工的研磨和对钻，玉工常常就玉料原来的大小和形状设计造型，尽量减少切削和研磨的劳力。因此，器物的简洁外轮廓和器身部的对钻圆孔，应是最易于雕制的，而这也正是红山文化玉龙造型的主要特征。形体较小的玉龙，几乎近似一个圆环，除器身对钻出的圆孔外，只在龙首部作适当的雕琢；形体较大且颇具成熟美的三星他拉玉龙，也不过是将一个大圆器身中的对钻孔加大，使其成为一个"C"字形半环。其他玉龟、玉蝉和新近出土的玉凤，也是在简单的外轮廓器形基础上，稍加几道表示其造型特征的线条而成。而且，红山玉器表面基本没有装饰花纹，都是通体抛光。

如果说，以玉器为显著代表的北方红山文化预示着中国远古文明的曙光，而到大汶口文化和龙山文化时期，这曙光便已成为染红了东海之滨的满天朝霞。近二三十年来，环渤海的山东地区大汶口文化遗址和临朐朱封龙山文化墓葬中都出土了大量质地莹润、雕作精美的玉器，如玉铲和人面形玉饰，还有玉斧、玉刀和玉笄。

1998年，安徽含山铜闸镇的凌家滩又发现了距今5000多年的一处新石器晚期聚落群址，出土的遗物和随葬品中以大宗玉器为主，其玉质晶莹细润，器形有斧、环、璜、龙、鹰，与红山玉器和良渚玉器有某种联系，又有独特特征。玉鹰双翅平展，两翅端为两只熊首，腹部刻双重圆圈和八角星图案，造型十分奇特。还有一刻画所谓原始"八卦图"的玉片，及一件极似红山文化小玉龙的卷曲玉龙，其龙角被认为酷似当地的水牛角，均是早于良渚文化玉器的重要发现。

玉箍形器 长18.6厘米，牛河梁第二地点出土

11 良渚文化玉器：
神人兽面徽识

20世纪初，来到中国的西方探险家和商人，曾在上海购得一些造型独特、装饰怪诞的古玉器。其中一种内圆外方，中心部分被对钻出很粗的柱形孔，器表每面都刻饰着似人似兽的神奇图案。这便是良渚文化玉器的典型礼器——神人兽面纹玉琮。但是，当时的买主和卖主，都既不知这种玉器出自何处，又不知它们的产生时代。

1936年，浙江杭州附近的余杭县发现了良渚文化遗址，出土了同类器物，人们开始想到早年流往国外的这类玉器似乎也与这一地区有关。然而这类古玉器的时代仍无法确定，只推测它们可能是汉代的作品。直到20世纪80年代初期，南京博物院的考古人员对江苏吴县草鞋山和张陵山遗址的发掘，特别是1973年草鞋山遗址探方203第二层198号墓中，首次发现泥质黑衣贯耳陶壶、T形足夹砂陶鼎等一批最典型的良渚文化陶器，与过去一直被认为是汉代文物的玉琮、玉璧同时出土。这才第一次从考古学的地层和墓葬中证实，以往江苏、浙江等地出土的琮、璧、钺类玉制品，原来都是新石器时代晚期良渚文化的遗物，距今4000—3500年之久。

值得回味的是，这个如此重大的发现，当时似乎还没有被发掘者充分了解和看重，以至于在他们编写的发掘报告中，只用了简短的一句话说："玉琮、玉璧与薄壁黑陶、黑皮陶是同一时代的东西。"这份发掘报告送到北京文物考古界最权威的《文物》月刊，也没能在《文物》本刊刊载，而是发表于当时不定期出版的《文物资料丛刊》第3辑。

玉琮 高4.4厘米，外径7.5厘米，浙江余杭瑶山出土

然而，是真金必然会闪光。报告发表之后，很快引起国内外有关人士的注意，研究者的目光迅速集中过来，特别是还确认出这些玉器上习见的神奇而怪诞的图案是一种兽面纹饰。这些发现和研究成果的公布，仿佛揭开了一层神秘的面纱，使人们的眼界豁然开朗。海内外的许多博物馆和收藏家惊喜地发现，原来作为汉代文物收藏的同类玉器，竟是4000年前新石器时代的艺术品！

以草鞋山遗址的发现为新起点，国内外良渚文化及其玉器的研究从此跃上了一个更高的层面。从那时起直到现在的近30年间，长江下游江苏、浙江的广大区域内，陆续发现了多处良渚文化遗址，其中绝大多数都出土有玉器。最具代表性的是江苏武进寺墩遗址、上海青浦福泉山遗址和良渚文化的发祥地浙江余杭反山、瑶山以及汇观山遗址，出土的良渚文化玉器数以千计。

如寺墩遗址的一座青年男子墓中，仅出土玉器就达106件，其中有33件玉琮，出土时呈相互连接约与人体长宽相等的弧形，周围并配以24件玉璧和数十件玉钺、玉镯、玉管、玉珠等，将尸骨全面覆盖和包裹。其中部分玉器有明显被火烧过的痕迹。联系到古文献中所谓"珇（通组，穿连的意思）璧琮以敛尸"的记载，可能就是古代的"玉敛葬"形式。

20世纪80年代末发现的浙江余杭反山和瑶山遗址，是近30年良渚文化最令人震撼的考古成果。其中1986年发现的反山遗址，是土方量达2万多立方米的人工高台建筑，号称"土筑金字塔"。上面清理

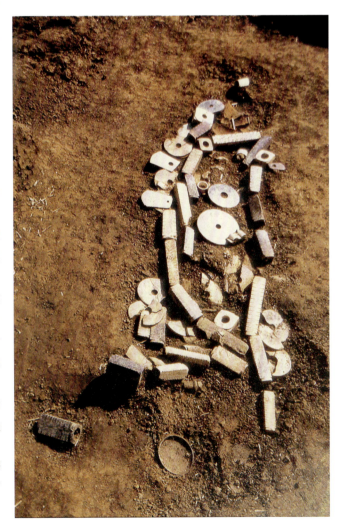

江苏武进寺墩遗址3号墓出土"玉敛葬"情况 出土玉器包括33件玉琮、24件玉璧等共106件

出贵族墓葬11座,墓中多有棺椁葬具,出土随葬品1200余件(套),玉器占90%。被誉为迄今良渚文化中随葬品最丰富,规格、等级最高的"王陵"。

瑶山遗址于1987年发掘,是祭祀和墓地的复合遗址,祭坛以石砌护坡筑成阶梯式高台,总面积达到3000平方米以上,发掘贵族墓葬12座,出土随葬品800多件(套),玉器也占90%以上。1991年清理的汇观山与瑶山性质、格局大同,祭坛面积1600平方米,出土文物1700件(套)。

以上反山、瑶山和汇观山几批玉器不但数量大,而且种类繁多,许多器形前所未见。它们包括琮、璧、钺、环、璜、镯、带钩、柱状器、杖端饰、冠状饰、三叉形器、锥形饰、半圆形冠饰、圭形器、圆牌形饰,以管、珠、坠组成的串挂类饰,以及鸟、鱼、龟、蝉等小型动物饰件。品种之丰富集良渚文化

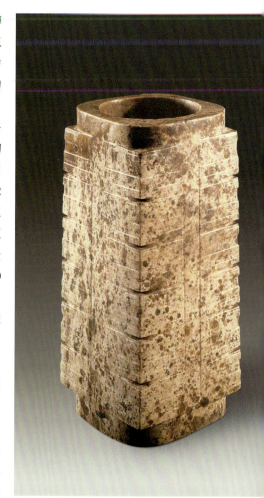

玉冠形器 高4.2厘米,宽8.3厘米,浙江余杭反山出土

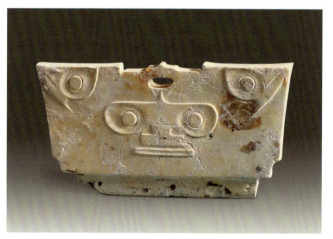

玉琮 高15厘米,江苏常熟张桥出土

已知玉器之大成,代表了良渚玉器的最高水平。这些玉器的主要器种,以与原始巫术和兵器崇拜有关的礼器琮、璧、钺为大宗。发掘者指出:它们在墓葬中的组合,往往或有琮无钺,或有钺无琮,或琮、钺共见一墓。这种组合关系的差异,很有可能反映了墓主人的身份,或是军事首领(王),或是巫师,或是军事首领兼巫师。另外,

近年在对反山、瑶山出土玉器资料进行整理时发现,两处遗址的23座墓中,不论墓葬规模大小和随葬品多寡,唯一每墓皆出的只有冠状器,而且每墓仅有一件。发掘者认为,冠状器在良渚文化玉器组合中占重要地位,从某种意义上讲,冠状器的地位高于其他器类。

良渚玉器在原始美学方面显示的突出成就,首先表现在器形方面,这些与巫术祭神有关的礼器琮、璧、钺以及礼用饰件冠状器、三叉形器、半圆形器等,大都表现为抽象而概括的规矩、对称、稳定的几何形系列。如良渚玉器中数量最多、形体最大、作用也最重要的玉琮,便基本呈现为外方内圆,中心对钻柱形孔,除它的外轮廓有由圆形—形—方形转化的趋势外,其他均无变化。另外是器身外表的装饰纹饰,最突出的代表便是"神人兽面纹"图案。

人们早就发现,良渚玉器特别是礼器的表面,大都刻饰着一种包括动物五官眼、鼻、嘴等在内的兽面纹饰。后来又发现,有的兽面纹饰中还混合着人面图案。1986年,反山良渚文化墓地出土的一件高8.8厘米、射径17.6厘米,重达6.5千克,被称为"琮王"的大玉琮,引起人们的高度注意。此器表兽面纹饰复杂繁缛,超过以往,每组兽面由上下两部分组成;上部是一个倒梯形人面,环眼、扁鼻、阔脸,头戴放射状羽冠;人面下方左右两臂平端下折,两手扶下部兽面眼睛;

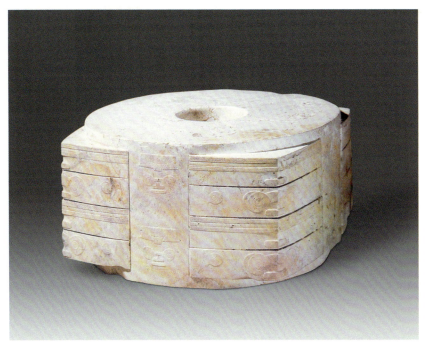

玉琮王 高8.8厘米,重6.5千克,浙江余杭反山出土

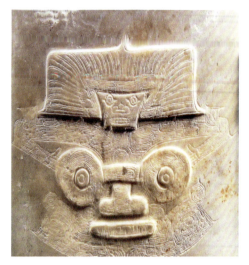

玉琮王神人兽面细部

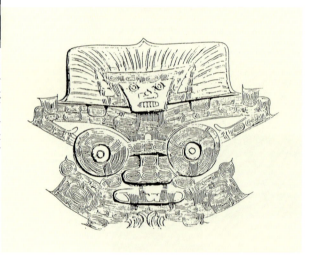

在这组图案中，神人的头冠部和兽面五官部周围被减地，使其凸浮于器表之上；又以细密的阴刻线循环盘绕，勾勒出其他相关图像，从而使神人和兽面得到最大限度的夸张和表现，造成一种震慑人心的狞厉之美。学者认为，这一图像是表现威力无比的神人，降伏了凶猛的怪兽，或者是巫师利用猛兽为脚力，上天入地，与鬼神来往，所以也可以称为"人兽复合"或"神人兽面"图案。这一特定的图案作为一种主题或"母题"，在良渚文化反山、瑶山各种形态的玉器中反复出现，虽然有时会有所简化和变形，但与这一原始母题的联系是明白无误的。如同交响乐的主旋律，在每一乐章中跳跃、隐现。这种特定的图案被学者认为很可能是当时良渚文化地域人群尊崇的神圣"徽识"。

"琮王"每面正中直槽饰上下两个神人兽面图案，四面共八个；又以四个转角为中轴，左右展开，上下共八个简化图案。全器十六组图案上下呼应，左右对称，极富装饰效果。反山墓地同出的玉器大多也或繁或简地刻饰同类图案，如一件象征军事统帅权的玉钺上角也琢刻同一图案，说明它们都是带有神徽的重器。近年被关注的冠状器上，瑶山墓葬的一件神人兽面图案上端两角，还出现了伫立在云朵之上，正引颈回首的鸟纹图案。显示了神人兽面纹与鸟纹的特殊联系。

下部为一巨形兽面，环形重圈眼，两眼间以短桥相连，阔鼻、扁嘴，嘴中左右两边有上下两对獠牙。兽面下部以阴线刻旋团样羽毛表示兽身，一对带长毛的兽足温顺地蜷伏在正前方。整体看来，是一位戴着羽毛高冠的神人（巫师）骑在一只猛兽身上，这猛兽显然已经被降伏，两只前爪驯服地并拢着。

放眼华东大地，以神人兽面为徽识的良渚文化玉器在江苏南部、浙江北部的众多遗址内成批出土，可以想见当时良渚人的势力曾怎样统辖着如此广大的地域。1989年，江苏北部与山东接壤的新沂县花厅村发掘了大批大汶口文化墓地，竟出土了成百上千件属于良渚文化的陶器和玉器。其中500余件（套）玉器中，几乎囊括了良渚玉器最具代表性的所有器形。特别是琮和锥形器上，都刻饰着神人兽面简化图形！

良渚文化玉器的新发现及其时代的确定，是当代中国考古学的重要突破。良渚玉器的主题纹饰——神人兽面纹图案系列的研究为美术考古打开了一扇新的窗口，通过这扇窗口，我们看到良渚玉器比更早的红山玉器在装饰技法上又有了创新和提高，这主要是器物表面已一改过去朴实无华的光素做法，出现了以减地浮雕结合阴线雕刻的表现方式。这种技法在良渚玉器的主题纹饰神人兽面图案上的运用，更取得了令人瞩目的效果，也对后世的玉石雕刻产生了深远的影响，成为中国古代雕刻艺术的主要技法。

良渚玉器的稳定、规矩造型以及对称、和谐的装饰布局也开后世许多器物造型和装饰构图风气之先。尤其是各种或繁或简，或夸张或变形的神秘兽面纹饰，正是人们追溯的遍布于商周青铜器表面的著名饕餮纹的源头……

玉钺及其神人兽面细部
钺通长17.9厘米，刃宽16.8厘米，浙江余杭反山出土

12 夏商玉雕：仪仗和宝玩

我国考古学界目前公认，代表中国历史上第一个王朝——夏朝文化面貌的，是1959年发现的河南偃师二里头文化。在对二里头遗址数十年的考古发掘中，获得过不少玉器标本。如20世纪60年代出土了小件玉条形饰、玉镞等，70年代出土了玉戈、玉刀和柄形玉饰，1975年更发掘到长30.2厘米的玉戈，以及玉钺、柄形器等。它们都制工精细，抛光光洁，显示出很高的工艺水平。这之后又不断获得体形长大的玉刀形端刃器（或被称为璋）、戈等，都属于礼仪类玉器。1980年获得的青灰色刀形端刃器长达54厘米，中宽14.8厘米，造型简洁，有向大型化过渡的明显趋势。

到商代时，玉礼器果然出现了体积更大者。1974年，湖北黄陂盘龙城一座商墓出土一件长达94厘米、最宽处13.5厘米的大玉戈。它的玉质青黄色，体扁，两边有刃，通体光素，是目前出土玉戈中体积最大的。这件玉戈的考古发掘者之一、一位参加实习的学生回忆当时的情景时说："当真的亲手从商代二里岗期墓的腰坑中发掘出长达93厘米的玉戈时，我们欢喜欲狂，又

玉戈　长94厘米，湖北黄陂盘龙城商墓出土

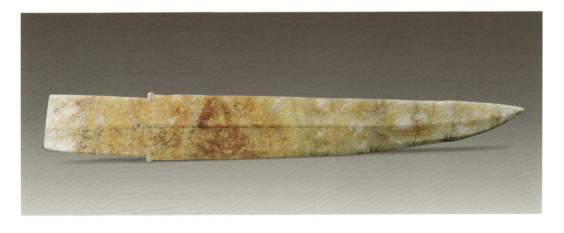

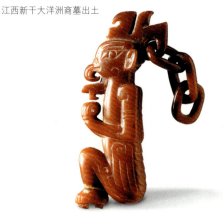

玉羽人 高11.5厘米，江西新干大洋洲商墓出土

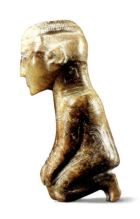

玉人 高8.5厘米，河南安阳商殷墟妇好墓出土

唱又闹，那是人生中难忘的快乐时刻。"他还感慨："考古学并无误解中的所谓暮气，田野即社会底层的丰富有趣，与出土的瞬间展现在眼前的遗物遗迹的丰富有趣，从来都挑逗着人的童心。"

考古发掘表明，从原始社会晚期到公元前2000—前1000年的夏商时期，中国玉器仍是沿两个系列发展，一为大型礼仪性用器，如玉戈、玉刀、玉斧、玉钺、玉圭等，它们一般装饰简洁，没有使用痕迹，应是礼仪时使用的象征身份、权威的仪仗性礼玉。湖北黄陂盘龙城商代墓出土的大玉戈就属于此类。另一类是极富艺术价值的小型玉雕作品，主要肖仿人和各种动物造型，是贵族们喜爱的掌中宝玩。在王者和贵族墓随葬的大量玉器中，常常是这两类玉器并存。最著名的发现有1976年的河南安阳商殷墟妇好墓和1982年的江西新干大洋洲商代大墓。

1986年四川广汉三星堆商遗址两个祭祀坑和2001年四川成都金沙村晚商遗址出土的则以仪仗礼仪类玉器最多。

2001年四川成都金沙村遗址的发现，是进入21世纪后我国考古领域的重要成果。经过将近一年的文物勘探和考古发掘，清理出土文物1300件，种类有金器、铜器、玉器、石器、陶器和象牙。其中玉器达900多件，是金沙遗址中数量最多的一类，它们几乎全是礼仪用器，包括琮、璧、斧、戈、锥等。器表装饰简洁，纹饰仅表现为平行的直线、网格、菱形，个别有兽面，且多刻画在玉斧上，其他玉器基本无纹饰。但全部玉器均雕琢精细，造型规整，器表抛光度好，十分光洁。它们几乎没有被磨损的使用痕迹，应该属专为礼仪、祭祀活动而使用的礼器，与三星堆祭祀坑中的主要玉器种类基本相同。

20世纪80年代发现的三星堆

夏商玉雕：仪仗和宝玩

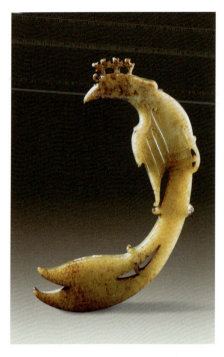

玉凤 长13.6厘米，商殷墟妇好墓出土

祭祀坑玉器时代略早于金沙遗址玉器，其礼仪特征更为显著。一号坑玉礼器璋、琮、环、璧等多达48件，其中仅璋一种器形就有40件；二号坑玉礼器璋、璧、环、瑗27件，璋17件、戈21件。这些玉礼器大多经火烧过，如玉璋有明显的火烧后断裂痕迹，呈显著的燎祭迹象。学者认为，这充分反映了当时巫觋法事的重要与频繁。其中一件被火烧呈鸡骨白色的玉璋，表面刻璋和振翅欲飞的神鸟图案，另一件长达54.2厘米的玉璋两面，以阴线刻极为细腻的人、山、船和太阳等图案，它们沟通天地神灵的礼仪作用是显而易见的。

出自成都平原的三星堆和金沙这两大批礼仪玉器，形态和类别带有明显的承继于中原夏商文化玉器的特征，如璋、戈等，也有一些保留着更早的长江下游良渚玉器的痕迹，如琮，透露了古代文明在不同地域间互动与传播的信息。这些玉器经检测，均属矿物学上的透闪石类软玉，产地可能是成都平原西北的汶川县。

夏商玉器中属于观赏宝玩的肖形类玉，以殷墟妇好墓出土的数量最大，种类最多，工艺最高超。根据文献记载，妇好是商王武丁的妻子，她曾统率一万三千多将士出征作战，是一位叱咤风云的女统帅。1976年，这位女统帅的墓葬在河南安阳殷墟遗址西南侧被偶然发现，出土文物1600余件，玉器就占了755件。除玉刀、玉簋等大件礼器外，其中一大批小型动物造型的玉雕作品，更引起了美术工作者的极大兴趣。

两只毛色略呈褐黄的野兔，圆睁双目，长耳后抿，短尾上耸，躬腰屈体，仿佛正在向前跳跃。这件生动传神的玉雕佳作，只是妇好墓众多玉雕中的两件。此外还有巨口利齿的猛虎，华冠秀尾的凤鸟，扬鼻嬉戏的小象，昂喙傲立的鸮鸟，抱膝蹲踞的小熊，灵巧可爱的猴子，生趣盎然，题材多样。除飞禽走兽外，又有水族和草虫，以及一些神话中的动物，总计不下20余种，包括象、熊、虎、猴、兔、马、牛、羊、鹤、鹰、鸮、鹅、鸬鹚、鹦鹉、鱼、蛙、鳖、蝉、螳螂、

龙、凤和怪鸟。其中有六七件小玉蟠龙，兽首蛇身，颈背处有长鬣飘拂，均作环形内屈状，呈C字造型，使人马上联想到它们与原始社会红山文化C字形玉龙在造型上的时代延续。

其他动物中，仅鹦鹉一种数量就超过20件，都是扁体浮雕，造型上突出这种鸟的高冠、长尾、钩喙等特征，形态鲜明且富图案情趣。以一件对尾双鹦鹉为例，二鸟头向相反而尾部靠连在一起，形成均匀对称的构图，自右鸟喙部下经胸、爪、尾至左鸟尾、爪、胸直至喙部，形成半圆形外轮廓线，显得稳定连续，而二鸟的冠羽高耸，背翅形成凹线，又显得富于变化，使作品既稳重且灵动，成为耐人寻味的精美佩饰。还有玉鹦鹉长尾的端面，被磨成锐利的斜刃，成为精致的玉质刻刀，是可供观赏的玉雕工艺品，又具有实用功能。

商代小型动物玉雕，显示出当时对玉料的选择、开料和琢磨技术已具有相当的水平，并已熟练地掌握了钻孔、细磨、抛光等工艺。仍以妇好墓小型动物玉雕为例，它们的造型轮廓大致可分为两类，一类是立体雕刻，大致保持着立方体和圆柱体的玉坯原型，甚至一些雕工细致的人像也不例外；另一类是扁体雕刻，要先把玉坯解成扁片，多将扁片磨圆，中心钻孔成璧状，再分割为若干个玦形，然后在每个玦形轮廓内局部加以雕琢而成形。如两只跳跃的玉兔，每件身长10.6厘米，可以推知原来是在一个外径约15厘米、内孔径约7厘米的圆璧形玉片上，切割下一个弧度为1.07度夹角的玦形玉片，然后在其外弧

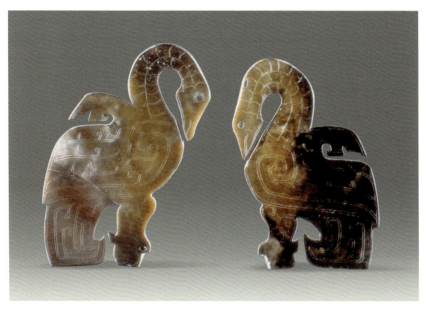

双玉鹤 高12厘米，宽9.8厘米，商殷墟妇好墓出土

夏商玉雕：仪仗和宝玩

俏色玉龟 长6.8厘米，河南安阳小屯商代房址出土

上修琢出兔子的头部上缘、耳朵和弓曲背部的外轮廓；再在内弧上修琢出下颌、前足、腹部及后足的轮廓。当轮廓线修琢完成后，显现在人面前的便是一只兔子的正侧面剪影。器物成形后，还要经过磨制抛光，使其莹润，然后才以阴线刻表现兔体的细部。最主要是刻出圆睁的兔目，勾画出耳朵和前、后脚爪。在羽毛的表现上，主要采用双阴线勾填几何图案作为象征，这种做法不但被几乎所有动物玉雕所采用，而且也是商周青铜器纹饰装饰的主要手法，代表了当时美学装饰的时代特征。

商代玉器制作，已懂得运用"俏色"工艺，即利用玉料的不同天然色泽，雕出动物或其他生物的不同肢体部位。1975年，河南安阳一座商代小型建筑废址中，曾清理出600多块圆锥形石料和200余块磨断的残石。使人大惑不解的是，在这些石料中竟混杂着几件精致的石雕和俏色玉雕作品。其中包括一只昂首张目，向前爬行的石鳖，一只缩体于壳内的玉鳖和一双并联在一起的玉龟，还有一只石虎和一只石鸭。玉鳖选用的玉料墨、灰二色相间，雕刻时把玉料的墨色部分安排为鳖的背甲处，而灰白色安排在它的头、颈和腹部。石鳖的用材与刻技更巧妙，选用了褐色与肉红色混合的石材。经过精心设计，雕出的成品上鳖甲、脚爪及双眼呈深褐色，而圆润的腹部却是肉红色，真可谓顺其自然，"巧夺天工"，足以证明古代工匠们在选材方面是下了极大功夫的。但是为什么在雕刻完工之后，没有及时把它们奉献给有权享受这些玉石工艺品的上等人呢？是凑巧刚制作完成就遇上了灾祸，房倒屋塌而砸压在其中，还是自己费尽心机的佳作，不愿奉献给暴戾的主人而故意藏匿在废料堆中？这也许是一个永远解不开的小小远古之谜吧！

两周礼玉：环佩铿锵

13

殷商灭国之后，周朝建立。新的统治者总结前朝的教训，制定了严格的等级制度和管理法规，史称"周礼"。人的道德行为也被纳入这种礼制之中，甚至玉器也在此时被赋予人格的色彩，成为礼制和最高伦理的载体，系统化为所谓"六瑞"——璧、圭、琮、璜、琥、璋和"六器"——苍璧、黄琮、青圭、赤璋、白琥、玄璜。

这些礼瑞玉器中最具代表性的玉璧，早在原始社会末期的良渚文化玉器中，便是数量仅次于玉琮的大宗礼器，被认为是财富的象征。玉璧的基本形态是在一圆形大玉片中又有一圆形穿孔，因穿孔大小而又分为璧、瑗、环。传统的说法是"肉倍好谓之璧，好倍肉谓之瑗，肉好若一谓之环"。这里，"好"是指当中的孔，"肉"是指周围的边。但在出土和传世实物中，肉好的比例并不规则，所以学者认为这种扁圆而中间有圆孔的玉器应均简称为璧。其中器身为细条圆圈状而孔径大于全器二分之一者，也可称为环。玉璧到周代时其数量和地位已超过玉琮而成为礼玉中的首器，是当时财富、身份和地位的某种象征。中国先秦著名的"完璧归赵"故事，恰好生动地反映了这一史实。

据司马迁《史记·廉颇蔺相如列传》，东周战国，七雄并立，赵惠文王得楚国宝和氏璧，秦昭王听说后，马上派人到赵国去，表示愿以十五座城池为代价换取此璧。赵王委任蔺相如携璧至秦国谈判，相如向秦王献上玉璧，发现秦王随意将

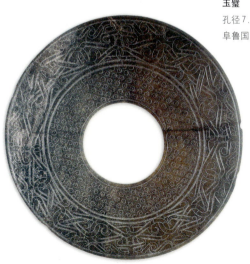

玉璧 围径27.2厘米，孔径7.1厘米，山东曲阜鲁国大墓出土

璧传给侍卫和美女观看,并没有交出十五城的意思,便设计骗回和氏璧。并对秦王说:"和氏璧是天下知名的宝器,赵王派我来送璧时曾专门斋戒五日,以示郑重。现在您对我态度傲慢,还随便把宝物给美女传看,实在是对赵王和我的藐视不恭,我因此取回此璧。如果大王再加威逼,我就和此璧一同撞碎于您的堂前柱下。"秦王没有办法,只好斋戒五日,又在朝中设九宾大礼,隆重接待蔺相如。尽管还是没能得到和氏璧,但为了维持两国关系,只得仍然以礼相待,友好地送走蔺相如。这个故事说明,一件上好的玉璧在当时的确价值连城。

近十余年来,两周玉器的考古发现有两处最为重要。一是1992—1996年发掘的山西翼城、曲沃两县交界的天马—曲村晋国遗址墓葬;二是1990年发掘的河南三门峡上村岭虢国墓地。两处墓地出土玉器突出表现为大型成组的佩玉和葬玉。

天马—曲村遗址最初发现于1962年,以周代晋文化为主要遗存。自1979年起,考古工作者在当地进行了十余次大规模的科学发掘,揭露面积近2万平方米。特别是1992年该遗址发现晋侯墓后,又集中进行了6次发掘,到2000年始告一段落,共发现和清理了9组19座晋侯及其夫人的墓葬和附葬的车马坑、祭祀坑,出土了以铜器和玉器为主的数量极大、组合极完整的随葬品。由其中的铜器铭文和墓葬排列顺序,可以清楚地判定八代晋侯的世系,也确定了该遗址就是西周初年晋国始封之地。

晋侯墓玉器以数量巨大,组合完整,工艺精美而著称,常常一座墓就出土玉、石器三四千件之多。所有玉器种类中,又以大型组玉佩最为引人瞩目,每组(套)玉佩往往由玉璜、玉珩、玉圭、玉管、料珠、玛瑙珠等几百件玉料穿系组合而成,极为华丽壮观。这些组合完整的玉佩在墓葬中未经扰动,与墓内死者身体的原来佩放位置关系清楚。如1994年发掘的一座编号92的墓中就有大型组玉佩三套,一套四

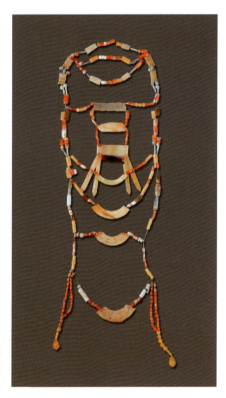

组玉佩 最大璜长8.5厘米,总长68厘米,山西曲沃晋侯墓出土

璜四珩联珠玉佩（M92：83），出土于死者胸腹部，过颈佩戴，包括4件玉璜、4件玉珩、4件玉圭、4件束腰形玉片，还有玉贝、玉珠、玉管和玛瑙珠、管等200多件，总共由282件组成，长达68厘米。一套玉牌、玉戈联珠佩饰（M92：91），出土于死者左肩胛骨下，原应佩于肩后，由玉牌1件、玉蚕16件、玉戈8件以及玛瑙珠、料管等共238件组成，长29.5厘米。一套玉牌联珠串饰，出土于死者右股骨右侧，由镂空鸟纹1件、玛瑙珠管375件、料管108件、煤精石扁圆珠16件，共500件组成，总长68.5厘米。

1990年发掘的三门峡虢国墓地，共有九座墓，其中两座可以确定死者身份，是国君级大墓，一座是太子墓，其余都是三鼎以上的高等级贵族墓。随葬品还是以青铜器和玉器为大宗，玉器有3000多件，也是以大型组玉佩为显著特征，共有21组（套）。最大的两套出自两座不晚于周宣王时期的国君墓中，一套为七璜佩：七件雕饰着龙纹或龙人合体纹的玉璜自上而下、由小到大依次排列，以左右对称的双排玛瑙和琉璃串珠连缀而成。从其在墓内放置位置和叠压关系看，这组玉佩是死者身上佩戴之物。

如此大量组玉佩实物的出土，印证了古文献中周代王者贵族服玉、佩玉，特别是杂佩组玉的记载，使我们认识到两周时期，贵族人群与美玉有着怎样非同寻常的依存关系。玉是他们的饰物，也是他们身份、地位的象征。如在出土七璜组玉佩的

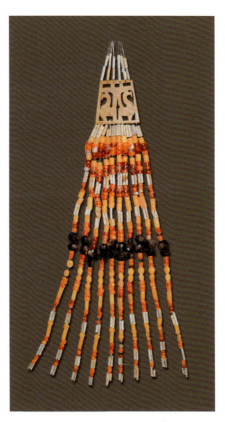

玉牌联珠 牌高8.7厘米，总长68.5厘米，山西曲沃晋侯墓出土

多节玉佩 总长48.5厘米，湖北随县曾侯乙墓出土

玉项饰 最大牌饰长5.2厘米，山西曲沃晋侯墓出土

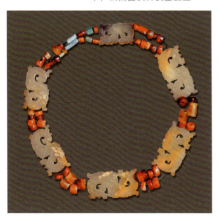

两周礼玉：环佩铿锵

虢国一国君墓（M2001）中，同出七列鼎；在出土五璜组玉佩的另一虢国贵族墓（M2012）中，同出五列鼎。在西周晚期墓葬中，随葬青铜器列鼎多少，是区别墓主人身份的独有标志。七鼎配七璜，五鼎配五璜，说明这种组玉佩也是当时王室和贵族区别身份的重要标志。

这些精美的宝玉项饰和胸佩，在那些隆重的祭祀、朝觐和盛典时，被郑重地披挂在王者或贵族男女身上，用来发声节步，进退有据。环佩铿锵，进而展示他们和玉一样具有高尚的情操和品德。直到他们死后，这些组玉佩也要完整地佩裹在尸体上下葬。因此古代文献中说"古之君子必佩玉"，"君子无故，玉不去身，君子于玉比德焉"。玉，正是在这个意义上被赋予人格的色彩，成为礼制和最高伦理的载体。

与大量玉佩同时出土并引起

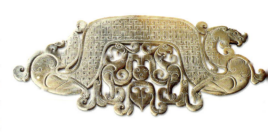

青玉镂孔龙凤玉佩 宽15.4厘米，安徽长丰战国墓出土

人们注意的，还有一种特殊的葬具——缀玉瞑目。这是一种覆盖在墓葬中死者面部的方巾，上面缝缀与人五官形似的玉片。考古发现时代最早的缀玉瞑目出自1983—1986年陕西西安张家坡一西周中懿王时期墓地（M157），但是残缺不全，可看出一件眼形，一件眉形，一件鼻形，一件耳形和一件嘴形玉片。虽仅此5片，其大略形制已可窥见。在山西天马—曲村晋侯墓地中，1992年以后的5次发掘，出土缀玉瞑目最少9套以上。其中一套（M31:73）用40件玉片组成，除五官外，连眉下的睫毛、鼻孔和两腮的胡须都有细微的表现。而在缀玉瞑目的最外圈，又嵌饰一圈39件三角形小玉片，极其完备华丽。在三门峡虢国墓地1990年发掘的虢季墓，墓主人从头到脚布满玉器，头部的缀玉瞑目由玉印堂、眉、耳、鼻、胡须、颊、嘴、下颌及附件饰片共58件组成。从颈项直至腹下，则是华丽繁复的大型七璜组玉佩。可见缀玉瞑目与组玉佩一样，既是葬玉，也是身份、地位的标志和象征。同时，它也是汉代以后葬玉玉衣的雏形。

缀玉瞑目 由十余件玉片组成眉、目、鼻、耳等主要部位，周围还有数十片附件玉片。最大玉片径10.7厘米，河南三门峡虢国墓地出土

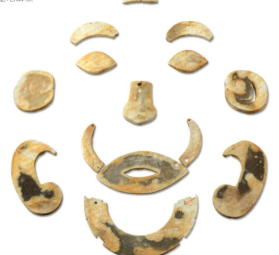

14 汉玉：等级与不朽

汉代是中国文明史上的一个黄金时代，一个强大的刘姓王朝稳固地统治中国达400余年之久，中国文化的基本面貌便在这时固定下来。玉雕艺术也在此时发生了重大的转折和突破，在材质、内容和装饰手法上有了全面发展。特别是汉代张骞通西域之后，新疆和阗地区特产的优质玉材大量输入中土，这种玉温润洁白似羊脂，又被称为羊脂玉，而此种玉质在先秦是罕见的。汉以后，和阗玉开始在中原使用并流行，成为后代中国玉器的主要用材之一。

在品种和器形方面，先秦以前的大量礼玉已有所减少，除玉璧数量仍较多外，琮、璜、圭、璋已不多见。而玉璧的用途这时也不限于礼仪使用，出土实物中有的被镶嵌在棺表面作为装饰，汉画像石图案中还显示璧被穿连起来挂在房内墙壁上，小件玉璧又可以悬系在腰带上作为随身佩饰。

汉玉中出现了大量的装饰品和美术作品。装饰品主要是佩玉，与两周一样也有成组的"组佩"，还有龙形佩、心形佩、笄管和带钩等。汉代玉雕的造型和装饰手法在继承玉器传统风格的同时又显示出更大的自由、活泼和洒脱。圆雕作品仍以动物造型为主，而没有后世那种整件玉器以植物的花卉和果实为题材的，颇为小巧活泼。如陕西咸阳出土的四件小玉圆雕，包括一件玉熊、一件玉鹰和两件玉辟邪，造型十分娇憨可爱。1966年，陕西咸阳汉昭帝平陵遗址中，出土了一件玉仙人奔马。全器圆雕，通高7厘米，长8.9厘米，玉质细腻，洁白如脂。马肥壮健硕，口大张，尾高扬，足踏祥云，胸刻飞翼，正在腾空飞奔；马背上骑一仙人，振臂挽缰，眺望前方，仿佛是在太空中遨游。全器造型极为生

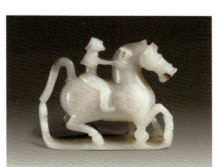

玉仙人奔马 高7厘米，长8.9厘米，陕西咸阳汉昭帝平陵出土

动逼真，充满强烈的动态和节奏感。特别是玉马的造型和同时代汉墓出土的铜奔马以及汉画像石（砖）中奔马的体形体貌十分肖似，尤其与1969年甘肃武威雷台魏晋墓所出的著名铜器"马踏飞隼"更有异曲同工之妙，都是汉武帝引进中原的西域马种，即所谓"天马"。它们在汉代艺术领域中的出现，标志着一个

神兽纹玉樽 高10.5厘米，湖南安乡西晋刘弘墓出土

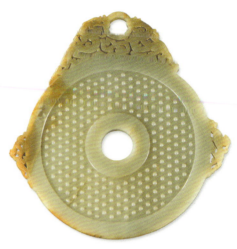

谷纹龙纽玉璧 东汉，河北定州市出土

青玉盒 高7.7厘米，广州汉南越王墓出土

雄强博大时代的造型艺术已走向更加自由而洒脱的境界。

玉雕表面的装饰方法和纹饰此时更为奔放和多样。如玉璧，除表面满布蒲纹和谷纹外，又增加了鸟纹和兽纹的装饰。图案化的动物纹，早在殷商时期便已大量用于铜器和玉器的纹饰装饰，后来有的动物纹变得图案化，甚至难以辨别原来的动物形象。汉代玉雕上的动物纹则写实多了，即使图案化的动物，也常常容易辨认。这些动物纹饰的母题主要还是龙纹、兽面纹和鸟纹，其渊源也应该是与先秦直至原始社会的某些动物母题一脉相承的。

考古发掘成果显示，汉代玉器中葬玉的使用比之前代数量大增。葬玉是专门为王侯贵族保护尸体而制作的，主要有玉衣、玉含（置口中）、玉握（置双手中）、玉塞（置

孔窍中）和镶玉漆棺等。这一方面是因为古人"事死如生"，生前玉不离身，死后当然要用玉随葬；另一方面是相信玉能够保护尸体不朽，所谓"金玉在九窍，则死人为之不朽"。《后汉书·刘盆子传》"凡贼所发，有玉匣（玉衣）敛者，率皆如生"，所记虽不可信，但反映了当时人的观念。

汉代葬玉以玉衣用玉量最大，结构亦最独特，是两汉时期才出现的特有葬具。玉衣在古文献中屡见记载，被称为"玉匣""玉柙"，但形态不明，早年的考古发掘只搜集过一些疑为玉衣构件的小玉片。直到1968年，才首次在河北满城西汉中山靖王刘胜墓中，出土了基本保存原貌的刘胜夫妇的两件"金缕玉衣"，使今人得见汉代玉衣的庐山真面目。

经复原研究，刘胜的玉衣由2498片玉片编缀而成，外观和人体一样，可分解为脸盖、头罩、上衣（包括前片和后片，左袖和右袖）、裤（左筒和右筒）、手套（左、右）和鞋（左、右）等部分。玉衣全长188厘米。其夫人玉衣稍短，全长172厘米，共用玉片2160片。两件玉衣的各2000多片玉片都是用极细的黄金丝缕连接，金缕一般横断面直径0.5毫米，最精细的合股金缕由12根横断面直径0.08至0.14毫米的金丝拧合而成，工艺极为细致。数千件玉片也是先经选料，再经锯片、钻孔、抛光等工序，最后编缀成形。学者认为，似这样完整的玉衣应该是从前述东周时期死者

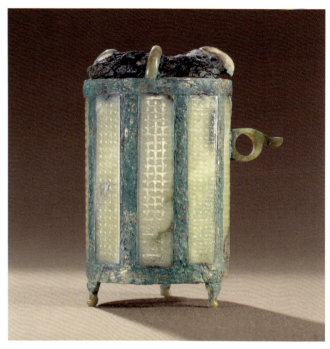

铜框玉卮　高14厘米，嵌9块玉板，广州汉南越王墓出土

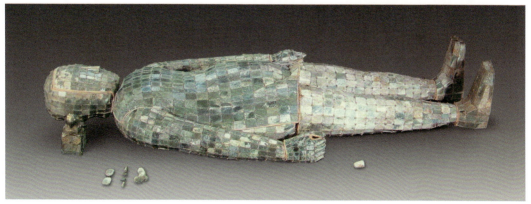

金缕玉衣　长188厘米，河北满城汉墓出土

脸部覆盖的缀玉瞑目和一种"缀玉衣服"发展演变而来。这种"缀玉衣服",1978年曾出土于山东临沂西汉前期的刘疵墓,只有玉面罩、玉帽、左右玉手套和左右玉鞋6件,没有上衣和裤筒。据发掘简报,这些"玉片很薄,细腻光亮,有的背面有纹饰痕迹,系用玉璧、玉佩等改制。大小玉片四角均用金丝以十字交叉式连接起来,金丝仍然明亮坚牢,很少断折"。这正是玉衣发展演变中的过渡形态。到20世纪80年代末,考古出土的玉衣已有22件,其中5件保存完好,可以复原。

关于玉衣的使用制度,《后汉书·礼仪志》的记载是:皇帝用金缕玉衣,诸侯王、列侯、始封贵人、公主用银缕玉衣,大贵人、长公主用铜缕玉衣。但考古资料显示,西汉时期缝缀玉衣玉片的主要是金缕,只有个别采用银缕、铜缕、丝缕,《汉书》也只记玉匣、玉衣,而不记金缕、银缕之别。所以西汉时的玉衣,可能还未实行严格的分等级使用制度。到了东汉,玉衣分级使用制度已经确立,考古实物与《后汉书》的记载相吻合,出土的东汉诸侯王和列侯使用银缕玉衣,个别使用鎏金铜缕(相当于银缕)玉衣,嗣位的列侯及其等级相当者使用铜缕玉衣。因为东汉的帝陵未做过考古发掘,所以还没有发现东汉时期的金缕玉衣实物。

自西汉开始以玉衣敛尸为突出特征的厚葬之风,到东汉晚期达到高潮,尤其是按金、银、铜编缕质地区别等级后,王侯贵戚更对玉衣趋之若鹜,以受赐玉衣为最大荣耀,甚至有人冒僭越之罪私自使用玉衣。东汉灭亡后,控制中原地区的三国曹魏政权行薄葬,黄初三年(公元222年),魏文帝曹丕下令禁止使用玉衣。这是汲取前朝厚葬使得陵墓屡遭盗掘的教训,同时也是因长年战乱导致社会经济凋敝,再也无力承受制作玉衣费时费力的沉重负担。从此,玉衣制度被彻底废弃,与其共存的两汉大型多室砖墓、奢侈的随葬器物和满布墓室的画像石刻、壁画也随之绝迹,而考古发掘中迄今也确实再未发现东汉以后的玉衣。

丝缕玉衣　长173厘米,广州汉南越王墓出土

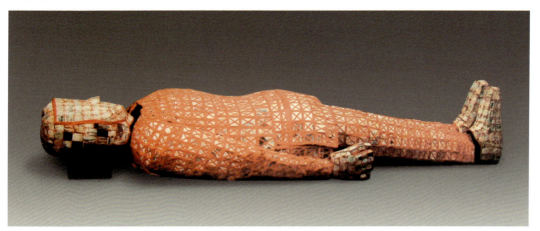

夏鼎的传说

秦统一六国后的第三年,即公元前219年,始皇帝出巡经过彭城时,派遣上千人到城下的泗水,去探寻沉没水中的夏朝铸造的巨大青铜鼎,因为它们在三代(夏、商、周)一直被视为象征国家政权的传国宝物。

据中国的古史传说,公元前21世纪,当时古代中国刚刚迈入青铜时代,禹建立了历史上的第一个王朝——夏。禹让天下九州送来铜料,铸造了九件巨大的青铜鼎,又图绘远方百物的图像,将其铸在鼎上,构成复杂而精美的装饰纹样,让百姓观看以后,能够"知神奸",得以趋吉避凶,不受魑魅魍魉的侵扰。夏亡后,新王朝的统治者成汤将这九个铜鼎迁往商邑。商亡后,周武王又将它们迁往洛邑。东周王权衰微,强大的楚、秦等国多次"问鼎",觊觎王权。最后东周灭亡,九鼎被迁往秦国,但在途中却沉落于彭城下的泗水(一说是八鼎入秦,只有一鼎飞落泗水)。所以秦始皇过彭城时,"斋戒祷祠,欲出周鼎泗水",

汉画像石中的秦始皇泗水捞鼎图像

就是想打捞铜鼎出水,但是虽费千人之力,并未成功。后来传闻当时已找到巨鼎,但刚拽出水面,突然鼎内伸出一龙,张口咬断拽索,巨鼎复沉入水中。这故事显然是暗讽秦皇无德。泗水捞鼎的故事,后来成为汉画像石和画像砖经常描绘的题材,创作出许多生动的艺术佳作。

传说中的夏铸九鼎,颇具神秘的传奇色彩,因未流传下来,后人无法看到。有关的文字描述,明显是提高并夸大了夏朝的铸造技术和艺术

西周铸鼎陶范　残长26厘米，河南洛阳北窑出土

一些的龙山时期，古代中国已进入"铜石并用时代"，那时已能制作青铜容器，是青铜冶铸技术趋于成熟的标志。因为青铜是铜(红铜)与锡或铅的合金，与红铜相比，熔点有所降低，而硬度增强。含锡10%的青铜，硬度为红铜的4.7倍。同时熔化的青铜在冷凝时体积略有胀大，所以青铜铸件填充性好，气孔少，具有较高的铸造性能。

制作青铜器时，要经过采矿、冶炼、浇铸、修整等几个阶段。在浇铸时，要先将器物依形制制成器物的铸型——范。开始时采用简单的单范；较复杂的用上下两块范合范浇铸，可以铸出扁体的双面造型的物品。但是要制作有容积的立体造型，就必须使用多块范，而且还要装有内模，这需要掌握更精湛的技艺，纹饰先刻在范母上，然后翻成泥范，再合范铸器。因此存留至今的古代铸青铜器的泥范，以它上面的精美的花纹，也被现今的人们视为一种风格独特的古代艺术品，从山西侯马发掘出的东周时期的大量

水平。所以如此，很可能是人们对开创中国青铜时代的夏王朝的怀念和尊重。至于夏朝青铜工艺的真实面貌，通过近些年来的考古调查和发掘，已有了一定的认识和了解。

谈到夏朝的青铜艺术，必须追溯一下中国古代青铜器的源流和发展。目前所知中国最早的一批青铜器，是发现于甘肃省东乡县林家的小铜刀和永登县蒋家坪的残断的小铜刀，都是采用单范所铸造，时间约在公元前3000—前2300年之间。至于黄铜残片的出土，在陕西临潼姜寨的仰韶文化遗址中，时间约为公元前4700年。有人认为到了更迟

二里头文化绿松石龙　身长64.5厘米，河南偃师二里头出土

二里头文化青铜爵　高22厘米，河南偃师二里头出土

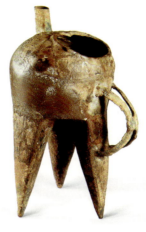

二里头文化青铜盉　高24.5厘米，河南偃师二里头出土

陶范，正是其代表。由上述青铜器铸造工艺技术的发展演变来看，正是经历了由单范到合范，再发展为多块合范的过程。制作青铜容器必须掌握多块合范的工艺，所以青铜容器的出现，正标志着青铜冶铸技艺步入了成熟阶段。目前的考古发现中，虽然已在龙山时代的遗址中获得过青铜容器的残片，但数量较多的不同器类的成熟造型，还是出现于二里头文化的遗物之中，其年代正与古史传说中夏的年代相当，所以夏朝正是青铜器铸造技艺成熟的时期。

二里头文化的青铜器中，容器已发现有饮酒用的青铜爵。在爵体下面有三只尖细的足，体侧有鋬，口部向前伸出长流，向后伸出尖长的尾，整体造型显得较为纤细单薄，但长流尖尾仍构成平衡而略有变化的外轮廓，避免了呆滞之感。出土的另外几件青铜爵，虽然外貌略有变化，爵流或长或短，但其表面都没有铸出装饰花纹，显示出早期青铜工艺的稚拙作风。除铜爵以外，还出土有盉、斝，也已出现铜鼎，以及制工较精而具有专用功能的青铜兵器和乐器，还有一些小件工具。乐器有铜铃，工具有刀、锥和鱼钩等。兵器更值得注意，有戈、镞、钺和戚，开创了中国古代青铜兵器的独特形制，但外貌也颇拙朴，缺乏装饰花纹。因此从已获得的二里头文化的青铜器，只能得出当时仅处于青铜工艺萌发期的结论，很难想象能够铸造出如文献所说，上面装饰有百物形貌的巨大青铜九鼎，那或许只是古史传说中理想的化身。不过今天就确定二里头文化只会铸造素面无纹的青铜制品恐为时过早，因为有些文物会带来一些值得注意的信息，例如出土的兽面青铜牌，上面用超过200块小绿松石镶嵌出兽面纹图案，工艺精致，相当华美，可称是一种具有诱人魅力的古代美术品。由此推测，在将来的考古发掘中，或许会获得更为精美的青铜器，从而解开传闻中的九鼎之谜。

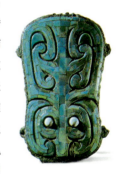

二里头文化嵌绿松石青铜牌饰　长14.2厘米，河南偃师二里头出土

16 青铜礼器

被视为国家政权象征的青铜重器夏鼎，自从沉于泗水以后，再也没有重现人间，使人无法窥其风貌。幸而后来商代铸造的一些巨大的青铜鼎，在20世纪不断被从地下发掘出来。其中形体最大、最重的一件是现藏于中国国家博物馆的著名的司母戊方鼎，它全高133厘米，重875千克。鼎体方形，附有两个直立的巨耳，体下有四只粗壮的圆柱形足。鼎体外壁边饰兽面纹和夔纹，中间平素光洁，显得浑厚庄重。直立的耳廓上的纹饰，是猛虎噬咬着瞪目张口的人头，显现着狰狞而神秘的色彩。鼎的腹壁内有铭文"司母戊"三字，据考证它可能是商王文丁为祭祀母戊而铸造的，"司"字或释为"后"，"母戊"是他母亲的庙号。近年来在河南等地不断发掘到商代的青铜方鼎，其中最引人注意的两件出土于郑州商城西墙外的杜岭，形体比司母戊鼎小，其中大的一件全高100厘米、重86.4千克，但是铸成的年代比司母戊鼎早

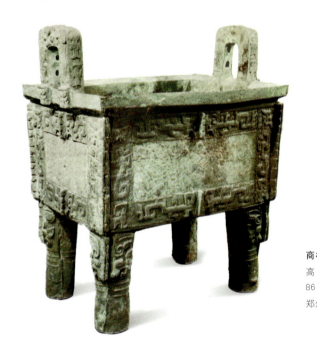

商司母戊方鼎 通高133厘米，河南安阳殷墟出土

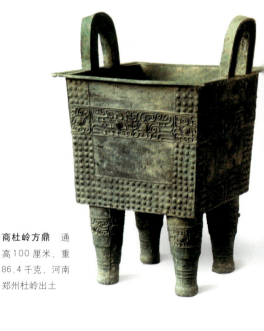

商杜岭方鼎 通高100厘米，重86.4千克，河南郑州杜岭出土

得多，鼎体呈方斗形，腹深而足矮，表现出比司母戊鼎的长方形鼎体更早的时代特色。它们同样是商王室用于祭祀活动的礼器。

巨大的青铜方鼎，正是商代青铜礼器中最具代表性的重器，也反映出当时商王室贵族对于祭祀礼仪的极端重视。商代制作的青铜容器中，最重要的都属于礼器范畴，制工精美，装饰多样，已可以被视为青铜艺术的成熟作品。商代青铜礼器又可以分为食器、酒器和水器。青铜鼎属于食器类，食器还有鬲、甗、簋等。酒器的种类最多，可能与商殷时人嗜酒有关。最早出现的酒器是爵和斝，以后器类日繁，形成以觚、爵、斝为核心的器物群，包括觯、尊、卣、壶、觥、罍、盉、瓿和方彝等，而且不少尊、卣等还铸成鸟兽等动物形象。水器的种类最少，经常看到的只有青铜盘。在安阳殷墟发掘的唯一一座没有被盗扰过的殷商王族的墓葬，就是商王武丁的法定配偶之一妇好的坟墓，出土的青铜器多达460多件，估计总重量超过1625千克。其中青铜礼器所占比重最大，共有210件，约占总数的44.8%，礼器中至少有190件上铸有铭文，其中有体重超过100千克的两件大方鼎和一套三联甗，还有重71千克的偶方彝。像三联甗和偶方彝这样造型特殊奇伟的礼器，过去还没有被发现和著录过。正是这些器形硕大而沉重的青铜礼器，以其精良的铸工，繁缛的纹饰，宏伟的造型，向世人展现出商殷青铜艺术的时代特色。

在商代青铜礼器上的装饰纹样，最突出的主题是兽面纹。其特征是一个正面的兽头，以竖直的鼻梁作为中线，形成对称的构图，向左右展开双角、双眉和双目，鼻梁下是翻卷的鼻头和阔开的巨口。有时在头的两侧伸出利爪，但因爪子

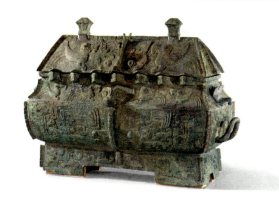

商偶方彝 通高60厘米，长88.2厘米，重71千克，河南安阳殷墟妇好墓出土

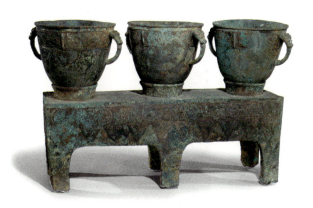

商三联甗 通高68厘米，河南安阳殷墟妇好墓出土

形体细小,更反衬出兽面巨大而狰狞可怖。也有些兽面的两侧有长条状的躯干,还有腿、足爪以及尾巴,似乎是双身共有一个头,实际是古人在描绘正面的兽形时,难于处理,因而将身躯剖开,一边绘出半片身躯,合在一起来观看,就呈现出完整的兽体。

北宋时的金石图录中认定,兽面纹就是《吕氏春秋》中所谓的"饕餮",它"有首无身",是食人而贪婪的怪物,这个称谓被沿用至今。但称兽面纹为饕餮,其实并不十分贴切,因为这种纹饰并非只有头无身,特别是较早的作品,不但有身躯,而且躯体很明显。同时它的双角常似羊角或牛角。总之,兽面图案表现的应是自然界找不到的怪兽,它那狰狞的面容,的确使礼器增添了神秘而令人畏惧之感,体现出礼器的主人具有无上的权威。这可能正是商王贵族所希望达到的效果,也是兽面纹日趋流行的原因。

除了兽面纹以外,夔纹、龙纹、蝉纹、鸟纹、蚕纹、龟纹等,也是商殷青铜器常用的纹饰。时间越迟到商代晚期,青铜器的纹饰越趋繁缛,在主体纹饰四周都填满雷纹为衬底,特别是壶、尊、罍等器的表面,几乎不留任何空白,再加上器

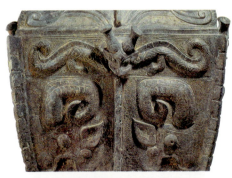

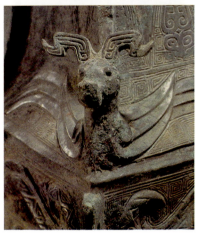

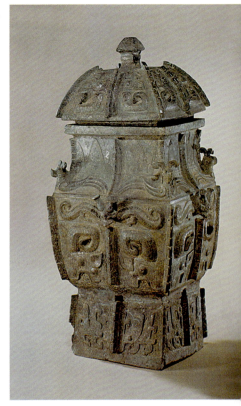

商司䗊母大方壶及细部
通高64.4厘米,重35千克,河南安阳殷墟妇好墓出土

身凸出的扉棱和牺首等装饰,形成过分繁缛华美的风格。

到西周时期,青铜器的形制和花纹多承袭着商殷的传统。礼器仍旧是青铜容器中最重要的作品,但因过分嗜酒的恶俗在西周初年受到打击,礼器中的酒器所占比例相对减少,酒器的组合也由商代流行的爵和觚改为觯和爵。食器比酒器更居重要位置,多由簋和鼎组成。还逐渐出现一座墓中放置三件以上的青铜鼎,虽然形制不尽相同,但是形体大小依次递减,似乎开后来表明身份的"列鼎"制度之先河。

铜器的外形也出现新的变化,西周的青铜鼎,最常见而又富于特点的是一种口部呈桃圆形、敛颈、袋状腹的立耳柱足鼎,自中腹以下略呈弛垂形状,而最肥大的部分极靠近底部。此外,带座的青铜簋,也是最具时代特征的器物之一。同时青铜礼器上的铭文日渐增多,而且有的器铭多达几百字,甚至成为一篇短文章,正是今日研究西周历史的极好资料。

青铜礼器上的装饰纹样也有变化,由殷商晚期过于繁缛华丽的纹饰逐渐趋于简化。有时在鼎上只有几周简朴的弦纹,间或于中央加饰一个凸出的兽头;或是在窄条形状的装饰带中,使用简化了的兽面纹

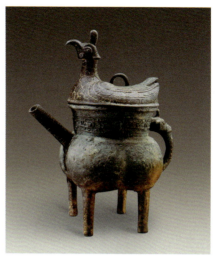

西周鸟盖盉 高19厘米,重1.6千克,陕西长安斗门镇出土

或夔纹。但是值得注意的是,在一般纹饰趋于简化的同时,只有鸟纹趋向于华美。商殷晚期常见的一种小鸟纹,到西周时发展成回首、垂冠的大鸟纹,它还有着华美而卷曲的长尾,常常成对地作为装饰带的主题纹饰。有的青铜器上还有大鸟的立体造型,冠毛高耸,双目凝视,钩喙上昂,挺胸翘尾,双翼收拢,一副高傲姿态。这类大鸟纹,或许就是传说中的凤的图像,周人偏爱这类纹样,很可能与西周王朝勃兴时那些关于凤凰祥瑞的传闻,如凤鸣岐山、凤凰衔书等等有关,因此延续整个西周时期,美丽而高傲的凤鸟纹饰长盛不衰,形成当时青铜礼器装饰艺术的一个特点。

17 青铜器的造型

商周青铜器中，将人或动物立体雕塑与实用容器造型融为一体的作品，体现了实用与美的成功结合，具有感人的艺术魅力。

在这类作品中，一类是仍旧保留着原来容器的基本造型，而以浮出器表的立体动物造型作为主要装饰手段；另一类是将容器的外形，制作成鸟兽的形貌。在前一类作品中，著名的商代青铜四羊方尊，可视为代表。那件青铜尊是20世纪30年代在湖南省宁乡出土的，在青铜尊体四角各铸出一只站立的羊，各将头伸出尊体，大角卷曲而角尖又转向前翘，身躯和腿蹄分别在尊腹和圈足之上，既与铜尊合为一体，又似四羊对尾向四方站立，呼之欲出，共同背负起大尊的长颈和外侈的尊口，从而将立体雕塑与容器造型成功地结合在一起。在尊体上除四羊外，仍旧沿袭着当时纹饰繁缛的传统，羊体上饰有高冠的鸟纹，尊肩又浮出四条蟠龙，并将它们的头伸出凸现在两羊之间，使原来颇为写实的四羊造型，增添了几分神秘的色彩。类似的作品，还有双羊尊、龙虎尊等，但浮出器表的动物造型多不如四羊方尊宏伟。另一些作品，多是仅浮出动物的头像，如牺首、羊首等，具有更浓厚的装饰效果，但缺乏四羊方尊那种浑厚雄劲的艺术风格。到西周时，类似的作品偏于写真，并去掉了那遍体繁缛的纹饰，例如江苏丹徒出土的鸟形铜尊，塑出一只体态肥腴的水

商四羊方尊 高58.3厘米，重34.5千克，传湖南宁乡出土

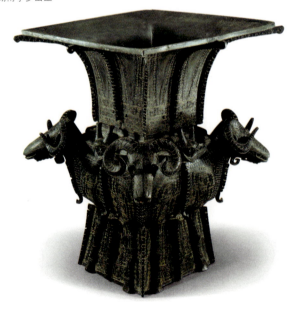

禽，以它宽厚的背脊驮负尊口，又以鸟蹼的双足为尊足，由于躯体平素无纹，笼罩商代青铜尊的神秘色彩消失了，更觉逼真传神。

将外貌制作成鸟兽形貌的青铜容器，比前一类作品更具诱人的艺术魅力。这类作品又可以区分为两种，一种颇为肖形地模拟真实的动物，造型生动；另一种则更富有想象力，常将许多动物的特征汇合在一起，创作出虚构的神物，显得神异诡谲。

肖形地模拟真实动物的作品，多为尊类器皿，利用动物的躯体为中空的尊体，将尊口开在背脊处，其形貌有牛、猪、马、犀、象、虎、兔、鸮、鱼、鸟等。殷墟妇好墓出土的一对青铜鸮尊，是其中成功的作品，造型是高傲地昂头蹲踞的鸮，以粗壮的脚爪和触地直立的尾羽形成三个支撑点，显得极为稳重有力。特别是在大鸮的体后，又铸出一只展翅的小鸮，它圆瞪双目，紧闭尖喙，张开双翼，力图向上飞翔。这一大一小、一静一动的两只鸮鸟，形成鲜明对比，集浑厚、稳重、鲜明、生动于一器，是成功的创作。

与商殷的其他青铜器一样，鸮尊表面也满铸图案纹饰，繁缛细密。有夔纹、蝉纹、蛇纹、兽面纹，在盖顶饰有立体的鸟和龙。虽然显得工精而华美，但因繁杂而冲淡了象生的主题。不过这种程式化的繁缛装饰，是殷商人审美观念的体现，其余一些象生的青铜尊，整个形体模拟真实动物，如湖南湘潭出土的猪尊，大腹垂弛，长吻獠牙，极为写实，但通体饰以云雷纹为地的回首夔纹，在背上尊盖中心又铸出一立鸟。再如湖南醴陵出土的象尊，长鼻昂卷，亦颇生动，但在鼻端却铸出凤首，在凤冠上又卧一虎，遍体饰兽面纹、虎纹、夔纹、凤

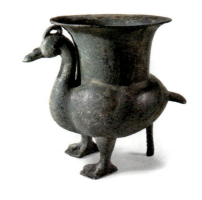

西周鸟形尊 高22.2厘米，江苏丹徒母子墩出土

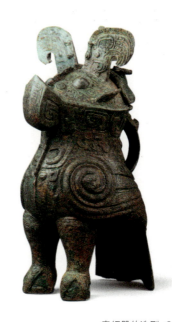

商妇好鸮尊 通高45.9厘米，河南安阳殷墟妇好墓出土

鸟等图案纹饰，同样都没有脱开繁缛的程式化做法。到了商代晚期至西周，情况有了一些改变，模拟真实动物的作品，也出现了简洁肖形的佳作。

殷商晚期的青铜小臣艅犀尊，是简洁肖形作品的代表，塑出一只站立的犀牛，形貌极为逼真，通体平素，确是写实的佳作。西周的青铜器中，陕西郿县李村出土的青铜驹尊，最值得注意，它是西周中期一位名叫盠的贵族所制作的礼器，塑出站立姿态的马驹，体矮颈粗，四肢略短而双耳较大，特征明显。

另一种采用虚构动物造型的青铜器，呈现出许多富于幻想的奇异形象。妇好墓出土的带有"司母辛"铭文的四足青铜觥，就是造型诡谲的怪兽，它有着似马的头，却长着一对扭曲的羊角。两只前腿长而下生兽蹄，但两只后腿却短而长着鸟的脚爪，还在腿的上部体侧浮凸出带羽毛的翅膀。兽背上伏着一条头生双角的龙。这样的奇兽在自然界是无处可寻的。该墓出土的一对妇好铭圈足觥，更将外形设计成鸟兽

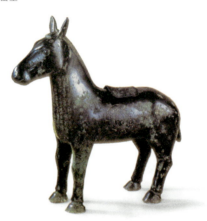

西周驹尊　高32.4厘米，1955年陕西眉县李村出土

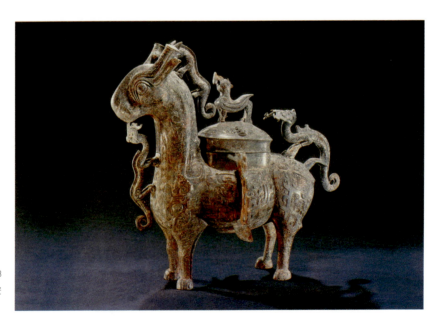

西周昇中牺尊　高38.8厘米，1984年陕西长安张家坡出土

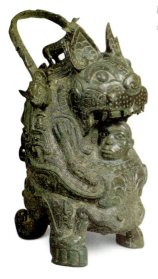

商虎食人卣 通高35.7厘米,重5.09千克,日本泉屋博古馆藏品

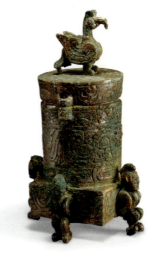

西周晋侯墓人足筒形器 通高23.1厘米,1993年山西天马—曲村晋侯墓出土

合体的怪异造型,从前面看,是一头跃起的猛虎;从后面看,变成一只昂首振翅的鸱鸮。这类超自然的神奇造型,在西周时也仍流行,陕西长安张家坡井叔墓出土的青铜牺尊是突出的代表。它的兽体上装饰着一虎、一凤和两条龙,头有些像牛,但长着龙角和竖立的耳朵,身有双翼,四足有蹄。全器布满兽面纹、龙纹、夔纹、雷纹等图案,繁缛华丽。

在这类作品中,有些还出现了人的艺术造型。有的人兽合体,如头长龙角的人面青铜盉;有的人兽共存,最著名的作品是所谓虎食人青铜卣:卣体塑造出一只蹲坐着的虎,张着大嘴,用它的前爪抓抱着一个人。那人面对着虎,双手搂着虎胸,一双赤足蹬踏在虎的后爪上,偏着头并伸入虎嘴之中。从人虎互抱的形态来看,人无恐怖挣扎之状,似乎并不是表现猛虎食人的作品,而是人虎间和谐共处。有学者认为那人是具有通天法力的巫师,老虎是他通天的动物助手。卣是祭祀时盛酒的器具,巫师作法时要痛饮美酒,以振奋精神,因此这件神秘莫测的青铜卣,也是巫师通天的法器。

总之,这些肖形的青铜器,可以被认为是青铜雕塑艺术品。

除了动物造型或人兽共存的青铜艺术品以外,在一些青铜器上也出现一些以小型人物塑像装饰的作品。在山西西周晋侯墓地,出土有以裸体小人像作为器足的青铜器,如由两个裸体小人以肩、背扛托的盉,由四个裸体小人像扛托的方座筒形器,由四个跪地的裸体小人像承托的鼎形方盒,等等。这些人像或许是

青铜器的造型

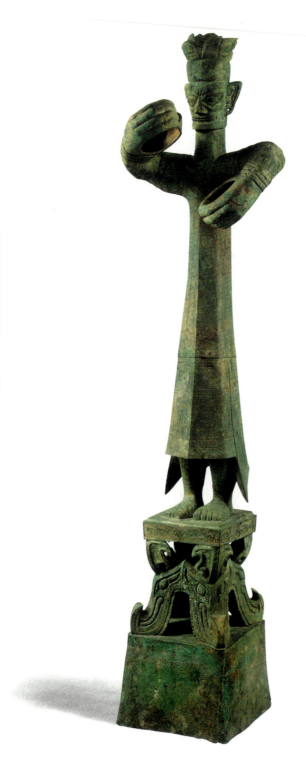

模拟着当时身份低下的奴隶。类似的以奴隶形貌的人像装饰青铜器的作品，还有以受过刖刑的奴隶守门作铜器装饰的青铜鼎。

与上述情况不同，在另外一些地区的青铜艺术品中，也出现有反映社会风俗的青铜人像雕塑品。例如出土于浙江绍兴的云纹铜屋模型中，就有一组席地跪坐奏乐歌唱的裸体人像，反映着当时的民族风习。特别值得注意的青铜人像雕塑，出土于四川广汉三星堆的古代巴蜀祭祀坑中。最重要的作品是全高达262厘米的青铜人物立像，身穿饰云雷纹的长衣，赤足并戴有脚镯，立于高座之上。此外，当地还出土有多件与真人头等大的青铜人头像，以及一些巨大的青铜人头形状的面具。塑出的人像面形较瘦，巨目大耳，方下颌，大嘴紧闭，似乎是当时当地居民体质特征的反映。这些人像，是目前所知中国年代最早的青铜人像雕塑作品，为中国青铜雕塑艺术的瑰宝。

三星堆人物立像 通高262厘米，四川广汉三星堆出土

18 兵器装饰

"国之大事，在祀与戎。"

商周时期，征战被视为与祭祀同等重要的大事。要获得新的土地、财富和更多的臣民、奴隶，来源只有一个，就是进行掳夺性战争。战车轰鸣、戈矛铿锵的战场，正是王侯贵族施展才华的广阔天地。因此青铜器的制作，除了占首位的祭祀用的礼器外，其次便是用于兵戎的各类兵器和防护装具。例如从安阳殷墟妇好墓的出土品来看，兵器在出土青铜器中的比重仅次于礼器，占总数的30%左右。

专用于作战杀人的青铜兵器，在设计与制作时主要着眼于杀伤的功能，为此目的不断改进其形体，使锋刃更加锐利，并且更加牢固耐用。因此一般设计得脊厚刃薄，外轮廓平滑流畅，弧曲适度，重量分布均衡等等，自然符合于艺术造型的一些基本规律。以东周时流行的青铜剑为例，剑体窄长，凸起的脊棱将它纵分成对称的两部分。从脊棱向两侧减薄，最后成锐利的侧刃，横剖面呈规整的菱形。剑体表面光滑平整，侧刃呈两度弧曲的曲线，最后弧曲上收形成锐利的剑锋。这种造型本是因当时铜剑以刺为主的缘故，但自然构成极均衡对称、轮廓线平滑流畅又富有变化的优美造型，

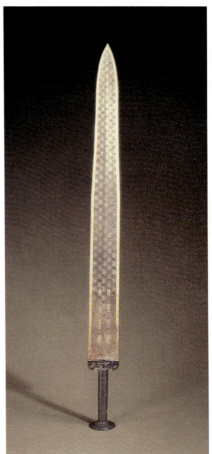

春秋越王勾践剑 长55.6厘米，湖北江陵望山楚墓出土

再加上有的剑体饰有漂亮的纹饰和错金的铭文,今日看来是颇具美感的古代青铜艺术品。就是在当时,制工精美的青铜剑也是受人仰慕的珍贵物品,所以围绕着它产生了许多优美的传说。鲁迅小说《眉间尺》中,就有关于铸剑的神奇描写。

除了青铜兵器造型本身的美感外,商周青铜兵器也不乏装饰华美的精品,它们不是普通战士的杀敌利器,而是王侯贵族随身的必备。精美繁缛的装饰纹样,显示出持有者的高贵身份和社会地位,其中有些器大体重者还是权威的象征物。如青铜大钺,在殷墟妇好墓中出土两件,分别重达8.5千克和9千克,显然不适合挥舞作战,应是她生前统领大军,作为统帅的权威的象征,可能也是刑杀使用的工具。略大的一件钺体两面靠肩处有双虎扑噬人头图案,中间是圆脸尖颌的人头,左右各有一只瞪目张口的猛虎,扑向人头似欲吞噬。另一件略小些的钺体装饰图案是一头双身的龙纹。两件大钺上都铸有"妇好"铭文,表明它们是专为她制作的器物。类似造型的青铜大钺,在山东、湖北、陕西等地都有出土,钺体上常饰有镂空的半人半兽的头像,圆目巨口,獠牙外露,相貌狰狞而恐怖,或者认为是《山海经》中刑神蓐收的图像。

除青铜钺以外,大量装备军队的青铜戈,比较名贵的也铸出精美的纹饰。多在戈的"内"上,以兽面纹为主,有的还镶嵌有绿松石。又常在戈上铸出与持有者有关的铭文或族徽。青铜的刀、矛、戟上,有的也装饰花纹。特别是一些仪仗用器,更是制作得各具特色。甘肃灵台白草坡西周墓中出土一件青铜戟,在戟刺前锋处不设尖锋,而是铸出一个浓眉巨目的人头,还在戟枝基部铸出牛首图案,以及在内上阴刻牛头形徽识。同时还出土一件造型怪异的青铜钺,具有弯曲的条状弧刃,依其弧曲程度铸成浮雕形貌的猛虎。

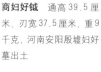

商妇好钺 通高39.5厘米,刃宽37.5厘米,重9千克,河南安阳殷墟妇好墓出土

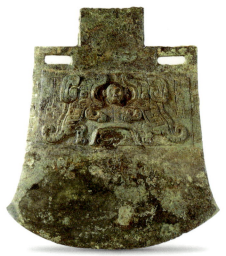

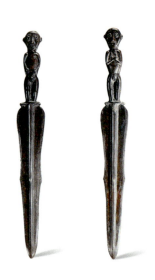

东周青铜短剑 通高32厘米,内蒙古昭乌达盟宁城南山根出土

商青铜胄 高18.7厘米，重2.21千克，江西新干商墓出土

滇人青铜臂甲 长21.7厘米，云南江川李家山出土

南越国错金虎节 长19厘米，广州汉南越王墓出土

虎躯蜷曲，虎头向下反顾，虎嘴形成銎孔，以插纳钺柄，艺术构思颇为巧妙。它与上述造型奇特的戟，同样都属于仪仗用器。另外一些仪仗性的兵器，镶嵌有精致的绿松石装饰图案，或者嵌以玉质的器刃，力求华丽美观。

不仅进攻性兵器注重装饰，青铜铸制的防护装具更有令敌人望而生畏的纹饰，它们主要是戴在头上的青铜胄，以及盾牌上装的青铜盾饰。其中以安阳殷墟第1004号大墓出土的青铜胄数量最多，而且装饰华美多样。在胄的正面大多铸出兽面纹，有的是带有一双巨大弯角的牛头，也有的是大耳巨目的猛虎，还有的仅只有一双大眼睛，或是只装饰两朵圆形葵纹图案。在江西新干的商代墓葬中，也有这类青铜胄出土。至于商周时的青铜盾饰，多铸造成面目狰狞的人面或兽面纹饰，巨目大嘴，獠牙外龇，显得神奇恐怖，借以恐吓敌人。

在边陲活动的古代民族，都很注重青铜兵器的装饰。以游牧为生的北方诸族，喜好将青铜短剑、短刀的柄首，铸成各种动物的形貌，羊、虎、马、鹿等都有，对中原的青铜短刀造型，有颇深的影响。更引人注目的是西南地区古滇族的青铜兵器，上面附加有大量立体的鸟兽图像。有时成组排列，如鹿、牛、猿、虎、狼、蛇、穿山甲、鸬鹚等。有时还铸出人像，如在一件青铜铸的銎上有三个人和一头牛组成的立雕群像。其中一件铜矛的双翼上，用锁链吊绑着两个赤身裸体的奴隶，或许是刚被捉获的俘虏，双臂反剪绑在背后，他们的头无力地低垂着，任凭乱发在额前垂摆，凄惨的情景动人心弦。在滇人使用的青铜铠甲上，也有精细的刻纹，晋宁石寨山滇人墓出土的青铜贮贝器的器盖上，铸有身穿这种铠甲进行战斗的武士雕像，展现出当时战争的激烈场景。

19 金文铭刻

青铜器上的金文铭刻，向人们展示出商周时期书法艺术瑰丽的时代风貌。谈到中国的书法，那是伴随着中国文字而产生的写字的艺术。早在史前时期，已经出现有各种划纹符号，有些被认为是象形文字的萌芽。但是目前已知较为成熟的文字，时代最早的是殷商时期的甲骨文，发现于河南安阳殷墟，是商王占卜之后刻在龟甲或兽骨上的记录文字。从文字结构来看，基本上是一种象形文字，但已使用了象形、象意、形声、假借四种造字法。而且甲骨文的象形字已经不是图画，而是把事物简化后作为一种语言的符号了。由于是用尖利的工具锲刻在坚硬的甲骨之上，所以笔画瘦硬劲直，起笔和收笔处多出尖锋，转折处呈方折，棱角分明，遒劲有力。除少数字体稍大，略显古拙粗疏以外，绝大多数卜辞的字迹纤小，锲刻熟练，笔道细如毫发。虽然特色明显，但作为书法艺术，则与当时青铜礼器、玉器等艺术品显示出的华丽繁缛风貌有较大的差距。这种差距，恰为青铜器的金文铭刻所弥补。

青铜器上的金文，多为铸文，仅有少数刻文。一般在书写后，先刻在陶范上，然后与器体同时浇铸而成。因此在刻范时有可能对原来书写的字体笔画有所损益，一般是使笔道更趋刚直，倒也增添了几分力度。殷商金文中较早的作品，已

商甲骨刻辞出土情况
河南安阳殷墟小屯甲骨坑

经是属于商代青铜器晚期，也就是商王将都城迁到殷（即今河南安阳）以后的作品。铭文往往只有较少的几个字，大都是族徽图像、人名或父祖名，司母戊大方鼎的铭文可作为代表。

在形体巨大的青铜司母戊方鼎内壁，铸有三个字形粗壮的铭文，笔画首尾尖锐出锋，中画颇显肥厚，粗壮有力。三字摆列得错落参差，自由豪放，略呈"品"字形："司"字压在顶上，"母"字偏于右下侧，"戊"字在"司"字左下侧，但略高于"母"字，并且略为斜倚于"母"字上。在殷墟妇好墓出土的青铜礼器之中，有许多带有"司母辛"铭文，这三字的字体、笔意和摆列情况，正与司母戊方鼎极为近似。至于该墓中较多出现的"妇好"两字铭文，以及另一些"司鼻母"三字铭文，都是作上下排列的，但字体大小有不同，也呈现参差错落之

"司母戊""司母辛"和"妇好"铭文拓本

感。另一些作为族徽的铭文，如山东益都苏埠屯出土的大钺上的"亚醜"铭文，更具有图案的意味。总之，铭文数量仅两三个，排列自由参差，气势粗壮雄奇，用笔僵直，中书肥而两端锐，收笔处时有波磔，这些特征正代表着商代金文书法艺术的一般风貌。

到了商代末年，青铜器的铭文才有新的变化，开始出现长达几十个字的铭文，内容常是记录因受到赏赐而为父辈作器的史实。同时有的带有明确的纪年，例如一件作犀牛形貌的小臣艅尊，有铭文27字，记述帝辛(殷纣王)十五年时征伐人

商小臣艅犀尊及铭文 高24.5厘米，传山东寿张出土，美国旧金山亚洲艺术博物馆藏品

金文铭刻

方,赐贝给小臣艅,因而作此青铜尊。青铜器铸出长篇铭文的做法,到西周时期日趋发展,从几十字到上百字,多的甚至近于500字,可以说将一篇文章刻铸在青铜礼器之上。文字加长,自然对文字的排列提出新的要求,类似商代金文初起时那种自由参差的做法早已不见,字距、行款都向整齐规律演化,为此甚至有的铭文上还出现有阳线的格栏,如大克鼎铭文的前段,格栏明显,每格中写有一字。书法走向

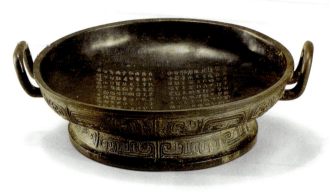

西周史墙盘及铭文拓本
通高16.2厘米,口径47.3厘米,陕西扶风庄白村出土

规范化,也是汉字发展日趋成熟的一个标志。

西周的金文,一般分为早、中、晚三个阶段,早期较多地保留着商代的风格,只有少数字的氏族铭文仍然流行,但长达几百字的铭文也已出现,字体仍有明显的商代遗风,多有波磔。中期氏族铭文罕见,长铭更多,字体波磔渐少,较早的书写谨饬,较晚的趋于疏散,行款趋于工整。晚期铭文多长篇,近年陕西眉县杨家村窖藏出土的逨盘,铭文372字。传世的毛公鼎铭最长,达497字,是目前已知金文中最长的一篇。行款排列规范整齐,分布均匀,字体已不露波磔,笔画起止粗细匀称如一,呈所谓"玉箸"状,浑厚雍容,显示出新的书风。

不仅如此,西周的金文书法,

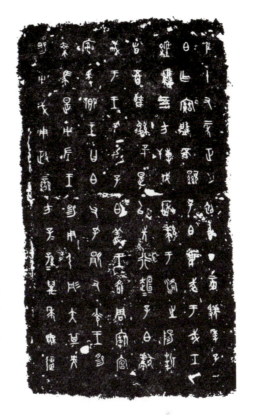

西周虢季子白盘及铭文拓本
高39.5厘米,口长137.2厘米,中国国家博物馆藏品

在共同的时代风格中又各显特色，以传世的西周三大青铜器为例：毛公鼎铭书法清秀圆润，笔道丰腴，结体端庄雍容；散氏盘铭的书法则方峭挺拔，体势敬侧，苍劲古拙；虢季子白盘铭的字数虽较少，但字形修长，结体匀整秀美，行列规整疏朗。这表明早期金文那自由参差错落的拙朴美感，已转为规整秀美，从而将中国古代的书法艺术推向一个新的高峰。

西周毛公鼎及铭文拓本
高53.8厘米，台北故宫
博物院藏品

20 新兴的铸造工艺

东周时期,王室日渐衰微,失去对各地诸侯的控制力,群雄崛起,诸侯争霸,局势错综多变,促成各个地区政治、经济的空前发展,军事实力日渐增强。多元的政治、经济、军事环境,导致了学术思想领域百家争鸣的活跃气象,文化艺术领域同样出现百花齐放的繁荣局面。西周时期,以周王为天子的制度已告崩溃,各地诸侯的权力不断膨胀,青铜礼器的铸造已不再集中于周王室,各诸侯国都有自己的铸造作坊,使得青铜器从形制到纹饰都突破了传统的藩篱,新的器类、奇特的造型不断出现。商殷以来占统治地位的神秘狰狞的装饰手法,为华美写实的新装饰图像所代替,大量描绘贵族生活如宴乐、狩猎、战争等画面的出现,表明青铜器的装饰艺术日渐走向世俗化和生活化。

战国曾侯乙铜尊盘 尊通高30.1厘米,盘通高23.5厘米,湖北随州曾侯乙墓出土

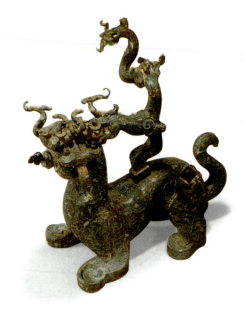

春秋铜神兽 通高48厘米，河南淅川徐家岭出土

经济的繁荣，冶金工艺技术的进步，也使青铜器皿得以改变面貌。新兴的工艺对青铜器影响最大的，莫过于失蜡法铸造技术，以及鎏金和错金银工艺的运用。

1978年，湖北随县战国曾侯乙墓出土一件制作精致的青铜尊盘，尊口颈之间器壁为内外双层，构成盘旋重叠的透雕蟠虺纹饰，内层有规则的镂空网状结构，外层为一些分布不规则的铜梗相互勾连，然后与口沿上的繁缛细密的蟠虺纹相接成一体。据金属铸造专家鉴定，这些形状弯曲的铜梗，虽然起着支撑连接各层蟠虺纹的作用，实际上也构成了熔模铸造的浇铸系统。这首次确认了尊口复杂的蟠虺装饰系应用失蜡法所铸成，从而表明这种先进的工艺技术早在战国初年已为中国的匠师所掌握。后来在河南淅川春秋时期的楚墓中，又获得过器形更为硕大、装饰纹样更为繁缛精细华美的铜禁，器长达107厘米，禁体四侧装饰的透雕云纹，正是失蜡法铸制。它表明失蜡法在中国流行的时期可以追溯到春秋时代。失蜡法的应用，使青铜器制作技术达到新的高峰，增强了器物外貌精密纤巧的美感，形成具有时代特征的新的艺术风格。

鎏金和错金银工艺的运用，更是极大地增加了青铜器外观富丽华

美的程度。在河北省平山县战国时期中山国王陵中获得的错金银青铜制品,可以视为代表。特别是一件猛虎噬鹿器座,塑造的是一只猛虎口噬小鹿,虎体呈"S"状曲线,动感极强,表现出虎的凶残和鹿的柔弱,借动物间生与死的搏斗,使强暴者的胜利与被害者死亡前的挣扎交织在一起,具有撼人心弦的艺术魅力。由于采用了错金银的装饰技巧,使猛虎身上显出斑斓毛纹,更为作品增添了光彩。这一墓群中还出土有昂首展翅的神兽及作为器座的牛和犀牛,都是错金银工艺中的精品。错金银技术更多地用于青铜器的装饰图案,例如河南三门峡出土的镶嵌龙耳方鉴、江苏涟水出土的立鸟镶嵌几何纹壶、四川涪陵出土的错金蟠螭纹编钟,等等。同时错金银技术也用于装饰青铜兵器,著名的越王勾践剑上的鸟篆体铭文,就是错金的,在剑身上菱格形暗纹的衬托下,更显华美异常。

与错金银相近似的还有在青铜器上用黄铜镶嵌出的装饰图像,可以说是嵌出的剪影式图画,内容有宴乐、射礼、采桑等。最生动的是描绘水陆攻战情景的画面,代表作有河南汲县山彪镇出土的青铜鉴、四川成都百花潭出土的青铜壶,以及故宫博物院藏的一件青铜壶,它们器身上的图像内容和构图极为相似,看来出于同一底本。

除此以外,这一时期的青铜制品还很注意发展与生活密切相关的服饰器用,特别是用于革带的带具以及照人容貌的青铜镜。

带具有两种,一种是带钩,由于是经常佩在身上的物品,所以制作得分外华美,常常错金银图案,或嵌金镶玉。也有的在形体方面别

战国错金铜盖豆　通高19厘米,口径17厘米,山西长治出土

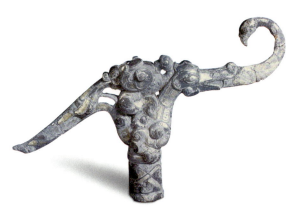

战国错金银铜杖首　高20.5厘米,山东曲阜鲁国故城出土

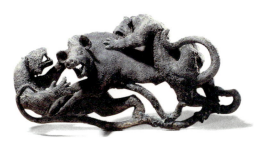

滇人二豹袭猪铜钮饰　高8厘米,宽16厘米,云南晋宁石寨山出土

新兴的铸造工艺 ● 77

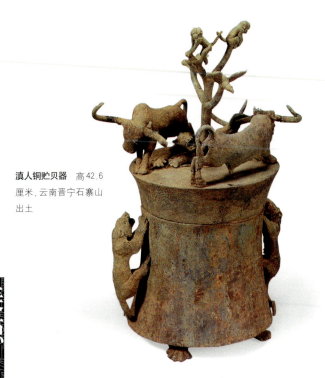

滇人铜贮贝器 高42.6厘米，云南晋宁石寨山出土

出心裁，制成各种兽面或水禽形貌，生动多变而富有情趣。另一种是带镡，它们是北方游牧的匈奴、东胡等族习惯使用的带具，多饰有以各种动物形象为主题的镂雕纹样，是草原风貌的装饰艺术精品。其中最令人感兴趣的是描绘社会风俗的纹样，陕西长安客省庄出土的一组，镂雕出两匹系在树上的骏马，中央有两位赤膊壮士相抱角力，构图匀称，形貌传神，生动地再现了古代角抵运动的情景。

青铜镜虽然早在齐家文化时期已经使用，但直到殷商和西周时期仍极为罕见，只是到了东周时期，才如雨后春笋般地大量涌现出来，目前所能见到的已经超过千件之多，以其绚丽多姿的纹饰和精致轻巧的形貌，展现出迷人的艺术魅力。这些青铜镜绝大多数都是圆形的，在背面中心铸出用于持挂的镜纽，纽的周围有圆形或方形的纽座。在全镜的边缘有一周宽窄不同的镜缘。在纽座与镜缘之间，通常布满精美的装饰纹样，坏绕纽座布列，从对称中求平衡。以常见的"山"字纹镜为例，纽座周围均衡地布列四至六个斜体的"山"字纹饰，或一致向右旋，或一致向左旋，既均衡对称，又显示出旋转的韵律感。主题纹饰之下往往衬以细密的羽纹为地，还配有花瓣等纹饰为陪衬，极为富丽华美。其余如花叶纹镜、菱纹镜等，都是采取类似构图手法的作品，呈现出较强的图案化效果。另一些以蟠螭、鸟兽为主纹的青铜镜，虽然也是围绕纽座的回旋式构图，但是形体更为灵活多变，动感更为强烈。特别是一些怪兽的形貌奇异，狐面鼠耳还有长而卷曲的尾巴，像人那样以后肢直立，并回首后顾，富有神异色彩。有的青铜镜还使用了错金银工艺，使外观更显富丽华美。其中最突出的作品是传出土于洛阳金村的错金银狩猎纹镜，围绕纽座旋转有三组主纹，一组是一位甲胄武士蹲在马背上，手执剑刺向面前的猛虎；一组是两只相互搏斗的怪兽；另一组是展翅的凤鸟，立于叶状纹之上。在三组主纹之间，又以三组交缠的双龙纹作陪衬，周围又以错银的小圆涡云纹为衬地。这件作品代表了战国时期铸镜工艺的高超水平。

21 无声的军阵——秦俑

秦王扫六合，虎视何雄哉。飞剑决浮云，诸侯尽西来。明断自天启，大略驾群才。收兵铸金人，函谷正东开。

唐代诗仙李白的这首《古风》，正道出秦灭六国以后，一派蓬勃向上的气势。当时嬴政宣称："朕为始皇帝，后世以计数，二世三世至于万世，传之无穷。"由于好大喜功成风，宫室陵墓都力求华美壮观，造型艺术也同样追求宏大的艺术效果。李白诗中所咏"收兵铸金人"一事，正是最突出的事例。据《史记·秦始皇本纪》记载：秦"收天下兵，聚之咸阳，销以为钟镶，金人十二，各重千石（又据《三辅旧事》所记，金人各重三十四万斤或二十四万斤），置宫廷中"。这些硕大沉重的秦代铜人像，东汉末被董卓捶破十个用以铸钱，余下的两个到十六国时期又为苻坚所销毁，以致后世无法看到那些宏伟壮观的艺术造型。幸而1974年陕西省临潼县晏寨乡西杨村农民在村南打机井时，偶然地触及被埋没2000多年的秦始皇陵东侧的陶俑坑。他们先是在距地约2米深处发现了红烧土块，再掘到深4.5米时，触及了坑底的铺地砖，出土了一些陶俑残块和青铜兵器，于是停工报告了文物部门，从而开始了对陶俑坑的清理发掘。坑内数量众多的与真人真马同样大小的陶兵马俑群，呈现出空前壮观的情景，打开了一扇得以窥知秦代造型艺术风貌的窗口。

陶俑坑的位置在秦始皇陵外围墙以东约1公里处，已发现有四座，其中有一座是没有建成就废弃了的空坑。埋放有陶兵马俑的共计三座，都是土木混合结构的地下建筑，大小都不相同。以第一号坑最大，呈长方形，面积约1.4万平方米，已对东端进行了局部发掘，推测全坑至少埋置陶俑6000个左右，还有由四匹陶马拖驾的木质战车模型。陶俑原来排列得极为规整，前面横排三列计210名持弩的战士，后面是分成38路纵队的步兵和战车兵，在左右两侧和最后排，各有一列面朝外的持弩的战士。第二号

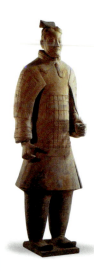

秦军吏俑　高192厘米，陕西咸阳秦始皇陵1号俑坑出土

坑在一号坑北侧偏东处，两坑相距约20米，呈曲尺形，面积约6000平方米，也只发掘了小部分，估计全坑应放有战车89乘，驾车陶马356匹，各类陶俑900余件，骑兵用陶鞍马116匹。第三号坑最小，在第一号坑北侧偏西处，呈"凹"字形状，坑中部放一乘髹漆彩绘木车，两厢是执殳的武士俑，共出土木车1辆，陶马4匹，陶俑68件。总合起来，三个坑中放置的陶俑多达7000个，驷马战车100多乘，驾车陶马和骑兵陶鞍马超过1000匹，还有许多原为陶俑手持或佩带的真实青铜兵器等文物，将来如能全部揭露出来，场景当更为壮观，称得上是世界文明史中的惊人奇迹。秦始皇陵兵马俑坑据说已被誉为世界古代文明的第八大奇迹。

秦俑坑中所放置的陶俑，是中国古代陶塑人像艺术的空前创作，都是模拟着真人的体高而塑制的，加上底托，一般高1.8米左右。由于形体高大，难于整模塑形，因此是按身体的不同部位，分部模制，然后再接套、黏合而成。接合时采取了自下而上逐步叠塑的办法，先制成底部托板和双足，再上接两条腿，再叠塑躯干，然后插合两臂，最后安插俑头，陶俑就接塑成整体了。接着是贴塑细部，特别是面部造型，包括眉目耳鼻以及发髻和胡须。由于经不同的制作匠人手工贴塑修整，每个陶俑之间都有着细微的差别，正是这些差别，产生了陶俑之间的个性特征。因此这些陶俑虽都是僵直的立姿，但是将他们的头排列在一起，就呈现出各自不同的特色，显得生动而颇有变化。

秦始皇陵兵马俑坑

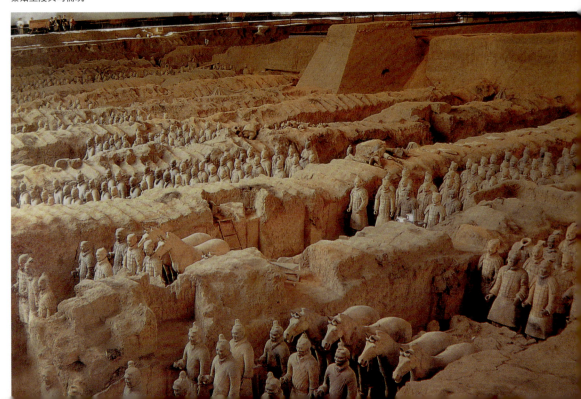

与陶俑相同，陶马也是按当时真马的形体和大小塑制的，一般体高约1.5米。制作时也是将马体的不同部位分别制作，然后再拼接插合而成整体。不论是驾战车的辕马还是骑兵的鞍马，一概塑成四足直立的静止姿态，与陶俑一样呆板僵直。马体上的鞍垫等马具，都是贴塑出来的，但头上佩戴的络头和马辔，则是另行套装的饰有青铜饰件的真实物品。木质战车也是按真车尺寸制作的原大模型，发掘出土时虽然已朽毁，但仍可据其遗痕复原其原貌。

陶俑制成后，都曾施加彩绘，使用的色彩有朱红、枣红、粉红、粉绿、粉紫、粉蓝、中黄、橘黄、白、黑、赭等，其中又以朱红、粉红、粉绿、粉蓝和赭五种色彩使用最多。经过化验，使用的都是矿物质颜料，以明胶作为调和剂，浓色平涂于俑体之上。陶马的躯体同样敷涂彩色。可惜因年代久远，又埋于泥土中，色彩多已脱落。发掘出土时，有的还保留有彩绘痕迹，有的色彩脱附于其身旁泥土之上。所以目前在秦俑博物馆中所能看到的秦俑，都是色彩脱落而呈现陶质原色了。

秦俑和陶马所以要如此尽力模拟真人和真马的形貌，目的是为了用它们代替活的人马，排列成为皇帝送葬的军阵。换句话说，它们是专为埋葬死者制作的丧仪用品，并不是供人观赏的艺术品，塑造时只是刻意追求形似，只注重是否像真人，而不注重其姿态是否生动，更缺乏艺术品的传神写照，自然呆滞而毫无韵律感。但在无法获得更丰富的秦代雕塑作品的今天，数量众多的陶俑还是向人们展示了当时人像雕塑的一般情况。但应注意的一点是：秦俑并不能代表当时人像雕塑艺术的最高成就。

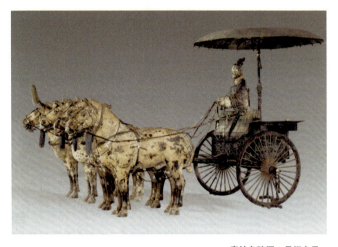

秦始皇陵园一号铜车马
全长225厘米，通高125厘米，总重1061千克，秦始皇陵园陪葬坑出土

令人欣喜的是对秦代雕塑艺术的认识，在20世纪末至21世纪初有了新的突破。通过对秦始皇陵园内的考古勘察和试掘，在一些陪葬坑中陆续发现有约当实物二分之一大小的两乘铜车马，大量以石材模拟的铠甲、模拟百戏或角抵的陶力士俑，还有青铜铸造的水禽，等等。这些发现使人们得以进一步了解秦代造型艺术的水平。模拟百戏或角抵表演的陶力士俑，摆脱了秦兵马俑坑中陶俑的僵直姿态，举臂跨步，姿态较显生动。力士裸身赤足，仅束有短裙，赤裸的躯体宽肩凸

无声的军阵——秦俑

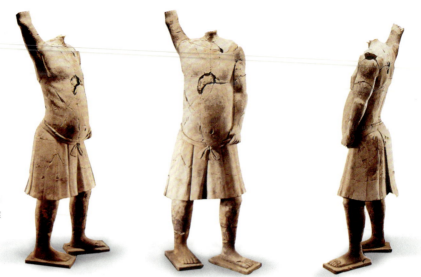

秦角抵俑 残高181厘米,秦始皇陵园陪葬坑出土

腹,显示出力士肌肉健劲的形貌,似觉传神。而出土铜车马上的两件御者俑,目前可视为秦代青铜人像的代表,一坐一立,姿态端庄,与秦兵马俑坑中御车俑相比,形体塑造水平相差较大,无论面相和身姿,都显得逼真传神,衣服的纹褶刻画流畅,雕塑工艺较为精湛。在陵园外城外侧的K0007号陪葬坑,是地下坑道式土木结构建筑,在过洞内发现有十余件青铜铸造的水禽,个体大小不一,姿态多样。形体较大的躯干长达66.5厘米,颈长40厘米,较小的躯干也长48厘米。有长颈的鹤类和身躯肥腴的雁鹅类,都颇肖形而体姿生动,揭示出秦代动物雕塑的水平。相信随着秦始皇陵园考古的进展,对秦代雕塑艺术将不断有新的认识。

无论如何,秦兵马俑坑的考古发现,表明将模拟人形的陶俑制作得与真人同大,而数量又如此之多,确实是秦统一中国后的创举。目前考古发掘中所获得的先秦时期的俑,从没有这样高大的作品。而且汉以后的俑,也没有再见到这样高大的。从这一角度看,秦俑确是中国古代陶塑空前绝后之作。它们的烧制,一方面显示了秦王朝的宏伟气魄,另一方面,烧制这近万件硕大的陶俑、陶马,要花费多少劳力和时间,乃至吞噬多少百姓的血汗和生命,因此它们又正是秦王朝暴政的象征。

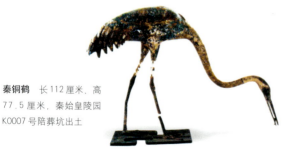

秦铜鹤 长112厘米,高77.5厘米,秦始皇陵园K0007号陪葬坑出土

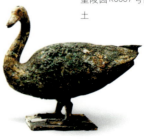

秦铜雁 高40厘米,秦始皇陵园K0007号陪葬坑出土

22 精致的汉俑

斗转星移,时光流逝,秦王朝覆亡后,接着是楚汉之争,连年鏖战,最终汉王刘邦获胜,建立了新的王朝。虽然西汉王朝的王公将相,还想承袭秦朝时宏大华美的传统,例如丞相萧何主持都城长安的宫室建筑工程时,指导原则仍是"非壮丽无以重威",但是历经战祸的社会经济,却难尽如人意。汉初经济凋敝,连皇帝都没有办法找到四匹毛色相同的马为自己驾车,而将相无马驾车只能乘牛车,一般百姓的贫困更是可想而知了。所以那时的造型艺术品,已无法维持秦时的风貌。皇帝墓园中随葬的陶俑群,数量虽然未减,但形体尺寸却大为缩小,再也看不到秦俑那与真人同高的硕大造型了。

陕西咸阳西汉景帝阳陵
从葬坑陶俑出土情况

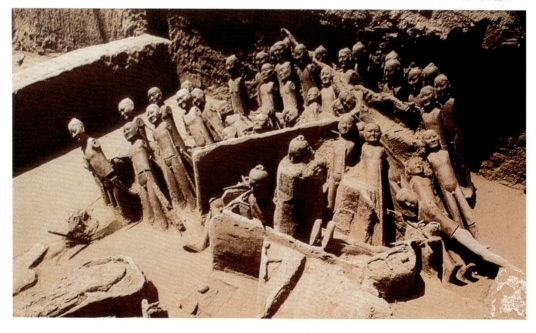

西汉陶俑　高62厘米，汉景帝阳陵从葬坑出土

西汉陶女俑　高52.5至55厘米，陕西咸阳渭城出土

汉代皇帝陵周边目前已经开始进行考古发掘的，是景帝刘启（前156—前141年在位）阳陵附近的陶俑坑，已经探明数十座之多，都分布在景帝王皇后陵南侧。虽然估计坑内放置陶俑的数量比秦俑更多，但是俑的形体却远较秦俑矮小，仅高60余厘米，约相当真人体高的三分之一。陶俑手持或佩带的各类兵器或工具，都是以铁或青铜制成，与俑的体高相配合，尺寸也是实物的三分之一。阳陵汉俑的一个突出特征，是所有出土的陶俑大都模拟真人人体塑制，因为一般侍卫士兵是男子，所以主要是男俑，也有少量女俑，均将其性器官模拟如真。只是都缺少双臂，因双臂原是后配的木臂，已经都朽毁了。在埋入俑坑时，俑体上原穿有丝、棉织品缝制的衣服，可惜也早就朽毁无迹了，所以现保存下来的多是全裸的陶质俑身。

这些陶俑均为模制，俑头制工较秦俑细致，面目五官的造型也各不相同，显然是想尽量模拟真人。并且取消了秦俑为了站立稳固而在足下黏接的底托板，使陶俑以双足承重站立，增强了真实感。汉俑比秦俑形体小，故能整体放入窑中焙烧。在汉长安城遗址的发掘中，已发现烧制裸体西汉俑的窑址，陶俑在窑室中部是倒立排列，头朝下而足朝上。因为模制出的泥坯双足较细，尚难承重，装窑时为了避免损坏而采取了倒置的措施，待焙烧以后，双足就足以承重了。俑在窑中头朝下倒立，可以降低次品率，表现出汉代制陶工匠的聪明才智。

西汉陶俑 高56至57厘米，陕西西安任家坡西汉帝陵从葬坑出土

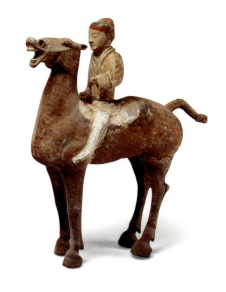

西汉陶骑兵俑 高67厘米，陕西咸阳杨家湾出土

由阳陵西汉陶俑的规模和气势，明显看出西汉初年仍承袭秦代追求华美壮观的传统做法，只是由于社会经济条件不允许，才在文、景两帝时期有所收敛，将俑的形体减小。另一方面，将俑塑成裸体，然后穿上丝棉织品制成的衣服，又明显地承袭了楚文化的传统。因为在战国时期的楚墓中，常见放置有裸体的俑，身穿丝织品制成的衣服，只是多为木俑而已。保存比较完整的着衣楚木俑标本，可以参看湖北省江陵县马山1号楚墓出土的彩绘着衣木俑，它所穿的长衣是以绣有凤鸟花卉纹的红棕色绢制成，还在衣襟和下摆包饰有塔纹锦缘，十分精美。俑的面部施有彩绘，眉目墨黑而口唇朱红，头上还装有黑发，显得秀丽姣好，只是肩部平齐，缺失双臂。在湖南原楚国疆域内的西汉早期墓葬中，还可以寻到完全承继楚文化的着衣木俑，例如长沙市马王堆的西汉初軑侯家族墓中就有出土。

西汉初年在造型艺术等方面承继楚文化传统并不奇怪，因为汉高祖刘邦的故乡沛就是当宋被齐、楚、魏三国灭掉以后，并入楚国疆域之内的。所以刘邦本人深受楚文化影响，史载他喜好楚歌楚舞，自己虽然文化不高，每当情绪亢奋时亦常创作楚歌，尚有两首传世，即《大风》和《鸿鹄》。前一首系过故乡沛时所作，后一首是想易换太子未成，为戚夫人所作，当时他向戚夫人说"为我楚舞，吾为若楚歌"，足见西汉初宫廷中盛行楚歌楚舞的情况。正因为深受楚文化艺术的影

精致的汉俑 ● 85

响，所以西汉初年的陶俑得以呈现出与秦俑不同的新面貌。

除了裸体被衣陶俑以外，西汉陵墓附近出土的陶俑也有塑出衣甲形貌的。在惠帝（前194—前188年在位）安陵附近发现的陪葬沟中，沿沟壁一侧纵向排列着披有铠甲的陶武士俑，俑体施加彩绘，体高只有44至46厘米。在陶俑旁边又放置了五行陶塑的牲畜模型，包括牛、羊和猪。更值得注意的一处，发现于汉文帝（前179—前157年在位）霸陵附近，陶俑被埋放在窦皇后陵园西墙外的丛葬坑中，出土的全是彩绘的女侍俑，或坐或立，都是模制后焙烧成陶质，然后敷涂彩色。衣裙多涂红、黄、褐等色彩。这些陶俑虽然是整体塑出衣服鞋履，也都是袖手直立，或是端坐的姿态，似更多地继承着秦俑，但身躯的轮廓线流畅优美，面目发髻塑制精细，显得仪态端庄，艺术造型远远超出秦俑之上。

除了皇帝陵墓附近的陶俑坑等出土的俑以外，在当时王侯墓葬附近也发现过较大规模的随葬俑坑，最重要的两组分别发现于陕西咸阳杨家湾和江苏徐州狮子山。杨家湾俑群据推测与绛侯周勃家族有关，约葬于文帝时期。狮子山俑群可能是西汉初某代楚王的随葬品，埋葬的时间稍迟于杨家湾俑群。这两处陶俑群主要由步兵俑和骑兵俑所构成，杨家湾还发现有木制战车模型的残迹，表明都是以军阵送葬的模拟物，性质近似于秦始皇陵陶俑坑中放置的兵马俑。但是死者身份不能与皇帝相比，自然规模要小得多，俑的体高也比阳陵陶俑为低，不及真人体高三分之一。杨家湾陶俑高度仅有44.5至48.5厘米，骑兵俑连马通高也只有50至68厘米。狮子山陶俑稍高些，最高的可达54厘米。它们在造型方面似较多地保留了秦俑遗风，士兵俑都是挺身直立的姿态，只有右臂上屈呈持物状。模制的俑头也使它们的表情完全相同，而且因为尺寸较小，不使用贴塑法塑造五官，因此面相只有施加彩绘时形成的细微差别，显得缺乏个性，也缺乏霸陵附近出土女侍俑那种生动感。

西汉骑兵俑的造型，也与牵马端立的秦骑兵俑不同，骑兵都跨骑在马背上，而马具又是以彩绘方法表现出来，包括络头、辔、衔、胸带、鞧带和鞍垫，仍与秦代一样，缺乏高马鞍和马镫。与秦兵马俑之间更大的区别，反映在军队编组情况方面。杨家湾西汉陶俑群中，骑兵所占比重增多，而战车模型的数量极少，表明当时战车兵已衰落，骑兵日趋重要，军队的兵种构成发生变化。总的来看，这两组西汉初年的兵马俑群，以其呆板的造型，整齐的阵列，展示出为死者送葬的军阵森严的图景。但是随着汉王朝的巩固和社会经济的发展，森严的军阵日益为更具生活气息的新的陶俑造型所取代了。

23 生活中的俑像

长江以南地区承袭楚俑造型风格的西汉前期木俑,除了大量塑造武士及男女婢仆的形象外,也有表现乐舞造型的作品。在湖南省长沙市马王堆发掘的轪侯家族墓群的第1号墓中,就有表演歌舞的木俑和奏乐的乐队,乐俑都是端坐的姿态,手臂和手腕都是另制后用竹钉附着于俑体之上。由五人组成,二人吹竽,另三人鼓瑟。他们的衣服是彩绘的,发式近似盘髻,头顶插有竹签,造型尚较呆滞。但是随着社会政治、经济各方面的变化,到西汉晚期,这些地

西汉奏乐木俑 高 32.5 至 38 厘米,湖南长沙马王堆 1 号西汉墓出土

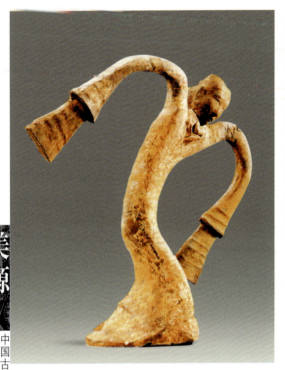

西汉舞蹈陶俑　高45厘米，江苏徐州驮篮山出土

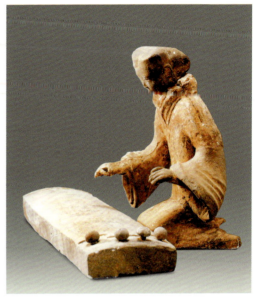

西汉抚瑟陶俑　高33厘米，江苏徐州驮篮山出土

区随葬木俑的题材和艺术风格也发生了变化，开始出现姿态生动的百戏木俑，特别是一些木雕的说唱俑。江苏省盱眙东阳和扬州邗江胡场等地发掘的西汉晚期墓里，都出土过木雕的说唱俑，常常雕成坐像，一手微举，一手抚膝，眯眼张口，可算是现存西汉木雕中最佳的艺术作品。

以舞乐杂技为题材的俑群，在山东省济南市无影山西汉墓也有发现，那是将众多舞乐杂技陶俑固定塑制在一个大托板上的场面颇大的作品，人物多达二十余个，托板中央是舞乐百戏演出，有六个演员，一组七人乐队，以及一个穿朱衣的人，似是演出的指挥者。演员中两个长衣女子挥动长袖，翩然起舞；另四人是青年男子，短衣赤足，正在翻筋斗、倒立和表演柔术。乐队在一旁伴奏，分别击鼓、鸣磬、鼓瑟。在表演者的两侧，还塑有站立欣赏演出的观众。这组陶俑的造型较拙稚，仅具人物形体轮廓，姿态亦嫌呆滞，但色彩浓艳，人物众多，能表现出乐舞百戏演出的热闹场景。

河南地区的西汉晚期墓中，也可看到乐舞陶俑，可举济源县泗涧沟的出土品为例。在第8号和第24号墓内都出有舞乐杂技俑，8号墓的一组包括两个舞俑、四个奏乐俑和一个形体较大的杂技俑。乐俑也都是坐姿，尚存的乐器仅

有排箫。舞俑和乐俑都施有褐釉。在第24号墓中，不仅有舞乐杂技俑，还出土有陶制的风车和碓的模型，并有摇风车扇谷及踏碓舂米的仆从俑，以及牛、羊、鸡、犬、鹅、猪等家禽家畜模型，显示出庄园情趣。

上述实例表明随着时间的推移，模拟家内侍仆舞乐的俑日益成为随葬俑群的主要内容，这一变化的趋势到东汉时更为强烈，那种以众多兵马列成森严军阵的场景，已随时光逝去，而姿态生动的舞乐百戏俑，日益以其艺术魅力吸引着人们的注意。在河南省洛阳市的一些东汉墓中出土的舞乐百戏俑，与西汉的同类作品相比较，虽然体形稍小些，但是造型却有了极大的进步，涧西七里河东汉墓和烧沟西侧第14号墓出土的两组陶俑，可以视为其中的代表。七里河汉墓的一组被放置在一件高大的十三支陶灯的旁边，面对着一张摆设有耳杯等食器的陶案，也许是为了墓内死者坐在案前宴饮时，可以同时欣赏乐舞和百戏表演。乐队是在最靠边的位置，排成两行，每行三人，他们身穿红衣，端坐演奏，或鼓瑟，或吹排箫，或击鼓。表演的陶俑以舞蹈演员为主，她头梳高髻，扬臂舒袖，左足踏盘，前放鼓和六只扣覆的盘子，演的正是许多古代诗文中盛赞的"七盘舞"。在她的两侧是表演滑稽说唱和跳舞、翻筋斗及倒立的演员，他们都是赤裸着

东汉乐舞百戏陶俑 女俑高14厘米，河南洛阳涧西七里河出土

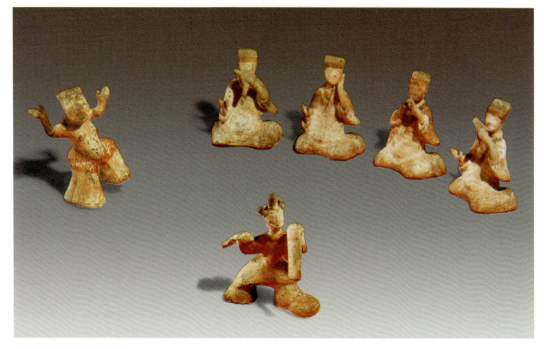

上身，下穿肥大的长裤或短小的犊鼻裤。烧沟西侧第16号墓出土的一组，乐队的造型与七里河的那组没有什么差别，但穿长袖舞衣的女演员的造型则较七里河的更生动，头梳的发髻也比较复杂，右足也踏一盘，表演的也是盘舞。由于俑体较小，作品并不着重身体细部的雕塑，而是靠准确而简练的轮廓线，把姿态生动的躯体表现出来，富有强烈的动感和韵律感，令人感到小中见大，生动传神。

与中原地区东汉墓流行的涂彩或施釉陶俑不同，在西北河西地区的东汉墓中，流行的是木俑。不论是舞女还是侍仆，都是用极为精练的刀法，刻出准确的形体和生动的姿态。有些木俑还是具有情节的生动形象。有前驾骏马上有御车俑的木质轺车模型，驾牛的牛车模型，以及耕牛牵犁模型，等等。最生动的作品，是一套出土于武威磨嘴子东汉墓的博戏木雕，两位圆髻长衣的男子，相对而坐，中间放置方形的六博博局，一人以右手的食指和拇指握紧一束长条形状的博箸，另外三指前伸，正欲往博局中投掷；对面的一人以右手抚膝，左手前摆，似乎欲向掷箸者讲些什么，姿态生动，眉目传神，把当时人们博戏的情景生动地重现在今人面前，是极富生活情趣的汉代木雕佳作。中原一带的陶俑中，也有同样题材的作品，但却没有这套木雕生动传神。

东汉俳优石俑　高31厘米，重庆鹅石堡山出土

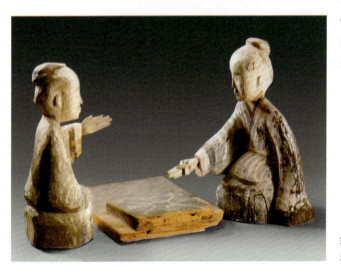

东汉博戏木俑　高28.5厘米，甘肃武威磨嘴子出土

24 动物雕塑

古代战争的起因很多，但是只为获得良马而发动战争，在中国古代历史上恐怕唯有一次，那就是汉武帝对大宛的征伐。当时为了获取大宛牧放于贰师城的善马，武帝派出由贰师将军李广利统率的大军两次进攻大宛，战争历时三年之久，才迫使大宛败降，汉军获得善马数十匹、中马以下牝牡三千余匹。这些被誉为"天马"的大宛汗血马输入中原，对改良汉代马种起了巨大作用。不仅如此，还导致汉代动物雕塑中最重要的骏马造型艺术品，发生很大的变化。

在汉代马种改良以前，马的形貌沿袭着商周以来的传统，最逼真的艺术造型是秦俑坑中放置的那些与真马尺寸相同的陶马。那数百匹秦代陶马，体高近1.5米，形体特点是体矮、头大而腿短，双耳颇大，形貌似乎更近于现代的驴骡。因此推知史载秦始皇拥有的追风、白兔等名马，外貌也不过如此，现代人看来并不觉神骏。西汉时期，主要是对匈奴战争的需要，迫使汉朝不得不发展骑兵，同时也不得不重视马种的改良，为军队提供优良的战马。当时力图通过各种途径从西域输入良马。先得乌孙好马，后来又企图获取大宛良马，才发生了前面提到的征伐大宛的战争。

反映汉代马种改良的时代较早的雕塑品，首推从陕西兴平茂陵一陪葬墓旁的丛葬坑中出土的鎏金铜马。它造型英骏，工艺精湛，体态特征已是四肢细长，颈长耳小，臀尻圆壮，颇显劲健。此后，

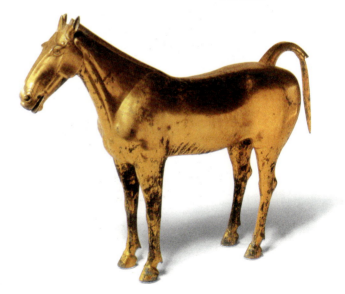

西汉鎏金铜马 高62厘米，陕西兴平茂陵陪葬墓丛葬坑出土

模拟天马形貌的雕塑作品，在各地汉墓中不断被发现。到了东汉时期，骏马的造型艺术出现新的高潮，特别是青铜铸的骏马最为出色。出现了一些体高超过110厘米的大型铜马，例如在河北省徐水县防陵山出土的一对，体高112.7厘米和115厘米，挺胸傲立，竖耳嘶鸣，虽然采取了四足踏地的立姿，但全身充满活力，有怒马如龙之感，似乎它精力充沛，时刻准备飞驰向前，一日千里。

除了铜马以外，东汉墓中出土的木雕或陶塑的骏马，也不乏传神的佳作。木雕的骏马，以甘肃省武威地区东汉墓中出土的最为精美，造型也是仿自天马的形貌，头颈和腿、尾等常是另雕好后安装到躯体之上，然后再施加彩绘而成。陶塑的骏马，以四川地区东汉墓中出土的最为传神。成都市天回山出土的一件陶马，高达114厘米，它的头、颈、躯体和四肢的形态，都具有天马的造型特征。各地出土的东汉骏马雕塑作品，具有共同的造型特征，一方面表明当时优良马种已普及全国，另一方面表明那时对骏马形貌的塑造也形成了全国统一的艺术风格。

时代稍迟的一组铜马，是更为成功的雕塑作品，出土于甘肃省武威雷台的一座多室砖墓中，共有铜马39匹之多，或用于乘骑，或用于驾车，都塑造得栩栩如生。这座墓过去被断定为东汉晚期，但近来学者仔细研究了墓中出土的铜钱，认为应该是一座魏晋时的墓葬。出土铜马中最为人称道的成功之作，是

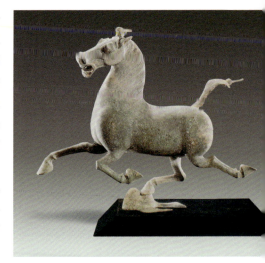

魏晋踏隼铜马 高34.5厘米，甘肃武威雷台出土

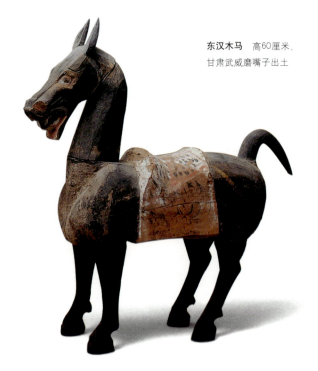

东汉木马 高60厘米，甘肃武威磨嘴子出土

一匹呈飞奔姿态的铜马，它三足腾空，只有右后足的蹄下踏着一只飞鸟。当那匹铜马出土以后，人们对它足踏的飞鸟有种种推测，或说是写实之作，或说是神奇异物，但经古动物学家仔细研究，认定它是隼。隼科中的燕隼，有一个亚种长年留居中国西北地区，形体大小如鸽，外貌又似雨燕，正与铜像特征一致。它喙端钩曲，尾形近燕，而无剪刀长叉。隼的俯冲速度每秒可达80.45米，极为疾速，因此古人才有"捷若鹰隼"的说法。古代匠师正是以隼作为速度的化身，那匹马竟能超越它而用后蹄踏在它的背脊上，反衬出那马是多么神速！同时作者又巧妙地利用飞隼双翅展开的稳定造型，作为整匹铜马着力的支点，使骏马靠着一只踏在隼背上的后蹄就傲立在空间，并显示出不断奔腾向前的威猛气势，恰如天马行空，正是别具匠心的千古佳作。

除了骏马以外，从西汉到东汉，墓室内还常常随葬牛、羊、鸡、鸭、犬、猪的陶塑模型，以表示人间家园中畜养的家畜和家禽。它们和骏马一样，也是写实的艺术作品。西汉时期的家畜家禽造型多较呆板，采取简单的直立的姿势。汉景帝阳陵陪葬坑中出的牲畜模型，正是其中的代表作，不论牛、羊还是猪、狗，都是四足直立的僵直形态。东汉以后，家畜家禽的造型日趋生动，姿态灵活自然，例如河南省辉县百泉1号墓出土的陶羊，塑成跨步慢行的姿态，羊头微昂，张口欲叫，人们似乎都能听到咩咩的叫声。陶狗伸颈探头，短尾后伸，极似见到陌生人而大声吼叫，是不可多得的汉代陶塑佳作。这类牲畜模型，在河西一带的东汉墓中也如俑和骏马一样，以木材雕作，常见的有牛、鸡、狗、羊等。在赐给老年人的鸠杖杖首，木雕有伏鸠、猿猴等雕像。特别是其中的一件跪坐姿态的猿猴，系在粗加斫修的木料

东汉陶母子羊　高12厘米，河南辉县百泉出土

西汉陶狗　高19.3厘米，汉景帝阳陵从葬坑出土

动物雕塑 ● 93

上，用简练的刀法雕成，猿猴的身躯和呈跪曲的双腿，都由近于平直的棱线和平面所构成，拙朴而稳重。但作者却把猿猴的面部扭置在正对躯体右侧的棱线处，然后突然再从它脸面的右侧向上伸展出一条长而圆润的弧线，形成上扬而屈曲于脑后的右上肢。这样一来一下子打破了原来猴体和下肢形成的平稳的气氛，使整个雕像顿时灵活起来。另一些长有独角的神兽，呈现出集全身气力，低头伸角猛向前冲的态势，气势威猛，用以镇墓驱邪。

另一些更为构思奇巧的动物雕塑，是各种实用美术品。满城西汉中山王墓出土的一件用于悬物的铜钩，将钩托制成一朵盛开的花，花心悬攀一只长臂猿，它将一臂下伸，猿爪自然呈钩形，其造型美与实用功能紧密结合，极富情趣。以动物造型的实用工艺品，还有铜灯和镇。许多铜灯采取牛、羊等动物造型，并饰以鎏金或错金银装饰，颇为华美。另一些灯选用水禽衔鱼的造型，或是凤鸟造型，同样是精美实用的工艺佳作。放在席子四角的镇，也常采取动物造型，一般是选用蜷身的卧姿，有虎、豹、熊、羊、龟、鹿等等。有的以错金银装饰，如满城西汉墓出土的错金银豹镇，全身以错金银技法嵌错出梅花状豹斑，它昂首侧脑，瞋目皱鼻，口部微张，若凝视某处而发出低声的嘶吼。豹睛本嵌以白玛瑙，由于黏合剂中调有颜料，故呈现红色，更显炯炯有神，气韵生动。还有的镇以大的贝壳嵌为动物的身躯，如河南陕县后川西汉墓出土的鹿镇，就以海南产的带斑点的大货贝嵌充鹿身。同样的嵌贝的铜镇，还有山西省阳高汉墓出土的羊镇和浑源毕村汉墓出土的龟镇，将莹润斑驳的贝壳和铜铸的动物形体巧妙地结合在一起，具有奇妙的装饰效果。

两晋南北朝俑群

东汉衰亡,社会动乱,群雄割据,战争频繁。当曹操统一中原和北方地区以后,才主张薄葬,东汉时随葬俑群日趋膨胀的发展趋势被遏制下去。占有蜀地的蜀汉,仍旧沿袭着东汉时期四川一带随葬俑群的传统,改变不大,艺术造型也无新的特色。江南东吴领地的墓葬内,随葬俑群的习俗也不盛行,只可见到一种与中原地区全然不同的裸身坐姿陶俑,有的双眉间额头处有一圆形物,有可能是受佛教影响模仿白毫相的产物。另外,还有一种形似穿山甲或鳄鱼的镇墓兽,呈现出强烈的地方特色。

西晋统一以后,在墓中随葬俑群的习俗又逐渐恢复,虽然从俑群规模和艺术造型等方面来看,还难与东汉时期相比,但是在俑群的内容与组合方面,却开一代风气之先,对以后北朝俑群的发展影响深远。综观西晋都城所在地洛阳地区出土的陶俑,可以看出系由四部分所组成,第一组有低头昂角的牛形镇墓兽与身披铠甲的镇墓武士俑,主要为了镇墓驱邪;第二组有牛车和鞍马,是墓内死者出行的车骑;第三组有男女侍仆,供死者在家居生活中役使;第四组有庖厨用的明器,诸如井、灶、磨、碓等等,还有供役使和食用的家畜和家禽模型,如犬、猪、鸡等等。但是俑群的规模不大,数量不多,形体矮小,造型呆滞,陶马已无复东汉骏马的雄姿,体矮腿粗,无生动气韵可言。武士俑和侍仆俑,也都是姿态生硬

西晋镇墓兽 高23.6厘米,河南洛阳出土

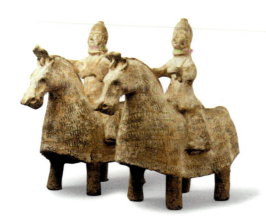

十六国陶甲骑具装俑　高38厘米，陕西西安草场坡出土

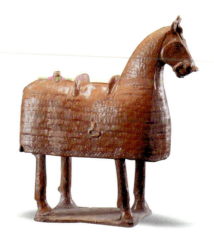

十六国墓出土釉陶具装铠马　高46厘米，陕西咸阳出土

十六国墓陶女坐乐俑组合　高27.8至28厘米，陕西咸阳出土

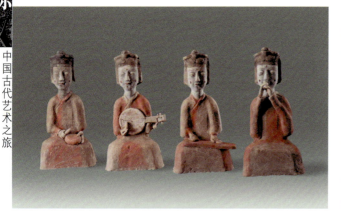

十六国墓骑马鼓吹俑组合　高39.5厘米，陕西咸阳出土

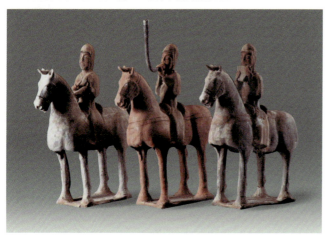

呆板，无复东汉俑的活泼生趣。陶俑艺术造型的退步，正是西晋这个中国历史上的短命王朝政治、经济各方面缺乏生气的反映。

与中原西晋墓的俑群不同，南方的西晋墓还保留着东吴俑造型的传统，湖南省长沙西晋永宁二年（公元302年）墓出土的青瓷俑群，显露出独特的造型风格。数量众多的武士俑，有的与东吴俑一样裸身赤足，双眉间前额头正中有似白毫相的圆形物，他们执刀持盾，组成规模颇大的部曲武装（即私兵）。还有高冠的骑俑，所骑的马造型拙稚，但马具塑得极为精细，保存了目前所知中国纪年明确的最早的马镫形象，即在鞍桥左侧垂有镫革颇短的三角形单镫，只为骑士上马时蹬踏之用，显示出马镫最原始的形态。这批青瓷俑中最独特的造型艺术品，是双人对坐书写俑，其中一人左手举简，右手握笔，生动地再

现了使用木简作书时的真实情景。

短命的西晋王朝覆亡后,中国出现了南北对峙的政治局面。北方先是十六国时期的混乱动荡,地方割据的加剧和不同的民族习俗,使丧葬制度混乱而缺乏统一规范,只有关中地区还维持着随葬俑群的习俗,突出的例子是西安草场坡1号墓的出土品,陶俑多达一百余件,主要内容仍沿袭西晋的旧制,但是在第二组与牛车、鞍马一起有大批武装仪卫,特别是战士和战马都披着铠甲的重装骑兵——甲骑具装俑大量出现,形成一代新风。还有骑马的军乐队——鼓吹,鼓角齐鸣,更显出行之气势。

当北魏统一北方地区以后,随葬俑群又进入另一发展的高潮。开始时北魏的俑造型颇拙稚,例如内蒙古呼和浩特北魏墓的出土品,镇墓的甲胄武士塑造得巨头大手,比例不调,形态狰狞但塑工拙稚。另一些舞乐俑,仅具大轮廓,缺乏细部刻画,且服饰也显露有明显的鲜卑风格。进入魏孝文帝太和年间,特别是迁都洛阳以后,随葬俑群的塑造技艺明显提高,塑出的俑身体比例适当,面相刻画细腻。而且随着孝文帝推行的汉化政策的深入,陶俑的服装日趋规范,原来的鲜卑装已罕见,俑群内容也日趋制度化和规范化。一般仍有四组内容,第一组是镇墓俑,两件兽形两件人形,兽形的一作人首兽体,一作狮首兽体,均蹲坐姿态,背竖鬃毛,

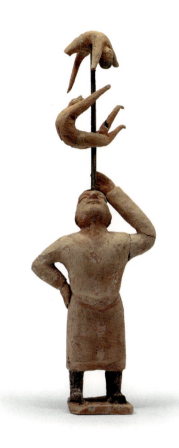

北魏陶胡人杂技俑 顶竿胡人高26.8厘米,山西大同雁北师院北魏墓出土

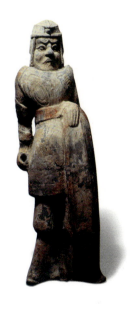

北魏陶镇墓武士俑 高30.5厘米,河南洛阳元邵墓出土

肩部生翼，造型富有想象成分，狰狞可怖。人形的都是头戴兜鍪、身披铠甲、手扶长盾的武士形貌，身躯比墓中其他俑要高得多。第二组是以牛车和鞍马为中心的豪华出行队列，有骑马的鼓吹乐队和甲骑具装俑，有步行的乐队和持盾的步兵，还有头戴小冠或笼冠的文吏，身穿两当，手持仪刀或班剑，更具特色的是负物的驴和骆驼。第三组是男仆女侍和舞乐俑，仆从有穿胡装的。第四组是庖厨明器和家畜家禽模型。这时的陶俑多是将头和身躯分别模制以后，再插合成整体，然后略加修整，全身施粉彩，然后彩绘贴金，制工颇为精细。人物除体态匀称以外，面相衣饰都颇逼真，特别是动物塑像中马和骆驼的造型，极为生动传神，具有较高的艺术价值。如果将随葬陶俑与在洛阳永宁寺塔基遗址出土的北魏泥影塑作品相比，后者是当时皇室营建的佛塔中的泥塑，故是当时水平最高的作品，陶俑与之相比自是略显粗拙，但造型特征和塑制手法颇显一致，因此北魏随葬俑群确可代表当时陶塑艺术品的时代风格。

北魏后来分裂为东魏和西魏两个分立的政权，又分别为北齐和北周所取代，但墓葬中的随葬俑群都是沿袭着北魏的传统，只是俑群的数量日增，规模更趋庞大，例如河北省磁县发掘的东魏武定八年（公元550年）茹茹公主闾叱地连墓中，出土陶俑多达1064件。由于地域和时间不同，陶俑的塑制工艺和造型风格也有些差异。总体看来，东魏—北齐的陶俑制工较细腻，造型清秀而传神，注重细部刻画；西魏—北周的陶俑制工较拙稚，造型粗放而质朴，以表现大轮廓为主。在北朝晚期俑群

北齐大型门吏俑 高124.5厘米，河北磁县湾漳大墓出土

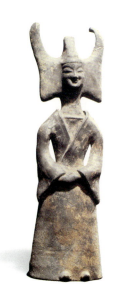

南朝陶女俑 高 7.5 厘米，江苏南京西善桥出土

在可能是帝王的陵墓中，也出土过形体较大的陶俑，例如南京富贵山东晋大墓出土的持盾俑，高度略超过半米，塑工精细，这座墓可能是晋恭帝的陵墓。此外，自东吴、西晋以来在江南出现的具有地方特色的陶俑造型，南朝时期仍有遗留，但多出现在更为边远的地区，例如广西的永福县和梧州市，有陶质的也有青瓷的，塑出的形象有下附托板的成队列的武士，骑马的高冠人物，还有坐在由前后两人扛抬的步辇上的人物，其塑工拙稚，却能反映地方民族风俗。

造型中最为生动的作品，是东魏—北齐俑群中的一些舞蹈的长须老人，头戴形状奇异的尖顶高帽，姿态生动，或认为模拟着巫师作法时的形象。至于造型最大的作品，可能是出土于河北省磁县湾漳北朝墓的门吏俑，体高达 1.42 米，那座墓内所葬的死者可能是北齐的一位皇帝。

在南方，东晋南朝时期的随葬俑群，没有像北方那样的迅猛发展的趋势，仍然大致沿袭着西晋的遗风，数目有限，一般常见的是牛车、鞍马和侍仆，也有的以青瓷制作。

瓷骑马俑 广西永福县寿城南朝墓出土

两晋南北朝俑群

26 纪念碑式的石雕

商石鸮 高34厘米，河南安阳殷墟西北冈1001号大墓出土

商虎首人身石雕 高37.1厘米，河南安阳殷墟西北冈1001号大墓出土

在中国青铜时代的艺术品里，至今还没有发现有纪念碑性质的大型石雕。虽然在河南安阳殷墟的田野考古发掘中，曾经获得过一些体量较大的石雕作品，包括双兽雕像、虎首人身石雕像、石鸮等。以虎首人身像为例，它的高度超过30厘米，背后凿有竖直的榫槽，是用于房柱的装饰性雕刻。石鸮也带有榫槽，表明它们都是建筑的装饰雕刻，属实用美术。真正的纪念碑性质的成组立体石雕，还是历史进入铁器时代以后才出现的，目前所知时代最早的一组作品，是西汉时期为名将霍去病修筑陵墓时设计并雕制的。霍去病葬于元狩六年，即公元前117年，也就是这组石雕作品创作的年代。

年轻英勇的骠骑将军霍去病，多次率军与匈奴军鏖战，曾经发出"匈奴不灭，无以家为也"的豪壮誓言。汉武帝元狩四年（公元前119年），霍去病与大将军卫青统领汉军，对匈奴军发动了一次决定性的攻势，长驱直入漠北，迫使匈奴单

于远遁。这次胜利,解除了自西汉建立以来近一个世纪匈奴的军事威胁。令人惋惜的是那次战役后第三年,霍去病就离开了人世,当时他只有24岁。为了纪念他那威震祁连山的功绩,汉武帝除命令军队披着黑色铠甲从都城长安列阵为他送葬外,还模拟祁连山的形貌为他修建坟墓。为了使巨大的如山般的墓冢更形象地表现祁连山的风貌,还在冢上安放了各种动物的雕像。这组雕像都用巨石雕成,长度一般超过1.5米,最大的达2.5米以上,原来都安放在墓冢之上,但历经了2000年的沧桑变更,石雕虽有的保存下来,但原放位置已经弄不清楚了。

近年将尚存的16件石雕集中建室保护起来,计有卧马、跃马、马踏匈奴、卧虎、卧猪、卧牛、羊、象、鱼及怪兽食羊、人与熊斗等题材。依据现存作品分析,这组石雕的核心应是其中的三件骏马的雕像。

对于卧马、跃马和"马踏匈奴"这三件雕像,我们可以视为召唤、战斗和胜利三个阶段的象征,强烈地表现出称颂英雄击败匈奴军的主题。那匹卧马虽呈卧姿,但扬颈昂首,似乎是已听到战斗的召唤,准备跃起直赴疆场;那匹跃马,前肢腾起,似乎想带着它那巨大的体量,一往无前地压服强敌,显示出奋发争取胜利的蓬勃气势;最后是

西汉石马踏匈奴　高168厘米,陕西兴平霍去病墓石刻

西汉石卧虎 高84厘米，霍去病墓石刻

朝的精神象征。

除骏马以外，霍去病墓石雕主要表现的是写实的动物形象，雕造时能够掌握不同对象的习性和形体特征，质朴传神。但也有少数几件作品显示出幻想的色彩，主要是通常被称为"猩猩"或"野人"的人形怪兽，以及"猩猩食羊"或"怪兽食羊"的雕刻。

观察霍去病墓的石雕群像，可以看出当时的雕刻技艺还处于初创阶段，作品的造型很大程度上受到石材原始形状的限制，同时还缺乏足够锐利的工具将巨石镂雕成形，因此进行创作前选择石材颇费工夫。只有尽量选取与准备雕成的艺术造型轮廓大致近似的石材，以求进行最少量的修凿加工，就使物象的外形得以雕造成功。外形轮廓雕好以后，加工的重点集中于刻画动

胜利的骏马，已将敌人仰面压在马腹之下，满腮胡须的敌人不甘心失败，仍在垂死挣扎，用手中的长矛猛刺马腹，但胜利的骏马毫不理会，仍旧巍然屹立，四蹄稳稳地踏在大地之上。它正是墓内所葬英雄的意志的象征，也是强盛的西汉王

东汉石辟邪 高110厘米，长210厘米，陕西咸阳沈家桥出土

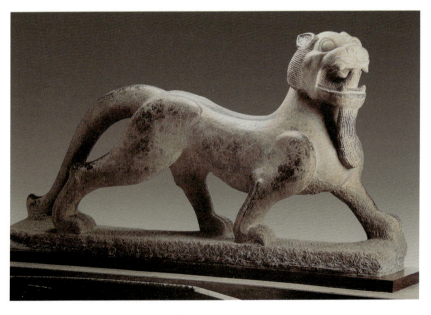

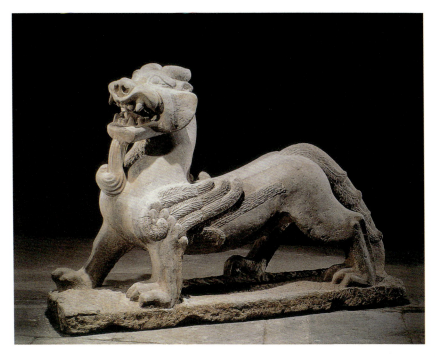

东汉石辟邪 高108厘米，长168厘米，河南洛阳出土

物的头部，以及表明动物体态特征最明显的部位。至于细部刻画，仅能利用浮雕和线刻技法。对于马、牛等四足动物，因为尚未掌握镂雕巨石的技术，也只能在石面上浅雕出肢蹄的轮廓而已。也许是为了弥补技法拙稚的不足，所以当时将许多动物雕成伏卧的姿势，由于四肢均伏卧于地，因而避免了腿与腿之间的空间需要镂雕的难题。类似的西汉时期的石雕作品，目前保存下来的有原长安昆明池畔织女和牵牛雕像，说明《三辅故事》等书中所记西汉宫苑中的巨大石雕作品，如昆明池中放置的石鲸鱼，太液池的石鱼、石龟等确实存在，它们的成形也采用了同样古拙的雕刻手法。

霍去病墓冢上的石雕群像，用质朴古拙的手法，成功地突出了主题，又汇聚成一曲称颂英雄的颂歌。在中国古代雕塑史上确可称是前无古人的纪念碑性质的石雕。可惜的是后来陵墓石雕并没能承继霍去病墓冢石雕的传统，而是在墓前安放辟邪的石兽及表现墓内死者身份的石刻"翁仲"，目前尚保存有一些这类的石雕作品，有侍立状的亭长、门卒等小吏，也有近似狮子形貌的神兽——辟邪像，其中以河南省洛阳市出土的东汉"藁聚成奴"所作石天禄、辟邪石雕最为精美，刻工已颇精细，并且掌握了熟练的镂雕技法，但是却缺乏霍去病墓冢石雕的鲜明主题和艺术感染力。

纪念碑式的石雕

27 陵墓石刻

汉以后的陵墓石雕，以南北朝时期的最有艺术特色。而南方和北方颇有不同，南方主要是王侯陵墓前具有纪念意义的大型石刻群，而北方则是在墓室内的石雕和石质葬具上的雕刻。

南朝的陵墓石刻，分布在江苏南京、丹阳和句容一带。在数十处宋、齐、梁、陈帝王的陵墓前，保存有大型石刻，主要遗存为成对的神道石柱、石碑和石兽，代表了南朝石雕造型艺术风貌，具有诱人的魅力。石柱是墓前神道的标识，由兽形柱础、凹棱形柱身和刻字的墓表组成。这种在墓前立柱树表的做法汉代已颇流行，北京石景山上庄村发现的汉幽州书佐君神道石柱便是典型代表。有人从凹棱的柱身联

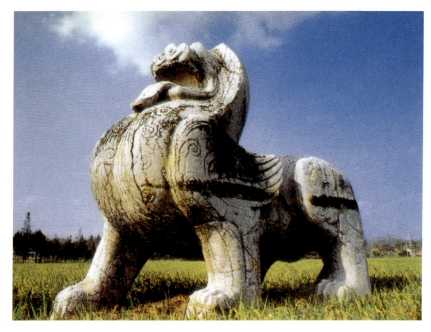

梁吴平忠侯萧景墓石神兽 高350厘米，长380厘米，南京市栖霞镇

想到古希腊神殿的石柱，猜测它们之间或许有什么关系，其实这是一种误解。首先，神道石柱不是像希腊石柱那样的建筑物承重柱，而只是用作标识的独柱；其次，神道石柱柱身的凹棱是模仿中国古代建筑中以较细的材料聚合成粗大柱材的外形，即"束竹柱"的做法。束竹柱外表是以小材围绕芯材而成，故形成美观的纵凹凸棱线，又在柱体上束缚多道加固绳索，汉代的束竹石柱，还仔细地刻出竹材的竹节。山东青州市博物馆就陈列有刻出竹节纹的巨大石柱。因此仿束竹柱的神道石柱体上下，同样刻出多道象征绳索的绚索纹，而希腊等西方建筑石柱则从不见这种纹饰。可见，南朝的神道石柱正是承袭汉晋文化传统的作品，造型风格完全显示着中国古文化的民族特征。至于石刻双翼神兽，战国时已有精美的同类造型出现，汉代更排列于墓前神道石刻中，并有了天禄、辟邪的名称。以南朝石刻神兽与汉代同类石刻相比，不但雕琢技艺有了长足的进步，而且南朝神兽的巨大体量，也是汉代石兽难以企及的。

在北方，皇帝的陵墓前还没有发现过南朝那样的成组石刻。据《水经注》记载，大同方山文明太皇太后永固陵前有石碑等石刻，但今已不存，只是在陵墓内墓门处有石雕，石质拱形门楣两侧，各有一位手捧莲蕾的赤足童子，披帛飘飞，面相圆润，体姿健美。童子下面还

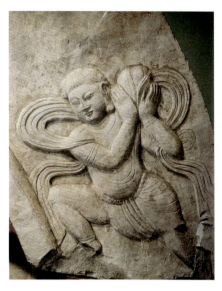

北魏文明太皇太后永固陵石雕　山西大同出土

各有立于束帛台上的孔雀，长尾飘拂，口衔宝珠，这些石雕都与同时期的云冈石雕具有相同的艺术风格。其旁原为孝文帝修筑的"万年堂"墓室中，墓门处也有石雕，但遭破坏，现只存有残缺的力士雕像。迁都洛阳以后的北魏皇陵前，仅遗存有残像，均为立姿的侍臣像，笼冠袍服，双手扶按仪刀，仪态端庄。东魏、北齐邺都地区的陵墓前也残存有石人像，还有巨大的石碑，但目前没有发现过像南朝那样的石柱和神兽。

或许是因还遗留着迁至中原以前鲜卑族以石材作葬具的古老传统，北朝墓中仍常以石材制作葬具。北魏平城时期的墓葬中，发现有以石材构筑的仿中国传统木结构殿堂形貌的椁室。2000年山西大同出土的北魏太和元年（公元477年）宋绍祖墓内的石椁，雕刻精致，是

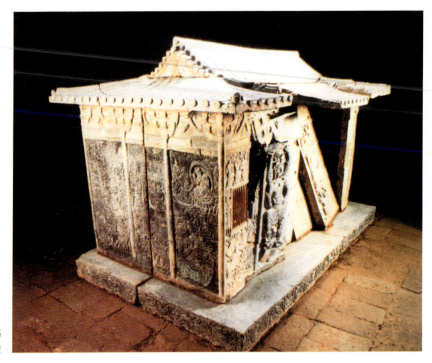

北周史君墓石堂
通面阔220厘米，高150厘米，陕西西安出土

隋虞弘墓石棺浮雕
山西太原出土

一座三开间的石殿堂，前有柱廊，外壁浮雕出许多衔环铺首，形成颇为独特的壁面装饰。迁洛以后，更常见一种外壁有精细线雕图像的石棺，尤其以大量的孝子故事图像，深受中外艺术史家注意。到北朝晚期，北周甚至延至隋代，还发现一些自西域寓居内地人士的墓葬中也有雕刻精美的石质葬具。特别是生前曾担任管理异域宗教——祆教的官员"萨宝"，他们同时也负责管理当地社团，由于身份特殊，所以他们的葬具上都雕刻出不同形象的祆教圣火坛和鸟形祭司，以及许多带有异域艺术色彩的图像。由于所据粉本不同，艺术风格各异。2000年陕西西安出土的北周安伽墓石床屏风所雕图像，有显示异域风情的画面，也有许多汉地建筑及人物形象。2003年，同是西安出土的北周史君墓屋形石棺所雕图像，如草庐中修行老人像、多臂护法神等，颇具古印度艺术风貌。1999年山西太原出土的隋虞弘墓屋形石棺所雕图像，如墓主夫妇宴乐、颈系绶带的

飞鸟等，极具古波斯萨珊艺术特征。这些石雕还贴金涂彩，华美异常。这些充满着异域情调的精美石雕艺术品，也显示出北朝晚期墓葬石雕艺术的多彩风貌。

唐代的纪念碑性质的大型石雕作品，以帝王陵墓前的石刻群为代表。唐代皇帝的陵墓，除唐末的昭宗和哀帝以外，都安葬在陕西省关中盆地北部的乾县、礼泉、泾阳、三原、富平和蒲城六县境内，东西绵延达100多公里，共有18座，通常称为"唐十八陵"。这些气势磅礴、规模宏大的陵墓，除四座是依土塬构筑巨大的覆斗形封土堆以外，其余的都是依山为陵，它们都构筑有宏大的陵园，并且安置有成组的石刻。石刻主要布置在神道两旁和四神门外，以排列在神道两侧的石刻数量大而且题材多样，形成庄严、威猛的氛围，堪称唐代石雕艺术的瑰宝。

唐陵石刻经历了初创、成熟、延续和衰微四个阶段。其艺术造型也由雄浑，转向庄重，接着陷入呆滞的程式化，终至粗疏委顿，失去艺术光彩。这也正反映着唐王朝从战火中诞生发展成长，终成世界东方最兴盛的帝国，安史之乱后每况愈下，终至衰微覆亡的历史进程。

在初创阶段，唐陵石刻呈现出一往无前的雄浑气势，代表作品是"昭陵六骏"，那些意态雄杰的战马，将人们带回隋末唐初历次重大战斗的战场，当时它们驮载着主帅李世民冒着敌方的矢石，冲锋陷阵，谱写了一首首英雄的诗篇。六骏是六块巨大的矩形画面的浮雕作品，每块雕出一匹战马，或行走，或奔驰，形貌写实，连马的装饰和马具也刻画得细致准确，有的身上还带着箭伤，它们的名字分别是飒露紫、拳毛䯄、白蹄乌、特勒(勤)骠、青骓和什伐赤。在飒露紫前面还雕有为它

"昭陵六骏"之飒露紫
高176厘米，宽207厘米，陕西礼泉唐太宗昭陵，现藏美国费城宾夕法尼亚大学艺术馆

拔箭的战将邱行恭的形貌。六骏是一组成功的纪念碑性质的石雕作品，用以纪念和歌颂唐太宗李世民的丰功伟绩。与西方艺术中称颂英雄的纪念像不同，英雄本人并没有出场，但是从他所骑乘的战马的雄姿，人们时时能感到伟大的英雄的存在。这也正是东方艺术强调含蓄和象征手法的成功杰作，令人回味无穷。

比"昭陵六骏"创作时间更早些的作品，还有唐高祖李渊献陵的

石刻,是在陵园四门各放置一对石虎,南面神道又安置一对石犀和一对华表。石虎和石犀都是立姿,外轮廓简洁概括,略觉拙朴,而气势雄浑。华表的八棱表柱上托有蹲狮的盖,可以看出与南朝陵墓石雕中石表的渊源关系。总体看来,献陵石刻较多地显示着南北朝以来的传统风格和技法,而且当时唐陵石刻尚未形成一定的制度与格局。作风浑朴的虎、犀,在后来的唐陵石刻中再也没有出现过,门旁的石虎概由石狮所取代。

唐高宗李治和武则天合葬的乾陵前的石刻群,象征着唐陵石刻步入成熟阶段。在陵园的四门各立一对石狮,还在北门安放有六匹石马。其余的石刻集中排列在南面神道两侧,由南向北排列着石华表、翼马和驼鸟各一对,仗马和控马者五对,石人十对和石碑两通(无字碑和述圣记碑)。除此以外,还安置有"蕃臣曾侍轩禁者"石像61尊。与献陵和昭陵的石刻相比,乾陵石刻已经看不到拙朴雄浑的造型特色,技法显得更成熟,加强了细部刻画。同时像昭陵六骏那样既形貌写实,而又体态灵动的造型手法也已不被采用,代之出现的是对同类题材的石刻,采用相同的姿态,而且是选取最为端庄严肃的形态。仍以马的造型为例,在端然肃立的控马官身边,鞍辔齐备的仗马,四肢端直地俯首伫立,驯顺安详。五对同样姿态的控马官和仗马排列在一起,更显得分外规整,它们和神态更为严肃的石刻人像,以及矗立的华表和巨碑,汇合成一曲对兴盛的

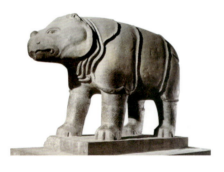

唐高祖献陵石犀牛
长182厘米,高212厘米,位陕西三原,现藏西安碑林博物馆

唐高宗、武则天乾陵全景 位陕西乾县

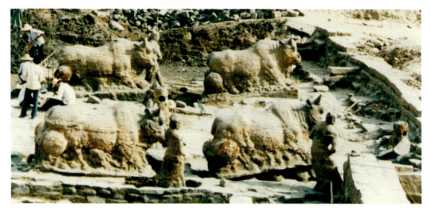

唐蒲津渡铁牛 铁牛各长3米、重55至75吨，山西永济唐蒲津渡遗址出土

唐王朝的颂歌，显得庄严、肃穆、冷峻、威猛，呈现出稳定、永恒的美感。虽然乾陵石刻缺乏昭陵石刻反映出的创业者的战斗精神，但仍旧以其稳定而严整的造型，反映着兴盛的唐王朝奋发向上的时代风貌。特别是那一对昂首伫立的翼马，仰视天穹，似将振翼奋飞，更具有腾跃云天的气势。

继乾陵以后，中宗李显定陵石刻和睿宗李旦桥陵石刻，大致保持着和乾陵石刻同样的风采，依然是唐陵石刻成熟阶段的作品。石刻组合的制度化，与陵园建筑群及宏大的山陵相呼应，共同形成肃穆、庄严、神圣的气氛。

安史之乱以后，唐朝政治、经济日趋衰落，因而陵墓石刻随之渐失风采，无法与成熟阶段的作品相比，但尚能延续其规制。玄宗泰陵、肃宗建陵、代宗元陵、德宗崇陵、顺宗丰陵、宪宗景陵、穆宗光陵和敬宗庄陵等八陵的石刻，都是延续阶段的作品，一般说来制作粗疏、体态无力、线条松散，渐失唐陵石刻原有的雄伟风格。

晚唐的五座陵墓，即文宗章陵、武宗端陵、宣宗贞陵、懿宗简陵和僖宗靖陵，虽然仍保持着墓前石刻群的设置，但体姿瘦小，雕工粗率，显示出衰微破败的气氛，可算是唐陵石刻的衰微阶段。

关于创作唐陵石刻的艺术家们，因均系当时身份低下的匠人，姓名多不可考，仅在高祖李渊献陵的石犀上，留有题铭，为"武德十年九月十一日石匠小汤二记"。这位小汤二，是唯一留下名字的唐陵石刻艺术的作者。

近年考古发现的唐代雕塑品中，从气势和作品体量上可与唐陵石刻媲美的，只有在山西永济唐蒲津渡遗址黄河滩涂中出土的铁人和铁牛。这些原用于固定横跨黄河浮桥的铁牛，铸造于开元十二年（公元724年），出土四件，分前后两排，面西朝河而立，牛旁各有一牵牛的铁人，还有铁山两座和星状铁柱等。铁牛体态庞大沉重，长约3米、高1.8米，各重55至75吨，铸工精湛，造型浑厚雄健，是罕见的唐代大型金属造型艺术珍品。

28 三彩造型

今天还能欣赏到的隋唐雕塑作品，除了纪念碑性质的大型陵墓石刻，以及在石窟或寺院遗址保存下来的佛教造像等以外，主要是从墓葬中发掘出土的俑和动物模型。从隋到唐末，以俑群随葬的习俗一直盛行不衰。俑的质地也是多样的，木质、石质、泥质、陶质、瓷质都有，但以陶质的数量最多。至于俑的造型特征则随着时间的推移而有所变化。在隋至初唐的俑群中，人物形态的塑造处于由南北朝向盛唐的过渡阶段，还常常显露出北齐、北周时期所形成的地方特征，镇墓武士俑仍继承着以前那按楯伫立的态势，镇墓兽姿态呆板地蹲坐在地上，侍女长裙曳地，面容呆滞，缺乏生气。仍多以装饰华美的牛车为俑群的中心，并有较多的出行仪仗和奏乐的乐队。在河南省安阳发掘的隋张盛墓出土的白瓷俑和陶俑群是颇为典型的代表。到盛唐时期，俑群的塑造风格一变，人物形体趋向肥满丰腴，造型准确，姿态传神。镇墓武士改作天王状貌，全装甲胄，体态雄健，足踏小鬼，风仪威猛。镇墓兽也从蹲坐改为挺身直立状，伸臂露爪，鬃毛飘张，狰狞可怖。女侍的形象最为传神，高髻长裙，面容丰腴，显示出唐代崇尚的杨玉环式的美感，造型优美，轮廓曲线富于变化，能够显示出唐代人物圆雕所取得的成就。牛车已不再是俑群的中心，盛大的出行仪仗逐

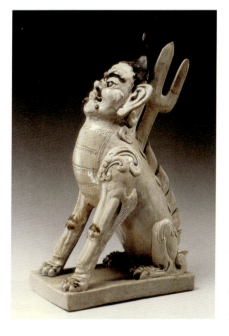

隋白瓷镇墓兽 高65厘米，河南安阳张盛墓出土

渐消逝，盛装的侍女和装饰华丽的骏马，是这一时期俑群的特色。晚唐时期俑的造型渐失盛唐风貌，又因世风日趋奢靡，常用陶质胸俑，下接木体，外披绢衣，更显华美。而此前流行的镇墓武士、镇墓兽等造型的俑，却逐渐消失。

在数量众多的唐代俑像中，最具特色的是三彩俑。唐代制俑匠师除了在造型方面的艺术创作以外，更刻意寻求新的可以为作品增添光彩的手段，终于创造一种出利用低温烧成的釉彩多变的特殊釉陶，它的胎土除了少数仍用普通陶土，烧成后呈红色以外，大部分改用烧造瓷器的瓷土——高岭土，因此胎质较普通釉陶洁白细腻。烧成的温度比瓷器低，约在800至1100摄氏度，而瓷器的烧造则需达1300摄氏度以上。与瓷器不同处还在于它的釉色鲜明但是并不透明，色彩以黄、绿、赭三色为主，所以习俗称为"三彩"或"唐三彩"。实际上它的釉色并不止上述三色，还有蓝、黑等色彩。这些色彩是利用不同金属呈色剂的特点及控制同一金属呈色剂的不同含量而获得的。至于三彩出现的时间，从唐长安郊区的唐墓出土的成品观察，大约最早见于唐高宗时期，武则天当政时转盛。到盛唐

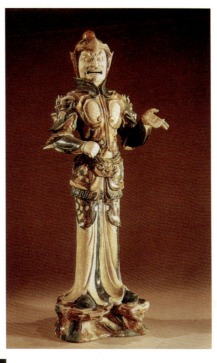

唐三彩镇墓俑　高87.5厘米，陕西西安独孤思贞墓出土

唐三彩狮子　高19.5厘米，陕西西安王家坟出土

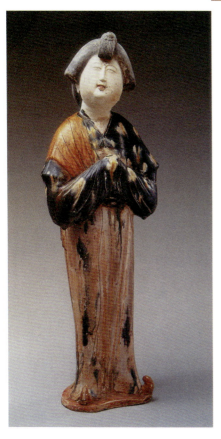

唐三彩女俑　高44.5厘米，陕西西安中堡村出土

三彩造型

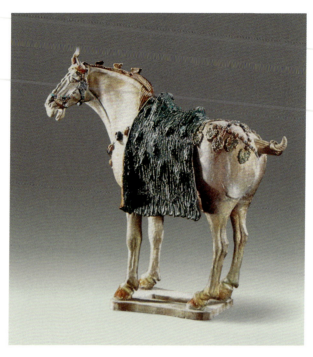

唐三彩马 高54.6厘米，陕西西安鲜于庭诲墓出土

时，长安、洛阳两京地区的三彩工艺达到了它的最盛期。安史之乱以后，两京地区三彩工艺日趋衰落，而江南地区如扬州一带的唐墓中，仍常能见到三彩艺术品的身影。此外，甘肃、山西、辽宁、安徽、湖北、湖南等省的唐墓之中，也发现过三彩制品。不过从数量到质量，特别是造型的精美程度，都难与两京地区的出土品相比。

三彩工艺当时常用于专供丧葬的物品，在这些物品中又主要是制作各种俑人和动物的塑像，它们正是今日受人们重视的作品，不但被誉为唐代手工业工匠智慧和才能的结晶，而且还被仿制成今日室内陈放的装饰艺术品，又以骏马和骆驼的塑像最受人们的喜爱。

三彩马在神龙二年（公元706年）葬的懿德太子李重润墓中已有出土，造塑相当精美，作鬃剪三花、鞍披障泥而头部微侧的造型，张口嘶鸣，只是体态显得过于圆腴，因此失去几分豪骏之气。到了玄宗开元天宝年间，三彩马的艺术造诣达到高峰，一般常以开元十一年（公元723年）右领军卫大将军鲜于庭诲墓出土的两对三彩马为其中的代表。它们的体高都超过半米，一对毛色纯白，另一对是颈部带有白斑纹的白蹄黄马，造型都是长颈小头，体骨匀称，马尾结扎成角状，辔和鞴、鞍的革带之上，缀饰有金花和杏叶，马鬃剪出一花或三花装饰。整体造型更显雄健神骏，似可透过躯体的外表，显现出锋棱多力的马骨，

更有怒马如龙之感。除这几件典型作品以外，三彩马的艺术造诣普遍较高，形态多变，或伫立，或行进，或俯首觅食，或仰天嘶鸣，无不气韵生动。还应注意三彩马在色彩方面的创新，除习见的黄、白等彩外，在洛阳地区唐墓出土过通体墨色的黑马，甚至出现有通体施蓝彩的马，虽然在现实的自然界中并看不到这种毛色的骏马，但古代匠师如此大胆设色，突破常规，既写实又超越现实，使观者为其鲜明绚丽的色泽所吸引，得到特殊的艺术享受。

与三彩马媲美的是三彩骆驼，都是极为写实的作品，其所以造型生动，是与那时丝绸之路呈现空前繁荣分不开的，因为在丝路上负重运输主要靠骆驼承担。各地唐墓发现的三彩骆驼中，最为著名的是两件背上负载舞乐的骆驼，一件出土于鲜于庭诲

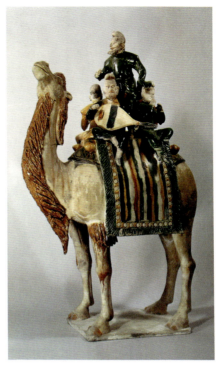

唐三彩骆驼载乐俑 驼通头高58.4厘米，舞俑高25.1厘米，陕西西安鲜于庭诲墓出土

墓，负载着在四人乐队伴奏下起舞的男性胡人；另一件出于西安中堡村唐墓，负载的乐工多达七人，居中的舞蹈者是一位头梳高髻的妙龄女郎，都是极富想象力的陶塑佳作。

至于三彩俑，除镇墓俑和十二时俑外，多是模拟世间真实人物，包括文臣、武臣、乐队和男女侍仆，从面容到体态乃至服饰细节，都准确地模拟着唐时人物原貌，可算是古代现实主义艺术造型的杰作。由于三彩俑釉色鲜明多变，因此比一般彩绘陶俑或釉陶俑具有更为感人的艺术魅力。

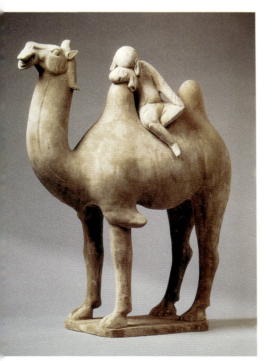

唐陶侍女小憩骑驼俑 高73厘米，陕西西安韩森寨出土

29 图绘缘起

中国史前时期的彩陶图像,已经透露出原始绘画艺术的信息,其中河南省临汝县阎村出土的仰韶文化陶缸上彩绘的"鹳鱼石斧图",已可被视为一幅史前绘画作品,前已叙述。另外一些史前壁画的残痕也有发现,如辽宁牛河梁红山文化女神庙遗址曾见到彩绘墙壁残块。更令人感兴趣的是在甘肃省秦安大地湾史前房屋遗址的地面上,发现了地画,是距今约5000年的作品,画在一座方形房子近后壁地面居中处,由黑色颜料画成,画幅面积约为1.2米×1.1米。画面上方绘有数个人物,头近圆形,两腿交叉直立。下方的一个矩形方框内绘出两个动物,但难以认出到底是何种动物。此外,在江苏省连云港等地发现的一些岩画,也被认为是原始艺术遗存。今后随着史前考古调查发掘的新进展,当会获得更多的有关史前绘画的新信息。

商和西周时期的图绘遗迹,目前所知资料甚少。在河南省安阳殷墟的发掘中,曾发现过殷代晚期建筑的白灰残块上,遗有红色的花纹和黑色的圆点,组成对称的图案,表明当时建筑物上已有彩绘壁画。

大地湾史前地画 1.2米×1.1米,甘肃秦安大地湾出土

史前岩画 江苏连云港将军崖

还在一些墓葬里发现过绘彩漆画图案的残痕，以及在皮甲或盾牌上残存的彩绘图案，等等。陕西省扶风县的西周墓的四壁，也发现过绘有白色菱纹组成的壁画遗迹，或许模拟自居室壁画。除此以外，甲骨文和金文中的许多象形文字，实际也是浓缩了的小幅绘画。

到东周时期，中国古代绘画的发展达到新的高度，其代表作品是湖南省长沙战国楚墓出土的帛画，目前已发现两幅，分别出土于子弹库楚墓和陈家大山楚墓。这是目前中国已知时代最早的真正意义上的绘画。前一幅发掘出土时尚平放在墓内椁盖板下的隔板之上，帛画的上缘裹有一条细竹条，竹条当中系有悬挂用的棕色丝绳，可知原是丧葬仪式中悬挂的旌幡类物品。两幅帛画的画面部分呈竖长方形，都以侧身面向左立的人物为主要模写对象。子弹库楚墓帛画是高冠佩剑的男像，御龙而行。足下所踏长龙昂首翘尾，形似舟船，龙首下系长辔，男像双手执辔，在男像头上绘有华盖，龙尾立一苍鹭，龙身下有云朵承托，并有一条向前游的鲤鱼。华盖下的流苏，以及男像颔下的系带都向后飘拂，同时人体微向后仰，长辔紧紧绷直，整体呈现出向前疾进的态势，颇显生动。陈家大山楚墓帛画，模写的是一位长裙曳地的女子的形貌，她的发髻梳结在脑后，拱手胸前，细腰阔袖，衣裙上绘出模拟丝织品的华美纹饰。女像面部勾画清晰，细眉明目，直视前方，姿态虔诚。女像头上是一只迈步前奔的巨大的凤鸟，昂首展翅，华尾向上卷扬。在女像前面画有向上浮游的龙，身躯呈"S"状扭摆，伸首升向天空。由于画面保存不太好，以前曾误将龙认为是一足的夔。这两幅画，都寓有由龙凤等神物导引死者灵魂之意，故与葬仪有关。

中国的传统绘画，与世界其他古代文明不同，是以毛笔在丝织的

战国人物御龙帛画 纵37.5厘米，横28厘米，湖南长沙子弹库1号墓出土

战国龙凤仕女帛画 纵28厘米，横20厘米，传湖南长沙陈家大山楚墓出土

除了帛画以外，已发现的战国时期有关绘画的文物，还有缯书插图、漆画和青铜器装饰的镶嵌及针刻图像。

缯是中国古代对丝织品的总称，缯书插图即丝质书籍的插图，也出土于长沙楚墓之中，与御龙男子帛画同出一墓。全幅呈横宽的长方形，居中有文字，四周作旋转状排列十二段边文及十六幅图像，位于四角的四幅画的是树木，其余十二幅分处四边，每边三幅，都是神异的神怪形象。它们是缯书文字的附图，绘画技法远逊于帛画，只以线勾轮廓，平涂单色。四角树木，分别涂青、赤、白、黑四色。四周图像有的项生三头，有的独臂而生二长角，有的长舌一足，有的有足无头，有的口内衔蛇，都极奇异，分涂青、棕、红等色。这些凭借丰富的想象力而创作的插图，可以说是描绘人们从未看到过的超自然的神异之物的代表作。

漆画又与缯书插图不同，实际是附属于漆器的装饰图像，多出土于湖北、湖南、河南、山东等省的战国墓中。就漆画原附的器物来分，大致分为两类。第一类是单纯与丧葬制度有关的文物，例如湖北省随县出土曾侯乙墓漆棺，所画神怪等图像多与宗教信仰有关，带有浓郁的神秘色彩。第二类是日常生活中的实用器，后来随葬于墓中的，所绘漆画常与社会生活有关，其中有些真实模写人间生活情景的

帛上作画（后世发明造纸术以后，则帛、纸并用），这一主要特点已由楚墓帛画清楚地表现出来。此外，楚墓帛画还表现出中国传统绘画的另一些重要的特征。第一，以线条为造型基础；第二，在墨线勾勒的轮廓中，敷涂色彩，施色除平涂以外，从御龙男像的画面上，看出渲染技法已开始出现；第三，绘画重气韵生动，帛画对人物龙凤禽鱼的描绘相当生动传神。这些都表明到战国时期中国绘画艺术正处于从萌发走向成熟的关键阶段。

画面。例如湖北省荆门包山2号墓的漆奁画，以黑漆为底色，用红、黄、金三色彩绘，画出树木车马人物，以及衬托其间的犬、雁等，姿态都很生动，可视为古代生活风俗画。在缺乏绘画资料的情况下，可作为了解战国绘画艺术的重要参考资料。

先秦画师作画时形貌如何？目前难以获得考古学的实物证据，也没有图像流传下来。不过《庄子》书中记述的一则故事，可以从一个侧面反映出当时作画的情景。

《庄子》的故事，叙述了宋元君召唤众画吏作画。各位画吏都来了，一个个受揖而立，舐笔和墨，开始作画。但是有一位画吏后至，他的表现与众不同，"儃儃然不趋，受揖不立，因之舍。公使人视之，则解衣盘礴，裸。君曰：可矣，是真图画者也"。这则故事，反映出当时画师的处境及精神状态。一方面，表明画师地位卑下，因为在先秦以衣冠作为身份等级标志的社会中，肯于当众裸体的人只能是社会地位低下者。另一方面，又反映出画师希望摆脱低下的处境和精神上的压抑，只能采取消极的行为、狂诞的办法，以发泄情绪，显示渴望自由创作的不切实际的奢望。那样的处境自然束缚了他们的创作热情，限制了绘画才能的充分发挥。因此从现在可以见到的先秦时期有关绘画的文物中，除在一些刻画贵族生活的画面中，可寻到些许富于生活情趣的片段外，看不到画师自由创作的迹象。这正是当时绘画艺术发展缓慢的社会原因之一。

战国神怪漆棺画局部
湖北随州曾侯乙墓出土

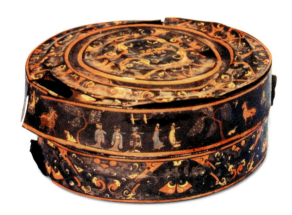

战国漆奁画 奁通高10.4厘米、展开画面长87.4厘米，湖北荆门包山楚墓出土

30 汉代的绘画

中国民间传颂的古代四大美女之一的王昭君，据说是因为没有贿赂宫廷画师，所以被画成丑女，酿成后来被选出塞的悲剧。关于王昭君和亲匈奴，取得汉匈间半个世纪和平的历史功绩，历史学家已有定论。就是传说画师故意将她画丑而酿成悲剧这一点，古人也有不同看法，唐代大诗人白居易的《昭君怨》诗中有"见疏从道迷图画，知屈那教配房庭。自是君恩薄如纸，不须一向恨丹青"。诗人并不认为罪名全在画师，而是因为皇帝"恩薄如纸"。这自然是诗人总结自己对皇恩的体会而借昭君故事道出的心声，实际上这则传说倒从另一个侧面，反映出汉代的人物肖像画已达到颇高的水平。那位在许多后世文人和剧作家笔下被斥为千古罪人的画师毛延寿，据画史记载实有其人，而且是造诣颇深的肖像画家。唐张彦远《历代名画记》卷四，记毛延寿"画人老少美恶皆得其真"，并说汉永光、建昭时的画家都善于画肖像画，也可见当时肖像画作之盛行。可惜汉代画师的画作真迹早已无存，目前我们只能从古代史籍中的零星记载，结合考古发现的有关绘画资料，去探寻汉画的风采。

西汉的宫殿壁画，也应是沿袭自秦代。秦咸阳宫3号宫殿遗址北部廊址壁面，保存有车马、人物仪仗、建筑、麦穗以及几何图案的壁画。车马绘成行进态势，马作奔驰之姿，造型古朴，技法粗放，显示着早期壁画的浑厚风格。汉代壁画正是沿袭着先秦到秦代壁画的艺术传统向前发展的。

汉代的宫室殿堂所绘壁画，一般都有颇为明确的政治目的。例如西汉宣帝甘露三年（公元前51年）在未央宫的麒麟阁，壁画霍光、张安世、苏武等名臣图像，因为他们

秦车马壁画 秦咸阳宫遗址出土

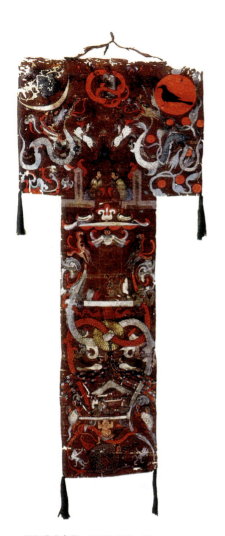

西汉非衣帛画　高205厘米，湖南长沙马王堆1号西汉墓出土

西汉巨龙壁画局部　原画长514厘米，河南永城芒砀山梁王墓出土

"皆有功德，知名当世，是以表而扬之"。从此以后麒麟阁画像成为赞誉功臣的典故，李白就有"功成画麟阁"的诗句。东汉明帝永平年间，追感前世功臣，乃图画邓禹等中兴二十八将，加上王常、李通等共三十二像，绘于南宫云台，用以激励臣下尽忠汉王朝。除了当代的功臣外，汉代殿堂壁画还绘历史上"忠臣孝子，烈士贞女"的形貌，更绘出前代圣明之君，也绘有亡国之君及他们所宠爱的美女，以达到"恶以诫世，善以示后"的目的。

除此以外，如东汉王延寿《鲁灵光殿赋》所描述的，还有"图画天地，品类群生，杂物奇怪，山神海灵。写载其状，托之丹青，千变万化，事各缪形，随色象类，曲得其情"。以之与屈原《天问》中关于楚地庙堂壁画的内容相比，不难看出其间的承袭关系。各地的王侯在各自的宫室中，有时还按个人好恶选择壁画题材。例如广川惠王刘去让画师在殿门上画成庆像，短衣大裤，腰佩长剑。他的侄儿刘海阳嗣王位以后，竟在宫室壁画裸体男女媾合的图像，还置酒请诸父姊妹饮，令他们观那些壁画，反映出汉代王公贵族中淫荡猥亵风气盛行。

目前汉代宫廷画师的作品和宫室壁画都已无迹可寻，能看到的仅是从墓室中发现的帛画以及绘于墓室内的壁画。这些作品是专为埋葬死者而制作的，其内容和形式都与丧仪制度以及当时人们的信仰紧密联系在一起。虽有这样的局限性，

东汉属吏壁画 河北望都1号墓出土

南省洛阳市发现的卜千秋墓壁画。到了西汉晚期，墓室壁画中加入了历史故事和天象等新题材，表明了壁画主题由虚幻的驱邪升仙逐渐向现实的人间情景转变。到更迟些的王莽时期的墓室壁画，虽然还有按传统完全以神话形象为题材的壁画，例如洛阳市金谷园村东的壁画墓，但是山西省平陆枣园村的壁画墓，除星象和四神以外，则是山林房屋和车马人物的图像，模写出死者生前拥有的坞堡和田宅等情况。

不过在技法方面，却能够反映出当时绘画艺术的一斑，自然它们并非是汉代绘画中的最精品。较早的帛画和墓室壁画的主题，都是驱邪和灵魂升仙，典型的例子如湖南省长沙马王堆轪侯家族墓中出土的称为"非衣"的帛画，以及比之稍迟的河

到了东汉时期，驱邪升仙的主题，已让位于表现死者生前官位和威仪的新的主题，尘世的威仪和享乐压倒了企望死后升仙的幻想。于是成群的属吏和盛大的出行车马仪卫，簇拥着端坐于帐中或车内的墓主，以及家居宴饮、

东汉墓主坐帐壁画 河北安平逯家庄东汉墓出土

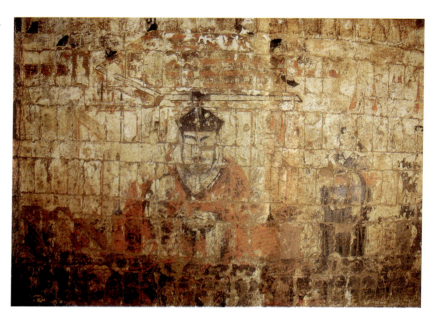

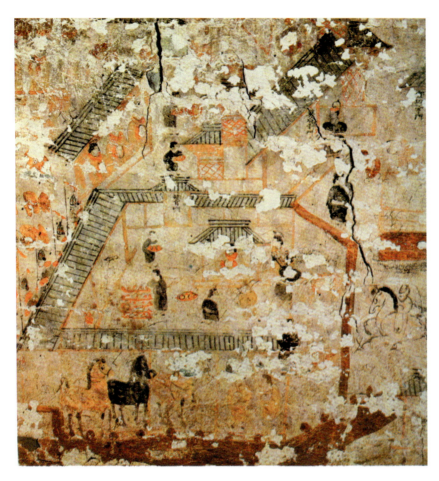

东汉宁城图壁画局部　内蒙古和林格尔东汉墓出土

舞乐杂技的豪华场面，成为东汉墓室壁画最流行的题材。那些原与升仙联系紧密的神兽羽人，常常被另一类表现祥瑞的禽兽或植物图像所取代。当人们将目光从升仙的幻景移向描绘现实社会中的车马骑从或宴饮舞乐乃至宅院庄园的时候，自然导致创作墓室壁画的画师们更加注重写实手法，从而将汉代绘画艺术推向新高峰。目前所发掘出的东汉壁画墓有内蒙古和林格尔壁画墓、河南偃师杏园村壁画墓、河北望都1号和2号墓及安平逯家庄壁画墓，还有河南密县打虎亭汉墓和辽宁辽阳地区的壁画墓，等等。墓中的壁画从布局到技法各有特色，例如和林格尔壁画墓中采用连续的画面介绍死者的仕途经历，可以说是升官图系列画。安平逯家庄壁画墓则有壮观的环绕前室四壁的车马出行图，画出的马车多达80余乘。而望都汉墓的壁画着重描绘表明死者身份的僚属的画像，每一人像高近80厘米，用笔细致，技法熟练，线条劲健流畅，人体比例准确，形象生动，眉目传神，是目前发现的汉代肖像画中艺术水平最高的一组作品。

31 汉画像石

在汉代的美术园囿中，画像石无疑是一枝瑰丽的花朵。它以存世数量的浩大，表现社会内容的丰富和构图技法的多变，成为可与同时代的雕塑与绘画艺术相媲美，且毫不逊色于后两者的另一种独特艺术形式。画像石被大量用于装饰地下墓室，以及墓冢前的石祠，因此它的内容和形式也都与当时的丧仪和祭祀等密切关联，也属于受丧仪制约的艺术品。

后人对汉画像石的著录，最早见于北魏郦道元《水经注》内引东晋戴延之《西征记》，录有焦氏山北汉司隶校尉鲁恭冢前石祠、石庙四壁画像，以及汉荆州刺史李刚墓石祠堂画像（济水条）、平阴东北巫山石室"孝子堂"、金乡朱鲔石室画像等。到了宋代，汉画像石开始受到金石学家的注意，北宋赵明诚《金石录》记山东武氏祠画像及榜题，南宋洪适《隶释》《隶续》扩大记录范围，除文字记录外，《隶续》一书已摹录有汉画像石图像。

由于汉画像石一般体量较大，沉重难移，因此过去人们对汉画像石艺术的认识，多是靠拓片。但是仅靠从画像石上拓出的墨拓，呈现出的是与木刻相近似的白底黑色人物，或是墨地白线条表现的人物等，并不能真正了解汉画像的原貌。因为当时它并不是如今日木刻版画那样，古人并不是用它去传拓，而是看其本身，同时它原本与壁画一样勾勒涂彩，而施彩的画面自然不是为传拓用的。至今在陕北地区的画像石墓中，有些画像石还保留有部分色彩，或是保留着用墨线勾画出的图像细部，如人像的眉目、胡须、衣纹等等。其中色彩保存最为完好的是陕西神木大保当汉画像石墓群，画像石主要用于构筑甬道外侧的墓门，画面上所施色彩以朱、墨为主，原用浓色平涂，红日白月，色彩分明，人物的眉眼、凤鸟的翅羽，都图绘分明，仍鲜艳如新。从这方面来看，它显示出近似彩绘壁画的特征。所以在山东苍山元嘉元年（公元151年）画像石的铭记中，就将墓室画像石直接称为

"画"("薄疏椁内，画观后当"；"其中画，像家亲")，而不叫雕刻。因此，要全面了解画像石艺术，首先要了解它的基本制作工艺。

汉画像石的制作，是由具有特殊技能的被称为"画师"的画工和被称为"师"的石工共同完成的。其方法是：先由画师在打制好的石材（一般以扁平的板材为多）平面上绘出线勾的图画底稿，然后由石工按画稿加以雕镂刻画。雕刻的技法主要有三种：第一种是阴线刻，这也是汉画像石最早使用的技法，只以单线刻出人或物的图像。第二种是减地浅雕，将人物车马等图像依其外轮廓将地减去，使图像平面浮出。减地的雕法有时平整细致，有时显得粗糙而留下斜行凿刻纹地。浮出的平面图像，常用阴线表现细部。第三种是浮雕和透雕，即浮出的图像不再是平面，而是凹凸而有层次，产生浮雕效果。至于透雕，极少使用。石工刻好以后，再由画工施加彩绘。因此，汉画像石表现出的整体艺术效果，与其说是石刻，毋宁说更近于绘画。前已说明汉代人在刻铭中本称其为"画"，在今日的美术史研究中，也有应该把它归入雕刻类还是绘画类的不同看法。或以它的制作材料是石头，基本技

保存原施彩色的太阳画像石　石高116厘米，陕西神木大保当出土

元嘉元年画像石铭记拓本
山东苍山出土

庭院画像石拓本　纵116.5厘米，横78.5厘米，山东曲阜旧县村出土

法是以利器雕刻而认为它应归入浮雕作品。或认为它与浮雕的效果并不相同，而在墓室中起着和壁画相等的作用，应该是一种以特殊材料和技法绘制的壁画。不论从哪个意义上说，它现在的名称——画像石，还是比较准确而且形象地反映了它本身的艺术特征。

目前已发现汉画像石总数超过万块，一般认为汉画像石自汉武帝时开始出现，西汉末新莽时期渐多见（目前发现的画像石纪年，最早是这时期的，如南阳唐河新店冯君孺人墓，葬于新莽始建国天凤五年，即公元18年），以后进入创作的高潮，一直持续整个东汉时期。这是由于世家豪族势力日趋膨胀，崇尚奢华厚葬的风气盛行的缘故。它盛于东汉时期，终结于曹魏时期。汉画像石发现的地点，东起海滨，西到甘肃、四川一线，北自陕西的榆林、北京，南至浙江的海宁、云南的昭通一线，分布范围广泛。流行的地区主要有以下三处，即豫

纺织画像石拓本　纵98厘米，横220厘米，江苏铜山洪楼出土

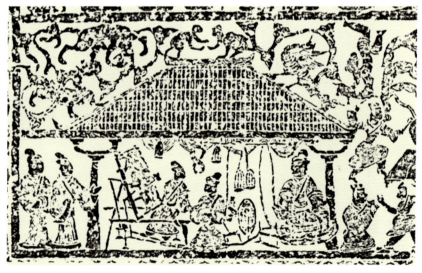

南和鄂北地区，山东和苏北、皖北、豫东地区，以及晋西北地区，在四川和云南北部也有发现，但那一地区更盛行画像石棺及崖墓浮雕。随着东汉末年的社会动乱到曹魏时期崇尚薄葬，画像石就由衰微而绝迹了，西晋以后只有个别地区尚有偶然发现。

由于画像石主要是为墓葬和祭祀性场所作装饰用的，因此其画面内容也多围绕墓内死者的生平、财富、社会活动以及为其服务的生产活动、宗教信仰而展开，大致与同时期墓室壁画的内容相同，实具异曲同工之妙。表现死者生前生活场面的有车骑出行，送迎谒拜，燕居宴饮，乐舞百戏，楼阁宅院，庖厨近侍等；表现财富和经济活动的有纺织、炼铁、酿酒等；表现宗教信仰、鬼神崇拜的有东王公、西王母、伏羲和女娲、四神天象等。另外，因汉以来整个社会伦理道德是由儒学思想所统治，所以汉画像石中还充满了大量表现儒家思想典范的经史故事，如周公辅成王、二桃杀三士、荆轲刺秦王，以及大量孝子烈女故事画。这些内涵丰富的石刻画像如同墓葬壁画般装嵌在墓壁之上，形象而生动地再现了墓内死者生前显赫的地位、奢华的生活和对仙人神鬼的崇敬，表达了祈望死后依然享受豪华的生活和升天成仙的愿望。

汉画像石的人物造型，绝大多数是侧面的姿势，只有极少的人像

伏羲女娲画像石棺拓本
四川郫县出土

是正面的姿势，因此拓出的拓片常呈剪影形式。而且构图一般采取底线平视法，将表现的图像完全按视觉中的水平序列，不分纵深远近地横向排列在一道以底线为准的长条画面上。同时常把整石上下分成若干栏，每栏的图像各成单元，主题各异。著名的山东嘉祥武氏祠和肥城孝堂山郭氏墓祠的画像石，基本就是这种构图。有的一石上下可排列多达七栏。此外，也有的画像石构图采取鸟瞰斜视法，将分布在纵深空间的大量图景集中反映在一块画面中，一般是自画面底线起，将画的内容逐渐向上方扩展，直至充满画面，近景在下，远景在上，画中物象的上下关系，实为表现远近关系。这种方法多用于表现高楼深院的建筑群层次和车马仪仗的气势。

山东沂南汉画像石墓门柱拓本：蹶张、仙人举虎、虎头

32 汉画像砖

汉代的画像砖艺术，与汉画像石可称是姊妹艺术形式。两者间的共同之处，都是采用减地的技法突出描绘物象的轮廓，然后再涂施彩绘，具有与彩绘壁画相同的功能。它们的不同之处，主要是材质不同，因此制作方法随之有所差异。画像石是直接在石材上刻出画面，而画像砖则需先制作模具，一般是以木材刻成图像的印模，然后模印在砖坯上，再将印好的砖坯入窑焙烧而成。因受制砖技术的限制，画像砖的体积远小于画像石，所以常常可以一块砖模印一图，画面完整，内容各异。同时画像砖又具有简便易制的优势，因为泥土比石材易得而且价廉，砖模雕制好后又可

秦龙纹画像砖拓本、凤鸟水神画像砖 龙纹砖长100厘米，均陕西咸阳秦宫殿遗址出土

以反复捺印而大量制作，省时省工，凡能制砖处皆可生产。

汉画像砖的源流，至少可上溯到秦代，那时已有用于建筑的大型空心画像砖。在陕西省秦咸阳宫殿遗址的发掘中，获得过宫殿踏步用的大型空心砖，砖面除模印有几何纹图案以外，还有构图较复杂的龙凤图像，造型雄浑粗放。秦代画像砖的另一种构图方式，是采用较小的印模，连续反复地捺印图像，典型的作品有陕西省临潼出土的狩猎纹空心画像砖，画面分成上下两栏，每栏横向捺印两组相同的射猎图像，上下左右共计四组，印模相同，系弯弓追逐逃鹿的骑士和猎犬，因连续重复地出现在面前，形成逃鹿、追犬、骑士反复奔驰的动感，增强了艺术感染力。

到了西汉时期，画像砖在秦代传统的基础上有了新的发展，但砖型和印模的制作大致仍沿袭秦代已有的模式。所用的砖型，仍是形体颇大的矩形空心砖，但也开始使用较小的实心砖型。印模有两种：一种是砖模与砖坯尺寸大致相同，一模一砖，画面完整；另一种是以小型印模，在砖坯上连续捺印，或是以多种小型印模组合起来捺印，构成全砖图像。画像砖的题材，最初以代表四方位置的"四神"，即青龙、白虎、朱雀、玄武的图像为主，在都城长安的宫殿遗址发现过用于砌踏步的"四神"图像大型空心画像砖，其艺术造型较秦代作品清秀生动。如茂陵附近发现的朱雀画像砖，构图对称而富于变化，两只高冠华尾口衔宝珠的朱雀，以尾部相对而面向相反，线条纤巧活泼。数量较多的模印四神图像的空心画像砖，出土于陕西省咸阳市任家嘴的西汉墓中，四神图像都成双出现，构图都采用左右对称形式，但变化较多，其中青龙、朱雀和玄武的图像都充满神异色彩，但白虎图像例外，描绘的是写实的猛虎。除双虎戏璧图案趣味较浓外，另一些常是双虎反向分朝左右行进的姿态，或是一虎在前反向伫立，一虎在后腾身前扑，形象生动，气势威猛。在河南省洛阳地区，西汉时期主要流行以小型印模组合捺印的空心画像砖。印模构图简练，多是一物一模，或人或虎，或鸟或树，线条劲健，姿态生动，印模多无外边框，更利于灵活安排随意捺印，组合成多变的

（上）**西汉朱雀画像砖拓本** 原件残长86厘米，陕西兴平茂陵出土

（下）**西汉玄武画像砖拓本** 原件残长51厘米，陕西兴平西汉墓出土

构图。例如将弯弓跃马的猎师印模和双鹿捺印一起，就是射鹿图，而将其与猛虎捺印一起，就变成射虎图。这种以小型印模组合成完整画面的技法，到西汉晚期达到高峰，已能用门、阙、屋顶、立柱、墙壁、树木等印模，组合成结构不同的宅院建筑，再印上人物坐像、骑士、朱雀、守门猛犬等等图像，形成初具情节的完整构图，接近绘画的效果，但更富装饰趣味。

进入东汉以后，画像石艺术日趋繁荣，画像砖艺术也出现创作的高峰。这时较小的实心砖型，淘汰了粗笨的大型空心砖，使得制砖工艺更简便易行，为画像砖艺术的发展开拓了更为广阔的空间。以小型砖模连续捺印的做法，也遭淘汰，盛行的是整砖一模的实心画像砖。同时画像砖的构图技巧日益提高，图像题材日趋广泛，分布地域日渐扩展，地方特色也更显浓郁。东汉

汉画像砖拓本 原件高80厘米，河南郑州南关东汉墓出土

东汉酿酒画像砖 长49.5厘米，四川新都出土

的画像砖艺术，大致可以分成中原（主要是河南）、西南（主要是四川）和江南（主要是江苏）三个区域。其中艺术水平最高，具有时代特征的代表作品，创作于西南地区，主要出土于四川省境内的东汉晚期直至蜀汉时期的墓葬之中。

四川的汉画像砖，较多地摆脱了中原地区传统画像砖的固有模式，在题材和技法方面都有创新。这些画像砖几乎都是方形的，每块砖上模印一幅完整的画面。内容除经常出现的传统题材，如描绘神仙形象和显示身份地位、夸耀奢华豪富的画面，包括西王母、仙人博戏、日神和月神、伏羲和女娲，以及车骑、导从、仪卫、鼓吹、门阙、庭院、楼阁、武库、庖厨、宴饮、六博、舞乐、百戏，等等。还有许多其他省区汉画像砖中罕见的题材，从不同角度刻画出社会风俗的不同侧面，如授经、考绩、养老、秘戏等等。更有播种、薅秧、收割、碓谷，以及采桑、抬芋、采莲、弋射、行筏、酿酒、制盐等生产情景，甚至还有市井、酒肆的图像。

当年这些画像砖嵌在墓壁上时，上面敷施有鲜艳的色彩，出土时多已脱落，但在羊子山墓群的四座墓中，有的画像砖的局部还保存有红、绿、白等色彩的残痕。

东汉收获弋射画像砖 长45.6厘米，四川大邑安仁出土

东汉盐井画像砖 长46.7厘米，四川郫县出土

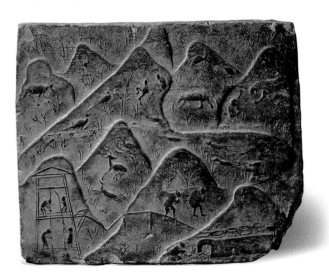

33 拼镶砖画

东汉晚期，画像砖艺术之风才开始吹到江南，目前只是在江苏省高淳县的东汉墓中，发现数量稍多的画像砖。与中原和四川等处的画像砖使用特制的砖型不同，这里是只将画像模印到小砖的侧面或端面上，因此画面颇显得狭小，图像模印得也不够清晰，制工不甚精美，题材有青龙、白虎、羽人及车马出行、乐舞等等，风格古拙浑厚，艺术造诣远逊于中原和四川的作品，但是它却有着特殊的重要性。因为东汉灭亡以后，到魏晋十六国时期，当中原和四川地区画像砖艺术走向衰微乃至最终绝迹以后，只有江南的画像砖艺术仍具有生命力，并在此基础上到东晋时发展成为由多块砖模印拼镶的大幅砖画，盛行于南朝时期，取得了更为动人的艺术效果。

目前所知时间最早的拼镶砖画作品，发现于南京市万寿村附近发掘的一座东晋永和四年（公元348年）墓中，画面不大。一幅是由两块砖的侧面上下拼合而成，上有榜题"龙"字，绘出一条向右行走的龙，看来是先绘出龙的图像，然后从中横剖成两幅，分别制成砖模，下面一模是龙的身躯和四肢，上面一模前为伸起的龙颈和龙头，后为上扬而向后伸展的龙尾，居中是隶书榜题。砖坯上分别模印图像以后，再入窑焙烧。最后在镶砌于墓壁时，再上下拼合成整幅图像。还有一幅是由三块砖的端面作丁砌时拼成，画面正中是一头猛虎，昂颈

东晋"虎啸丘山"拼镶砖画拓本　原件高14厘米，江苏南京万寿村出土

蹲坐并回首欲啸，形态威猛，构图简练，画面四角各有一隶书题字，为"虎啸丘山"。该图当是先绘好画稿，再将画面纵剖为三，然后制模、印坯、焙烧而成。

这两幅拼镶砖画虽然画面较小，所用来拼图的砖也不过两三块，但是却像报春的燕子，预示着又为人们开通了一个得以窥视六朝绘画真貌的新窗口。原来模印的拼镶砖画，在承袭江南的汉画像砖艺术的基础上，更突出了线条的运用，不仅龙、虎的主要轮廓以劲健的线条勾勒，连虎体的斑纹以及龙、虎的耳、目等细部刻画，也莫不靠线条来表示。这些凸出砖面的纯熟的线条，正与中国古代绘画突出运用线条的技法特征相吻合。因此当拼镶砖画日益向大型多砖拼砌发展，并用以描绘人物形貌后，线条的趣味更加突出，也更能比较真实地表现当时绘画的特色。这也说明东晋南朝时期的拼镶砖画，虽然是在汉代画像砖艺术的基础上发展起来的，但是在形式、技法到题材等方面，都突破了原有的格局和程式，反映出东晋时期开始的造型艺术的创新精神。

到东晋末至南朝初，拼镶砖画被用作王公贵胄装饰墓壁的主要手段，呈现出前所未有的发展势头，已由两三块砖发展到成十上百块砖拼镶出大型画面，甚至有的画面由超过150块以上的砖拼成，拼镶出的画面长度超过2米。在一座陵墓的墓室之中，常常在壁面嵌镶有大小12幅画面之多。考古发掘有拼镶砖画的东晋南朝大墓目前至少有5座，它们分布在江苏省南京市的西善桥和丹阳县的胡桥、建山等地，这些墓多被考古学者考证为齐、陈时的帝王陵墓。其中砖画保存较完整的一座是丹阳建山金家村南朝大墓，据推测可能是齐东昏侯萧宝卷的陵墓。

建山金家村南朝大墓中，保存有拼镶砖画12幅。在该墓甬道口与第一重石门间的顶部偏东处，嵌砌着太阳砖画，砖侧铭为"小日"，图像为内立有三足乌的一轮圆日；偏西处是月亮砖画，砖侧铭是"小月"，图像为内有桂树下玉兔捣药的一轮满月。铭文中日、月前冠以"小"字，是因为墓内砖画只这两幅最小，仅各由两块砖拼成，它们是天空的象征。再向里，墓道两侧各有前后两幅对称的砖画，前为蹲狮的图像，后为手扶长刀的披铠武士，其寓意为守卫墓门以辟不祥。进入墓室，两侧壁面各嵌砌上下两栏对称的砖画。上栏靠前部是长2.4米的大型横幅砖画，东侧为青龙，砖铭"大龙"；西侧为白虎，砖铭"大虎"。龙虎前有手执仙草，毛羽遍体的仙人，回首引逗召唤龙、虎。龙、虎身躯上方又有捧仙果、丹鼎的"天人"凌空飞舞，每侧三人。青龙、白虎分别代表东、西的方位，同时也是引导墓内死者灵魂升天的神兽。上栏后半部，是"竹林七贤和

南朝狮子拼镶砖画拓本 长113厘米，江苏丹阳金家村出土

南朝飞仙拼镶砖画 江苏常州戚家村出土

荣启期"砖画，横幅，每侧有四人像，长达2.4米，可惜有些残损。在两壁下栏，各有四幅砖画，画面长34—45厘米不等，由前向后依次是甲骑具装、立戟侍卫、持扇盖的仪仗和骑马鼓吹，合组成墓内死者出行的仪卫卤簿行列。这些砖画原均涂施彩色，但发掘时仅存残迹，可知"七贤"砖画中树木乐器都施朱彩；骑马鼓吹的乘马涂白彩，狮子双目两耳及舌鼻涂红色，两颊涂白色。着色稍嫌草率。胡桥鹤仙坳、吴家村两座南朝大墓中的砖画，布局和内容与金家村大墓大致相同，但残损程度较甚。南京的油坊村大墓中的砖画只有狮子，而西善桥墓中仅有"竹林七贤和荣启期"画面。

在这些题材不同的砖画中，艺术水平最高的属"竹林七贤和荣启期"图，共发现四幅，其中又以西善桥发现的保存最为完整。砖画对称地嵌砌在墓室两壁，每幅

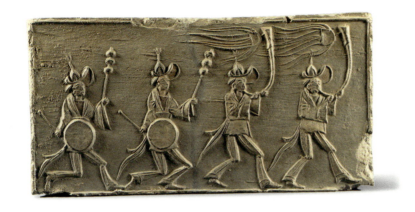

南朝鼓吹画像砖　长38厘米，河南邓县学庄出土

长2.4米，各有四人像，像旁均有榜题，一侧是王戎、山涛、阮籍和嵇康；另一侧是向秀、刘灵（刘伶）、阮咸和荣启期。各像都是坐姿。在人像之间以树木分隔，因此各人像之间都没有联系，切割开可以自成一幅。这种分割式的布局，明显地保留着汉画的遗风。但是砖画又显示出突破汉画传统的新画风，虽仍是分割式布局，但摒弃了汉画惯用的呆板的边框，而以树木做间隔，还利用树木品种的不同，或槐或柳、或银杏或阔叶竹，加之位置前后错落，使画面显得灵动而富有生机。画中人像和汉画相比，技法有很大提高，已经能够细微传神地表现出不同对象的特定性格，而不仅只是年龄或服饰的差别。图中傲然端坐鼓琴的嵇康，侧卧舞动如意的王戎，仰首吹指欲啸的阮籍，倚树闭目凝思的向秀，捧杯品酒的刘伶，等等，无不表露出其性格方面的不同特征，是相当生动的肖像画，达到了"气韵生动"的境界，反映出六朝画风创新的巨大成就。

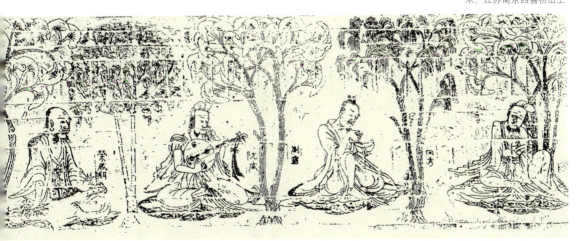

南朝竹林七贤和荣启期拼镶砖画拓本　共长480厘米，江苏南京西善桥出土

34 吴晋画艺

以竹林七贤为题材，以线条技法为主要特征的拼镶砖画，确实开启了一个令今人得以窥知东晋南朝绘画的窗口。因为在东晋时期，著名画家已经不断创作竹林七贤的画像，戴逵、顾恺之、史道硕等名家都画过这一题材的作品。南朝时七贤题材继续流行，刘宋时期的陆探微和南齐时期的毛惠远的作品，都流传到唐代，被记录在张彦远所著《历代名画记》中。同时宫殿中壁画也出现过七贤题材的作品，据《南史·齐本纪》，东昏侯萧宝卷建玉寿殿时，就绘七贤壁画，并以美女侍于七贤像侧。南京一带的竹林七贤砖画被发现以后，有的学者推测其粉本出自顾恺之，也有人认为出自于戴逵，或是陆探微，均缺乏确证，但至少可以肯定砖画粉本确出于名家手笔。据画史记载，东晋南朝诸绘画大师，其作品的特色都在于线条的运用，不论是顾恺之的"紧密联绵，循环超忽"，还是陆探微的"笔迹劲利，如锥刀焉"，以及张僧繇的"点曳斫拂"，"钩戟利剑森森然"，都是主要靠劲健的或密或疏的线条来表现的。拼镶砖画恰好在这一点上比较真实地表现了当时绘画的特色，正可以作为了解这一历史阶段绘画风格的代表。

谈到东晋以后画坛的创新，还必须追叙三国时绘画的发展，那时在汉画的基础上，绘画的写实作风有长足进展，从画史中流传的两则故事，一是孙吴曹不兴误笔成蝇，二是曹魏徐邈画鱼引獭，可见一斑。曹不兴善画，当时人称吴地"八绝"之一，孙权曾让他画屏风，误落笔点素，因就墨污点画成一蝇，孙权看到以为是真蝇，就用手去弹。徐邈为曹魏侍中司空，曹魏明帝游洛水，见白獭，但无法捕获。徐邈说獭嗜鲫鱼，见到这种美味，连命都不要了。于是在板上画鲫鱼而悬挂在岸边，白獭以为是真鱼，成群来吃，于是都被捕获。不管上述故事是否真实，都反映出三国时写实的绘画作品达到了一个新的高度，引得曹魏明帝慨叹"卿画何其神也"。徐邈的画迹虽无法窥知，但

从近年在安徽省马鞍山市发掘的孙吴右军师左大司马当阳侯朱然墓中出土的蜀郡漆画,却可看到当时画工所画的鱼。在一些漆盘中心画面的外围,常绘出水中游鱼,间杂有水生植物以及白鹭啄鱼、童子戏鱼等图像,看来那些鱼描绘的都是可以食用的品种,姿态灵活,特征明显,分别是鲤鱼、鳜鱼等。画工的作品,技艺已如此高明,正是三国时绘画写生水平提高的物证。此外,朱然墓出土漆画的题材多样,有的具有故事情节,如季札赠剑、百里奚会故妻、伯榆悲亲等等;有的生动传神,如童子舞棍;有的场景宏伟,如宫闱宴乐;有的富于幻想,如仙禽怪兽,等等。使用的色彩,有红、金、灰、白、墨等,鲜艳明快。所有这些,正是了解三国时期绘画艺术的重要参考资料。

孙吴童子对棍漆盘画 盘径14厘米,安徽马鞍山朱然墓出土

东晋车马漆奁画局部 奁高13厘米,江西南昌火车站东晋墓出土

东晋高士漆盘画 盘径26.1厘米,江西南昌火车站东晋墓出土

　　三国鼎立的局面结束后,迎来了短暂的西晋的统一,随后是更大的动荡,在江南出现了东晋政权。东晋的文化虽然沿袭西晋的传统,但是融入了新的因素而有所发展。中原士族和民众大量南迁,进一步带去传统的汉晋文化。而江南地区的孙吴文化,三国时已达相当高度,在西晋短暂的统一时也仍然保持着持续发展的趋势,这时就与南渡的汉晋传统文化相汇合,形成新的东晋文化。动乱和长途迁徙,为突破汉晋文化旧有的藩篱提供了条件,与孙吴文化的汇合,又为其注入了新的养分,这种文化领域的变

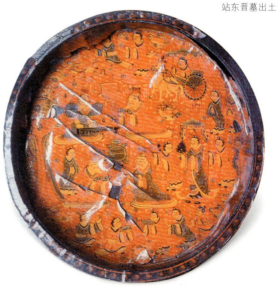

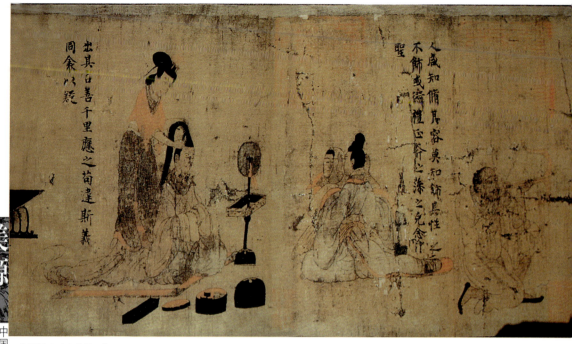

传顾恺之《女史箴图》
局部　纵25.8厘米，
英国大英博物馆藏品

化为造型艺术的创新提供了有利的土壤，因此东晋时绘画、雕塑、书法等方面的艺术之花竞相怒放，呈现出一派繁荣景象，涌现出如顾恺之、戴逵、王羲之等著名书画家和雕塑家。他们都能在各自从事的艺术领域中开风气之先，创造出具有时代风格的不朽艺术杰作，并对后世产生深远的影响。顾恺之的画作所以受人崇敬，正在于创新，能够突破汉魏画像的陈旧模式。所以当时谢安就称赞他的画是"自生人以来未有也"，可谓前无古人之作。其最突出的特点，是他作画时不仅仅着力于"应物象形"，而是力图达到"气韵生动"的意境。故此《历代名画记》中论顾画用笔时，称他"意存笔先，画尽意在，所以全神气

也"。唐张怀瓘则评论说：象人之美，"顾得其神"。东晋南朝拼镶砖画中的人物肖像作品，确能反映出顾恺之所创气韵生动的绘画新风。顾画摹本流传至今的有《女史箴图卷》《洛神赋图卷》《列女仁智图卷》。后两种为宋摹本，较为失真；前一种所摹近于原貌，因其人物造型服饰大致与南朝砖画接近，且局部构图又与南北朝的同类作品大致相同，应是受顾画影响而创作的，从而可以反证《女史箴图卷》摹绘的较为真实之程度。

在《女史箴图卷》中，除人物画外，还显示出当时山水画的发展水平。顾恺之论画时曾认为"凡画人最难，次山水，次狗马，其台阁一定器耳，难成而易好"。可见当时

已将山水和人物、狗马等同视为绘画的一个门类,而且他还写了《画云台山记》一文,具体说明了绘山水的布局和技法。但从画卷本身看,尚未完全脱离"人大于山"的古拙画法。

在顾恺之影响下,江南画坛日趋繁荣。到北魏时,顾画的影响已波及江北,特别是魏孝文帝太和年间,南方画风日渐强烈地影响着北方的绘画创作,北魏司马金龙墓出土的漆屏风画,从内容到构图技法,无不酷似《女史箴图卷》。此后,北朝石窟壁画和墓室壁画,都明显看出南方画风的强烈影响,从而导致北朝绘画艺术的全新发展和变化。江南画风流传到北方的渠道不止一条,近来山东北朝墓中发现的屏风式"七贤"题材壁画值得注意,其

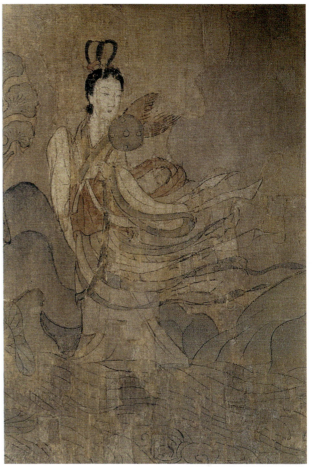

中下葬于北齐天保二年(公元551年)的崔芬墓壁画,"七贤"像侧加绘女侍,表明是受南齐永元年间"七贤"构图变化影响后的作品。墓中的出行画面,也与传世顾画《洛神赋图》中王者出游行列相似。表明当时南方物质文化对北方影响过程中,山东是一处重要的交往通道。

传顾恺之《洛神赋图》摹本局部 纵27厘米,故宫博物院藏品

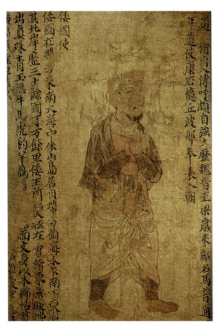

**传梁萧绎《职贡图》局部
"倭国使"** 纵25厘米,中国国家博物馆藏品

35 兰亭之谜

美源 中国古代艺术之旅

秦简 长23.1至27.8厘米，湖北云梦睡虎地秦墓出土

与绘画创作出现前所未有的繁荣景象相同，东晋年间书法艺术也发生了划时代的变革，开风气之先的是大书法家王羲之。王羲之字逸少，因曾为右军将军，后世又称之为王右军。他出身自当时著名世族琅琊王氏。王羲之早年学书于卫夫人，又注意钟繇、蔡邕等诸家书法，善写隶书，"为古今之冠"。此后，王羲之的书法立意创新，《书断》说他"备精诸体，自成一家法，千变万化，得之神功"。摆脱了秦汉以来隶书字体方正的束缚，笔势飘若浮云，矫若游龙。在此基础上，创出以真、行、草书写的新的书法艺术，对后世影响深远。

追溯中国书法的历史，如不计史前彩陶符号或陶器的刻画纹，首推殷代的甲骨刻辞文字，这种以象形为主的文字，因安阳殷墟遗址的考古发现而日益被世人所认识。西周时的甲骨，近年在陕西等地也不断被发现。经过商殷、西周到春秋，刻铸在青铜器上的金文铭文，经过不断发展演进，到战国时代七雄争霸时期，各国的文字还各具不同面貌。直到秦王嬴政扫平六国，称始皇帝之后，"书同文字"，全中国文字趋于一统，但仍为篆体，在陕西、内蒙古所发现的秦诏版所铭刻的文字，都是形体规整的小篆字体。但是当时各级行政单位要处理名目繁多的简册文书，官吏为了书写方便，就将小篆书体简化，虽然结构仍相似，但用笔不那样工整，书写时较流畅，减少圆转而多波磔，后被称为"隶书"。20世纪70年代在湖北云梦睡虎地秦墓发掘中获得了大量秦代的竹简，仅在第11号墓中就有1100多枚，其中很多是当时的法律文书。墓内埋葬的死者名喜，担任过狱吏。这些秦简的简文，都是墨书隶体，结体扁方，波磔明显，是当时文书流行的书体。

汉代简牍文书的考古发现，自20世纪初在西北边陲的烽燧遗址发现汉简以来，在各地的遗址和墓葬中不断有新的收获，有竹木的简册，也有帛书等。当时官方所用正式书体，仍沿袭秦朝，为小篆，但

汉木简　长23厘米，甘肃敦煌出土

一般文书简册则通用隶书。在内地发现的简牍，隶书较工整，而边陲的边防前线，文书字体则更为灵便乃至草率，出现章草，书体随意。发现的毛笔，多非尖锋而为扁锋，所以写出的字体形扁，横笔阔而竖笔细，多波磔，极具时代特色。至三国两晋，大体仍遵汉制，但在汉简章草的基础上，书体更灵便随意，孕育着新的书体的诞生。终于在晋室南迁的新的历史条件下，出现了书法艺术新风，而书圣王羲之应运而生。

王羲之的书法作品，传世的极为罕见，而且多为后人的勾填本或临写本，其中最著名的是写于永和九年的《兰亭序》。由于唐太宗李世民喜爱王氏书法，曾多方设法购求兰亭真本。据说当他死后，兰亭真本即随葬入昭陵之中，故世所传本都是勾填本或临写本，其中以"神龙本"为最精，书法藻丽多姿，实开一代风气之先。

传王羲之《快雪时晴帖》
纵23厘米，台北故宫博物院藏品

传王羲之书《兰亭序》摹本　纵24.5厘米，故宫博物院藏神龙本

刘宋明昙喜墓志 长65厘米，江苏南京尧化门明昙喜墓出土

东晋王兴之墓志 长37.4厘米，江苏南京象山王兴之墓出土

传世《兰亭序》帖是否王羲之所书，历来学者有不同的看法，对其真伪的争辩，历时长远。但在20世纪60年代因南京地区的王、谢家族墓中出土了带有隶书笔意的墓志，又曾掀起一场关于兰亭真伪的新争辩。不过墓志的书体往往是滞后的，难以作为当时书体新风的典型作品，何况南京地区的六朝墓志，并非全系隶书，刘宋明昙喜墓志即明显有楷书笔意，其时距东晋不远。相信随着今后有关六朝书法的考古新发现，兰亭之谜终会解开，古代书法历史的本来面目，终会显露于世人面前。

36 北方的画风

西晋以降,中原动乱,许多中原士族避往河西,凉州地区经学兴盛,文化艺术也有新发展,酒泉、嘉峪关一带发现的魏晋墓壁画,显示了当地绘画艺术的一个侧面。

自20世纪70年代以来,在河西地区的甘肃嘉峪关新城等地,出土了一批魏晋时期(约公元5世纪)的壁画墓。墓室内多嵌砌画砖,画砖砖面横置,四周勾红赭色边框,壁面一般嵌4至5层。每砖一画,各成独立的画面题材。但同一壁上或相近的几幅,组合起来又能表现出同一主题。绘画内容有墓主人居室内的女侍、丝束、衣物或墓主人家居宴饮、奏乐、厨房操作等。还有表现耕种、采桑、打场、放牧等各种劳动场景,完整地描写了从播种到收获的一系列农业及副业生产过程。嘉峪关魏晋壁画普遍用白土粉涂底,有的先用土红色起稿,然后用墨线勾出轮廓,笔法粗放,设色简单,线条富于动感,有着酣畅淋漓的气势。墨线轮廓中又填入赭石、朱红和石黄等色,呈现出热烈明快的色调。特别是人物和动物的明显动态,给人以强烈的艺术感受,构成了河西地区壁画豪放雄健的艺术风格。

河西地区的魏晋墓室壁画,对追寻和研究汉魏绘画传统在北方的延续,起到承上启下的作用。除河西地区外,自东汉末公孙瓒雄踞辽东,为避中原战乱,一些士族亦迁往辽东半岛。辽阳一带的汉魏时期砖墓中的壁画,正反映着他们坐帐宴饮、车骑出行的生活情景,画风一如中原汉墓。辽东的汉魏至西晋壁画艺术,为东晋十六国时期三燕诸国所承袭。辽宁朝阳、北票一带

魏晋采桑画砖 长36厘米,甘肃嘉峪关魏晋墓

十六国树下妇人壁画 甘肃酒泉丁家闸十六国墓出土

北魏狩猎壁画 内蒙古呼和浩特北魏壁画墓出土

十六国时期墓葬中残存的壁画仍保留着汉魏传统，包括木椁内彩绘也是如此，北燕冯素弗墓可以为证。值得注意的是原前燕慕容皝司马冬（佟）寿，因慕容皝兄弟争权，兵败逃往高句丽，他的墓葬被发现在今朝鲜安岳地方。石墓壁满绘壁画，有冬寿夫妇坐帐及冬寿乘牛车统军出行的画面，明显沿袭汉晋遗风，但出现大量战士和战马都披着厚重铠甲的重装骑兵——甲骑具装的图像，显示着时代风采。辽东汉魏壁画影响及于高句丽族统治区域中心后，在今吉林集安保留有大量彩色鲜艳的墓室壁画，画风上承汉魏，又带有民族特色。

在陕西关中地区，目前还没有发现十六国时期的墓室壁画，但那里的前秦墓中却出土有模拟甲骑具装的陶俑，骑马的鼓角军乐，一派铁骑纵横的战争景象。

进入北朝时期，北魏建都盛乐（今内蒙古托克托县）时期的墓室壁画，多见山林狩猎情景。到建都平城（今山西大同）时期，葬仪制度尚不规范，2005年最新发现的大同沙岭北魏砖室壁画墓中，画面以正壁墓主夫妇坐帐、侧壁以牛车为中心的盛大出行队列和家居庄园庖厨等画面为主，还有守门武士、伏羲女娲、神禽异兽等；明显表现出河西魏晋画风的影响，也与冬寿墓壁画题材风格近似。但人物的鲜卑装及毡帐等又显示着鲜卑民族风习。到迁都洛阳以

北齐墓主出行壁画 横长约140厘米、高约55厘米,山东临朐北齐崔芬墓西壁出土

后,墓室壁画较多接受南方画风影响,题材亦日趋规范。但皇帝陵墓内可能仍不施彩绘,已发掘的宣武帝景陵中,全墓保持乌黑的砖砌壁面,庄重肃穆。

北朝晚期,北魏分裂为东魏和西魏,后来分别为北齐和北周所取代。东魏至北齐的墓室壁画,沿袭北魏又有新的发展,湾漳大墓应是北齐的帝陵,墓道两侧壁画保存完

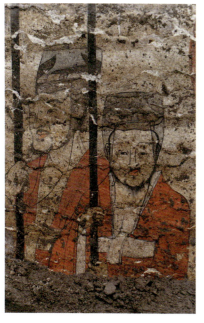

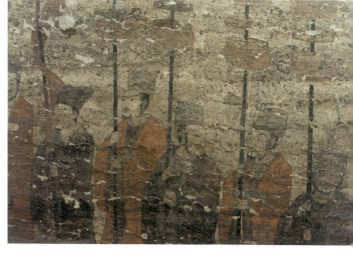

北齐仪卫壁画局部
河北磁县湾漳大墓出土

北方的画风 ● 143

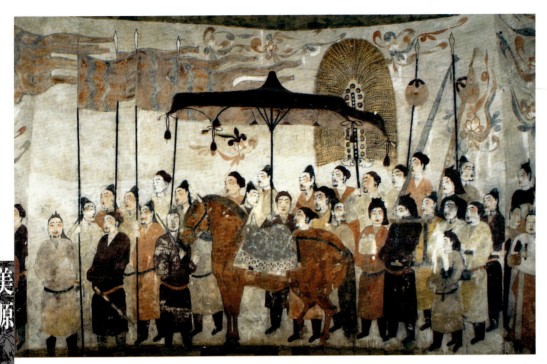

北齐骏马侍从壁画　画面阔约6米，高约5米，山西太原徐显秀墓出土

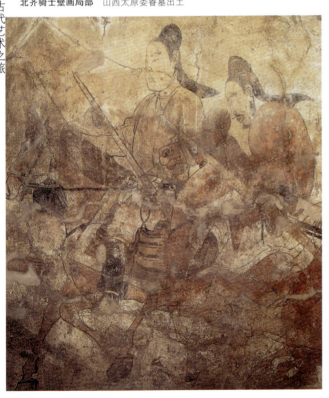

北齐骑士壁画局部　山西太原娄睿墓出土

好，各绘出53个手持各种仪仗的立姿人像，显示出帝王出行时的威仪。在太原附近发掘的北齐壁画墓，以东安王娄睿和徐显秀两座墓保存最佳。墓室内正壁仍是墓主夫妇坐帐像，两侧壁分绘出行的鞍马和牛车，以及侍仆仪卫，壁道两侧或绘行骑队列，或绘步行仪仗。在行骑队列中特别强调对骏马和骑士的描绘，雄健剽悍，气势恢宏，是江南绘画作品难以比拟的，具有强烈的时代感和地域特色。最典型的代表作是娄睿墓壁画，有人推测该墓壁画绝非一般画工所作，甚至有说是在画史上被誉为北齐"画圣"的杨子华所绘。

37

佛教艺术东传

佛教艺术起源于古印度。公元前1世纪东传西域(今新疆地区)，两汉之际输入中国内地。此后千余年间在华夏大地上广为流布，对中国古代思想、文化领域，特别是文学、绘画、雕塑、音乐、舞蹈等艺术产生了广泛而深刻的影响，在中国古代文化艺术史上打下了鲜明的印记。

中国早期佛教艺术遗迹在许多地区都有发现，其中以四川省和长江中下游的湖北、浙江、江苏等地较多，北方内蒙古和山东地区也有存在。20世纪40年代发掘清理的相当于汉顺帝永和年间（公元136—141年）和桓帝延熹年间（公元158—167年）的四川乐山麻濠崖墓中，便已经有了浮雕的结跏坐佛，四川彭山县、忠县、绵阳县等地的东汉崖墓中，还常出一种铜或陶质摇钱树，树的基座和干枝上，往往装饰着附有圆形头光的结跏趺坐小佛像。1971年，内蒙古和林格尔出土一座相当于东汉桓、灵帝时的壁画墓中，绘有当时流行的四神（青龙、白虎、朱雀、玄武）以及东王公、西

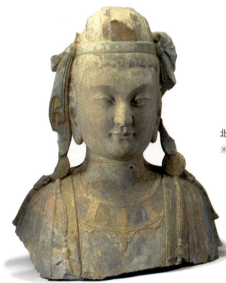

北朝石菩萨像 像宽60厘米，山东青州龙兴寺出土

陶钱树座佛像 高21.4厘米，四川彭山东汉崖墓出土

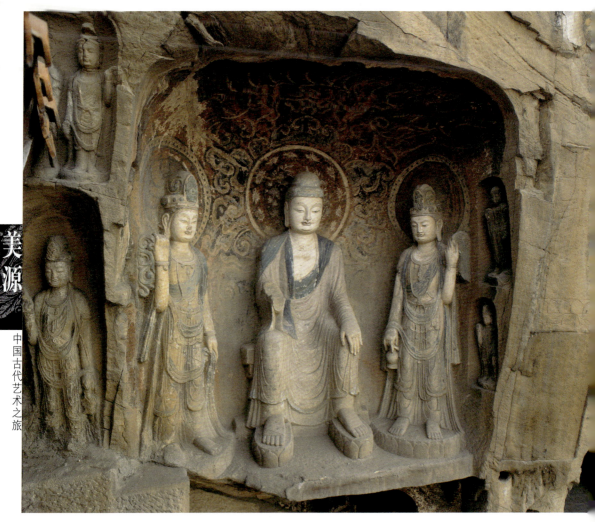

四川广元千佛崖石窟
苏颋窟造像

王母等传统神像，同时又出现了佛教内容的"仙人骑白象"图和置于一盘中的颗粒状佛舍利（旁边有榜题"猞猁"二字）。1953年出土的山东沂南画像石墓，时代亦为东汉桓帝时，墓中的八角擎天柱上，与东王公、西王母的形象并列，还刻出两尊带有圆形头光的立像。以上情况说明，当时的佛教信仰还是与中国传统的道教、神仙思想杂糅在一起的，佛像是作为中国本土神仙像的补充，与传统神仙像一道被尊崇供奉。而这一点也恰与文献记载相符，《后汉书·桓帝纪》曾记述桓帝延熹九年（公元166年）在洛阳"祠黄、老于濯龙宫"，并在濯龙宫中"设华盖祠浮图、老子"。这里的"浮图"即"佛陀"，也就是佛祖释迦牟尼；而黄、老，则是中华民族的始祖和思想先哲，老子还是道教的创

始者。这更进一步说明，佛教传入初期，与中国本土的传统信仰有着密切的联系。

西晋时期，长江中下游的原吴国属地，今湖北、江苏、浙江等地，开始盛行在随葬的陶瓷器皿，特别是在一种长颈高身的五联罐口沿部和肩部，贴饰楼阁、飞鸟、胡人和佛像。考古发掘出土，并有年代可考的这种贴饰佛像和胡人的五联罐有20余件。贴饰的佛像多是坐在双狮莲座上的禅定姿态，有高肉髻、头光、结跏趺坐。有的一器之上列坐小佛十余人。而这些佛像周围往往有胡人簇拥，有时胡人可达20人之多，他们除了合十、拱手礼拜外，多做歌舞的样子。联系到四川摇钱树座上的佛像周围往往也有胡人形象的情况，可知这种早期佛像崇拜是由胡人引入中土的，原是胡人尊奉的对象，而佛像那时也确被汉人视为"胡神"。

除五联罐外，一些香熏、酒樽、盘口壶上也堆塑或贴塑小佛像。此时这一地域（长江中下游）制作的铜镜上，也流行佛像和鸟兽造型并

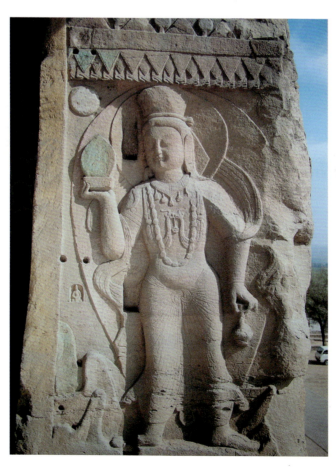

山西大同云冈石窟第13窟明窗东壁供养菩萨

青瓷羽人纹佛饰盘口壶　高32.1厘米，南京长岗村东吴墓出土

马具鞧带铜饰卜的菩萨装佛像　高3.5厘米，武汉莲溪寺三国吴墓出土

存的纹饰。但是，这些陶瓷器皿和铜镜上的佛像，显然不是用来供奉和尊崇的，而是被当作一种新的装饰图样和手段。这一方面说明佛教造像艺术的雏形已经在民间日趋流行，另一方面也表明佛教教义尚未被一般中国民众所认识和接受，因而人们对其反应还不如后来表现的那样热烈和虔诚。到东晋以后，文献记载贵族士大夫开始图绘或在寺庙中雕塑佛像、菩萨像，可见东晋时佛像已经从异域的胡神上升为受崇拜的主尊。这之后，装饰着佛像和胡人的五联罐便逐渐在长江中下游墓葬中消失了踪影，这一地区其他随葬品中常见的应用器物，如铜镜、香熏、盘口壶上铸塑佛像的做法也全都不见了。

本来，佛教在印度初创时是没有形象崇拜的，后来亚历山大东征时将希腊造型艺术带到了东方，在其影响下出现了造像崇拜，同时也产生了与佛教各类塑像、绘画相关联的佛教艺术。目前所知最早的印度佛像出现在迦腻色伽王时期（公元78—120年）的铸币上，而中国佛教艺术形象在这之后二三十年就出现了，说明随着经济、文化的交流，佛教艺术的表现方式很快就传入中国，并迅速被最高统治集团的皇帝和王公贵戚所接受，又马上传播到南北方的广大地域中。

38 金铜佛造像

在中国古代官修史书中，第一次明确出现供奉佛像和修建塔寺的记载，见于《三国志·吴志·刘繇传》中：汉献帝初平四年（公元193年），下邳相丹阳人笮融"大起浮图祠，以铜为人，黄金涂身，衣以锦采，垂铜盘九重，下为重楼阁道，可容三千人，悉课读佛经"。场面之大，可以想见。而所说的"以铜为人"，便是指以铜铸成的佛教造像。一般说来，中国历史上的佛教寺院要早于石窟寺而出现，而原供奉在佛寺中的金铜佛造像就成为早期佛教艺术的代表作品。

东汉三国之际，佛教开始摆脱黄老道术的影响，走上独立发展的道路。黄巾起义的失败使得道教的发展暂时受挫，这也给佛教的振兴创造了契机。从这时起到东晋十六国时期，中国大地上从北到南，由西至东，掀起了一个修寺建塔、铸造佛像的热潮，用于寺庙内供奉的金铜佛教造像便在此时应运而生。

所谓金铜佛教造像，是指用铜或青铜铸造，表面鎏金，可以移动的中小型佛教造像，大者不过1米，小者仅10厘米左右。题材包括佛、菩萨、弟子、天王、力士等。中国传世最早的一批金铜造像精品，都是出自北方十六国时期少数民族国家，但现大多流散于国外。如现藏于美国旧金山亚洲艺术博物馆的后赵石虎建武四年（公元338年）铭鎏金铜佛像，是已知有明确纪年最

十六国金铜佛像 高39.7厘米，美国旧金山亚洲艺术博物馆藏品

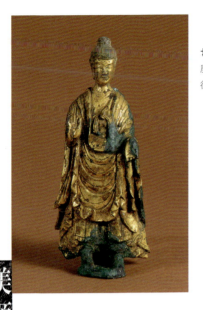

北朝铜鎏金佛像 高13.5厘米，河北省文物研究所征集

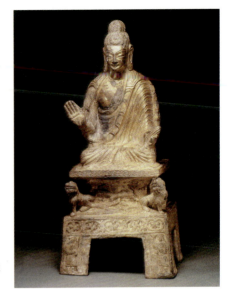

北魏太和八年金铜佛像 高28.5厘米，内蒙古乌兰察布盟出土

早的铜造像。此像高肉髻，穿通肩衣，手作禅定印，结跏趺坐于四足方座上。造像端庄朴素，是早期金铜造像的典型佳作。特别是佛的结跏坐式，以及双手相叠，平置腿上的禅定手印，更是早期金铜造像的通用造型，可以作为断代的标尺。

北魏时期的金铜造像比之十六国作品有了新的发展和变化，题材更加多样，造型更趋繁缛精美，装饰意味更加浓厚。现藏美国纽约大都会艺术博物馆的北魏正光五年（公元524年）新市县（北魏属定州）午獣为亡儿造弥勒像，通高77厘米，是一组由一立佛、二立菩萨、二思惟菩萨、四供养菩萨、二力士、十一飞天、二博山炉和二狮子构成的大型造像。主像弥勒佛居中立于双层四足方座上，背后是镂空透雕舟形火焰纹背光，背光外缘呈放射状加附十一身飞天。此件造像繁缛华贵，结构严整对称，极富装饰效果，与前举十六国时期金铜造像简洁朴素的作风形成鲜明的对比。这种组合繁缛华美的造像形式直到隋唐时仍有流绪，西安地区收藏的隋开皇四年（公元584年）董钦造阿弥陀佛像，便是由一佛、二菩萨、二力士、博山炉、二狮子组成。唐代以后，金铜造像中的佛、菩萨已表现出更多的世俗特征和人情味，特别是菩萨像多面相娇美，身姿婀娜，仿佛秀丽的人间少女。她们多一手上扬持莲枝，一手下垂提净水瓶，神态极为优雅闲适。

金铜佛教造像一般都有舟形火焰纹或莲瓣形背光，早期造像背光尖部较钝；以后逐渐变高变窄，角变锐。像下均有四足床座，造像纪年铭文或发愿文就多刻在床前和四足部。四足床早期足宽大，形制沉稳厚重，后来逐渐变高变窄，唐代出现了双层足床。

金铜佛教造像的制作工艺十分

精细复杂,从传世和出土实物分析,它们大都是浇铸成形后,又经过锉、凿、刻、抛光、鎏金等多道工序方能完成。结构复杂的造像,则是采取分铸合体的方法,将造像的各个局部分别浇铸,预先留孔和备榫,最后插接为一个整体。如有的造像头后及身后有榫,插入背光的方孔中;背光周缘留圆孔,可插入有榫的飞天。山东博兴县出土的一件北齐河清三年弥勒造像,背光的火焰纹上留有十一个圆孔,现只存插五身飞天,可见原来应有十一身飞天。这种分铸合体的方法,最初见于中国新疆地区的金铜造像,说明是由西域传入的古老工艺铸法。

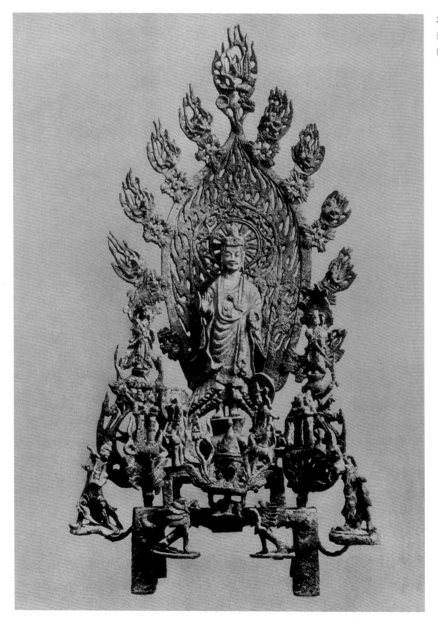

北魏正光五年弥勒佛像
通高 77 厘米,现藏美国纽约大都会博物馆

中国各地曾陆续出土了几批数量很大的金铜造像，最为引人注目的是：1983年山东省博兴县崇德村出土北魏至隋代铜造像101件；1984年陕西省临潼县武屯乡出土主要是唐代铜造像297件；1986年山西省寿阳县出土东魏至唐代铜造像90件，等等。这些成批出土的金铜造像全部是窖藏。出土地点多在寺

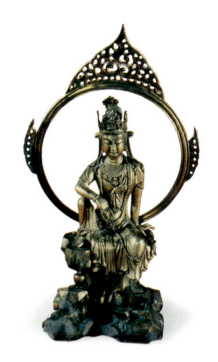

宋代金铜观音像 高50.2厘米，浙江金华万佛塔地宫出土

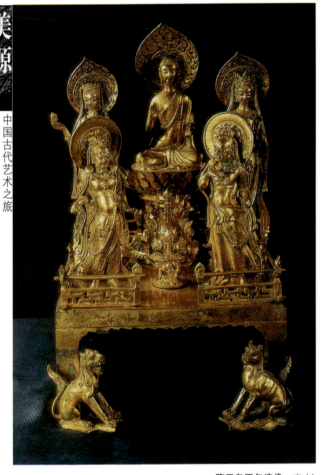

庙遗址附近，且数量较大，说明它们应是当时佛教信徒出资铸制并供奉在佛寺中的。其所以这样大量集中窖藏，可能与中国历史上几次大的灭佛事件有关。这些金铜造像时间延续性长，说明十六国以后，虽然开窟造像的石窟寺艺术已风靡全国，但在佛寺中供奉小型金铜佛像仍然是民众敬佛的主要方式。而这些存留至今的精美金铜佛造像，无疑也是佛教艺术的重要组成部分。

隋开皇四年造像 高41厘米，陕西西安南郊出土

39 中国石窟寺的再发现

　　石窟寺是古代佛教信徒在河畔山崖间凿建的佛教寺庙，是佛教文化的重要遗存。与其同时产生的石窟寺艺术，是融石窟的建筑形式、雕塑和壁画为一体的综合性艺术。中国的石窟寺开凿于公元 3 世纪，兴盛于 5—8 世纪，16 世纪后不再有兴建。它们分布于新疆、甘肃、陕西、山西、河南、河北、山东、四川及云南等省，数量众多，时代连续性强，分布地域极为广泛，具有很高的历史价值和艺术价值。

　　中国石窟寺的考古调查和研究，滥觞于 20 世纪初年，一些外国探险家和学者根据地方志及有关游记记录的线索，深入中国腹地，对

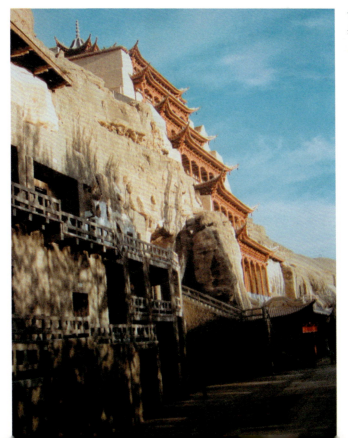

甘肃敦煌莫高窟木构窟檐外观

山西大同云冈石窟 北魏
露天大佛 第20窟，高
13.8米

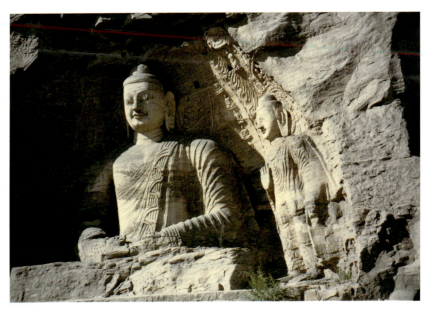

从空中鸟瞰云冈石窟

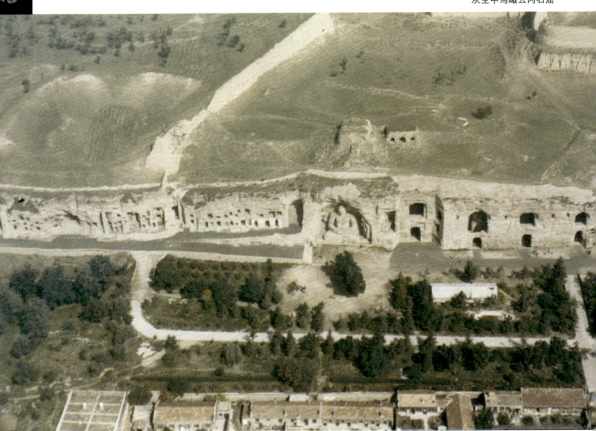

河南、河北、山西、甘肃、新疆等省区的许多石窟进行探察，涉及了著名的甘肃敦煌莫高窟、大同云冈石窟、洛阳龙门石窟、太原天龙山石窟，以及新疆的拜城、库车、吐鲁番诸石窟。这些探察往往伴随着掠夺和破坏，使大量文物流散国外，举世皆知的就是对敦煌莫高窟藏经洞中出土的文书、写经和佛教绘画等珍贵文物的骗掠。外国人探察中国石窟的势头一直延续到20世纪40年代，特别是抗日战争时期的1938—1944年，日本学者乘日军大举入侵中国之便，对山西大同的云冈石窟进行了长达7年之久的调查、摄影和测绘，并编印出版了大型报告。相对来说，当时中国学者对石窟寺的研究工作却极为薄弱，有组织的调查始于20世纪30年代，可以举出的只有对新疆石窟的调查和对河北邯郸响堂山石窟的记录等少数几项工作。从1944年开始，敦煌莫高窟成立了第一个在石窟寺所在地建立的石窟保护和研究机构。

20世纪50年代起，石窟寺的保护和研究受到重视，1951年，国家文化主管部门就开始了对我国各地石窟寺的勘察、保护工作，当年在北京举办了首次敦煌文物展览，取得了轰动的效果，广大内地民众第一次领略了祖国石窟寺艺术的灿烂和辉煌。1952年，文化部组织了"炳灵寺石窟勘察团"，揭开了调查全国石窟工作的序幕。在调查中，许多早已被遗忘的、湮没于山野中的重要石窟寺被重新发现，其中重要的有甘肃永靖炳灵寺、武威天梯山、庆阳北石窟寺等石窟群。对过去只做过简略调查的重要石窟，也进行了重新调查，包括甘肃天水麦积山石窟、安西榆林窟、酒泉文殊山以及四川大足、云南剑川等石窟。此外，对新疆、甘肃、宁夏、陕西、山西、河南、河北、内蒙古、山东、四川及云南等地的所有石窟和

甘肃永靖炳灵寺石窟第169窟发现西秦建弘元年题记的壁画

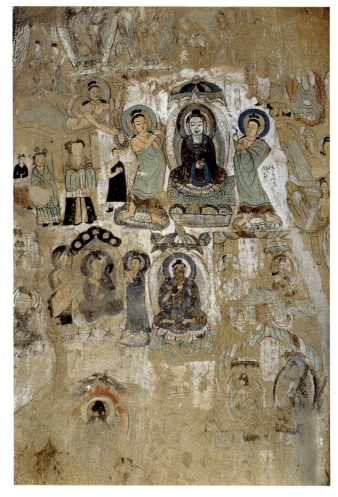

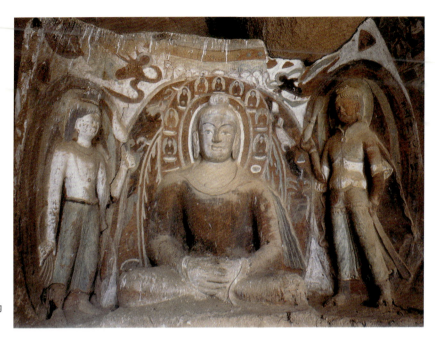

炳灵寺石窟第169窟内局部造像

摩崖造像，陆续进行了大规模的调查、测绘，发现了丰富的有科学研究价值的造像和壁画。比较重要的是1963年对甘肃永靖炳灵寺做第二次全面调查时，于第169号窟内壁面上，发现了十六国西秦建弘元年（公元420年）的题记，这是迄今为止我国境内石窟寺中已发现的年代最早的题记。

近二三十年来，我国石窟寺勘察和研究水平大为提高，方法和手段逐步走向科学化和规范化。其主要标志是，有意识地将考古学的工作方法引入石窟寺研究领域，首先记录整个石窟寺的全貌（包括测绘总平面图和立面图），然后分期分组进行记录，最后对典型洞窟再进行更细致的记录。这些记录包括文字记录、准确的实测图（平面图，纵、横剖面图，必要的断面图）和照相记录，特别注意有关洞窟开凿、修补等各种有关迹象。文物保护部门和考古人员围绕各地石窟寺的维修工程，对各地石窟寺进行了较全面的考古清理及窟前遗址和建筑的发掘，运用层位学、类型学以及碳-14测定等方法，结合洞窟题记等文字文献资料，进行了洞窟的排年工作。在占有详尽准确的第一手资料基础上，完成了许多著名石窟寺的研究报告。

从1961—2004年的40年间，国务院陆续公布了五批全国重点文物保护单位名单共1721处，其中石窟寺达到500处。这些石窟寺全部建立了保护管理和研究机构，敦煌石窟和龙门石窟还成立了艺术保护研究院。

40 石窟寺艺术之一：壁画和泥塑

文献记载说十六国前秦建元二年（公元366年）某日，一位名叫乐僔的高僧游方到河西重镇敦煌。当他来到敦煌附近的三危山下时，一幅奇异的景象出现了：三危山被一片绚烂的金光笼罩，光幕中显示出千万尊佛的身姿。高僧被这景色震撼了，他认为这是佛祖向自己发出的召唤，于是他留了下来，并主持开凿了当地的第一座石窟。此后千余年间，当地的开窟造像活动一直兴盛不绝，终于成为举世瞩目的佛教艺术圣地——敦煌莫高窟。甘肃敦煌莫高窟和新疆拜城克孜尔石窟，是西北地区时代最早、规模最大、最富代表性的两处石窟群，因地处沙漠戈壁，石雕不易，主要艺术形式以壁画和彩绘泥塑最为精美。其中克孜尔石窟位于新疆拜城县东南60公里处，是古西域龟兹境内现存规模最大的石窟群，也是龟兹石窟的典型代表。经放射性碳素测定，石窟主要是4—8世纪的遗存。因受印度佛教艺术的强烈感染，壁画（此石窟泥塑像几乎无存）的内容和技法充满浓郁的异域风貌，明显区别于国内其他石窟。克孜尔石窟的洞窟建筑包括供礼拜用的大像窟、中心柱窟和供僧人居住的僧房窟。礼拜用的大像窟平面方形或长方形，券顶，前壁开门和明窗，后壁（正壁）塑立佛或坐佛。窟中现存的遗迹显示，其主室正壁曾泥塑高10余米的大型佛立像，左右侧壁也有数列塑像，现均已塌毁。窟内又有甬道通后室，室内凿长台，台上塑涅槃卧佛。各窟两侧壁

新疆拜城克孜尔石窟第38窟西甬道券顶及周围壁画

及券顶部、甬道两侧及券顶和后室大部分墙面，均彩绘佛教壁画。壁画内容以佛本生故事和佛传故事为主，色泽多用白、石青、石绿等冷色，间配一些赭、土红等暖色，整体基调显得简朴明快。

克孜尔壁画的一个突出特征，是绘于洞窟券顶部，以菱形方格为基本单元展开的四方连续式构图。这些菱形格的界线不是斜直线，而是表示山形（象征佛教须弥山）的起伏曲线，一个个佛教故事场面就在这一座座山形菱格的空间中展开。菱形格以石青、白、石绿、黑色等不同色泽顺序排列，其明度和色泽相间变化，循环往复，形成横向四色相间，纵向同色相连的整体构图，使人们的视觉产生明显的节奏感，具有强烈的图案装饰效果。

克孜尔壁画中有大量裸体画面，特别是男女乐伎，往往半裸或全裸，成双成对，彼此相依偎，好似热恋的情侣。这种裸体画风，应与印度佛教艺术有密切的关系。印度佛教雕塑中便常见成对裸体男女彼此搭肩相拥，女性作强烈扭转姿势，夸张高耸的乳部和向一旁扭摆的臀部，使身体呈S形曲线（俗称"三道弯"式）。这些姿态在克孜尔壁画中都有典型的表现。

克孜尔壁画的绘画技法基本是凹凸法和线描法。凹凸法又称晕染法，是先线勾轮廓，再在肌体颜面的周围由外及里用土红色作多次晕染，而将中间空出，作为高光部分，以此来显示肌肉的团块结构和凹凸的立体感。这种画法，比当时中原绘画设色仍以平涂为主，在色阶上缺少明暗、深浅变化的情况前进了一大步。线描法，本是中国的传统画法，但中原历来流行的是所谓"春蚕吐丝"样细致的"游丝描"，而克孜尔壁画是用笔紧劲、沉着圆浑的"屈铁盘丝"样线描，线条刚劲连续，富于弹性。这两种画法传入中土后，对古代中国人物画产生了

克孜尔石窟第17窟券顶菱形格本生画局部

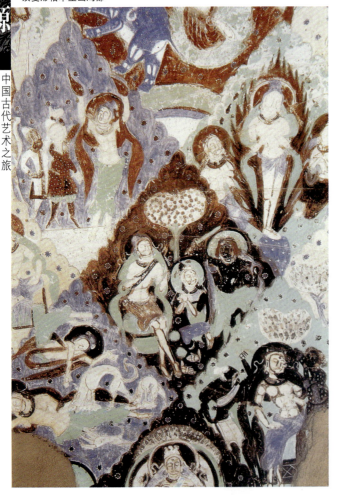

革新和推动作用。

佛教文化由新疆继续东进,越过塔克拉玛干大沙漠,便进入河西走廊西部重镇敦煌。敦煌莫高窟又称千佛洞,是中国石窟寺中保存泥塑造像和壁画最多的一处,现有洞窟编号492个,存世壁画4.5万平方米,彩塑2400余身,堪称佛教艺术的宝库。特别是20世纪初年,莫高窟发现了被封闭达800多年的"藏经洞",出土古写经、文书、佛画等珍贵文物4万多件,轰动了国际学术界,使世界范围内兴起了研究"敦煌学"的热潮。

敦煌莫高窟开凿于公元4世纪中叶(略晚于克孜尔石窟),盛于5—8世纪的北魏、隋唐,12世纪西夏、元以后逐渐衰落。因此这里的壁画除少量早期作品仍保留着克孜尔式的西域画风外,绝大多数已呈现出融中原传统绘画技法和佛教题材内容为一体的特有艺术风貌。这是因为佛教及其艺术传至中国的政治文化中心,如北魏的平城(今山西大同)、洛阳(今河南洛阳),唐代的长安(今陕西西安)后,经过消化、补充和提高,又以新的面貌和强大的感召力辐射反馈到周围及边缘地区,给后者以全新的影响。敦煌北魏时的壁画中,就增加了与神仙思

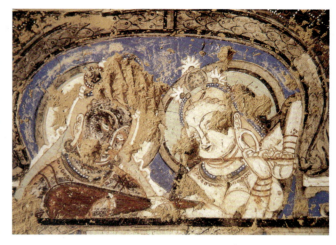

克孜尔石窟男女乐伎壁画

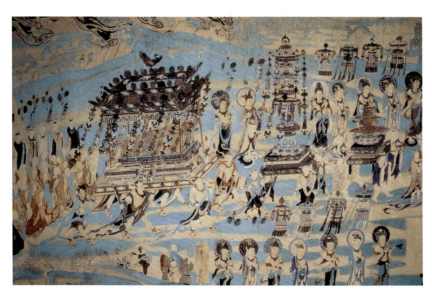

敦煌莫高窟第148窟涅槃变壁画局部

想有关的中国传统神话题材，如乘仙车遨游太空的东王公、西王母、伏羲、女娲和四神等，而这些也正是当时中原地区墓室壁画中常见的内容。在构图上，也改变了以往佛教壁画中一个故事以一个独立画面表现的方式，大量采取如连环图样横向展开，成长卷画幅式布局。每个佛教故事依情节的发展顺序，可绘制多幅连续画面。如428窟的"舍身饲虎图"，便前后共绘了11幅画面。洞窟的一个壁面，往往可以按上、中、下分层绘制数幅带状壁画。这种做法，恰是中原汉画像石艺术的典型构图模式。在技法上，敦煌壁画除继承西域壁画晕染法和线描法外，又有了更丰富的技巧和表达方式，主要是晕染效果更加柔和、圆润，线条更为自由、奔放。

总体来看，敦煌早期（主要是北魏）壁画因受当时战乱不已的时代影响，引导人们忍受各种凌辱和苦难而不生怨恨之心，画面充满恐怖而悲惨的阴森气氛，如"尸毗王割肉贸鸽""摩诃萨埵舍身饲虎"等。隋唐时期，国家统一、政治安定、社会繁荣，壁画中也相应出现了场面宏大，画风热烈、富丽、璀璨的"西方净土变""弥勒净土变"等经变题材。壁画的色彩也由北魏阴森的冷色调变为五彩纷呈的暖色调。

敦煌石窟中保存的彩绘泥塑，比之壁画虽保存略少，但成就是卓越的。早期造像多为一佛二菩萨的三身组合，造型从北魏前期的粗壮逐渐演变为后期的清瘦。隋唐以后，出现了一铺七身或九身的群像，身姿和服饰极为雍容华丽，特别是盛唐以后的许多优秀作品，那纤腰柔掌、曲眉秀目的菩萨和刚健勇武的神将，简直就像具有生命活力的真实人体。

敦煌石窟的考古工作集中在20世纪60年代和80年代。1962年，对敦煌莫高窟进行了加固危岩的工

敦煌莫高窟第159窟
泥塑菩萨、弟子

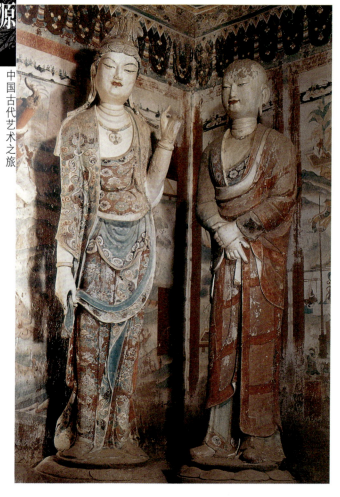

程。1963年，实测了几乎全部莫高窟崖面遗址，并对崖前建筑遗址进行了发掘。到1964年，已经清理出五代迄元的建筑遗址20多处，还发现了北魏刺绣、唐代绢幡、文书、印本佛像和塑绘用具以及作为供具的彩绘漆器等重要遗物。莫高窟窟前遗址发掘工作一直持续到1966年"文革"开始方结束。同时，中外学者对莫高窟的壁画、塑像、出土文书作了专题研究，取得了丰硕成果。尤其在石窟考古方面，1956年，宿白先生首次使用考古学方法，以第285窟纪年洞为标尺，对魏窟（北魏、西魏、北周）进行了分期排年，对莫高窟的洞窟编年做出了重大贡献。1988年以后，又对过去基本未做过工作的莫高窟北区400余座原僧人和工匠居住的洞窟进行了全面的考古调查和发掘，获得了一大批新资料。

说到敦煌石窟，不能不提到敦煌莫高窟藏经洞的发现。公元1900年，本已湮没在西北大漠中，几乎被人们遗忘的莫高窟出了一件大事：一个名叫王圆箓的道士，偶然间在某窟通道墙壁内发现了一座被封闭达800年之久的洞窟。这是一个长、宽、高仅约3米的小窟，里面从地面到窟顶，密密匝匝地堆放着四五万件上起三国两晋下至北宋的经卷、文书、佛画和法器，这就是著名的敦煌藏经洞（现为莫高窟17号窟）。据推测，这可能是当地历史上某次大的动乱中，僧侣们为

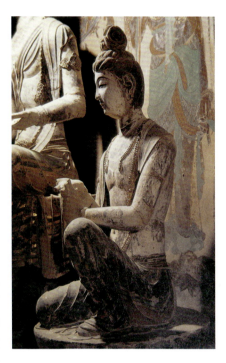

敦煌莫高窟泥塑供养菩萨

保存佛家文献而采取的紧急措施，后来这批僧侣未能返回原地，这个洞窟便得以长久密封起来。敦煌藏经洞发现以后，曾有人建议将所出文物运至省城兰州保管，但因经费问题未能解决。后来，为英国政府工作的匈牙利人斯坦因和法国人伯希和先后到敦煌，以低价买走了大批文书、经卷及佛画珍品，途经北京时，向京城的官员和文人展示，并在英国皇家地理学会上报告了这一发现和收藏，从而引起了国内外学术界的极大关注。藏经洞所出文物中历史和艺术水平最高的，是各类佛教经典和精美的佛教绘画。佛经大多数是手写本，尤其可贵的是保存了宋以后失传的部分经目，此外还有老子《道德经》和儒家经典，

以及大量文学作品，包括曲词、诗歌、变文、话本小说等等。它们与莫高窟原有的壁画、彩塑一起，成为"敦煌学"研究的主要内容。

河西地区的天水麦积山、永靖炳灵寺、武山水帘洞等石窟，也保留着具有同样艺术魅力的壁画和泥塑。特别是1963年在甘肃永靖炳灵寺第169窟壁面上，发现了十六国西秦建弘元年（公元420年）墨书题记，这是我国境内石窟寺中年代最早的题记。第169窟的壁画和造像，也有部分是西秦时期的作品。这就展示了公元5世纪前期我国石窟寺的一般样式，即利用自然洞窟，窟形不甚规整，窟内造像尚未有统一布局，未出现完整的佛龛形式，塑像和壁画连成一有机整体的做法还未成熟。这些情况，都明显区别于已知5世纪后期的石窟。此外，每个单位的塑像主体形象多立佛，壁画多一佛二菩萨的组合，壁画中已出现无量寿佛和维摩诘、文殊等题材，也是值得注意的迹象。

石窟寺艺术之二：石雕

如果说西北地区的克孜尔石窟和敦煌石窟代表了中国石窟壁画和泥塑艺术的高峰，中原北方的大同云冈石窟、洛阳龙门石窟、河南巩县石窟寺以及太原天龙山石窟、邯郸响堂山石窟等便是以精湛的石雕艺术见长。这些石窟多开于北朝，突出的特征是带有强烈的皇室（国家）经营的色彩，有的窟中雕刻的主佛还被认为是当时皇帝的化身。云冈著名的"昙曜五窟"主佛就是与北魏复兴佛法的文成帝有关，传说文成帝身上有多粒黑斑，而在昙曜五窟的主佛身上亦有黑斑显现。龙门宾阳洞造像和巩县石窟造像更是北魏孝文帝和宣武帝直接主持开凿，窟内大幅横向展开的"帝后礼佛图"浮雕，形象地再现了孝文帝、宣武帝和后妃们礼佛的隆重场面，气势恢宏热烈，构图极为精美传神。开凿于盛唐时的龙门奉先寺大卢舍那佛像，是女皇武则天亲自

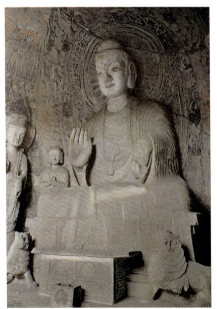

河南洛阳龙门石窟北魏宾阳中洞佛像

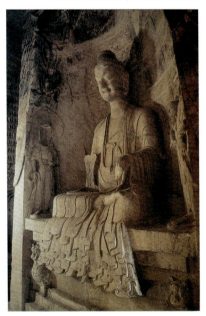

河南巩县石窟北魏第1窟中心柱坐佛

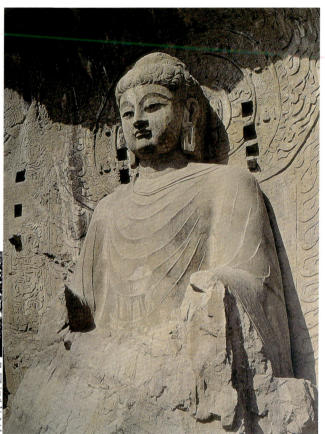

龙门石窟奉先寺唐卢舍那大佛 此像为女皇武则天自"助脂粉钱二万贯"完成，人称系武则天的化身

力，佛的双耳垂肩，面庞丰满，鼻梁挺直，披右袒袈裟，衣纹厚重，其形态和雕刻技法还明显保留着异域的风格。龙门石窟比云冈石窟晚开半个多世纪，造像的面貌有了明显的变化，更多地呈现出汉族传统做法，主要是佛与菩萨更趋温和而世俗化，并穿上了孝文帝改制以后兴起的褒衣博带式服装，这种服装原是南朝汉族士大夫的常服，在云冈第二期孝文帝时造像中已经出现，到龙门石窟中更加成熟和普遍。龙门北魏以后的造像，身材苗条，清癯秀劲，加之华丽的衣纹和人情化的表情，更显得清秀俊颖。雕刻方面，正从云冈的平直刀法过渡到圆刀刀法，艺术风格从云冈的深厚粗犷变为优雅端庄。这些显著的变化，是由于孝文帝迁北魏国都于洛阳以后，进一步推行改制政策，任用南朝儒士，吸收南朝文化，使南朝崇尚的"秀骨清像"式风格传入北方，并风靡全国，逐渐形成中原佛教艺术的主流。龙门石雕在这一中国式佛教石窟艺术形成过程中，无疑具有承前启后的重要作用。

如前所述，龙门石窟中有一类表现最高统治者皇帝与皇后礼佛的题材，具有极高的艺术价值，这便是"帝后礼佛图"。北魏开凿的宾阳中洞前壁南北两侧（窟门内侧左右壁），分别浮雕两幅各高2米、宽4米的大型皇帝和皇后礼佛场面。其中北侧浮雕以孝文帝为中心，前面仪仗导引，旁有侍者扶持，后有人

"助脂粉钱二万贯"完成，像端庄秀丽，仪容华贵，人称系武则天的化身。位于北齐邺都（今河北邯郸）附近的响堂山石窟，因与北齐开国者高欢关系密切，历史上被传为藏储高氏遗骨的"瘗窟"。

由于皇室的直接经营，集中使用了最大的财力和最好的工匠，使得上述各石窟呈现出巨大的规模和高超的石雕技艺。云冈"昙曜五窟"最大主佛高达16.7米，设计者把主佛到石窟前壁的距离缩得很短，迫使膜拜者必须仰视，而此窟又是草庐式顶，佛像更显得顶天立地，令人感到佛教、君权的巨大威慑和压

擎华盖羽葆，簇拥面南行进；而南侧浮雕以文昭皇太后为中心，头饰华冠，前后十余名侍女或捧香炉或持莲花，随太后面北行进。两图虽人物众多，层次错综，但构图严谨，布局和谐，呈现出一种恢宏而统一、庄严而肃穆的盛大场景。在雕刻技法上，古代艺术家们成功地运用了中国传统艺术中线的表现力，以平直刀法刻出的线条体现人物丰富多变、繁缛细腻的衣褶、裙带，勾勒人物的形体轮廓。又用圆刀雕刻塑造人物的面部，使之柔和圆润。同时，众多人物间相互联系呼应，顾盼有致，寓静于动，使画面丝毫没有生硬呆板的感觉，而充满了一种生机与活力。遗憾的是这两幅精美的佳作于20世纪40年代中期被盗凿出龙门石窟，并被卖到国外。其中皇帝礼佛图现藏美国纽约大都会艺术博物馆，皇后礼佛图现藏美国堪萨斯城纳尔逊—阿特金斯艺术博物馆。

中国河南距龙门石窟不远的巩县石窟中也有两幅浮雕帝后礼佛图，但雕刻技法略粗放，稍逊于龙门石窟的帝后礼佛图。

北魏以后，石窟雕刻的另一个发展高峰是北齐石窟，其代表作品集中于河北邯郸南北响堂山和山西太原天龙山。以高欢、高洋家族为首的北齐统治者，在当权的二十几年中，把佛教奉为国教，尊名僧为

龙门石窟宾阳中洞皇后礼佛图 现藏美国堪萨斯城纳尔逊—阿特金斯艺术博物馆

国师，不但皇帝亲自筑坛礼佛，还让所有后妃和重臣都受菩萨戒。他们倾其国力开凿的响堂山和天龙山石窟，堂皇富丽，"雕刻骇动人鬼"（《续高僧传》卷二十六）。这些石造像既不似云冈雕刻那样气势逼人，又不同于龙门北魏晚期的清癯俊逸。整体风貌又为之一变，呈现出一种饱满、洗练的造型；在刻技上不但注意比例接近现实，而且细部起伏变化也较自然、柔和，仿佛当

龙门石窟宾阳中洞皇帝礼佛图 现藏美国纽约大都会艺术博物馆

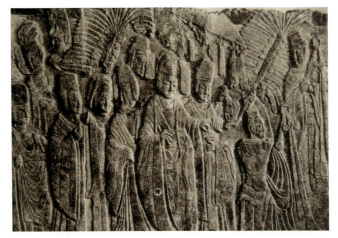

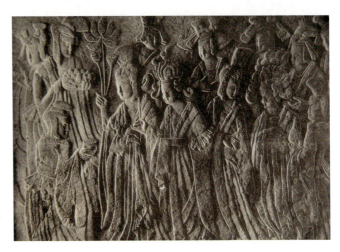

时贵族男女雍容华贵的人像实体。连作某种局部装饰的忍冬、覆莲，也叶瓣宽大，肥硕丰腴，刀法圆润自如，充满成熟的石雕艺术之美。响堂山石窟还以一种独特的窟前建筑装饰蜚声中外。这就是窟前凿有带檐柱的前廊，廊上方浮雕仿砖木结构的檐瓦、椽、枋和斗栱，再上为一印度大覆钵式佛塔，塔周饰山花蕉叶，正中立金翅鸟，并有忍冬及火焰宝珠等组成的塔刹，形成所谓"塔庙"样的建筑外观，极为精美华丽。这种做法在国内其他石窟中极为罕见，具有鲜明的时代和地域特征。类似覆钵塔的造型，亦见于北响堂规模最大的第7窟（习称"北洞"）内两壁及后部小龛；龛柱由跪状怪兽承仰莲为础，柱有束莲，柱顶雕火焰宝珠，柱身浮雕缠枝忍冬图案，龛顶浮雕为覆钵塔形，上承仰莲、相轮、火焰宝珠组成的塔刹。

1984—1985年，南响堂石窟为配合石窟加固工程，拆除并清理了部分后修建筑，使被后世砖砌券洞遮掩的第1、2窟石雕仿木构建筑窟檐重新显露出来，并在第2窟窟门两侧龛内，发现隋刻《滏山石窟之碑》，从而得以确认南响堂石窟的开凿年代为北齐天统元年（公元565年）。第1窟窟檐石雕仿木构五铺作出双抄斗栱形象，更受到建筑史学者的重视，被认为是中国最早的此类斗栱之样式。

从北齐时的响堂山石窟开始，中国石窟中出现了大规模石刻佛经的"经窟"。北响堂第3窟（习称"南洞"）内外壁上，就有骠骑

河北邯郸南响堂石窟第7窟北齐廊柱佛塔式建筑外观

大将军、尚书令、晋昌郡开国公唐邕主持刻写的《维摩诘所说经》《弥勒下生经》《无量寿经》等多部佛经。字体为隶书，雄浑肥厚，是古代书法艺术的珍品。唐邕同时还树碑说明了刻经的原因，"缣缃有坏，简策非久，金牒难求，皮纸易灭"，所以发愿要将一代佛经全部刻于名山，以传后人。石窟刻经在隋唐时也很盛行，著名的北京房山云居寺石经山雷音洞，便是隋高僧静琬刻经窟；四川安岳石窟中更有唐开元年刻经窟十多座。这一方面与历史上的几次灭佛事件有关，一方面也反映了弥漫佛教界的所谓佛祚将尽的末法思潮影响之大。

中国石窟中还有一种专门用于瘗藏尸骨的瘗窟。《北史·后妃传》中记述了这样一个凄婉的故事：公元538年，西魏文帝元宝炬为缓解柔然入侵的威胁，以和亲策略迎娶柔然公主入宫，而将与自己结发十三年，"生男女十二人"的皇后乙弗氏废黜为尼，迁至秦州（今甘肃天水）暂避。两年后，柔然军队再次大兵压境，并有传言说是因皇帝仍怀念废后的缘故。文帝叹曰："岂有百万之众为一女子举耶？"于是派人持手敕至秦州，令乙弗氏自尽。乙弗氏死后，在麦积山崖间凿窟而葬，号"寂陵"，这就是今天麦积山石窟第43号窟，俗称"魏后墓"。此窟为麦积山石窟中颇为华美独特的一窟，窟前雕成仿木结构的崖阁，

南响堂石窟新发现的隋《滏山石窟之碑》拓片

三间四柱，前檐的屋脊、瓦垄、鸱吻俱全，建筑装饰十分讲究。窟内由前而后分阁廊、享堂和瘗室三个不同性质的空间。现有塑像虽皆宋人之作，但仍可见到西魏壁画残迹。它是中国石窟中作为墓葬功能的特殊类型——瘗窟的典型代表。这种瘗窟在洛阳龙门石窟中也有发现。而权威史书《资治通鉴》卷一百六十也记载，邯郸北响堂石窟之中，就有北齐文宣帝高欢的瘗窟。虽然没有实物为其提供佐证，但此说的影响之大还是不容忽视的。

中国各地石窟中，北魏至唐初洞窟中供奉的主佛是三世佛；唐中期以后，因净土信仰的流行，弥勒净土主佛弥勒佛和西方净土主佛阿弥陀佛广泛被尊奉，而且造像越来越大，甚至出现了四川乐山与山等

四川大足石窟小佛湾宋代石雕

高的大佛。此佛通高71米，头宽10米，耳长7米，仅一只脚背就宽8.5米。佛雕凿于唐玄宗开元初年（公元713年），完成于唐德宗贞元十九年（公元803年），共用了90年的时间，是目前世界上形体最大的佛造像。另外，四川安岳通长23米的涅槃卧佛、宁夏须弥山高20.6米的弥勒大佛、四川潼南高27米的潼南大佛、甘肃甘谷高23米的大像山坐佛，也都是唐中期后的作品，反映了当时全国开凿大佛像之风的盛行。

最后还需说明的是，中国石窟除壁画和泥塑均妆彩之外，其他石雕作品，包括所有佛教造像及纹饰图案，不论圆雕或浮雕，原本也是一律妆彩的。只是由于岁月的流逝，使大部分石窟雕刻裸露为石质的本色，但也有一些石雕还明显可见原来的缤纷色彩。

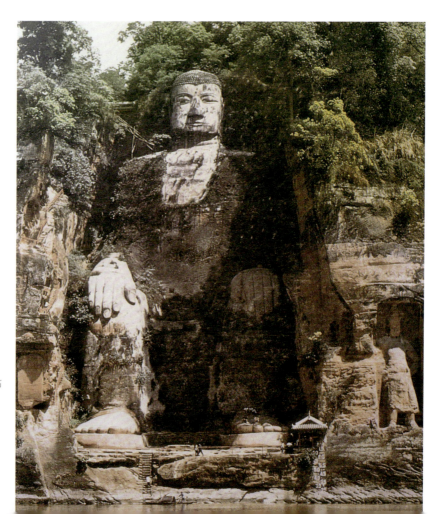

四川乐山唐代大佛　通高71米

42

石雕造像和造像碑

与石窟寺艺术并行的佛教石质艺术品，还有被供奉在寺院或塔内，可以移动的石雕造像和造像碑。它们通常为圆雕或浮雕，石质有青石、汉白玉石和砂岩石。石雕造像在中国北方和南方均有出土，集中出土数量最多，雕刻最精美，影响最大的几批分别是：河北曲阳修德寺造像，四川成都万佛寺造像，成都商业街和西安路造像，山东青州龙兴寺造像以及临朐明道寺造像、诸城造像、陕西西安造像等。这些石造像几乎都是我国南北朝时期的作品，约当公元4—5世纪，出土于已废弃的寺址、塔基下，许多发现时叠放整齐，很有可能是历史上的灭佛事件中或其他情况下被佛教徒认真埋藏的。

河北曲阳修德寺造像，20世纪50年代初发现于修德寺塔基和寺址下，总数达2200余躯，内有纪年造像247躯，时代延续性强，作品自北魏神龟三年（公元520年）至唐天宝九年（公元750年），包括北魏、东魏、北齐、隋、唐、五代、历代皆有。而又以东魏、北齐和隋造像为主，多为小型单体圆雕汉白玉石雕像。这是当时北方一次发现和出土数量最大的一批石造像。修德寺北魏石造像的题材主要是弥勒菩

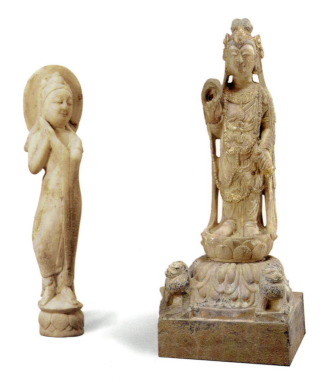

汉白玉石菩萨像　高31厘米，河北定县出土

北周鎏金汉白玉石菩萨像　高94厘米，陕西西安出土

石雕造像和造像碑　● 169

萨，像多作双腿相交的交脚式，细颈修身，衣褶厚重，一般作三角隐起或重叠式，手施无畏印，后有舟形举身背光，背光边缘饰莲瓣及火焰纹。东魏造像弥勒骤减，观音像激增，还有释迦、多宝并坐像和思惟菩萨像，衣质变薄，衣褶作双钩曲线，表示了北魏向北齐的过渡形式。北齐造像题材出现了阿弥陀佛和无量寿佛。雕刻风格肌肉凸张，面相丰满，衣饰更显轻薄飘逸，衣纹简化，多用无双钩阴线。这些艺术特色代表了中国佛教石雕在不同时期的典型风格，如东魏逐渐改北魏的硬直刀法为柔软的刀法，雕出薄裟适体、和蔼可亲的佛菩萨形象；北齐石雕刀法又崇尚利落洗练，使造像更加柔和丰满，衣饰宽松，衣纹疏简而自然，开唐代造像丰腴健康、生动流畅之先河。4世纪中叶，随着佛图澄在后赵的传教活动，河北日益成为北方佛教要地，加上当地出产汉白玉石料，更为佛教石雕工艺创造了条件。曲阳修德寺大批石造像正是在这种历史背景下产生的。

四川成都万佛寺石造像，最早发现于清光绪八年（公元1882年），20世纪50年代前后又陆续有几批出土，总数达300余件（大部分破损），是南方地区一次出土石造像最多的一批。1991年和1995年，成都市商业街和西安路又分别出土了两批近20件石造像。它们的时代主要是南朝宋、齐、梁和北周，大多有明确纪年题记，为研究中国南方及四川地区早期佛教艺术，提供了极好的标本。万佛寺梁代造像组合复杂，一铺像中除本尊、胁侍外，往往还有众多的天王、弟子，甚至下设六至八人的乐伎，反映出独特的地方特色。这些造像面相方正，衣饰繁缛，刀法圆熟细腻，如梁中大同三年（公元548年）造像，主像观世音菩萨戴花蔓冠，天衣轻薄贴体，居中亭亭玉立。脚边两侧分别蹲一狮，昂首张口，形态生动，观音的两位胁侍菩萨分别立于狮身之上，外侧两旁又有二象，象上也各立一护法天王。整铺像前下边，又雕出一排八个吹奏乐伎，手执不同

南朝梁造像 高44厘米，四川成都万佛寺出土

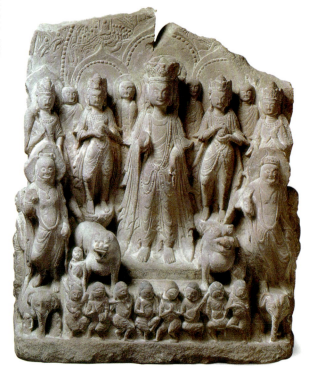

乐器，正在作热烈的演奏。造像采用高浮雕技法，衣帛飘垂，宝冠华丽，璎珞细致，交叉穿璧。人物虽多但主次分明，所站位置前后错落，参差有序，丝毫无繁乱之感，而且充满了热烈欢快的气氛。

成都造像中还出现了多件中印度秣陀罗式佛像，他们身体宽厚，着通肩袈裟，衣裙单薄，紧裹身体，健壮的躯体隐约可见，有所谓"曹衣出水"之感。而且这些衣裙折褶稠密，下垂感明显，下垂的衣纹波谷中心偏于身体正面的右边，具有十分典型的域外天竺（印度）佛像样式，也可以说就是中印度秣陀罗式佛像的翻版。同样风格的还有三件形制完全一样的阿育王像，阿育王是印度佛教史上的重要人物，《阿育王经》传入中国后，曾对南朝梁武帝产生过重要影响，史载梁时扶南国（今柬埔寨）曾送天竺旃檀佛像，梁武帝亦遣人往天竺迎佛像。阿育王像最初因此在长江中下游地区流行，成都阿育王像的来源也应与当时的南朝建康有关。再联系到一些题材和风格的因素，学者一般认为四川成都的南朝造像，是由长江下游佛教中心地区建康溯水而上传入的。另外，成都造像中也有个别交脚弥勒菩萨，其题材不见于江南，而在我国西北、中原和长安十六国北朝时期流行，所以成都造像也不排除有自关中长安地区传入的可能。

20世纪的最后二三十年，以青

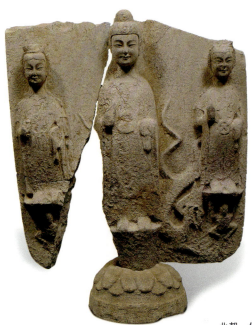

北朝一佛二菩萨 残高92厘米，山东临朐明道寺出土

州为代表的山东地区北朝造像不断成批出土，大放异彩。经粗略统计，自1971年到1996年，山东青州、临朐、诸城、博兴、广饶、高青、无棣等地陆续出土的北朝佛教造像约在千件以上。最具轰动效应的是1996年，在青州唐代名刹龙兴寺遗址内，发现一处面积近67平方米的窖藏土坑，坑中整齐地摆放着时代以北朝晚期为主，雕造得极为精美的佛教石造像四百余身，以及大量残碎的石雕佛头、佛像肢体和背光，真是石破天惊，引起世人瞩目。其中北朝晚期许多造像的形体和服饰，表现出与同时期中原及北方造像完全不同的异域风格，许多出土时还保留着鲜艳的色彩，令观者无不称奇。当年就被评为全国十大考古新发现。这批资料公布后不久，台北故宫博物院于1997年举办了

石雕造像和造像碑

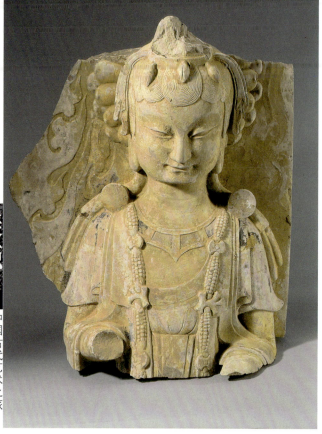

北朝胁侍菩萨造像 残高36厘米，山东青州龙兴寺出土

晚期和北齐几个阶段。其中北魏晚期和东魏早期造像都是以大背光为依托，雕一佛二菩萨三尊像组合，服饰为中国士大夫穿的传统褒衣博带式服装，像的样式与同期的中原北方像区别不大。从东魏晚期到北齐造像，开始出现了明显的变化，突出表现在单体立姿佛像数量激增，更为醒目的是北齐晚期的单体立佛，面相圆润丰满，肩胛宽厚而腰身细瘦，整体身圆如柱。特别是他们脱去了北魏以来所穿的褒博厚重的宽衣，改穿一种简洁的贴体薄衣，薄衣上几乎不雕衣纹，而使人体肌肤的曲线凸显，恰如画史所描绘的"出水"之姿。有的佛像则在未刻衣纹的平滑身体上，浅雕或彩绘出表示袈裟形制的方格大框，框中满绘佛教人物像，有佛、飞天和胡人、天神，甚至饿鬼，等等。营造出一种奇异的装饰效果。在诸城造像中，此期与佛像衣饰刻画趋简不同，菩萨像的佩饰却日渐繁缛，刻工亦趋精细，出现项圈串饰和璎珞组成的复杂项饰，有的全身披悬网状璎珞，两腿间垂饰宽带，装饰华美，亦涂金饰彩。

青州造像北齐时期"薄衣新像"的粉本来源，成为学界研究的焦点。学者根据青州曾一度入南朝辖制，当地墓葬见有南朝遗迹等情况，指出这种新像源自南朝。而南朝由于梁武帝奉请天竺（印度）佛像，直接受到印度秣陀罗式佛像风格的影响。在北齐方面，则是由于

"雕塑别藏——宗教篇"特展，并于同年7月出版特展图录，其中披露有由石愚山房、静雅堂、震旦文教基金会等收藏的北朝时期青州石造像多件，有的贴金绘彩保存颇好，展览说明也承认它们正是近年出土自山东青州。于是，青州造像迅速成为国内外传媒争相报道的热点。

青州窖藏出土的400多件造像，绝大部分是北朝晚期作品，按像铭纪年和造型、风格的不同，大致可分北魏晚期、东魏早期、东魏

上层统治者深染胡俗，提倡鲜卑化，导致佛教造像一反北魏孝文帝改制时期的褒衣博带服饰，接受多种形式之印度薄衣服饰，是反对北魏孝文帝以来实行汉化政策的最形象的实例。外来影响与当时统治者的主观意愿契合，才引起当时佛教艺术形象的急剧变化，这应是青州造像东魏、北齐之交风格突变的更深层原因。

2004年，陕西省西安市灞桥区出土五尊大型石雕佛立像和四件佛像莲花狮子座。据发掘简报，这些造像连座都高达2米以上，出土于一个窖藏土坑中，除一尊平卧于坑底外，其余四尊均呈立姿埋在坑内，放置十分有序，应该是有目的的窖藏。其中一像座刻造像铭文，纪年为北周大象二年（公元580年），其余也应是同时期的作品。这批佛像佛头硕大，面阔身健，体形敦厚饱满，衣纹简洁且交代清楚，质地轻薄贴体，可以视为北周长安造像的典型样式。又因他们保存非常完好，更有极高的历史和艺术价值，是近年我国陕西关中佛教考古的重要发现。

造像碑是借用中国传统石碑的形式，有长方扁体形和四面柱形两类。其前后和两侧面均可开龛造像，且多为佛教造像（只有极少数与道教有关）。并常铭刻造像缘由和造像者姓名、籍贯、官职等，有时还线刻供养人像。造像碑多发现于河南、陕西、山西等中原北方地区，以北魏时期的最早，而东魏—北齐和西魏—北周时期的数量最多，说明其最盛期在北朝晚期。造像题材和造型风格一般近似于同时期的石窟寺艺术，但因雕刻于碑石上，所以多采用开凹龛、高浮雕的手法，以突出造像的地位和作用。虽因碑石体积的限制，造像形体不大，但雕琢得更加精细。

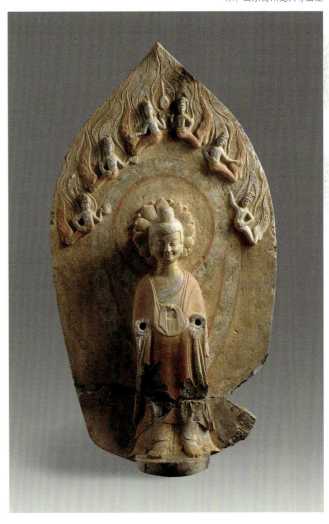

北朝佛造像 高121.5厘米，山东青州龙兴寺出土

石雕造像和造像碑

43 舍利容器

"一封朝奏九重天，夕贬潮州路八千。欲为圣明除弊事，肯将衰朽惜残年。"这是唐代著名大政治家、文学家韩愈在被贬潮州（今广东东部）路上写下的悲愤诗句。韩愈被贬官的原因，是上了一封令皇帝震怒的《谏迎佛骨表》，对唐宪宗隆重迎奉"佛骨"的做法提出了尖锐的批评，这便是诗中说的"一封朝奏"。

唐中期，特别是安史之乱以后，社会动荡，经济凋敝，统治阶级更加崇信佛教，借以维持自己的统治。唐宪宗元和十四年（公元819年）正月，皇帝亲自令禁兵护卫宫人持香花与僧徒到凤翔法门寺迎请"佛骨"，先在禁中供养三天，又历送诸寺。一时之间长安城中，王公士庶争先施舍，唯恐落后。甚至有许多人不惜废业破产，烧头顶，灼手臂，以表示对佛的虔诚。这一狂热的敬佛热潮使得正常的社会生活受到极大干扰，造成社会财富严重浪费。韩愈正是针对这种情况，才慷慨直言，向朝廷上书。

所谓佛骨，也称舍利，是传说佛祖释迦牟尼死后（佛教称"涅槃"），弟子焚其身而得。据说这些舍利如五色珠，光莹坚固，因被八国所争，故分为八份，分装于八个宝坛（一说为瓶）中，藏诸八国。阿育王时，又造八万四千塔，将舍利分置塔中。至于舍利的大小，或说与米粒相似。根据佛经，如无舍利，还可以用金、银、琉璃、玛瑙，乃至精净沙石、药草木根造作。也可以佛经为舍利，称"法舍利"。瘗藏舍利的容器，在印度原本用坛、瓶之类。佛教传入中国后，在塔下瘗藏舍利的做法也传到中国。而随着官民佞佛之风的盛行，瘗埋舍利的做法日趋繁缛，藏贮舍利的容器被制作得更加多样而华美，已成为佛教艺术中独特的一类。

中国目前发现最早的舍利容器，出自河北定县（今定州市）的北魏塔基，塔是北魏孝文帝于太和五年（公元481年）东巡途中，驻守在当地中山时发愿修建的。定县的北魏塔基尚未筑地宫，是把放置

舍利的石函直接埋入塔基夯土中。石函中有装舍利的玻璃瓶、玻璃钵等容器。到隋代文帝时，因虔信佛教，于仁寿年间诏诸州造塔，并遣人分送舍利。1969年，陕西耀县出土了仁寿四年（公元604年）神德寺舍利塔塔基，此时的舍利容器已不再直接埋于夯土中，而是在四周砌了护石和砖墙。舍利容器的最外层石函也装饰得更为精致：石函盖面刻"大隋皇帝舍利宝塔铭"九字，函盖四侧线刻飞天、花草等纹饰；函体四面也有线刻图像，除护法的天王力士外，还有佛弟子"舍利佛""大迦叶""阿难""大目连"像，都表现为佛涅槃时的悲戚哀号之状。石函内是一个涂金盝顶铜盒，里面盛放三枚舍利，同时还放置波斯银币、铜钱、金环、银环、玉环等"七宝"。可见，隋代瘗埋舍利的做法，已更接近当时墓葬的形式。

到了唐代，瘗埋舍利的制度发生了明显的变化，完全改变了自印度传来以坛、瓶为舍利容器的做法，彻底模拟中国传统埋葬死者的制度。即在塔基下构筑类似墓室的地宫，以砖砌建，宫内绘壁画，并设门和甬道。将舍利瘗藏于中国式的金、银质小型棺、椁之中。这种做法年代最早的记载，见于唐高宗显庆年间，据唐释道宣《集神州塔寺三宝感通录》，显庆五年（公元660年）春三月，令取法门寺舍利往东都洛阳宫中供养，当时的皇后武则天施舍了自己的锦衣绣裙，并"为舍利造金棺银椁，数有九重，雕镂穷奇"。自此以后，各地瘗埋舍利时竞相仿效，其中已知地宫制度完善，盛舍利之金棺银椁最精美者有二例：一为1964年出土于甘肃泾川县的唐大云寺塔基，埋于唐延载元年（公元694年）；一为1985年出土于陕西临潼庆山寺塔基，埋于唐开元二十九年（公元741年）。其中大云寺塔基地宫中的舍利容器共五重，从内至外依次为：琉璃瓶、金棺、银椁、鎏金铜函、盝顶石函。虽不及武后奉献法门寺舍利的九重之数，也已相当可观。尤其金棺最为华贵，棺前后挡及两侧均分别嵌镶贴饰白色的珍珠、黄色的金莲以及绿松石、石英石等，展示了盛唐金银细工的高超技艺。唐玄宗开元盛世供奉的临潼庆山寺塔基地宫和金

装有金棺的银椁　高14.5厘米，长21厘米，陕西临潼庆山寺唐代塔基地宫出土

藏置舍利的金棺 长14厘米,陕西临潼庆山寺塔基地宫出土

棺银椁,其华美程度又远远超过大云寺塔基的出土物。这所地宫的石门上有美丽的线刻,门前两侧各有一个三彩蹲狮,姿态极为生动。地宫内三壁均绘壁画,地面铺砖并涂朱红色。正面设须弥座,安放自铭"释迦如来舍利宝帐"的石雕宝帐,宝帐由六块青石构件组成,高达1.09米,帐盖中央置放彩绘联珠托宝珠顶。座前两角插两朵盛开的金莲花。石雕宝帐内是银椁,椁前挡刻出门形,门扉上贴有两身鎏金菩萨,夹侍着一双佛足。两侧上贴铺首,下列十大弟子鎏金造像。椁盖饰一朵以白玉和红玛瑙作芯的鎏金莲花,周围嵌水晶、猫眼等宝石。盖周围又悬垂以珍珠串穿的流苏,下设鎏金铜须弥座。银椁内放长14

金舍利塔和塔内瘗藏的佛指舍利 塔高7.1厘米,佛指舍利高4.03厘米,法门寺唐代塔基地宫出土

鎏金四天王舍利银函 边长20厘米,高23.5厘米,法门寺唐代塔基地宫出土

厘米的金棺,棺盖也嵌饰宝石。棺内置锦衾,中藏一对带铜莲座的绿玻璃瓶,瓶内盛舍利。同时,在宝帐两侧和前面,供奉许多金银器和陶、瓷器。帐前还有三件三足三彩盘,中间盘内置一对三彩南瓜,这也是过去少见的情景。

如果说大云寺和庆山寺塔基地宫及其舍利容器代表了唐中期此类佛教艺术品的水平,则1987年陕西扶风法门寺塔基地宫和大批佛教文物的发现,使我们领略了唐代末年最后一次迎奉佛舍利的盛况。扶风法门寺塔基地宫在唐代曾被官方多次开启,迎奉舍利。现存情况是唐代最后一次被打开后又封闭的面貌,时间是唐懿宗咸通十五年(公元874年)。法门寺塔地宫中共出土金银器皿121件(组),玻璃器20件,瓷器16件,漆木杂器19件,珠玉宝石约400件,还有大批丝织品。而其中最引人注目的便是舍利容器,共有4套。以懿宗供奉的一套最为豪华,里外共八重。最外重为银棱盝顶檀香木黑漆宝函,外壁以减地浮雕描金加彩的手法,雕刻释迦牟尼说法图、阿弥陀佛极乐世界和礼佛图等。另外七重宝函由外至内分别是:鎏金四天王盝顶银函,素面盝顶银函,鎏金如来坐佛盝顶银函,六臂观音盝顶金函,金筐宝钿珍珠装金函,金筐宝钿珍珠装珷玞石宝函,宝珠顶单檐四门金塔。金塔塔基正中立焊一银柱,一枚佛指舍利就套在柱上。这八重宝函虽然比之文献中武后奉献的金棺银椁九重之数还差一重,但也使我们看到在晚唐经济凋敝的情况下,皇室还能以

陕西扶风法门寺唐代塔基地宫发掘现场

七佛贴金彩绘法舍利小木塔　高23厘米，内蒙古巴林右旗辽庆州白塔天宫发现

如此大量的珍宝奉献佛寺。法门寺塔地宫珍宝光辉交映中，蕴藏着王朝末日的阴影，长安城中迎奉佛骨舍利的喧闹，实际奏出的是王朝末日的悲歌。这次开启地宫后仅十二年，唐王朝的统治便被推翻了。

到了宋代，富裕的市民阶层兴起，有经济实力的佛教信徒开始自己集资建塔，供养舍利。这和唐以前往往由皇家造塔供奉舍利的情况有了明显不同。1978年，江苏苏州北宋建造的瑞光寺塔第三层塔心中，发现一窨穴内藏有三套舍利容器，都制作得十分华丽。根据容器上的题记，它们的出资供养人多是一般民众，而且以女性居多，如某妻"孙氏十娘"、"女弟子唐氏三娘"、"亡妣胡氏五娘子"等等。

其中一套是在双重正方形木函内藏真珠舍利宝幢，外重木函通高134.7厘米，正面外壁用白漆楷书"瑞光院第三层塔内真珠舍利宝幢"字两行；内重木函盝顶盖，函身四面每面各彩绘天王一身，天王形象威猛，线条流畅，具有很高的绘画艺术水平。内重木函内壁墨书"大中祥符六年四月十八日记"，"都勾当方允升妻孙十娘"，木函下墨书："……诸上善人建第三层浮图，安置盛诸佛圣贤遗身舍利宝幢……"真珠舍利宝幢通高122.6厘米，通体为木胎夹纻朱漆描金及漆雕，由须弥座、经幢和刹等主要部分组成。幢内藏一乳青色料质葫芦小瓶，内有9粒舍利，一粒肉红色，8粒乳白色。另一套是放置佛经舍利的嵌螺钿漆匣，长35厘米，高12.5厘米，木质，夹纻，黑漆，通体用天然彩色螺钿镶嵌成各种花卉图案，非常华贵美丽。还有一套为大小各一座铜质阿育王塔，大塔底板刻发愿文题记"苏州长州县通贤乡清信弟子顾彦超将亡妇在生衣物敬舍铸造释迦如来真身舍利宝塔一所伏用资荐亡妣胡氏五娘子生界永充供养……"

这批佛教文物的纪年题记多集中为北宋前期，最晚的下限是天禧元年，即公元1017年。此时江浙地区经济富庶，社会稳定，生产力水平很高，苏州瑞光寺塔中保存如此精美的舍利容器、印本佛经，正是当时社会经济繁荣的真实体现，也为研究当时该地区的佛教文化和雕漆、造纸、印刷、织绣等手工艺技术提供了珍贵的实物资料。

44 隋唐绘画

隋文帝杨坚统一全国以后，各地画师汇集到当时的文化中心都城大兴城（唐朝时改称长安城），从而打破南北分立、东西阻隔的人为的藩篱，不同流派和风格的画家得以相互接触，交流技艺，取长补短，乃至相互融合。例如著名画家董伯仁和展子虔，"初董与展同召入隋室，一自河北，一自江南，初则见轻，后乃颇采其意"，见于《历代名画记》卷八的记载。正因为如此，隋时画坛呈现出日趋繁荣的情景。当时云集都城的画家，除展、董以外，有阎毗、郑法士、郑法轮、孙尚子、杨契丹、陈见善、王仲舒等，还有由北齐入北周再至隋的名画家杨子华、田僧亮等。至于绘画的主要题材，还是以人物肖像为主，画家的画技各有专长，据《历代名画记》所载，杨子华以画鞍马人物见长，杨契丹以画朝廷簪组见长，郑法士以画游宴豪华见长，孙尚子以画美人魑魅见长，异彩纷呈，但总的看来，他们还都承袭自顾恺之、陆探微、张僧繇的画风，或可称为"齐梁画风"或中原画风。与此同时，西域画法甚至印度画法也已传入，其代表人物是尉迟跋质那，或称为大尉迟，以及天竺僧昙摩拙义。遗憾的是上述隋代名家的作品，多没有真迹甚至摹本能够流传至今，只能从敦煌莫高窟等石窟寺壁画，以及隋代墓葬中的壁画等资料，来了解隋代绘画风貌了。所画出的体态过于修长而长裙上束胸际的妇女形貌，正与《历代名画记》所说"古之嫔擘纤而胸束"相合，也能表现出细密精致的隋代画风。

到唐朝初期，绘画艺术在隋朝的基础上更趋繁荣，长安画坛仍然存在中原风格和西域风格两大画派。中原风格的代表画家是阎立本，他是隋代名画家阎毗之子，与其兄阎立德俱善画，以画人物肖像见长，据记载他曾画过《秦府十八学士驾真图》《凌烟阁功臣二十四人图》《外国图》等，画法仿效张僧繇，细密精致。故宫博物院所藏《步辇图》，有人认为是他的作品，题材是唐太宗李世民接见吐蕃使者禄东

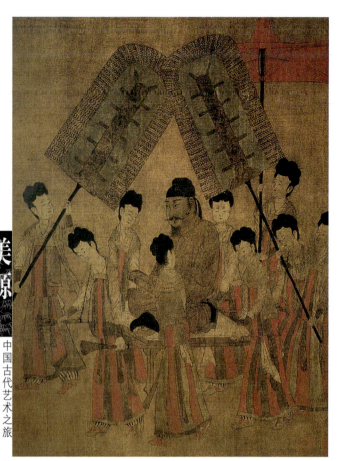

传唐阎立本《步辇图》局部
纵38.5厘米,横129.6厘米,故宫博物院藏品

绘出从西汉至隋的十三个帝王的画像,还有他们的侍从,绘画的笔法和特征与《步辇图》近似,反映出相同的时代风格。过去多认为这一图卷是阎立本的画迹,近来有人认为真正的作者是唐代另一位画家郎余令,据《历代名画记》称:"郎余令,有才名,工山水、古贤。为著作佐郎。撰自古帝王图,按据史传,想像风采,时称精妙。"

西域风格画家的代表,是隋朝闻名的画家尉迟跋质那之子尉迟乙僧,又称小尉迟。在技法方面与中原风格不同之处,在于用笔及用色。其用笔的特点是线条紧劲,"如屈铁盘丝"。用色的特点是凸凹画法,善于以色彩深浅浓淡渲涂出立体感。可惜他的画作没有流传后世。

隋至初唐绘画的发展演变,为迎接唐代绘画艺术的发展高峰,奠定了雄厚的基础。随着唐王朝的兴

赞。显示出作者在描绘人物时笔法细密,线条多变,并有以其特征性的细部描绘表现出人物个性与精神状态的能力,可说是"气韵生动"。但是仍旧保留有南北朝时期将主要人物形体放大,而将随侍者形体缩小的稚拙手法,图中坐于步辇上的太宗李世民,形体明显大于抬步辇和随行持扇的那些宫女,且图中人像体形过于修长,有些不合比例。虽有这些缺陷,《步辇图》仍然是反映初唐人物肖像画的作品。另有一幅传世的《古帝王图》卷,前后平列

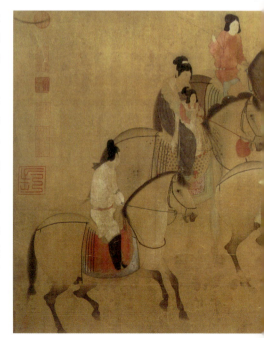

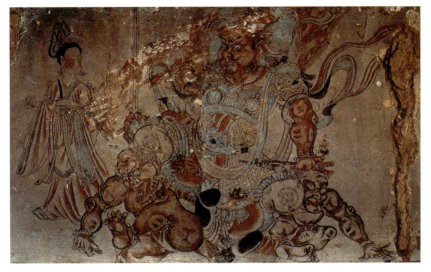

唐佛光寺壁画毗沙门天王
山西五台山佛光寺东大殿佛座背面壁画局部

盛和社会经济的发展，文学艺术到盛唐时达到新高峰，在绘画领域涌现的代表人物，就是曾被尊为"画圣"的吴道子(吴道玄)。他是一位富有创作激情的画家，具有非凡的写实和默记的能力，下笔准确，线条遒劲，形态灵动，能达到绘出的仙人"天衣飞扬，满壁风动"，宋人又以"吴带当风"来说明他绘画的特色。他的画所以具有独创性，还在于他突破了自东晋南朝乃至隋到初唐，一直统治人物画的细密画风，提倡"众皆谨于象似，我则脱落其繁俗"，形成"笔才一二，象已应焉"的疏体，更具神韵。与之相适应，在色彩的运用上，吴道子也放弃了传统的"秾艳设色"的做法，而是"浅深晕成""敷粉简淡"，被称为"吴

宋摹张萱《虢国夫人游春图》 纵52厘米，辽宁省博物馆藏品

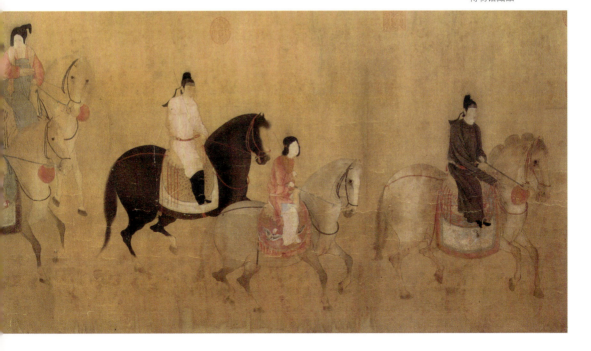

传周昉《簪花仕女图》
局部 纵46厘米,辽宁省博物馆藏品

装",甚至绘不着颜色的"白画"。他的代表作之一的长安城常乐坊赵景公寺地狱变壁画,就是"白画",由于"笔力劲怒,变状阴怪",令人"睹之不觉毛戴",甚至"京都屠沽渔罟之辈,见之而惧罪改业者,往往有之"。后来人们将吴道子所独创的佛像画法称为"吴家样"。再经他的弟子卢棱伽、翟琰、张藏等效法,更加广为流传,对唐代乃至五代北宋的佛画,有极其深远的影响。

吴道子以后,唐代的人物肖像画除传统的帝王将相和宗教人物以外,画家以更多的篇幅去描绘日趋

传韩滉《文苑图》 纵37.5厘米，故宫博物院藏品

奢华享乐的宫廷贵族生活情景，特别是以唐玄宗时贵妃杨玉环为代表的，以体态肥腴丰满为美的妇人形貌，涌现出以善画妇女的张萱、周昉等名家，其作品摹本流传至今的有张萱的《捣练图》和《虢国夫人游春图》，周昉的《挥扇仕女图》《调琴啜茗图》等。

宋摹张萱《捣练图》 纵37厘米，美国波士顿美术馆藏品

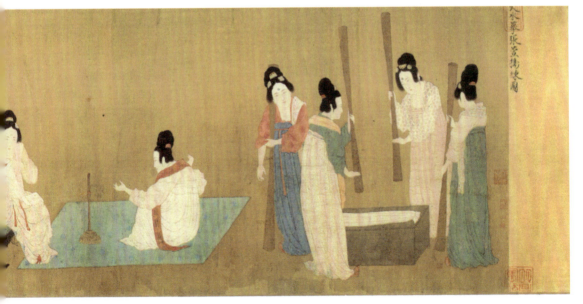

隋唐绘画 ● 183

45 山水花鸟画的发展

关于画圣吴道子,还有一则脍炙人口的故事。唐玄宗天宝年间,命吴道子去嘉陵江实地模写,以回都城后绘成壁画。当吴道子返回长安后,皇帝要看他画的粉本,他回答说:"臣无粉本,并记在心。"于是让他去大同殿画成壁画,吴道子运笔迅速,嘉陵江三百里山水,仅一天就画好了。当时另一位擅长山水的名家李思训,也曾受命画嘉陵江山水于大同殿,结果用了几个月才完成。二人的画风格不同,各有千秋,所以玄宗评论说:"李思训数月之功,吴道子一日之迹,皆极其妙也。"

上述故事表明山水画到唐代已趋向成熟,脱离过去仅是人物画背景,成为独立的画种。不仅如此,还形成了风格不同的山水画法。吴道子画嘉陵江山水一日毕工,很可能与他画人物一样,是笔墨纵横的疏体,着重气韵,很可能有些写意的味道。而据画史记载,李思训擅长"青绿山水",笔法细密,色彩浓烈。二者相比,不相伯仲,所以皇帝只能说二人作品"皆极其妙也"。

提到青绿山水,看来也非李思训首创。现传世的展子虔《游春图》,用色重青绿,正应是青绿山水的前身。《游春图》现藏故宫博物院,传为展子虔所绘,被认为是已知传世时代最早的卷轴山水画作品,曾在中国绘画史上享有盛誉。展子虔系隋代的大画家,他的生卒年不详,约活动于公元6世纪后半叶。他善画佛道、人物、鞍马、车舆、宫苑,尤长于山水。《游春图》绢本、青绿设色,卷前有宋徽宗赵佶手书"展子虔游春图"题签。在这幅画上,图作者以圆劲的线条和浓郁的青绿色彩,描绘了阳春三月时,在山青水碧的郊野中,贵族仕女骑马泛舟,踏青赏春的优美景色。图中对荡漾的湖水、精致的山间房宇表现细腻,自然景色与人物的结构比例亦十分合理。画面色泽淡雅,富于装饰美。近年来,中国有学者对《游春图》的年代问题提出了新见解。他们指出,唐代张彦远《历代名画记》中主张"详辨古

今之物，商较土风之宜，指事绘形，可验时代"。说明自古就有根据画中反映的衣冠宫室形制、风俗习惯，验证绘画时代和地域特点的传统。《游春图》中所画人物的服饰（如幞头）、建筑物的局部（如斗栱、鸱尾），反映出更接近中国晚唐时代的服饰和建筑特征，故认为它可能是北宋时的复制品。但这样并不贬低此画的文物和艺术价值，而是使其时代更为科学准确。由于自然损坏，传世画作历时千年以上者极为罕见，大多数要靠历代传摹得以流传。在原作不存时，这些艺术价值较高的古代复制品也是极为宝贵的。虽然因图中建筑、服饰已失原貌，可知是宋代摹本，但其山水树石画法在摹写时看来尚未失真。

盛唐以后，山水画中又出现了新的画法，已脱开青绿山水的流传模式，摒弃浓艳的色彩，改用水墨笔法，更富天然情趣。当时水墨山水画家的代表人物，是唐代大诗人王维。王维，字摩诘，不但诗作得好，又精通音乐，擅长绘画，唐代张彦远《历代名画记》中说"曾见

传隋展子虔《游春图》局部 纵43厘米，故宫博物院藏品

唐墓壁画山水屏风局部 陕西富平朱家道村唐墓出土

(王维)破墨山水，笔迹劲爽"，宋代《宣和画谱》著录他的作品多幅，除少量佛像外，多为山庄、渔市、村墟及雪景山水。他曾舍出自己蓝田的住宅为清源寺，在寺内画《辋川图》，笔力雄壮，山谷重叠，云水飞动，表现了蓝田大自然的美丽。作为诗人兼画家，他自然而然地将诗画的意境、感情融于一体，以诗一般的情怀作画，在画中又充分体现着空灵、淡雅的诗的情趣。大文学家苏轼曾用这样的两句名言评价王维诗画的相互沟通："咏摩诘之诗，诗中有画；观摩诘之画，画中有诗。"王维的绘画真迹在唐代已不多见，宋代时常把传世的五代江南人所画笔致清秀的雪景山水当成王维的画卷，到今天他的作品更是踪影难觅。尽管如此，王维那种熔诗画于一炉，追求诗画于和谐意境的做法，无疑是开后代中国文人画强调个性，集诗、书、画多种艺术于一体的更高审美情趣的先河。说王维是中国文人画的早期代表人物之一，应该是当之无愧的。他将诗的意境融入画中，追求田园式的恬静的美感，对后世影响深远，可惜他的真迹也没有流传下来。

除山水画外，从原为人物衬景而成为独立画种的还有花鸟画。虽然远在史前时期的绘画中已出现鸟的形貌，但多具有象征意义或是图案色彩。以后花鸟一直是装饰图案中常见的题材，在青铜器、漆器、陶器乃至画像石、画像砖中不断可以看到它们的优美造型。据画史记载，东晋南朝名家遗留有以花鸟为题材的作品，如《历代名画记》记顾恺之有《鹅鹄图》《凫雁水鸟图》，陆探微有《蝉雀图》等，表明他们在创作人物肖像画之余，偶然也画些鸟虫题材的作品，可惜均未能保留至今，不知原貌。但到唐朝，随着社会风尚的变化，人们追求自然的诗情画意，例如至今儿童都能背咏的诗圣杜甫的名句："两个黄鹂鸣翠柳，一行白鹭上青天。窗含西岭千秋雪，门泊东吴万里船"，不正是一幅

南朝"凤皇"铭画像砖
长38厘米，河南邓县学庄出土

唐墓壁画山石风景　陕西富平节愍太子墓出土

仙鹤图　河北磁县湾漳北朝壁画墓墓道东壁

生动的花鸟山水画吗？因此盛唐以后，花鸟画创作的趋势日益兴旺，出现了不少以善图花鸟知名的画家，其中的佼佼者如薛稷，《历代名画记》说他"尤善花鸟"，以画鹤知名，并创"屏风六扇鹤样"，被人模写流传影响极大。杜甫曾写诗称赞他画鹤的壁画："薛公十一鹤，皆写青田真，画色久欲尽，苍然犹出尘。"薛稷以后，众多的花鸟画家中最突出的一位是边鸾，他主要活动于公元8世纪下半期，据《唐朝名画录》，他"最长于花鸟，折枝草木之妙，未之有也"。他的绘画，正可代表唐代花鸟画的技法特征，一是写实，"穷羽毛之变态，奋花卉之芳妍"。甚至"连根苗之状"，形态逼真。二是"下笔轻利，用色鲜明"，开后世工笔重彩花鸟画之先河。值得注意的是，当时也有画家尝试墨绘花卉，并取得成功，他就是殷仲容，《历代名画记》说他画花卉"或用墨色，如兼五彩"。不过这些画家的作品都没有真迹保留下来，目前只能从唐墓壁画中的花鸟作品，去推想那些名家作品的风貌了。

除人物、山水、花鸟以外，唐代画坛上还有许多以绘画动物见长的画家，甚至是仅以善画一种动物而闻名的画家，如戴嵩，"不善他物，唯善水牛而已"。无独有偶，他的弟弟戴峄，也善画水牛。戴嵩的作品今已不传，存至今日的唐代牛画仅有韩滉的《五牛图》，以粗放的笔致真实而生动地描绘出五头毛色神态各异的牛，元代名书画家赵孟頫对该图作如下赞语："韩晋公五牛图，神气磊落，希世名笔也。"比牛更为唐代画家喜爱的动物题材是马，名家佳作最多。

唐韩幹《牧马图》 纵27.5厘米，台北故宫博物院藏品

唐初画马名家是江都王绪，以后属左武卫将军曹霸，而后是其弟子韩幹，可惜江都王绪和曹霸的画作今已不传，流传下来的只有传为韩幹的作品，如《照夜白图》和《牧马图》。杜甫曾写有多首吟咏马画的诗，特别推崇曹霸的作品，如《丹青引——赠曹将军霸》、《韦讽录事宅观曹将军画马图》等，依他的审美观，认为画马传神在于画骨，故推崇曹霸而贬韩幹，因为"幹惟画肉不画骨，忍使骅骝气凋丧"。如与李贺《马诗二十三首》之四"此马非凡马，房星本是星，向前敲瘦骨，犹自带铜声"相印证，可知当时观马更重意态雄杰，自与初唐至盛唐社会政治经济蓬勃向上的社会背景有关。但玄宗开元天宝盛世，社会习俗竞尚华美奢靡，对马的外观自有不同要求，喜肉满膘肥，毛色华美，韩幹《牧马图》中所绘的骏马就是这样的形貌，正代表了当时的时代风貌。

46 唐代墓葬壁画

壁画在唐代绘画创作中，占有极为重要的地位，吴道子等名画家的主要创作活动，是在宫殿寺观中绘制壁画。以吴道子为例，据说他曾在长安、洛阳两京的宫观中绘制壁画多达三百多堵。前述大同殿壁画嘉陵江山水和赵景公寺地狱变，是其中最著名的作品。但是唐代的宫殿寺观，早已圮毁无存，精美的壁画自然随之泯灭。幸而当时绘制于地下墓室中的壁画，有的还得以保存，经过考古发掘，得以重现于世人面前，虽然它们不是名家手笔，但也出自那时的匠师之手，特别是都城长安附近皇室贵族陵墓中的壁画，显系著名的匠师所绘制，技艺娴熟，当能反映出时代风尚和流行的画风，成为今日了解唐代壁画的珍贵资料。

唐都长安附近的墓室壁画，绘于墓道及墓室的壁面或室顶上，在经过修整的土壁或砖壁的壁面上，先抹上麦草泥层，然后涂抹白灰作地，是为地仗层。地仗层做好后，于上起稿作画。画稿常以炭条勾勒，然后正式描线施彩。常用的是各种矿物颜料，如铅丹、朱砂等，色彩有土红、石青、石绿、石黄、朱磦、银朱、紫色等。又依题材的不同而因类施色，或浓色平涂，或分层晕染，经历了漫长的历史岁月以后，色泽尚多保存较好。

在唐朝初年，墓室壁画从题材到技法，都依然沿袭北朝至隋的传统，目前发现的这一时期的代表作品，是葬于唐太宗贞观四年（公元630年）淮安郡王李寿墓内的壁画。全墓壁画可以分成两大部分，以绘于墓道第四个天井处的列戟（兵器陈列架）图像为分界，因为当时宫

唐淮安郡王李寿墓壁画仪卫武士 陕西三原陵前乡焦村出土

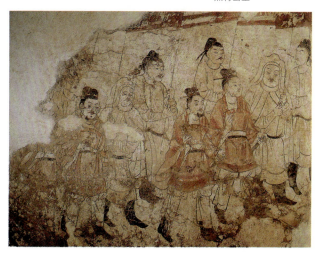

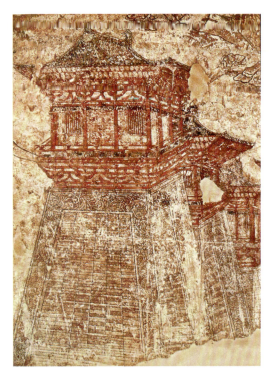

唐懿德太子墓壁画城阙　陕西乾县韩家堡出土

唐永泰公主墓壁画女侍　陕西乾县出土

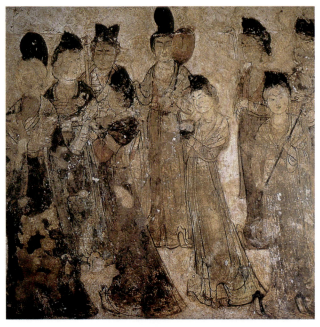

宰衙署门前列戟是规定的制度，所以绘出的列戟架子正是表示死者宅院院门的象征。在列戟以前的壁画，描绘的主要是死者外出游猎的场景，绘出步骑仪卫以及为淮安王准备的鞍马、扇盖等等。在这些图像的上方，还画有飞天引导。在列戟以后的壁画，显示出家宅的景象，属吏前来进谒。绘出的建筑有多层院落的宅第，其中歌舞正酣，欢乐奢华。此外，还画有园林、马厩、仓廪乃至佛寺及道观。再加上墓室内陈放的石椁上线雕的卫士、属吏及女侍、女乐舞和内侍雕像，便更生动地再现了墓主家居生活的情景。

随后墓室壁画的题材逐渐发生变化，开始显示出唐代墓室壁画的特色。一组皇子、公主的墓室壁画，将这种艺术形式推到一个新的高峰。时间最早的是贞观十七年（公元643年）昭陵陪葬墓长乐公主墓壁画，趋于成熟的是唐中宗的长子懿德太子李重润、女儿永泰公主李仙蕙以及武后的第二子章怀太子李贤的三座陵墓。特别是李重润的坟墓，是"号墓为陵"，可以比拟皇帝陵寝，规格更高于其余两座墓葬。这些墓室内的壁画，皆出自当时皇家画师之手，都颇精细华美，但因系不同画师所绘，又呈现出不同风格。章怀太子李贤墓壁画线条略显粗放，用笔较简洁；懿德太子李重润墓壁画则较为精细，用线缜密，门阙图采用界画手法，注重细部描绘，且出行的仪卫行列以华美的辂

车为核心，场面盛大，颇有气魄；永泰公主李仙蕙墓壁画以众多的宫女像最引人注目，她们衣纹线条舒展流畅，体姿优美，神态各异，画艺最高。至于壁画描绘的重点有二：一是表示死者身份的仪仗等图像，二是表现宫内生活的男仆女侍。前一类图像气势恢宏，因各人身份不同而异，门前列戟的数量也与死者身份相当。后一类题材着墨更多，人物形貌刻画得生动细腻，生活色彩浓郁，不论是单身像还是群像，都称得上是唐代肖像画中的精品。在这组墓室壁画中，又以章怀太子李贤墓中描绘马球、出猎以及礼官导引宾客的画面，构图生动，情节诱人，为研究唐代绘画及历史的学者所称道。除此以外，这一时期在墓道两侧绘出的形体硕大的青龙和白虎图像，以及墓室穹顶上象征天空的星象图，也都具有时代风采。

此后唐墓壁画中表现出行的图像逐渐被淘汰，墓道两壁的壁画也日趋衰落，有时仅剩下青龙、白虎的图像。壁画集中于墓室内的壁面上，常常出现以墓内死者图像为中心的构图。例如葬于天宝十五年（公元756年）的高元珪墓中，就绘有死者端坐在旁有侍者的大椅子上的画像，旁边的壁面还绘有女乐和花卉。比之稍早的天宝四年（公元745年）苏思勗墓中，还有两旁坐地乐队伴奏下居中一胡人跳舞的盛大场面，都表现了死者家居观舞乐等

唐章怀太子墓壁画马球
陕西乾县杨家洼出土

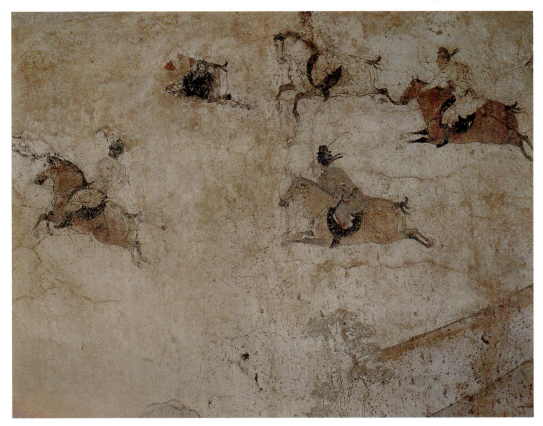

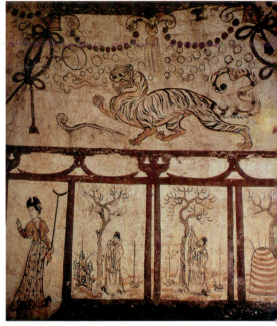

唐靖陵壁画十二时之午马 高50厘米,陕西乾县铁佛乡南陵村出土

太原金胜村唐墓壁画白虎与树下人物

享乐的题材,在墓室壁画中据有最重要的位置。壁画人像已随时代风尚,崇尚体态丰腴,特别是仕女造型,更是衣裙宽肥,身姿丰美,模拟着贵妃杨玉环式的美人。同时开始流行将墓室内影作柱枋斗栱的做法,改为绘出模拟多曲的屏风的壁画,屏画上的图画,有似为连续动作的人物形象,如苏思勖墓壁画屏面绘各种姿态的老人图像,还有树下仕女。以后逐渐改为以花鸟翎毛为主要题材,特别流行的是在六曲屏面上绘出云鹤,很可能是公元9世纪时唐朝达官文人赏鹤成风的社会习俗的反映。到宪宗元和年间以迄唐亡(公元806—907年),长安唐墓壁画日趋衰微,近年发掘的僖宗靖陵,是目前唯一发掘的唐朝皇

唐王公淑夫人吴氏墓壁画花鸟 画面长290厘米,高165厘米,北京市海淀区八里庄出土现场

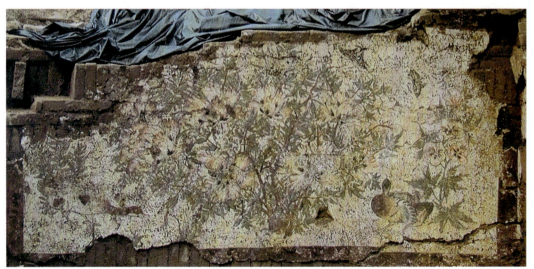

帝陵墓，墓室内残存一些墓画，只有部分仪卫武士和兽首人身的十二辰图像。靖陵是关中十八陵中年代最迟的一座，距唐朝覆亡不足二十年，其陵墓规模和壁画水平完全无法代表唐陵壁画艺术的水平，只可视为以前唐墓壁画艺术之余响。

除都城长安附近发现的众多墓室壁画作品以外，在山东、山西、北京、宁夏等省区也常有唐代壁画墓被发掘出来。西北边陲的新疆吐鲁番阿斯塔那地区的唐代墓葬中，也常发现精美的壁画，其题材和艺术风格、绘画技法，深受都城长安的影响，但是也各具地方特色。例如在山西太原一带的唐墓壁画，盛行多曲屏风形式的壁画，屏面部分绘出树下老人，每幅的姿态不同，其确切含义目前还不清楚。北京海淀区八里庄唐墓北壁绘大幅花鸟壁画，画面长290厘米、高165厘米，正中是一丛牡丹，花上彩蝶飞舞，花两侧绘芦雁，芦雁背后又有秋葵等花卉，反映出唐朝晚期花鸟画之盛行。宁夏固原、新疆吐鲁番唐墓壁画也多屏风式构图，屏面绘有骏马、花鸟等，新疆吐鲁番唐墓还出土有木骨绢画屏风实物，绘有伎乐、仕女、儿童及牧马图。

（左）新疆吐鲁番阿斯塔那唐墓屏风绢画牧马

（右）新疆吐鲁番阿斯塔那唐墓屏风绢画仕女

47 五代绘画

五代画风的转变，现藏于故宫博物院的《韩熙载夜宴图》是代表作品之一。该图系南唐画家顾闳中所绘，图中通过五个互相联系而又相对独立的活动情节，即听乐、观舞、休息、清吹和送别，展现出韩熙载家居夜宴的整个活动内容，不但重现夜宴的豪华奢靡、不拘礼法的情景，更通过这些活动场面塑造了政治上失意的南唐中书舍人韩熙载的形象。据传说夜宴图的创作，是画家奉南唐后主李煜之命，夜访韩宅，目识心记，归后默写绘成。由汉唐时皇帝命画家图绘功臣名将，礼赞英雄，以激励臣下，到五代时皇帝命画家潜入大臣私第，图绘其私生活的奢靡场景，其间的差异真是太大了。发生变化的社会因素，不外是五代十国时期那些割据的小朝廷，自难与汉唐盛世的国势相比，特别是南唐，更是荒淫腐败成风，君臣竞相追求奢靡享乐，他们所欣赏的绘画主题自然随着社会风气而变化。这种变化在人物画创作方面反导致了积极的后果，意味着当时已突破汉唐以来人物画传统题材的局限，能够更真实地表现日常生活，反映世情百态，促使画家不仅写形，而且要能刻画人物的内在思想和情绪，达到"传神""写心"的境界，使人物画技巧得到进一步完善与成熟。夜宴图正是显示中国古代人物画步入这一发展阶段的标志。

在南唐的人物画家中，除顾闳中外，还有许多出色的画家，包括周文矩、王齐翰、厉昭庆、高太冲、

周文矩《重屏会棋图》局部 纵43厘米，故宫博物院藏品

顾德谦、郝处等,其中周文矩所绘《重屏会棋图》及《宫中图卷》的摹本仍然流传于世。《重屏会棋图》表现南唐中主李璟与他的三个弟弟下棋的情景,据说宋代曾有人将该图与传世的李璟像对照,所绘"面貌冠服,无毫发之少异"。王齐翰所绘《勘书图》(或称《挑耳图》),同样是一幅显示人物性格的传神佳作。南唐以外,孟蜀也不乏知名的人物画家,如李文才、阮知海、阮惟德等,可惜没有作品流传下来。可以看出,人物画的题材进一步深入表现生活,使人物画的发展步入新阶段,正是五代画风的一个重要的标志。

除人物画外,花鸟画和山水画在五代时期也有新的变化。花鸟画家中的代表,是孟蜀的黄筌和南唐的徐熙。黄筌的花鸟画,主要取材于珍禽瑞鸟,传说他为孟蜀宫中画鹤,有唳天、警露、啄苔、舞风、疏翎、顾步六姿,神采逼真,以后该宫殿因而改名"六鹤殿"。徐熙的花鸟画与之不同,着重表现花鸟的自然风貌,善画汀花野竹,水鸟渊鱼,乃至蔬菜药苗,用笔自然,时称"徐熙野逸",其作品对后来宋代花鸟画影响很大,可惜没有作品流传至今。目前所知的五代花鸟作品,只有黄筌的一幅写生画稿《珍禽图》,现存故宫博物院。图中随意布列着十只鸟、两只乌龟以及一些蚱蜢等昆虫,用笔细致,造型准确,色调淡雅,显示出画家功力之浑厚。

徐熙《玉堂富贵图》 纵112.5厘米,台北故宫博物院藏品

山水画方面，南唐画家董源、巨然、赵幹、卫贤等成就突出，特别是董源和他的弟子僧巨然，更以描绘江南山水著称，并在技法方面使用了干湿不同墨线皴出峰峦坡岸的"披麻皴"，以及更生动地表现南方山川烟雨迷茫的景象。与人物、花鸟等画种名家多出自南方不同，当时北方出现了一位对后世画坛影响深远的山水画大师荆浩，他于唐末隐居太行山中，长期在北方山林中生活，以北方真实山川为模写对象，主要创作全景式的水墨山水画，构图讲求远近景观比例关系，绘出的景物气势磅礴，作风浑厚雄奇。同时他还撰有《山水诀》等文，论述山水画的创作方法和艺术准则，流传至今的有《笔法记》（又名《山水受笔法》或《画山水录》），文中提出画山水的"真"与"似"的区别，并提出创作山水画的"六要"，即"气""韵""思""景""笔""墨"六条准则。可以看出，当时的画家所重的"真"，并不是真实景物的原状的模写，而是将由写生所得的山水形貌，在作者心中按其理想的模式重新组合，注入性灵和情感，或可说是表现画家的"胸中丘壑"，也就是表现画家的自我，求得精神的寄托，才能达到气韵生动的高度。荆浩的大全景式的山水巨作，目前流传下来的仅有台北故宫博物院所藏《匡庐图》，画幅高达185.8厘米，阔106.8厘米，气态雄浑，确如画上宋人原题，为"荆浩真迹神品"。山水画的流行，使墓室壁画中也出现有大幅墨绘山水屏障画，如河北曲阳王处直墓，那座墓中还有两幅施彩石浮雕，一为散乐女伎，一为持物侍女，与墓内侍女壁画一样，面相身姿仍具唐时肥腴之余韵。

荆浩《匡庐图》 纵185.8厘米，台北故宫博物院藏品

施彩伎乐砖雕 高72厘米，陕西彬县冯晖墓出土

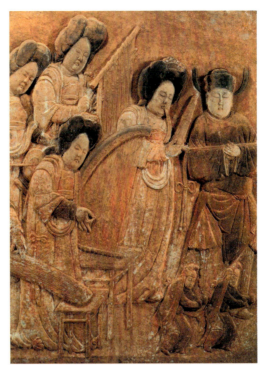

施彩伎乐石浮雕局部 原石高82厘米，河北曲阳王处直墓出土

　　五代十国时期南方绘画的发展，又与当时南唐、孟蜀等小朝廷设置画院分不开。后蜀孟昶明德二年（公元935年）设立了翰林图画院，成为宫廷绘画的专门机构，前文提到的李文才、阮知海、阮惟德、黄筌等画家，都在画院中任职。此外，孟蜀画院中的名家，先后有高道兴、高从遇、高文进、宋艺、蒲师训、蒲延昌、赵德齐、房从真、赵忠义等多人，多各怀绝技。南唐的画院，在中主李璟时已设立，到后主李煜时更盛，前述的画家顾闳中、周文矩、王齐翰、厉昭庆、高太冲、顾德谦、郝处、徐熙、董源、赵幹、卫贤等，均为画院中名家。

　　当北宋统一以后，孟蜀和南唐画院中的画家，又多随之转入北宋画院，对宋代绘画的发展，有着突出的贡献。

48 两宋画院和文人画

北宋建国之初，就设置了专为宫廷绘画的机构，称为翰林图画院，隶属于内侍省，也称图画局，延揽画家，形成为皇室贵族服务的绘画创作中心。当全国统一以后，被灭掉的后蜀和南唐画院的画家们，多随着投降宋廷的末代君主孟昶和李煜来到宋都汴梁，归入北宋的图画院，壮大了北宋画院的创作队伍。由后蜀来到汴京的画家，最主要的是黄筌、黄居寀父子，还有黄筌之兄黄惟亮，以及赵元长、夏侯延、袁仁厚、高文进、高怀节、高怀宝等人。由南唐来的画家，包括周文矩、王齐翰、顾德谦、厉昭庆、徐崇嗣等人。各地画家会聚于画院，对于北宋绘画艺术的繁荣，起了很大作用。画家进入画院，社会地位大为提高，可服文官的绯、紫官服，享受官俸，有较为安定的创作环境，又有机会临摹和观摩宫廷藏书，确实有利于画艺的提高。

画院画家的创作活动，主要包括为宫殿建筑绘制壁画及屏风画、装饰画，为皇室敕建的寺观绘制佛、道壁画，还为帝后贵族绘肖像，及进行皇帝委派的其他绘画活动，乃至为皇帝画代笔画。有时还让画院中的名家为皇帝收集、鉴别传世古画，以及精心复制古代绘画精品。种种画院画家的艺术活动，都须迎合宋代帝王的爱好，符合其欣赏趣味。作品竭力求精，大抵造型准确，笔法严谨，赋彩艳丽，多呈富贵华美之姿，又常带有几分委靡柔媚的态势，形成所谓院体画的独特画风，对北宋画坛产生支配性的影响。

李唐《采薇图》局部 纵27.2厘米，故宫博物院藏品

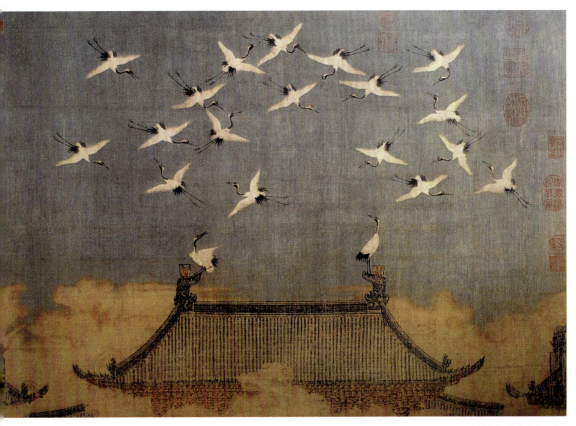

宋徽宗赵佶《瑞鹤图》
纵51厘米，辽宁省博物馆藏品

北宋画院的发展，到宋徽宗赵佶时达到高峰。宋徽宗在政治方面昏庸无能，信用奸佞，导致北宋王朝的覆亡；但在书画艺术方面，他却具有相当才能，可以称为一个书画家或艺术鉴赏家。由于皇帝的个人爱好，所以对画院给予相当的重视，并将"画学"正式纳入科举考试之中，分为佛道、人物、山水、鸟兽、花竹、屋木六科，并摘古人诗句作为考题。考中入学以后，又按家庭身份分为"士流"与"杂流"，分别居住，进行培训，以后按成绩决定等级升迁。这时画院的画家人才荟萃，著名画家有马贲、张择端、富燮、王希孟、李唐、刘宗古、苏汉臣、朱锐等，可算是中国绘画史上宫廷绘画空前兴盛的时期。赵佶本人也善书画，在书法方面创造了具有独特风格的"瘦金体"，绘画方面能画花鸟、人物、山水，笔法细腻，设色匀净，注重造型准确，传神生动，又追求构图和讲求意境。传世的作品有花鸟画，如《芙蓉锦鸡图》《瑞鹤图》等多幅，还有以山水、人物为题材的绘画，特别以《听琴图》最引人注意。此外还有临摹唐代张萱的《捣练图》和《虢国夫人游春图》，皆存唐人笔意。这些作品风格多样，技艺精湛，显示了高超的绘画水平。由于他当时曾让画家刘益、富燮等名家代笔，因此有

些作品可能只是别人代绘而由他签上名字，不一定都出自他的手笔。即使如此，这些作品仍可作为宋徽宗倡导或说由他的意愿支配下绘画风格的代表作品，纤巧秀美，华丽妩媚，但缺乏气势，那仍是当时国势日衰的政治形势在绘画艺术方面的反映。

北宋覆亡，南宋政权在江南建立以后，高宗赵构又在都城临安恢复画院，收纳北宋画院南渡的画家，如李唐、苏汉臣、朱锐、李端等人，并大力经营，规模日盛，同时也颇注意前代书画作品的收集整理。孝宗赵昚、光宗赵惇、宁宗赵扩时期，画院颇具规模，名家辈出，如刘松年、李嵩、马远、陈居中、马麟、夏珪、梁楷等。在绘画创作方面，以山水、历史人物画最为突出，体现了南宋宫廷绘画的新风格。理宗赵昀以后，国势日衰，画院的创作活动也渐趋沉寂，直到元军攻陷临安，宋代宫廷画院随之结束。

除了宫廷画家的创作活动，宋代文人绘画的作用也是不容忽视的。宋代贵胄官员中，出现许多绘画爱好者，这是前代罕见的现象。这些文人画家中，艺术造诣较高的有李公麟、王诜、赵令穰等，所绘

李嵩《骷髅幻戏图》
纵27厘米，故宫博物院藏品

马远《松下闲吟图》
纵24.5厘米，上海博物馆藏品

米芾《珊瑚笔架图》 纵27厘米，故宫博物院藏品

人物、山水都各具特色。另一些文人学士，以苏轼、米芾等为代表，也能书善画，但他们的绘画作品与一般画家的作品不同，表现对象一般较为简单，注意用笔的熟练，追求形式上的趣味，常画些墨竹等题材的绘画。他们自命高雅，具有高深的文学修养，看不起同时代那些刻意求精的宫廷画家，认为那些人只是"画工"而已，未入神品。对于前代画家，独推崇唐代的王维，苏轼认为王维诗中有画，画中有诗。因此绘画实际转向追求诗意的审美趣味中去，可以说是后来元代"文人画"的萌发，虽然文人绘画在宋代并不占主要位置，但其影响之深远，确实是不可低估的。

49 宋画艺术

两宋画院的宫廷绘画创作，以及对绘画人才的培育，对宋画艺术水平的提高起了很大作用，画院外的画家，特别是文人画家的艺术创作，更为宋画艺术增添了新光彩。另一方面，宋代城市商品经济的繁荣，导致市民对以绘画作品装饰生活的需求，城市中绘画市场出现发展的趋势，广大民间画工为此付出了辛勤的努力，不断创作广大市民喜闻乐见的绘画作品。上述各个方面的艺术创作活动汇聚在一起，推动了宋代绘画艺术走向辉煌。当时不论是人物画、花鸟画还是山水画，以及寺观宫苑或陵墓的壁画，都有新的发展，呈现出勃勃生机。

宋代人物画推陈出新，大量涌现描绘世俗生活的风俗画，在题材选择方面，突破了前人窠臼。这些风俗画从不同角度表现了城乡平民生活的情景，从耕种纺织，到车船客货运输，反映着当时农业、手工业乃至交通运输的各个场景。或是日常生活的具体描述，如货郎担子、村医针灸、儿童嬉戏、傀儡戏演出、杂剧人物，等等，都生动地呈现在画面之中。还有些风俗画是将人物绘在山水建筑的场景之中，构成全景长卷式的画面，最著名的作品是张择端的《清明上河图》，描绘出宋都汴梁的繁荣情景。画卷由郊野开始，展现出汴河上的桥梁和繁忙的漕运船舶，继而绘出城门、街道以及茶坊、酒楼、药店、寺观、公廨等建筑，更具体地刻画了街上和店铺中的人物，多达500余个，是写实性很强的佳作，富有浓郁的时

苏汉臣《秋庭戏婴图》局部 纵197.5厘米，台北故宫博物院藏品

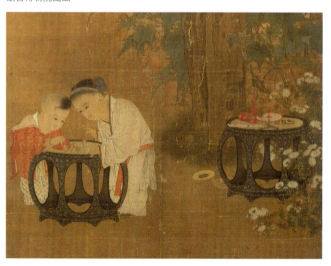

代气息和生活气息。马远的《踏歌图》，更是将具有作者独特风格的山水画和风俗画结合起来的作品，图中那些农村中表演踏歌的队列，神态生动，极富情趣。除风俗画外，宋代人物画中的历史人物画也值得重视，那些画是画家借以表现自己情感的手段。其中最感人的作品之一，是李唐的《采薇图》，借描绘伯夷、叔齐耻食周粟的气节，表达强敌当前时作者的爱国情操，正因为画家有热烈的创作激情，才创作出图中那两位感人至深的艺术形象。此外，可归入文人画滥觞作品的李公麟白描人物，以及梁楷的水墨"减笔"人物画，都对后世有深远影响。至于传统的人物画，在宋代主要表现在寺观石窟中宗教人物画的绘制，以及一些反映宫廷贵族生活的画作。宋代寺观壁画除佛教题材外，道教题材的壁画创作也颇繁荣，画风尚遵循唐吴道子，例如以绘壁画出名的孙梦卿，因所绘作品肖似吴道子，故被称为"孙吴生"。宋代道教壁画的部分粉本保留至今，著名的作品有传武宗元的《朝元仙仗图》，图上人物多达70余个，仙衣飘飞，动感强烈，从中可窥知当年寺观壁画的风貌。

马远《踏歌图》 纵191.8厘米，故宫博物院藏品

　　宋代花鸟画的创作也极繁荣，名家众多，早期主要受黄筌、黄居寀父子画风影响，多呈"黄家富贵"笔意，用笔细腻而色彩华美。到北宋中后期才有新的突破，代表人物是崔白，笔墨简拔，淡彩着色，形象自然，所绘题材并不拘于宫廷珍禽，而是以败荷、苇岸、芦汀、寒塘、秋江、烟波中的野生禽鸟为对象。此外，文人绘画侧重墨竹墨梅，他们状物言志，着重表现梅竹的高洁品性，以抒

宋人《猿鹭图》 纵23.4厘米，上海博物馆藏品

宋画艺术 ● 203

画家情怀。在宋代以画墨竹闻名的画家要属文同（1018—1079），他平生十分喜爱翠竹，在自己居住的地方广栽竹林，还给住所取名"墨君堂""竹坞"。与竹朝夕相伴，心诵目染，从而对竹的生长规律及其形态特征有了极深刻的了解。当他面对画纸，提起画笔时，脑海中便仿佛出现了竹子摇曳的清晰身影，因此下笔迅疾从容，而翠竹那挺拔潇洒、不倚不惧的独特姿态便立刻跃然纸上。因此苏轼评价文同画竹时说：画竹就要像文同那样，"先得成竹于胸中，执笔熟视，乃见其所欲画者"。即要使绘画对象的形态烂熟于胸中，拿起画笔，便能看到它的样子，这样才能达到较高的作画

文同《墨竹》 纵131.6厘米，台北故宫博物院藏品

境界和水平。后来，"胸有成竹"作为一个成语流传下来，比喻做一件事之前已有周密的准备和成功的把握。后人评价墨竹画家，无不首先提到文同，米芾的《宣和画谱》、郭若虚的《图画见闻志》都对文同的墨竹倍加推崇，元代画竹名家李衎在《竹谱》中，更把文同尊作自己效法的一代宗师。

山水画在两宋画坛均占有重要位置，构图和技法都有新发展。北宋之初，山水画主要沿袭以荆浩、关仝为代表的北方画派，以全景式的山水构图为主，主要画家有李成和范宽。他们的作品都立足于忠实自然的基础之上，以水墨为主，又各有特色，李成以寒林平远、气象萧疏著称，范宽则崇尚

崔白《双喜图》 纵193.7厘米，台北故宫博物院藏品

山川壮美浑厚的特色。北宋中后期的山水名家许道宁、翟院深、郭熙、王诜等人都受李成影响。除此之外，北宋山水画也有多样风格，或绘小景山水，或绘青绿山水，一些文人画家如米芾父子则绘烟雨迷蒙的水墨山水。宋室南渡以后，山水画家主要以江南山水为模写对象，由北宋山水的雄壮浑厚画风，一变而呈空灵秀雅之态。南宋的山水画家中，最著名的有李唐、刘松年、马远、夏珪四位，号称南宋四家，对后世影响最大的是马远和夏珪，他们摒弃了全景式的构图，而是敢于大胆剪裁，仅将山川的一角或一侧绘出，而留有大幅空白，更衬出山川之秀美多姿，也给观者留以无限想象的空间。因此有人称马远为"马一角"、夏珪为"夏半边"。这种将山水由画家主观选取剪裁，正是借景抒情，突出重点，画面美而富诗意，将山水画创作推向新的高峰。

虽然文人绘画在宋代还只处于萌发阶段，而北宋时许多著名画家仍旧参加寺观壁画的创作，但已显露出文人画的高雅脱俗之态，与世俗绘画走向城市艺术市场分野。宋代已有专供市民购买的绘画，如北宋汴京有善画"照盆孩儿"的画家刘宗道，每创新稿必画出几百送市场一次出售，深受市民欢迎。这种商品画与文人画的分野，随着时间的推移日渐明显，最终形成绘画艺术的雅、俗两极分化，对后世影响深远。

夏珪《灞桥风雪图》 纵36.7厘米，南京博物院藏品

范宽《溪山行旅图》 纵206.3厘米，台北故宫博物院藏品

50 宋辽金墓葬壁画

宋代的墓葬中，仍然沿袭着汉唐以来的传统，常常绘制色彩鲜艳的壁画，只是所绘题材有了新的变化。

北宋的帝陵分布在今河南省巩义市境内，墓冢和陵园建筑遗迹犹存，墓前神道石刻也大多保存完好。因多未经发掘，对于陵内壁画情况尚不清楚，仅永熙陵所祔葬的元德李后陵曾经清理过，壁画保存不好，尚能见墓顶涂绘青灰色苍穹，其上以白粉绘画银河及星宿，仍延续着唐代皇室陵墓中墓室顶部绘天象的传统。墓室内的壁画，仅能看到有建筑、云朵等图像的残迹。至于当时平民的墓葬中，也常绘有壁画，内容多与生活有关，保存较好的如河南省白沙宋墓壁画，死者都是生前没任过官职的普通地主，墓室内用砖雕砌成仿木建筑结构，四壁的彩色壁画，从各个方面表现了墓内死者生前的生活情景。其中1号墓死者名赵大翁，葬入时间为元符二年（公元1099年）。室前甬道壁上画背负粮袋和钱串的人，可能是来交纳钱物的。墓门入口两侧，画有门卫和兵器。前室壁画以死者夫妇"开芳宴"为主题，西壁绘死者夫妇对坐椅上，两人中间是陈放有丰盛膳食的高桌，他们背后各放一屏面绘水纹的立屏，并立有侍仆。与其相对的东壁，绘有女乐11人，为正在宴饮的夫妇演奏乐曲。后室壁画表现死者内宅的景象，绘有持物侍奉的男仆女婢，以及对镜戴冠的妇人。这些壁画都是出自民间画工的手笔，技巧虽不甚出色，但较真实地描绘了当时平民

宋仕女梳妆壁画 河南禹州白沙宋墓出土

的家居生活情景，人物形态也颇自然生动，应被视为北宋时民间美术的成功作品。除壁画外，宋代的墓室还常常用凸出壁面的雕砖来表现各种桌、椅、衣架等家具，以及剪刀、熨斗等用具，甚至用雕砖来表现当时社会上流行的杂剧演出的情景。例如河南省偃师县酒流沟的一座北宋末年的墓室内，发现三块雕砖上刻出了五个演剧的人像，人体比例匀称，线条流畅，姿态也颇生动传神，可算是时间较早的以戏剧表演为题材的美术作品。

北方由契丹族建立的辽国疆域内，墓葬中也盛行绘制彩色壁画，有的画面强烈地表现出民族特色。辽国皇帝的陵墓，已知的有位于内蒙古巴林右旗索博力嘎（白塔子）北大兴安岭中的"庆陵"。包括辽圣宗耶律隆绪的永庆陵、兴宗耶律宗真的永兴陵和道宗耶律弘基的永福陵，三座陵墓在历史上都被盗掘破坏，现在尚保存有部分壁画。墓门仿砖木结构，施彩色图案。墓道、前室和东西两侧室、中室和各甬道壁面，分绘与真人等高的人物像70余个，包括仪卫、乐队和侍仆，男女均有。他们的服装发式显示着民族特色，有的画成髡发身着契丹装，也有少数戴展角幞头着汉装。在中室四壁的大幅画面，分别描绘出春、夏、秋、冬四季的山林风光。这些山水画可能反映契丹族原来四季转徙游牧狩猎四时"捺钵"的景色，也带有浓郁的民族色彩，笔意粗放，显得浑雄有力，表现了北方山林草原的形貌。

至于在辽国统治区的一般官员的坟墓里，常常描绘出行或归来的画面，骏马、驼车和众多着契丹装与汉装的仪卫、仆从，组成热闹豪华的场景。而另一些汉族人的墓葬中，所绘壁画可以看出他们的衣冠服饰和起居器用，都与北宋墓室壁画所表现的大致相同。特别是在河北省宣化县发现的张氏家族墓中的壁画值得注意，其中有天庆六年（公元1116年）的张世卿墓，墓内死者生前可能虔信佛教，所以除了一般的备酒、点茶等画面外，还有一幅准备诵念佛经的场景，桌上摆放题着经名的佛经、香炉和茶具。墓内绘出的由12人组成的散乐图，也颇为精美。还令人感兴趣的是墓顶的壁画，墓顶中心画莲花，周围内区绘九曜二十八宿，外区绘黄道十二宫图像。另一座葬于天庆七年

辽庆陵壁画四时捺钵
（春）内蒙古巴林右旗辽庆陵出土

辽墓壁画颂经图 内蒙古赤峰宝山辽墓2号墓北壁，画面再现唐代流行的杨贵妃教白鹦鹉颂经题材，有认为由唐人画本临写

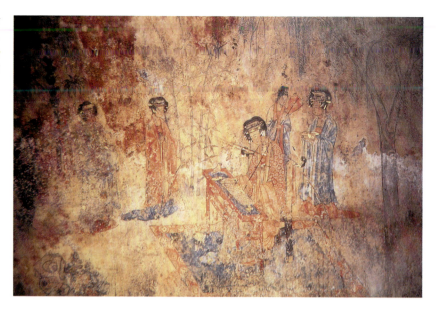

辽墓壁画寄锦图 内蒙古赤峰宝山辽墓2号墓南壁，画面表现唐代流行的苏若兰织寄回纹锦题材，有认为由唐人画本临写

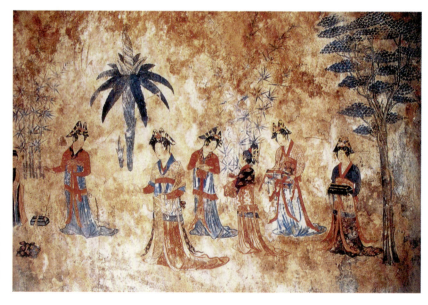

（公元1117年）的张恭诱墓中，墓顶壁画也是以莲花为中心的天象图，图中也绘有黄道十二宫。这些已经中国化了的十二宫图像，虽然在艺术造型方面无甚特色，但却是难得的古代天文学资料。辽墓中不仅绘制有壁画，在辽宁省法库县叶茂台发掘的辽代贵族萧氏的家族墓地中，曾在一座坟墓的木构棺房中，发现悬挂有两幅卷轴画，一幅画有山水人物，被称为《深山棋会图》；另一幅有一对在竹子和花草

208

辽卷轴画《竹雀双兔图》
纵155.5厘米,辽宁法库
叶茂台辽墓出土

丛中的野兔,还绘有麻雀,被称为《竹雀双兔图》。或者认为前一幅是出自汉族画师的手笔,后一幅为契丹族画师所绘,表明契丹民族与汉文化接触由来已久,以及他们喜爱欣赏汉文化绘画艺术的事实。

与契丹族相同,在后来占有北方的女真族建立的金国疆域内,墓葬壁画仍极为流行,并且盛行筑造精美华丽的仿木构建筑的雕砖墓室。壁画的题材,也和宋墓壁画近似,主要表现墓内死者生前生活,如宴饮等场景。但在河北省井陉县柿庄一座金墓室内东壁的壁画特别引人注意。那幅画面中央绘出三位女子,两人分立左右以手平张布帛,另一红衫女子执熨斗在上熨帛。不论是构图及人物动态,都使人联想起传世名画中,传为宋人所摹唐代张萱所绘的《捣练图》,只是壁画为民间画师绘制,用笔设色都较稚拙而已。

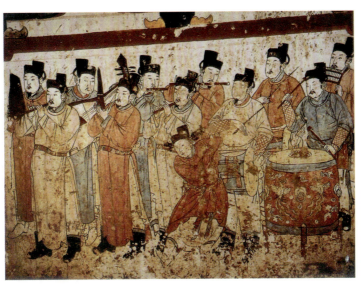

辽壁画舞乐 河北宣化辽墓出土

宋辽金墓葬壁画 ● 209

51 元代绘画

中国古代画风，到元代为之一变，主要在于"文人画"的勃兴。两宋时盛行的画院制度，元代已遭废弃。虽然还有一些画家为宫廷服务，但是无力形成能够左右画坛走向的主流。于是两宋画院推崇的刻意求工，追求富丽奢靡的作风，也随之不再流行。至于在中国古代绘画题材中占据主要地位的人物画，从五代至两宋日渐趋向表现一般生活情景，已失原来明善恶、辨忠奸的政治色彩，这时更加衰落。而宋代以苏轼、米芾为代表的新萌发的文人绘画，用笔简练而追求形式趣味，这时更受到重视，特别引起那些隐居不仕的文人画家的共鸣，而这些画家却是构成元代画坛的主流。他们本以绘画作为宣泄自我情绪的手段，创作时并不求形似，而重神韵，富于文学趣味，自然使画面日趋自然简洁，但意兴情趣浓厚。他们多选材于易于借景抒情的山水，又常以枯木竹石为题材，花卉多墨绘或施淡色，多墨梅、墨兰等，从而真正形成画史上所称的"文人画"。

元代的文人画既然是画家借客观景物抒发思想、情感的媒介，画面展现的往往是他们的心境追求及

赵孟頫《红衣罗汉图》
纵26厘米，辽宁省博物馆藏品

表露，但有时会感到画意仍不足以充分宣泄自我情绪，又需借助其他文艺形式的结合。由于这些文人画家都有很高的文学修养，且多长于书法。当画面无以尽情时，往往在其上题诗进一步抒发画图未尽之意，诗画相融，加以精深的书法，又呈书画合璧之美。除题诗遣情外，也常在画面上题写作画的缘由，或加即兴的题跋，并配以雕琢精美的印章。于是绘画、题款和印章结合在一起，共同形成一曲文人画的完美乐章，改变了中国绘画的传统风貌，对明清绘画产生深远影响。

元代初期文人画的创作，是借提倡"古意"，以突破南宋院体画的藩篱，主要代表人物是吴兴画家钱选和赵孟頫。钱选入元后隐居不仕，工诗、能书、善画，技法全面，山水、花鸟、人物、鞍马都深有造诣，常以古代逸隐之士为题材，或描绘隐居情趣的山水。他能熔青绿山水画与水墨山水画于一炉，风格秀润清雅。晚年所绘花卉，变工丽为放逸，用水墨淡设色，开创水墨写意的先声。赵孟頫(子昂)与钱选同里，但入元后作为南宋遗逸被荐入京，他的绘画、书法都有创新。在绘画方面，他倡导"古意"，主张"若无古意，虽工无益"，以扫除南宋院画过分追求形似、纤巧奢靡的弊端。他并非主张单纯复古，而是主张在承继唐至北宋绘画传统的基础上，博采众长，并师法自然，重神韵、求素雅，还强调绘画用笔的书法趣味。

高克恭《云横秀岭图》
纵182.3厘米，台北故宫博物院藏品

赵孟頫的创作题材广泛，风格多样，山水、人物、竹石、花鸟都有上乘之作，笔法可工细，可粗放，青绿、水墨皆运用自如，流传于世的作品数量颇多。由于他的艺术造诣和社会地位，使之成为元初画坛的中心人物，对元代文人画的发展贡献颇

大,对后世绘画、书法也有巨大的影响。钱、赵以外,善绘山水、墨竹的高克恭、擅长画竹的李衎等人,也都是元初文人画的名家。

元代中后期,文人画在赵孟頫的艺术风格影响之下,特别在山水画方面,出现了创作的高峰,以黄公望、王蒙、吴镇和倪瓒四家为

李衎《竹石图》 纵151.5厘米,南京博物院藏品

代表，被合称为"元季四大家"或"元四家"。他们主要生活在江南地区，以江浙山水为其创作土壤，作品以水墨为主，除山水外又兼工竹石，标榜绘画是抒发胸中逸气，用以自娱，追求笔墨趣味，有意识地将诗、书、画有机地结合在一起，开创一代新风。四人的艺术创作，又各具特色。黄公望的山水作品，多取富春江一带风景，有水墨和浅绛两种，现存作品多为六十岁以后之作，峰峦浑厚，草木华滋，显示出深厚的笔墨功力，被推为"元季四大家"之冠。吴镇的作品，笔墨雄秀清润，更富隐逸情趣，喜作渔父图，情怀高雅。倪瓒多描绘太湖的湖光山色，又善画竹石，多构图疏朗，意境清幽，笔墨简淡，极少设色，极受明清文人画家所推崇。王蒙为赵孟頫的外孙，自幼深受赵画影响，但能出新意，所绘山水重画面布局，讲求层次结构，笔意苍秀，风格多样，绘画主题以表现隐居生活为主，被认为是具有创造性的山水画大家。"元季四大家"以外，善画山水的画家还有曹知白、唐棣、朱德润、陆广、马琬等人。也有保留南宋马远、夏珪风格的山水画家，如孙君泽。还有工细的界画山水楼阁的画家，如王振鹏、夏永等。

元代文人画中的花鸟画，变宋院体花鸟的工细缜密为淡简清雅，特别流行墨绘花鸟，更以水墨的竹石梅兰等最为流行，作品的艺术造

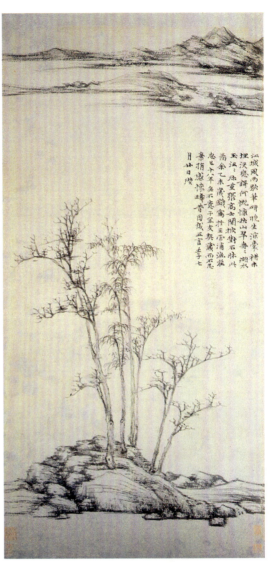

倪瓒《渔庄秋霁图》 纵96厘米，上海博物馆藏品

诣较高的有陈琳、王渊、邹复雷、王冕等。而柯九思、顾安等墨绘竹石，特别是笔意清新的墨竹，都是受人欢迎的佳作。

与山水、花鸟相比，元代的人物画较为逊色，其中任仁发、张渥等人的画作造诣很高。同时寺观壁

童子壁画 山西永乐宫纯阳殿栱眼壁壁画

杂剧壁画 纵390厘米，山西洪洞广胜寺明应王殿壁画

画的创作，这时已主要靠画工们绘制，仍以人物画为主，现存作品中最著名的如山西省永济永乐宫道教壁画、洪洞广胜寺明应王殿演戏壁画等，都是技艺高超的佳作。其中以永乐宫的壁画数量最多，保存也较好。其三清殿斗心扇西墙的外面和殿周四壁所绘的道教"朝元图"，人物众多，包括南极、东极等天神地祇群像，每像高达2米以上，共有286人之多。人物的面形变化丰富，造型饱满，表情生动。布局上以八尊主像为中心，展开了浩大

元代水墨山水壁画"疏林晚照"图 横长270厘米，山西大同元冯道真墓北壁

的神奇行列，构图上寓复杂于单纯，寓变化于统一，寓动于静。在形象的创造和构图设计方面，都达到极高水平。此图绘画技艺精湛，线条紧劲而流畅，色彩绚丽而协调，确为古代寺庙壁画之杰作。而且永乐宫三清殿和纯阳殿都留有画工题名，有马君祥和朱好古的门人张遵礼等，都是值得尊敬的民间艺术家。

元代的墓室壁画并不盛行，但是山西大同发现的至元二年（公元1265年）龙翔观道士冯道真墓的壁画值得注意，壁画内容有捧茶、焚香、观鱼、论道等，以及墓顶所绘飞翔云间的仙鹤，全合道家趣味。墓室正壁还有一大幅"疏林晚照"图，画面长达270厘米，以水墨绘出叠翠丛山、松林茅舍、小河归舟，极富山水情趣，有人推测系描绘冯道真故里七峰山景色。这种在墓室主壁绘画巨幅水墨山水的做法，实属罕见的脱俗之举，有认为是与死者的道家身份有关。

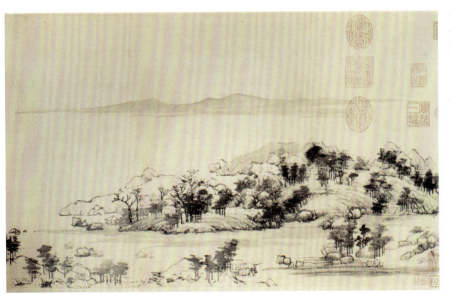

黄公望《富春山居图》局部 纵33厘米，台北故宫博物院藏品

52 原始瓷器

大约在公元前16世纪的商代中期,中国古代的先民在烧制白陶器和印纹硬陶器的过程中,通过对原材料的选择改进,提高烧成温度和器表施釉,逐渐摸索经验,终于创造出了原始的瓷器。瓷器的发明是中国对世界物质文明的一项重大贡献,而瓷器在一定意义上也被认为是中国文明的象征,以至于在世界通用的英语词汇中,"中国"和"瓷器"是同一个单词——CHINA。

一般说来,瓷器应该具备的几个基本条件是:(1)以含铁量在2%左右的瓷土为原料;(2)1200℃以上的高温烧成,胎质烧结致密,不吸水分;(3)器表施釉,胎釉结合牢固,厚薄均匀。这三者中,原料是瓷器形成的基本先决条件,烧成温度和施釉也是不可缺少的重要因素。从中国各地出土的商、周青瓷器看,已基本具备了以上条件,应属于瓷器的范畴。但因为它们还是由陶器向瓷器过渡时期的产物,处于瓷器的低级阶段,所以又称原始瓷器。

战国原始青瓷筒形罐 高32.6厘米,浙江长兴出土

西周原始瓷尊 高21.5厘米,河南洛阳出土

战国原始瓷云雷纹尊 高20厘米,浙江德清出土

原始瓷器的主要生产和出土区域在中国南方，主要是长江中下游一带，这可能与这些地区盛产瓷土原料有关。成型工艺早期多采用泥条盘筑法，器表也拍印纹饰；晚期特别是春秋时已改为轮制成型，胎质细腻，胎壁减薄，器形规整。原始瓷器的胎质较坚硬，颜色多呈灰白色和灰褐色，也有少量黄白色。器表釉色以青绿色为主，还有部分深绿、豆绿和黄绿色。釉下纹饰主要是大方格纹和编织物纹，如篮纹、弦纹、席纹、S形纹和网纹等。品种和器形多数是生活用器皿，与同时期的陶器或铜器相一致，有尊、罐、瓮、豆、碗、盂、盉等。如已知年代最早的河南郑州商中期遗址中出土的一件原始瓷尊，高28厘米，口径27厘米，敞口、折肩，凹底，器形与陶尊相同，器表也饰有陶器上习见的斜方格纹、席纹。安徽屯溪西周中期的贵族墓出土的原始瓷圈足尊与铜尊相似，高18.5厘米，口径17.6厘米，敞口，束颈，微鼓腹，从上至下分段饰弦纹、斜方格纹样装饰。原始瓷器中豆的数量较多，器形表现为浅盘、短圈足状，是商至西周普遍流行的器形。

商周时期的原始瓷器大致有两类，以安徽屯溪西周墓出土的一大批为例，其中一类胎呈白色，火候较低，吸水性较强，釉姜黄泛绿，釉层易脱落，击之无清脆之声；另一类胎质灰白色，火候较高，无吸水性，青灰色釉，釉层薄而均匀，胎釉结合紧密，击之可发出清脆的金石之声。从数量上看，前一类占较大比例，说明当时原始瓷器的技术还不成熟。但到春秋战国时期，原始瓷器的发展已相当迅速，其烧制和使用的数量，约占同时期陶瓷总数一半左右，预示着瓷艺之花全面盛开的春天已为时不远了。

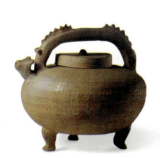

战国原始瓷仿青铜器造型龙提梁壶 高19.8厘米，江西贵溪出土

商原始瓷尊 高28厘米，郑州商墓出土

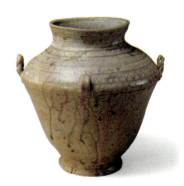

战国原始瓷四系罍 高24厘米，河南洛阳出土

53 六朝青瓷

萌发于先秦以前的原始瓷艺，又经秦、汉数百年的酝酿提高，到东汉时已日臻成熟，烧制的瓷器质量稳定，无论胎、釉还是烧成温度，都已达到或接近近代瓷的标准，因此，学术界将瓷器出现的时间定在东汉。东汉以后，从三国到南北朝的近四百年中，除西晋曾一度短暂统一外，中国的北方和南方长期处于分裂和对峙的状态。北方战乱频繁，南方则相对安定，中原北方的贵族士大夫以及各阶层民众，大批渡江南下以避战火，使得南方人口大增，经济迅速发展。这就为瓷器等手工业的振兴创造了有利条件。

目前江苏、浙江、江西、福建、湖南、四川等南方广大地区都发现了这一时期的瓷窑遗址，瓷器生产呈现出遍地开花的局面，并为隋唐瓷业的发展奠定了基础。

南方六朝时期，即三国孙吴（也包括曾短期统一的西晋）、东晋和南朝宋、齐、梁、陈，瓷器的主流产品是青瓷，釉色以青灰色、淡青色、豆青色为基本色调，施釉时多用浸釉法，釉层厚度均匀，其中浙江地区著名的越窑、婺州窑青瓷胎釉结合最好，很少有剥釉和流釉现象，说明当时对胎釉的烧成温度和膨胀系数掌握控制得十分自如，

西晋鸟形杯 高6.2厘米，浙江上虞西晋墓出土

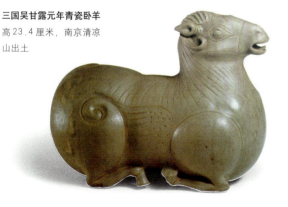

三国吴甘露元年青瓷卧羊 高23.4厘米，南京清凉山出土

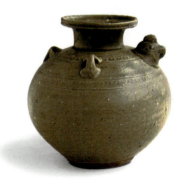

西晋青瓷鸡首壶 高13厘米，山东临沂洗砚池晋墓出土

已达到了很高的制瓷工艺水平。六朝青瓷的造型和装饰艺术更是超越前代，独领风骚。其品种虽然仍是大量日用器和少量明器，但造型突破了过去简单规矩的几何形体，创作出大批以动物形象为外轮廓或局部装饰的瓷塑制品，如鸟形杯、蛙形水注、兽形尊、鹰形壶、鸡首壶、青瓷卧羊等。这些栩栩如生的动物瓷塑，已不只是单纯的日用器，而可当之无愧地称为艺术品。如1974年出土于浙江上虞县百官镇西晋砖室墓的青瓷鸟形杯，高6.2厘米，口径10.5厘米，全器造型模拟一只飞鸟：半圆形杯体为鸟腹，前方杯外贴塑高出杯沿的鸟头，下有鸟翼和足；后方杯外塑一上翘的扇形鸟尾。鸟头反顾，与鸟尾呼应；双翅振展，仿佛在平稳地翱翔；双足后缩于腹。全器造型别致，动中寓静，为一件难得的瓷塑作品。1958年江苏南京清凉山出土的青瓷羊，身躯肥硕，四肢蜷曲卧伏，形体比例十分准确，生动地塑造出绵羊温驯的性格特征。釉层温润青亮，光可鉴人。

2003年，山东临沂传为王羲之故里的洗砚池发现两座大型西晋砖室墓，出土一批烧造较精致的青瓷器，包括盘口壶、鸡首壶、碗和钵等。其中一件胡人骑狮水注，造型奇特，釉色莹润，堪称高水平的艺术品。这件水注表现一位高鼻深目、胡须满腮的西域胡人，从容而自得地骑坐在一只肥健的狮子背上。胡人头戴高筒网纹卷沿帽，左

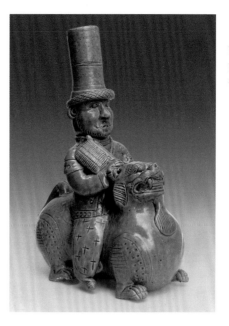

西晋青瓷胡人骑狮水注
高27.1厘米，山东临沂洗砚池晋墓出土

手抓狮耳，右手执便面于胸前；狮子卧伏，张口露獠牙，颔下有须，但显然已经完全被骑者降伏。此水注不但造型别致，而且釉质莹润，青翠可人。全器保存完整，是近年出土瓷器中最珍贵的作品之一。这批瓷器中的鸡首壶造型也十分规整，壶腹圆如球状，鸡首无颈，尖嘴。发掘者认为，洗砚池晋墓出土的青瓷胎釉结合好，釉色纯净泛青，有玻璃样光泽，应是典型的越窑瓷系产品。它们短颈，器腹扁圆，纹饰压印，多为带状斜方格网纹、菱形纹、芝麻花联珠纹等，部分器物贴印铺首、兽首，这些都与江浙地区出土的同类西晋器物作风一致。

六朝青瓷的堆塑和镂空塑工艺也很高超，如明器中常见的谷仓罐，上部往往堆塑四五层谷仓及亭、台、楼阁等，仓口又塑百鸟簇集，引颈奋翅，以表示仓盈囤满，百

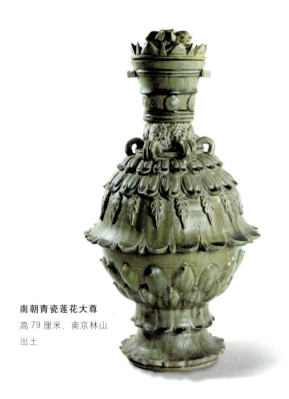

南朝青瓷莲花大尊
高79厘米，南京林山出土

鸟争食的景象。仓下和楼阁间，还满布人物百戏，或奏乐或杂耍，再现民间喜庆丰收的场面。这种谷仓罐的成形工艺十分复杂，口部和腹部以分段拉坯黏接而成，底部和建筑檐部用拍片，各式人物、佛像和禽兽，有的用模印，有的用手捏，仓口和器腹的小圆孔则用镂雕，一件器物的制成，往往使用多种技法。

六朝时的贵族士大夫中，风靡熏衣剃面、傅粉施朱的生活方式，各种小巧精美、玲珑剔透的熏炉应运而生。江苏宜兴西晋墓出土的一件青瓷香炉，通高19厘米，香笼球径12.1厘米。炉体镂空球笼形，上部圆周镂空三层三角形孔，顶部立一鸟形纽，鸟昂首展翅，似随时准备腾空飞去。炉底和承盘底部各塑三只熊形足。熊躬背直立，以两肩承受炉的重量。这样，炉底熊的承重压力和炉顶鸟的轻盈欲飞形成了鲜明而合理的对比，古代匠师们丰富的想象力和巧妙的造型技艺得到了极好的体现。

佛教艺术也在六朝青瓷中留下了鲜明的印迹，西晋时期，长江中下游的原吴国属地，今湖北、江苏、浙江等地，开始盛行在随葬的陶瓷器皿，特别是在一种长颈高身的五联罐口沿部和肩部，贴饰楼阁、飞鸟、胡人和佛像。考古发掘出土，并有年代可考的这种贴饰佛像和胡人的五联罐有20余件。贴饰的佛像多是坐在双狮莲座上的禅定姿态，有高肉髻、头光、结跏趺坐。有的一器之上列坐小佛十余人。而这些佛像周围往往有胡人簇拥，有时胡人可达20人之多，他们除了合十、拱手礼拜外，多做歌舞的样子。联系到四川摇钱树座上的佛像周围往往也有胡人形象的情况，可知这种早期佛像崇拜是由胡人引入中土的，原是胡人尊奉的对象，而佛像那时也确被汉人视为"胡神"。除五联罐外，一些香熏、酒樽、盘口壶甚至唾盂上也堆塑或贴塑小佛像。之所以把佛教形象当作了瓷器上的装饰纹样，是因为当时佛教还没有成为中土民众的信仰，佛像也还没有成为人们尊崇的偶像。但它们无疑是研究中国早期佛教艺术的宝贵

实物资料。

六朝青瓷中与佛教有关的，还有以莲花为主的造型器和莲花类纹饰。莲花是佛教的特有题材。南朝青瓷中已出现了大量装饰莲花纹样的器皿，如碗、盏、钵的外壁和盘面，常常划饰重瓣仰莲，使整个器形好似一朵盛开的莲花。后来，更烧制出形体较大的青瓷莲花尊，成为莲花类瓷器中的代表性作品。中国江苏、湖北等地都出土过六朝青瓷莲花尊，其中南京林山梁代大墓出土的莲花尊通高79厘米，通体装饰与莲花有关的纹饰，极为繁缛华美。顶盖部堆塑肥壮短俏的莲瓣尖；颈部分上中下三段分别贴饰或雕饰飞天、立熊和双龙戏珠纹样；肩部模印二重肥厚的宝装覆莲和一周贴花菩提叶；器腹中部是一圈由肩部延续下来又外撇的大覆莲瓣，形成全器花瓣样的最大腹径；再下为深厚的双重仰莲；器座是两层一短一长的外撇覆莲。全器造型和装饰虽然都取自莲花，但或仰或覆、或肥或瘦，或长或短，或内收或外撇，姿态各异，变化万千，看上去并无重复繁琐之嫌，而体现出一种华贵、和谐、统一的美感。

值得注意的是，这种青瓷莲花尊在北方地区的北朝墓中也有出土。1958年河北景县封氏墓群中就出有四件，装饰造型与上述南京南朝梁墓中出土莲花尊十分相似，但经化学鉴定，被认为是北方青瓷作品。然而河北至今没发现北朝青瓷窑址，北方其他墓葬出土青瓷的水平也难与之相比，所以封氏墓这批青瓷莲花尊的烧制地点还需要继续分析。

与中国历代青瓷釉一样，六朝青瓷釉也是以铁为主要着色元素。釉内氧化铁含量的高低，直接关系到釉的呈色。匠师们一旦掌握了含铁量对于釉色的关系比例，便可烧制出不同色泽的瓷器。浙江地区的德清窑就使用含铁量较高的紫金土配制黑釉，烧制出色黑似漆、釉面光亮的瓷器。杭州老和山东晋墓出土的一件黑釉鸡头壶，高16.4厘米，口径7.9厘米，釉色黑厚，光泽感强。壶身圆硕，前装鸡头，是为流，后安圆弧形把手，上端黏于器口，下端贴于壶腹，是很实用的酒器。

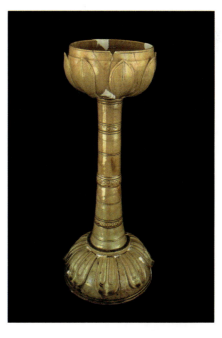

北齐青瓷灯 高60厘米，山西太原北齐徐显秀墓出土

54 隋唐瓷艺

如果说青瓷，特别是六朝青瓷，代表了东汉至南北朝瓷艺的主流和最高水平，是中国瓷器艺术百花园中第一批绽开的花朵，那么到隋唐时期，又一批瓷艺奇葩也争妍于枝头，这便是北方的白瓷。

白瓷是一种胎色和釉色都呈纯净洁白色的瓷器。它的出现晚于青瓷，是在青瓷的基础上，通过对原料的进一步选择淘洗，并降低胎、釉中铁含量而烧成的。中国最早的白瓷出现于北朝北齐时，1971年河南安阳北齐武平六年（公元575年）凉州刺史范粹墓的一批白瓷碗、杯、长颈瓶可作为代表。这些瓷器胎质和釉色均呈乳白色，但某些釉层中略泛青，仍保留着某种青瓷的痕迹，是创烧阶段的产品。隋唐以后，白瓷的烧制技术进一步提高，色调日趋稳定，器形更加精巧秀丽，成为上层社会热衷和喜爱的日用品。1957年陕西西安郊区出土的隋大业四年（公元608年）宗室贵族少女李静训墓中，便发现了多件精美的白瓷小扁瓶、小盆、小罐等。其中最引人惊叹的是一件白瓷龙柄鸡首壶，高27.4厘米，通体以片纹白釉装饰，造型修长俏丽，夸张的龙柄和昂首高鸣样的鸡头更增添了华美的装饰效果。这批白瓷釉色已不见泛青或泛黄现象，说明白瓷工艺已走向成熟。唐代白瓷以邢窑（位于河北省内丘县）制品质量最好，唐代文献《国史补》中记载"内

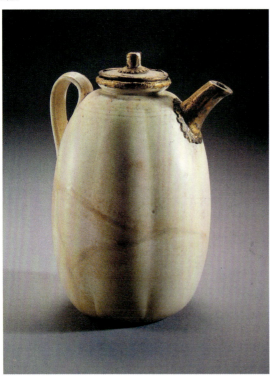

唐白瓷金银钮执壶 高15.5厘米，浙江临安水邱氏墓出土

丘白瓷瓯，端溪紫石砚，天下无贵贱通用之"，指的就是邢窑白瓷，且说明其影响之大。调查结果表明，邢窑已普遍使用匣钵装烧，特别有一种盒式匣钵，有盖有底，瓷坯安放匣中，避免了烧制时烟熏和异物黏附，保持了釉面的光洁白净，专用于烧制高档白瓷。

唐代白瓷窑址和瓷器多发现于北方河南、河北、山西、陕西及安徽地区；长江以南则很少见，因此被总结为"南青北白"，即北方这一时期以生产白瓷为主，南方以生产青瓷为主。南方的青瓷在前代基础上稳步发展，仍以浙江越窑知名度最高，其胎质细腻致密，器形规整，釉层匀净，呈色青黄或青绿，温润如玉，光洁似冰。品种主要是作食具的碗、盘和酒器、茶具，还有各式灯、枕、唾壶、印盒、粉盒。造型增加了大量仿植物花卉的外轮廓，如荷叶形碗、莲瓣形盘、海棠式碗和葵瓣口碗等，器物整体或口沿部有的像盛开的海棠，有的仿刚出水的荷叶，起伏坦张，婀娜多姿。唐代饮茶之风的兴起，还直接促进了瓷质茶具的生产，如越窑所烧风靡一时的青瓷瓯，曾使许多文人为之倾倒，留下大量诗词名句。顾况《茶赋》中有"舒铁如金之鼎，越泥似玉之瓯"，孟郊《凭周况先辈于朝贤乞茶》中有"蒙茗玉花尽，越瓯荷叶空"，施肩吾《蜀茗词》中，更对越窑茶具一概盛赞"越碗初盛蜀茗新，薄烟轻处搅来匀"。我们今天

唐白瓷金银钿连托把杯 通高8厘米，浙江临安水邱氏墓出土

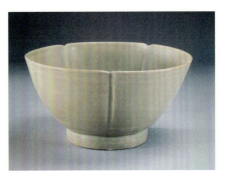

唐越窑五瓣花口碗 高8.5厘米，浙江临安水邱氏墓出土

读来，似乎仍能想象到那温润如玉的越窑青瓷茶碗，闻到沁人心脾的飘香新茶，产生一种心旷神怡的感觉。

晚唐到五代，越窑曾一度成为专为皇室烧制高级青瓷的官窑，特别是五代吴越国钱氏统治该地区时，命令越窑专烧贡奉之器，臣僚百姓不得使用，故称"秘色"瓷。唐陆龟蒙《秘色越器》诗中虽有"九秋风露越窑开，夺得千峰翠色来"这样脍炙人口的佳句，但秘色瓷的"千峰翠色"究竟是什么颜色，人们却始终没有弄清。随着时间的流逝，秘色瓷仿佛真的蒙上了一层"神秘"的色彩。1987年，陕西扶风法门寺塔唐代地宫中出土了大批唐皇室供奉的佛教文物和各类精美供器，同时出土了记录这些器物名称

隋唐瓷艺 ● 223

的石刻"物帐"。根据物帐中的定名和称呼,地宫中出土的16件青瓷器均被明确地叫做"秘色瓷",从而使人们看到了皇室御制秘色瓷的庐山真面目,并统一了多年来对秘色瓷的不同理解和认识。法门寺地宫中的十几件秘色瓷呈现两种不同的釉色,除两件漆平脱瓷碗为青黄色外,其余均为青绿和湖绿色,釉色纯正,釉质晶莹润澈,釉层均匀细腻。造型简洁明快,有数件仿植物外形,如秘瓷八棱净水瓶,颈细长,肩腹部有八条竖向凸棱外鼓,呈瓜样;一件秘瓷盘口沿作五曲花瓣

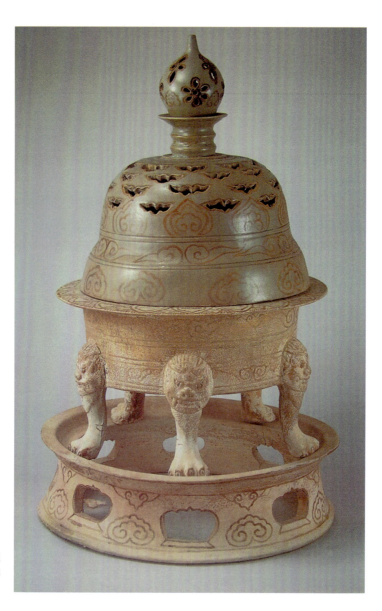

唐褐彩如意纹瓷熏炉 通高66厘米,浙江临安水邱氏墓出土

唐葵口高圈足秘色瓷碗
高9.5厘米，径21.8厘米，
陕西扶风法门寺塔基地宫
出土

唐长沙窑贴花舞蹈人物壶
高16.3厘米，湖南衡阳出土

形。这些凸棱和凹曲的转折处分界显明，给人以轻巧之感，表明其成形操作十分严格。

位于长江中游的湖南长沙窑，在中晚唐和五代时首创烧制出釉下彩瓷器，引起隋唐以来瓷器装饰艺术的另一次革命。长沙窑釉下彩色调主要有褐、褐绿两种。制作方法是在坯胎上以褐、褐绿直接绘画纹饰，或先在坯胎上刻好纹饰轮廓线，再在线上填绘褐绿彩，最后施青釉。从现存大量实物看，这种装饰形式起初是单一的褐彩斑点，后来演变为粗犷美丽的褐绿彩斑点，包括褐色和褐绿色相间的大圆斑，以及各式褐绿色小圆点。釉下彩是长沙窑具有历史意义的首创，它突破和改变了青瓷的单一青色，丰富了瓷器的装饰手段，并为后世釉下彩的繁荣和发展开辟了前进的道路。长沙窑釉下彩瓷的造型也有独特的风格，代表器形是各种带柄执壶。壶口有直口、喇叭口、洗口；壶腹有圆腹、长腹、瓜棱形腹、袋形腹；壶流有直管、八角、方柱形等，在唐代瓷壶中独树一帜。

绞胎瓷器也是唐代瓷艺中的一种新工艺。绞胎，是用白褐两色的瓷土相间糅合在一起，再拉坯成形，胎上形成白褐相间的纹理或色斑，颜色变化诡异而奇妙，上釉焙烧后便成为绞胎瓷器。传世绞胎瓷枕较多，枕面上往往绞出三组圆形团花，成等边三角形排列，构成装饰性很强的图案，被称为"花枕"。因绞胎瓷制作工艺复杂，所以这种花枕往往只在枕面部以绞胎瓷为胎体，枕下大部则用白胎。1978年故宫博物院在河南巩县窑址采集到一件花枕残片，其断面表明，绞胎团花只占枕厚度的三分之一，枕面以下三分之二是白胎。好比贵重木器的包镶作法，表面以上等木料包镶，里面衬以次料成形。

唐代各地瓷窑中还烧制出各种黄釉、黑釉、花釉瓷器。其中花釉瓷因为是在深底色如黑、黄、茶叶末釉上饰天蓝、月白等浅色斑点，

隋唐瓷艺 ● 225

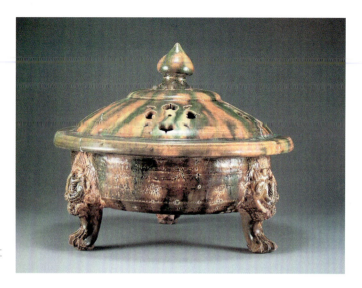

唐渤海国三彩熏炉
高18.1厘米，黑龙江宁安出土

对比鲜明、色彩明快斑斓。故宫博物院藏一件传世瓷腰鼓，釉底色漆黑，其间匀称分布月白色装饰片，整体色泽粗放而活泼。20世纪70年代根据唐代文献《羯鼓录》提供的线索，果然在河南唐鲁山窑址采集到五块与传世花釉腰鼓相同的腰鼓碎片，经对比分析，除釉色稍有差异外，胎色、薄厚、凸起弦纹及斑点分布完全同于传世腰鼓，从而证实故宫博物院藏花瓷腰鼓的产地便是唐代著名的鲁山窑。

中国古代讲究饮茶，瓷器正是饮茶的极好器具。唐以前饮茶方式粗放，常将茶与葱、姜、枣、橘皮等共煮，色重汤浓，对瓷质茶具的色泽要求不高。唐以后饮茶日益精细，贵用茶笋(茶籽下种后萌发的嫩芽)，以绿色茶为珍，而白瓷因能衬托出茶的晶莹翠碧，所以尤其受到人们的喜爱。唐代大诗人白居易《睡后茶兴忆杨同州》诗曰"白瓷瓯甚洁，红炉炭方炽"，李泌茶诗也说"旋沫翻成碧玉池"，形容的都是白瓷茶具和绿茶的关系。正是在世人皆喜绿茶的推动下，北方邢窑所烧的白瓷盛极一时，几乎可与长期称雄海内的越窑青瓷一争高低。唐代皮日休《茶瓯》诗有"邢客与越人，皆能造瓷器"，虽然提到越瓷，却仍将白色的邢瓷放在第一位。被后人尊为茶圣的陆羽《茶经》中也指出，当时各地有"或以邢州处越州上"的说法，可见唐时邢窑白瓷已达到与越窑青瓷齐名甚至更高的水平。

中国历史博物馆藏有一套20世纪50年代出土于河北唐县的白釉瓷茶具，包括风炉、茶镂、茶臼、茶瓶、渣斗和一件瓷人(陆羽)像。其中除瓷人像施黑彩外，皆为一色白釉，胎土很细，胎和釉的白度相当高。从工艺特征和与相关出土物比较，判断是五代邢窑的产品。虽然只是一批小型模具，但仍为今人提供了管中窥豹的良机。

55 宋代名瓷

公元10世纪中叶，在"陈桥兵变"中黄袍加身而取得政权的赵匡胤，结束了五代十国以来分裂割据的局面，建立了统一全国的宋王朝。宋初减免了原各割据政权的沉重赋税，人民得以休养生息，社会经济稳步发展，手工业和商业蓬勃兴起，城市空前繁荣，这些都为科学技术的进步和飞跃提供了合适的土壤。在中国古代文明的轨迹上，宋代文明突出闪烁的正是科技之光，宋瓷的成就便是鲜明的例证。宋代瓷器集以前各代瓷器工艺美学之大成，并有自己全新的创造和表现。其主要特征是釉质丰腴莹润，腻如堆脂，釉色大多以单彩，但又不乏绚丽的窑变色彩和满布冰裂纹的有意制作的瑕疵之美，总体上呈现出一种沉静素雅、凝重高贵的风格。这种工艺和美学境界，不但超越了前人，而且后人仿制也极难与之匹敌，达到了中国瓷器史上一个卓绝古今的艺术巅峰。

两宋时期，瓷窑林立。各地窑场如雨后春笋，似百花齐放，遍布全国各地。20世纪50年代以来陶瓷考古调查结果表明，中国已发现瓷窑遗址的19个省、市、自治区的170个县中，保存宋代窑址的就有130个县，占总数的75%，可见宋代瓷业的规模和繁荣程度。此时的制瓷业已经发展为独立的手工业，基本与农业生产脱离，生产的瓷器大部分成为商品进入市场流通。在商品经济的作用下，各瓷窑为生存和发展而产生激烈的竞争，一种瓷器受到人们的喜爱，邻近的瓷窑就要争相仿制，然后是窑场的扩大和增加，形成同类瓷窑体系，最后便是名瓷名窑的确立。文献资料和考古发现的实物都显示，正是从宋代开始，中国制瓷业中产生了由地方官府或朝廷直接主持生产的"官窑"窑场。这些官窑在制瓷的技术和生产规模上都占有极大的优势，其生产的特色产品质量高超，声名远扬，不但烧造专供皇室御用的瓷器，也烧制大量商品用瓷，其中有大宗商品瓷器还远销到东南亚和西方各地。

在宋代陶瓷史的研究中，传统的做法往往偏重对官窑瓷器的青睐，如后世盛赞的所谓宋代五大名窑——汝窑、官窑、哥窑、钧窑、定窑等等。这是由于以往对瓷器的关注是建立在收藏、鉴赏的基础之上，但名窑多数只为宫廷烧制御瓷，其中一些窑的传世品和出土标本极少，远远不能反映当时高度发展，已经达到黄金时期的中国瓷器的真实面貌，有的观点和结论还存在明显的错误和纰漏。20世纪50年代以来，瓷窑址考古成为我国宋辽金考古的重要内容，1959年陕西铜川耀州窑遗址的发掘，结束了以往只以地面调查采集瓷片的工作方式，使陶瓷考古的研究走上了更为规范和科学的轨道。

20世纪80年代至今，由考古工作者正式发掘的各地规模较大的宋和宋以后瓷窑遗址，有河北曲阳的定窑遗址、河南禹州的钧窑遗址、河北磁县观台磁州窑遗址、河南宝丰汝窑遗址、浙江杭州南宋官窑遗址、老虎洞官窑遗址、浙江龙泉县龙泉窑遗址、江西景德镇元明窑址和内蒙古赤峰的缸瓦窑址等。这些瓷窑址地层可靠，时代准确，出土的瓷器、瓷片标本与考古发掘中墓葬、塔基出土的同时代瓷器相互补充，与传世的公私收藏的瓷器互为参照，为该时期瓷器的研究提供了前所未有的、极为丰富的崭新资料。使得我们对宋以来瓷器艺术的水平和真实面貌有了全新的认识。

目前，我国考古调查基本清楚、学术界大体确认的宋代几个著名瓷窑系，有北方的定窑系、耀州窑系、磁州窑系、钧窑系和南方的龙泉青瓷窑系、景德镇青白瓷窑系。这些窑系的名称最初显然是以所在地冠名，但广义的概念绝不是只指一处窑场，而是一个大的区域内烧造相同风貌瓷器窑场的统称。

北方名瓷：定窑白瓷

当时北方最著名、以生产白瓷为主的定窑，位于今河北省曲阳县涧磁村及东西燕山村，20世纪20年代就有学者在当地做过调查，50年代后，故宫博物院和河北省文物工作队对其进行了小规模的发掘和地面调查。大体廓清了定窑的烧瓷历史及其与邻近地区瓷窑的相互关系。曲阳宋代属定州，故名"定窑"，这是一个以生产白釉瓷为主的窑

定窑白瓷孩儿枕 长40厘米、高18.3厘米、宽14厘米，故宫博物院藏品

系，也产少量黑釉（"黑定"）和酱釉（"紫定"）瓷。白釉中以一种白中泛黄，温润如象牙的"粉定"最佳，其釉质稠腻似乳，对瓷坯有相当的覆盖力和修饰作用，成品被形容为"宛如薄施脂粉的少女肌肤"，所以被称作"粉定"。定窑白瓷装饰手法以刻花和印花为主，图案大多是动物和花卉形象，也有专为宫廷设计的龙凤纹样。

1969年，考古人员在河北定县发掘了两座北宋时的佛塔基址（静志寺塔和净众院塔），在两塔塔下瘗藏舍利的地宫中，发现大量与舍利一同供奉的金、银、玉石器、瓷器、木雕和丝织品。其中瓷器170件，占所有物品的最大宗。据发掘报告，这些瓷器中除少量为耀州窑青瓷外，几乎全部是北宋早期定窑的产品。它们胎质平薄细腻，造型端庄优美，釉色柔和洁净。种类有净瓶、碗、壶、盘、盏、盒、炉、罐等。仅与侍佛有关的净瓶就达25件之多，且均为白釉定瓷。其中一件最漂亮的白釉龙头净瓶高60.7厘米，通体刻仰覆莲花图案，莲花有浅浮雕效果，极为端庄秀美，是罕见的大件定瓷。又一件白釉刻花莲瓣碗，内底墨书"太平兴国二年五月……施主男更施钱叁拾文……供养"，知此器是北宋早期，公元977年以前的作品。发掘报告指出，两塔中静志寺塔出瓷器115件，造型多仿古青铜器，装饰多采用贴塑、划花等手法，制作年代较早。许多瓷器底部刻有"官"字款。

定窑龙首流白瓷净瓶 高32.2厘米，河北定县北宋塔地宫出土

净众院塔出瓷器55件，比之静志寺塔瓷器工艺更为精致，釉色更加莹润，造型基本与古青铜器无关，装饰多采用刻花、印花手法，器形较高大（上述龙头净瓶即为此塔出土），花纹也较复杂。据一件瓷瓶上刻"至道元年四月日弟子"字样，知这批瓷器最晚为公元995年烧造，比静志寺塔瓷器晚近20年。也说明经过20年左右的休养生息，当地经济得到恢复与发展，定瓷的制作技术也得到了明显提高。定窑的发掘和大量出土文物都证明，北宋是定窑的全盛时期。

定窑瓷器的造型艺术水平也是极为高超的。故宫博物院藏的定窑白瓷孩儿枕，塑造了一个仿佛刚

刚玩耍累了，伏地休息的童子，圆圆的大脑袋偏枕在前屈的双臂上，两腿略微蜷曲，双脚上扬；压在下面的右手中还握着系有长穗的彩球，姿态自然而顽皮。孩子的习性本是好动的，但制瓷艺人偏偏选择了他们静止的片刻卧姿，并着力刻画了其与成年人的不同之处，即那种俯伏回首，蜷腿扬足的特有姿态，寓动于静中，暗示孩童随时可能爬起来再去尽情嬉闹，造型生动而有神韵。同时，作者还成功地照顾了物品的实用功能：童子前方回首的头部较高，因蜷腿而使后部的臀部也高凸起来，这样，中间凹曲的腰部正好形成适于人头枕的枕面，造型美和实用性达到了和谐的统一。

北方名瓷：耀州窑青瓷

陕西铜川地区的耀州窑，是宋代北方有名的民窑，主烧青瓷。宋金时期正是耀州窑的全盛时期，它几乎垄断了整个北方地区青釉瓷器的生产。耀州窑青瓷以刻花工艺见长，技法是以金属刀具在器外表按一定坡度，刻出深浅不同，层次不等的主、次纹饰；主纹深，次纹浅，给人以鲜明的浮雕感。纹饰中间和周围，又用梳状"排刀"划出细密的篦纹阴线，象征水波和花蕊，使整体图案更加丰满细腻。耀州窑的釉色基本呈橄榄绿和淡青色，沉静而素雅。仍以上述1969年河北定县北宋太平兴国二年（公元977年）静志寺塔出土的瓷器为例，除定窑白瓷外，工艺最精美的就属耀州窑瓷器，有青釉长颈瓶、刻花莲瓣纹龟心碗和花口盘等。对这批青釉瓷器，过去并不知道产自何种窑口，自从陕西省考古人员在铜川市黄堡镇耀州窑址的发掘取得了巨大成果，确认了宋代耀州窑瓷器以色调稳定的橄榄色青瓷为代表，创烧了独具风格的刻花和印花工艺。特别是出土的一些瓷器、瓷片标本与静志寺塔出土的青釉瓷器极为相同，如刻花莲瓣纹龟心碗碗心贴小龟，花口盘六瓣花口等，都见于黄堡镇耀州窑址的出土标本，从而确定静志寺塔所出瓷器中的青釉瓷器，正是宋代耀州窑系的作品。

耀州窑刻花牡丹纹注子
高17.5厘米，陕西咸阳旬邑出土

北方名瓷：磁州窑釉下黑白花

由釉下黑（褐）、白彩著称的磁州窑系是北方最大的一个民窑体系，考古发现的窑场遗址主要在河南、河北、山西三省，北京、内蒙古、辽宁、陕西、宁夏等地也有分布，以富有浓厚的乡土气息和民间色彩在宋瓷中独树一帜。磁州窑最精美的装饰工艺是剔花，有胎地剔白花、白地剔黑（赭）花、黑（赭）地剔白花等。所谓剔花，就是将纹饰以外的地子剔去，使花纹具有浮雕感。由于北方窑场习惯使用化妆土工艺，所以特别适合剔花技法，如胎地剔白花，便是在器坯上先施一层白化妆土，在未干时划花纹轮廓，再将花纹以外的化妆土剔去，露出坯胎，最后上透明釉烧成。完成后的瓷器花纹为白色，地子即为坯胎的本色，或灰白，或淡褐。白地剔黑（赭）花是在器坯上先施白色化妆土，再在装饰部位涂黑（赭）色料浆，划出花纹轮廓后剔去周围的色料浆，露出白色化妆土地子，最后罩透明釉烧制。其成品表现为白地黑（赭）花，花纹有凸起的效果，黑白对比强烈，具有很鲜明的装饰效果。

磁州窑系瓷器的另一种装饰技法是釉下黑彩彩绘，用毛笔在加施了化妆土的器胎上直接绘画或写字，再加透明釉烧成。特别是在瓷枕画面上作画。山西长治金黄统三年（公元1143年）崔政墓出土一件白地黑花山水图枕残面，中间绘峰峦叠嶂，两侧留白表示云雾，下方河流平滩，黑白相间，富有水墨山水画的韵味。大多瓷枕画面则取材于当时的生活小景，如表现小儿活动的钓鱼、赶鸭、放鹌鹑、抽陀螺等，用笔清新简洁，线条自然流畅。虽着墨不多，却也情趣盎然。还有承袭唐代长沙窑在器表题写民谚俗语作为装饰的手法，在枕上题有"众中少语，无事早归"，"过桥须下马，有路莫行船，未晚先寻宿，鸡鸣早看天，古来冤枉者，尽在路途边"等字样，反映了磁州窑的主要消费者一般民众的观念和意识。瓷枕是中国古代的夏令寝具，它清凉沁肤，爽身怡

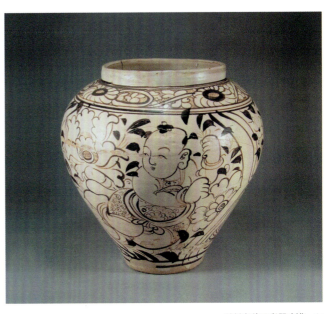

磁州窑釉下彩婴戏罐 高30厘米，辽宁绥中出土

神,自古便受到人们的喜爱。磁州窑有专门烧制瓷枕的作坊,传世宋磁州窑瓷枕中带"张家造"款识的最多,估计这一作坊烧造瓷枕已有300年的历史。

北方名瓷:钧窑窑变

以河南禹县为中心窑场的钧窑瓷器,也属北方青瓷窑系,但它已不再是以氧化铁着色的传统青瓷,而是以氧化铜为着色剂,利用烧成中氧化和还原焰的作用,烧制出变化无穷、姹紫嫣红的各种釉色,即所谓"窑变"。几种代表性釉色如海棠红、玫瑰紫、月白风清、雨过天青,都独具各自不同的神奇色彩。其中以蓝色系列的瓷釉最富魅力,包括淡蓝的天青色、湛蓝的天蓝色、青蓝中泛白的月白色,它们中都蕴含着一种荧光般幽雅深远的蓝色,使人联想到深邃的夜空或微熹的黎明。还有那绚丽的铜红色釉,宛如夕阳中燃烧的晚霞。这一蓝一红两种主色调,构成了钧窑釉的独有特色,并为中国瓷器美学开辟了一个全新的境界。钧窑瓷器中供宫廷使用的主要是陈设用器,如花盆、洗、炉、尊等,造型古朴端庄,富有一种优雅含蓄的美。

关于钧窑瓷器的生产年代,学界一直有不同意见,20世纪60—70年代,故宫博物院和河南省的考古人员经过调查和考古发掘认为,钧窑瓷器始烧于北宋,北宋晚期达到鼎盛。近年来国内外又有学者以器物类型学的方法并联系有关烧造工艺,认为钧窑瓷器具有明显的元明时期器形特征,应是13—14世纪甚至15世纪的产品。

南方名瓷:龙泉窑青瓷和景德镇青白瓷

在浙江这片有着深厚青瓷工艺基础的土地上,宋代又诞生了龙泉窑系青瓷。龙泉青瓷继承了汉唐五代以来越窑青瓷的优秀传统,又经过对原料的筛选和烧制技巧的提高,创烧出如玉石般温润美丽的粉青和梅子青釉,使中国古代青瓷工艺达到了顶峰。

闻名中外的瓷都景德镇,宋代以烧造青白瓷为主。这种青白瓷的釉色介于青白两色之间,青中寓白,白中显青,所以叫青白瓷,又称"影青"。宋代女词人李清照《醉花荫》中,有"薄雾浓云愁永昼,瑞脑销金兽,佳节又重阳,玉枕纱橱,

钧窑炉 高13厘米,河南禹县出土

夜半凉初透"的词句,所说"玉枕",据考证就是当时景德镇窑烧制的青白瓷枕。景德镇青白瓷与北方定窑白瓷有密切关系,这是由于宋王朝国都南迁后,北方的各类工匠艺人随宋宗室南渡,来自原定州的制瓷工匠部分到了景德镇和吉州,他们把烧制白瓷的高超技艺与南方传统的青瓷工艺相结合,又利用当地优质的瓷土、燃料和水源,创烧出晶莹剔透的影青瓷。这种瓷胎体洁白、致密、精细,透光性极强,使釉色因厚薄不同而发生变化。釉厚处呈青绿色,釉薄处呈青白色,有"白如玉,薄如纸,明如镜,声如磬"的美称。晶莹透澈的釉质与定窑象牙

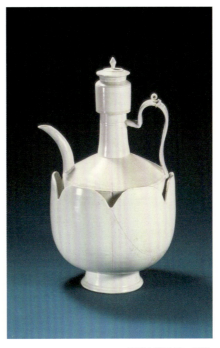

宋青白瓷注子、注碗

北宋青白瓷人形注子　高 23.9厘米,安徽怀宁出土

白的乳浊釉形成明显的对比。而全靠优质胎质本身形成的白色,使青白瓷成为真正本色的瓷器,为后来各种彩瓷的产生创造了必要的条件。

1976年,朝鲜新安海底发现一艘古代沉船,从船中打捞出的全部7168件遗物中,有6454件中国瓷器,引起了世人的关注和兴趣。沉船中的中国瓷器从窑系上分,数量最多的是龙泉窑系的青瓷和景德镇窑系的影青瓷、枢府瓷和白瓷。龙泉青瓷主要产地以东南沿海的浙江龙泉及附近的瓯江两岸为中心,宋代以后温州设港置市舶务后,更为龙泉瓷器的外销提供了便利的条件。景德镇瓷器自唐宋以后就声望日高,元代开始成为全国的瓷业中

心。这次沉船中的瓷器与中国出土的元代中晚期瓷器极为相近,不论造型或纹饰都有许多共同之处。所以学者们认为沉船中的中国瓷器烧制于元代中晚期,即公元14世纪初以后。

至于这艘沉船的始发地和目的地,人们推测很可能是由中国东南沿海的某个港口,如明州(今宁波市)或温州、泉州开出,前往朝鲜、日本或菲律宾,但因遭遇风浪,沉于新安海底。

南方名瓷:南宋官窑青瓷

据宋代文献记载,宋室南渡定都临安(今杭州)后,为保证宫廷用瓷,特地在京城建立了专门的官窑瓷场,主烧青瓷,"造青器,名内窑,澄泥为范,极其精致,油色莹澈,为世所珍"。因为经过战乱流离,原来皇宫中的瓷器类日用器皿和祭祀用礼器大多已经损失殆尽,新朝建立后,自然要恢复正常的生活和礼仪,对高级瓷器的需求量增加。南宋官窑便是在这样的形势下诞生的。20世纪50年代以后,杭州市古瓷窑考古的工作重点之一,就是寻找南宋官窑遗址。

1984—1986年,由中国社会科学院考古所、浙江省文物考古所和杭州市园林文物局联合组成的南宋临安城考古队,对杭州市乌龟山西麓,即文献记载的"郊坛下"官窑址进行了全面的调查和发掘,发现一座长37.5米的龙窑窑炉,以及作坊遗址和窑具、工具、大量瓷片等,计3万余件。瓷片中可复原器形的就有数百件,主要分两类,一类是日用器皿,有碗、盘、碟、杯、壶、盏、洗、罐、钵、盒、水盂、笔洗等;一类是陈设用和祭祀用器,器形多仿古代铜器、玉器,如瓶、炉、尊、觚、花盆、器座等。还有象棋、弹丸和鸟食罐一类娱乐用器。这些瓷器胎质细腻,釉色有粉青、灰青和黄褐色。日用器的纹饰很少,主要以釉色和人为的冰裂纹为装饰。

1996—1998年,杭州市考古研究所在杭州市上城区凤凰山和九华山之间,一个叫老虎洞的约2000平方米山凹平地上,发现并大规模发掘了一处瓷窑址,获得宝贵收获。

青灰釉折肩盘口瓶 高18厘米,杭州南宋老虎洞官窑出土

1999—2001年，又对该窑址进行了第二次发掘，共揭露面积1350平方米，发现了元代上层、元代下层和南宋层三个时期的遗存。清理出包括龙窑窑炉、小型素烧炉、采矿坑、澄泥池、釉料缸和瓷片堆积坑等大量遗迹遗物。相当多的瓷片能够复原为完好的瓷器。

老虎洞窑址南宋层出土的瓷片整体质量很好，为薄胎厚釉青瓷，胎色呈黑或灰色。釉色主要是粉青，少量米黄，釉色莹澈，温润如玉。而且釉层很厚，是经过多次上釉而成。釉的表面有开片或冰裂纹。复原的器物造型端庄华美，器形以仿青铜器类礼器和陈设器为大宗，有的器形非常高大，包括尊、觚、琮式瓶和香炉等，这与文献中南宋绍兴年间修内司官窑制造"尊罍"等的记载相符。而仿青铜器造型，正是修内司官窑瓷器的主要特征。老虎洞窑址南宋层出土的瓷器，代表了南宋尤其是南宋前期瓷器烧造的最高水平。特别是其中许多器形和胎釉等特征，与台北故宫博物院和故宫博物院流传有序的传世南宋官窑器物相同，又因为老虎洞窑所处的位置距南宋皇城城墙不足百米，位于文献标示的"修内司营"范围内。所以陶瓷史学界几乎一致认为，老虎洞窑址就是文献记载和陶瓷史家一直在寻找的南宋著名的"修内司"官窑。

南宋官窑"郊坛下"和"修内司"窑的发现和确认，是我国近年古瓷窑址考古的重大收获，它不但使我们对当时如此重要的官营手工业作坊有了全面了解，还让人们认识到，南宋官窑青瓷在造型和制作工艺上，都明显与北宋时期的汝官窑有继承关系。另外，老虎洞窑址元代晚期遗存中有一类器物与传世哥窑瓷器非常相似，化学检测也证明其化学成分和显微结构与传世哥窑瓷器相同。这就预示陶瓷史上一大悬案——传世哥窑产地及烧制地点问题的研究，将可能有新的突破和进展。

哥窑是宋代名窑中产地及面貌都还有些扑朔迷离的一支，哥窑瓷的"开片"技法，被誉为一种人为的"瑕疵之美"。所谓开片就是釉面的裂纹，它本是因瓷器冷却时胎釉收缩率不同而造成的缺陷，谁知却形成了一种特殊的装饰效果。最精美的叫"金丝铁线"，即先在窑炉中冷却形成大开片，裂缝间填嵌褐色紫金土后造成暗色的"铁线"；出窑后，器物釉面继续收缩，又出现细密的金黄色小开片，这便是"金丝"。金丝铁丝，满布器身，形成哥窑瓷的一种奇异风格。

56 辽瓷与西夏瓷

宋代中国内地制瓷业的高度繁荣，也极大地影响了与宋王朝先后并存的辽、金和西夏等少数民族政权的瓷器生产。特别是辽和西夏，都创烧出富有民族风格和地域特色的瓷器，使10—13世纪中国瓷器的内涵更加丰富多彩。

辽是10世纪初由中国契丹族在北方建立的地方政权，它的辖境东到日本海，西到阿尔泰山，北至克鲁伦河，南至今河北、山西北部。宋朝北方名窑定窑所在的定州，从地理上与辽最为接近，辽朝自立国时起，就不断派兵侵扰定州一带，掳掠窑工等各类匠人北去。因此，宋定窑的制瓷工艺和风

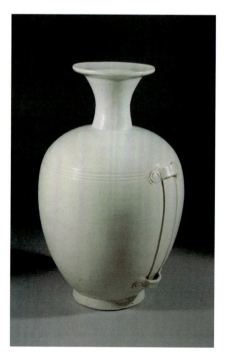

辽白釉穿带瓶 高36厘米，内蒙古赤峰耶律羽之墓出土

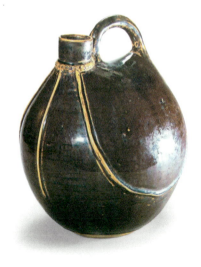

辽酱釉提梁仿皮囊壶 高29厘米，内蒙古赤峰耶律羽之墓出土

格特色对辽瓷影响最大。已知的辽林东上京窑、赤峰缸瓦窑、北京龙泉务窑址，都发现大量带有定窑特色的白瓷制品，胎壁轻薄，釉色纯白，釉层无堆脂现象，光泽强而温润。其中的精品可与定窑白瓷媲美。器物造型有属于中原常见的食器、酒器、茶具；贮藏器和日用杂器，如杯、碗、盘、盂、盒、罐、壶、瓶以及香炉、棋子、陶砚等；也有相当大的一部分是模仿契丹族传统使用的各种皮囊容器造型，有长颈瓶、凤首瓶、穿带壶、三角形碟、方碟、鸡腿瓶。最具游牧民族特色的是各式鸡冠壶，包括扁身单孔式、扁身双孔式、扁身环梁式、矮身横梁式，等等。十分巧妙的是有些鸡冠壶身还烧制出凸起的缝合线，表示原来是用前后两大张皮页，下加圆底，上加管口缝合而成，可以看出分明是一件瓷化了的皮囊，装饰手法令人叹服。

西夏是11世纪初中国西北部党项羌族所建政权，最盛时辖境包括今宁夏、陕北、甘肃西北部、青海东北部及内蒙古部分地区。居民以牧业和农业生产为主，与宋朝经济文化联系十分紧密，马、茶、盐、铁的交易频繁。长期以来，学术界对西夏王国瓷器情况所知甚少，直到20世纪90年代中期，考古学家对宁夏灵武窑进行了深入调查和发掘，出土了大量西夏瓷器，才使人们有机会一睹其独

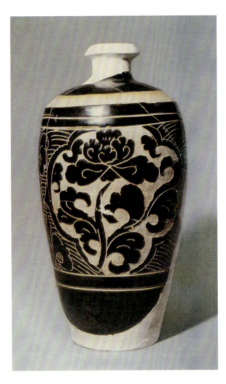

西夏黑釉剔花瓶 残高33厘米，宁夏灵武窑出土

特风采。

西夏瓷器以白瓷和黑釉剔刻花瓷最为精美且最有代表性。灵武窑所出瓷器中，白瓷的数量相当大，质量也较高，再联系西夏王陵陵区出土瓷器中，白瓷占有很大比例的现象，说明白瓷是西夏所产的主要瓷器品种，而这一点也恰与西夏王国崇尚白色有关。灵武窑瓷的胎质略粗，多呈浅黄色，不利于烧制白瓷，当地的工匠便借鉴宋朝定窑和磁州窑系的做法，施釉前先在胎体上涂一种白色浆料（即化妆土），使其遮住胎体的本色。浆料干燥后再施透明釉，入窑烧造即成白瓷。

剔刻花瓷可分为刻釉、刻化妆土和剔刻釉、剔刻化妆土四种类

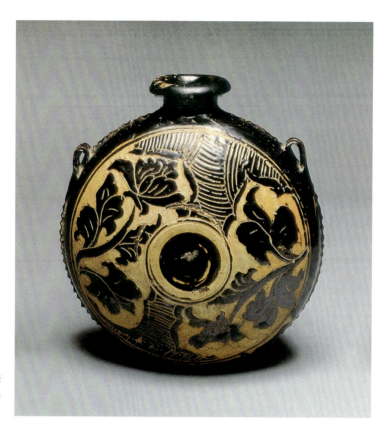

西夏刻花牡丹纹扁壶
高33.3厘米，宁夏海原县征集

型。刻釉、刻化妆土是在施釉或涂过化妆土的器物上刻划花卉图案等纹饰；剔刻釉、剔刻化妆土是在施釉和施涂化妆土的器物上剔、刻掉部分釉层和化妆土层，即减地法而形成纹饰。将这种剔、刻技法用于黑、褐等深重色釉的瓷器上，深釉色与浅胎地对比鲜明，纹饰的艺术效果强烈。这种剔刻釉（化妆土）的技法始于宋初，而以磁州窑最著名。因此灵武窑西夏瓷的这种装饰技法应与磁州窑有密切的关系。

西夏瓷器生活用瓷比重最大，其造型和用途，服从并反映了西夏王国人民的生活习俗。如一种瓷扁壶，在灵武窑中发现数量很多，它们大小不等，大者直径加口沿可达35.6厘米，小的仅2厘米，壶的两侧肩部有双耳或四系便于穿绳系带，注满水后可立挂于马背上。大扁壶的正反两面又有圈足，反面圈足起支撑平稳作用，正面圈足则有对称和加固胎体的作用，便于家居时随意平放。此种器形的扁壶为西夏境外的其他窑址所不见，表明它只适合当时当地游牧民族生活的特点。这类扁壶以各式黑釉剔、刻花装饰者最美，风格雄浑而粗犷。

元青花

如果说，中国瓷器在宋以前基本保持了以青瓷、白瓷等单一色调为主流的发展趋势，那么到元代以后，这种格局便被一种全新的瓷器品种所打破，这就是闻名世界的青花瓷。青花瓷在元代的大量成功烧制，被认为是中国制瓷史上划时代的进步。

所谓青花，是指用钴料在瓷胎上作画，然后上透明釉，在1350℃高温下一次烧成，花纹呈现蓝色的釉下彩瓷器。在元代以前，中国各类瓷器的表面装饰上，刻花、划花、印花等技法都远远超过笔绘技法。青花瓷创烧以后，瓷器上从前的刻、划、印装饰技法便退居次位，而让位于笔绘技法。因此青花瓷的烧制成功，被认为是中国瓷器由单一色调进入五色彩瓷阶段的伟大里程碑。

青花瓷的创烧时间，原来一般认为是在元代，1985年江苏扬州出土了一件青花瓷大碗残器，碗上所绘的成株牡丹和如意云纹，与唐代铜镜上的图案花纹相同，又经上海中国硅酸盐研究所对碗的瓷釉和色料做化验，证实碗是唐代河南巩县窑的产品，而碗上的蓝色花纹是用钴料绘成。因此，目前学界基本确认青花瓷在唐代已经烧成，元代继承了唐巩县窑、长沙窑以及宋元磁州窑釉下彩绘的成就，使青花瓷的工艺更加成熟，终于奠定了元青花的历史地位。20世纪50年代以来，在对元代居住遗址、元代窖藏、元代墓葬和明初墓葬的考古发掘中，出土了数量可观，工艺水平极高的

青花凤首瓷扁壶 高18.5厘米，北京元大都遗址出土

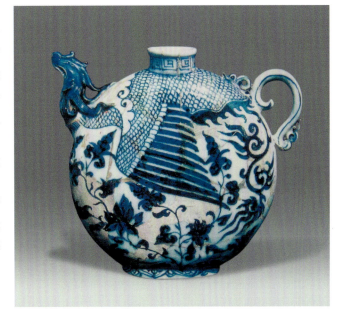

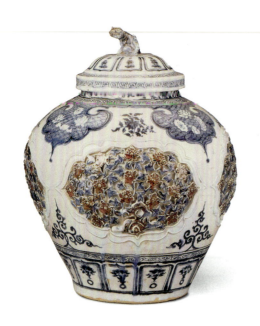

元青花釉里红盖罐　通高 41厘米，河北保定市出土

青花船形水注　长15.5厘米

元青釉镂雕建筑枕　高 16厘米，安徽岳西县出土

元青花瓷器。比较知名的有1964—1974年北京元大都遗址出土的一批青花瓷，包括一件造型、绘画、构图和颜料呈色均十分华美的青花凤头扁壶、一件仿古青铜器的青花觚、一件青花托盏；河北保定一处元代瓷器窖藏出土的青花釉里红花卉盖罐以及江苏南京出土的元青花萧何月下追韩信瓶。有人认为，青花萧何月下追韩信瓶的画面题材，显然与元代极为盛行的戏剧小说有密切关系。

元青花瓷的优点主要是青花的着色力强，发色鲜艳，呈色稳定，因为属于釉下彩，纹饰永不褪脱。另外，青花的原料即含钴的天然矿物在中国云南、浙江、江西多有出产，也可以由国外进口。更重要的是青花瓷的白地蓝花给人以明净、素雅的感觉，不但容易清洗，而且在某种程度上极富中国传统水墨画的意境。所以不但使得它的盛产地江西景德镇迅速崛起，成为全国的"瓷都"，而且征服了海外的瓷器爱好者，以最具中国民族特色的瓷器闻名世界。1988年，景德镇附近的珠山北侧出土了一批元代青花瓷器，有彩画龙纹的青花围棋罐、盖罐和蓝地金彩、孔雀绿地金彩、孔雀绿地青花龙纹瓷器。结合《元史》《元典章》等官方文献记载，知这一地区发现的彩绘双角五爪龙纹青花和金彩瓷器，正是元代帝王的专用御瓷。此地就是元代官窑所在，而明代的青花瓷官窑也是在这个窑址基础上建立的。

明清彩瓷

明清时期，瓷器出现了五彩纷呈、百色争辉的新局面。繁花似锦中也流露出些许俗艳，标志着中国古瓷器的最后一个时代风貌。

明代永乐、宣德时期的青花瓷质量最高，被称为中国青花瓷器的黄金时代。这个时候的青花瓷，以胎、釉精细、青色浓艳、造型多样和纹饰优美而负盛名。历来传说这个时期的青料，是郑和出航西洋从伊斯兰地区带回的所谓"苏麻离青"，这种青花料含锰量较低，含铁量较高，在适当的火候下能烧成蓝宝石一样浓艳的色泽。这时的青花瓷造型除传统的盘、碗、洗外，又有了抱月瓶、天球瓶、八角烛台等新器形，其中一些明显带有浓郁的西亚风格，应与当时发达的中西海上交通有关。图案装饰更为秀丽、典雅，以植物纹饰为主，如缠枝纹、牡丹、蔷薇、山茶、菊等；动物纹除少数麒麟、海兽波涛外，主要为龙凤纹；也有松竹梅、仙女楼阁和婴戏图等画面。1994年，在景德镇明代御窑场故址东门附近发现大量青花与釉里红大碗、大盘，此前的1982、1983、1984和1993年，当地也发现过数量很大，品种非常丰富的明永乐、宣德官窑瓷器，其中许多器物的纹饰和器形是以往传世品

明隆庆青花鱼藻盘与底款
径20.4厘米，北京东直门外出土

中从未见过的。说明明代初年的景德镇官窑，不但负责为朝廷生产御用瓷器，而且也生产数量不小的外销瓷。那些明显带有异域风格纹饰和器形的瓷器，正是为域外买家量身打造的产品。

继青花瓷之后，明清彩瓷中又出现了"斗彩"。斗彩是釉下青花和釉上彩色相结合的一种彩瓷工艺，以明成化年间斗彩最为有名，史称成化斗彩。1987年，景德镇明代御窑场故址珠山发现了成化官窑遗址，由于地层明确，证实了举世皆知的成化斗彩创烧于成化十七年到二十三年（公元1481—1487年）的六七年间。宋元时期单纯的釉上彩主要是红绿彩，明宣德开始了釉下

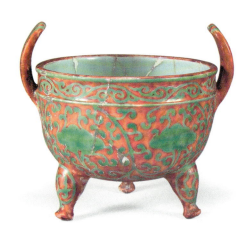

官窑红地绿彩灵芝纹三足炉 高14厘米，江西景德镇明御窑场故址出土

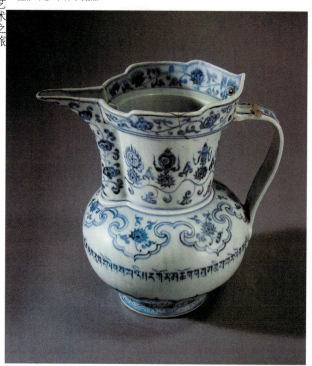

明宣德年青花僧帽执壶 高22.6厘米，西藏拉萨市罗布林卡藏品

青花和釉上彩相结合的新工艺，但釉上还主要为单一的红彩。成化斗彩的釉上彩一般都有三四种颜色，有的颜色达六种以上。所施色彩的特征又极其鲜明，如鲜红则色艳如血；油红则色重艳而有光；拙绿则色深浓而闪青；孔雀绿则浅翠透明。而所谓"斗彩"，也正是指釉下青花和釉上填彩争辉斗艳的意思。成化斗彩多为小型器物，如各式酒杯、高足杯、小型盖罐等。

清代彩瓷中，除青花、釉里红、五彩、斗彩继续烧造并有进一步改进发展外，又创烧出珐琅彩、粉彩等新的名贵品种。珐琅彩瓷器是清代康熙、雍正、乾隆三朝极为名贵的宫廷御瓷，过去俗称"古月轩"瓷器。这种瓷器的彩料经化学分析，

不是中国的传统彩料，而是从国外引进的。匠师们在胎质洁白如雪的瓷器上以色调丰富的珐琅彩作画，由于彩料较厚，使得花纹凸起，富有立体感。珐琅彩瓷器大多是从景德镇将成批烧好的白瓷器送至北京，由清宫内务府造办处专门安排画师和技工进行彩绘和再烘烧。因此，这种精美的瓷器完全是清代宫廷的垄断品，产量很少。

粉彩瓷器是在康熙五彩基础上，受珐琅彩制作工艺影响而创制的另一种釉上彩。特别是雍正朝粉彩，由于在彩绘画面的某些部分采用以玻璃白粉打底，用中国传统绘画中的没骨法渲染，突出了阴阳、浓淡的立体感。所绘的花鸟、人物、鱼虫形态逼真，色彩淡雅，线条柔和。除白色地外，还有珊瑚红地、绿地等，十分娇艳柔丽。

由于瓷器生产规模越来越大，原来只作为日常生活用品的瓷器，也曾极特殊地被制成建筑材料，用于建筑装饰中，使建筑物更加美观华贵。瓷都景德镇所在的江西南部赣州文庙中，就完整地保存一座以彩瓷筒瓦作屋面和以青花瓷作屋脊的殿堂建筑，即文庙大成殿。赣州文庙大成殿建于清乾隆四十二年（公元1778年），殿面阔七间，进深六间，通面阔15.4米，构筑于高1.5米的台基之上，其高度由地面至正脊顶端为14.9米，是赣南地区

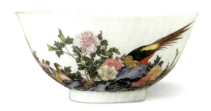

清雍正珐琅彩雉鸡牡丹碗 高6.6厘米，口径14.5厘米，故宫博物院藏品

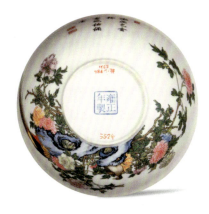

清珐琅彩雉鸡碗底"雍正年制"款识

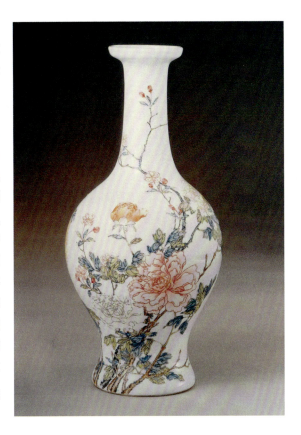

清粉彩牡丹瓶 高27.5厘米，故宫博物院藏品

明清彩瓷 ● 243

空间和体量最大的单层木构建筑。最为特殊的是大殿重檐歇山顶屋面，用大青瓦作板瓦，而以瓷质瓦作筒瓦盖面。瓷筒瓦共有黄、绿两种颜色，交错相拼，组成均衡协调的菱形图案。更为精美的是殿的正脊，使用华贵的青花瓷构件连接而成，全长19米。正中由红蓝绿三色彩瓷组成瓶式宝顶，两侧是两条张口扬尾的大型青花瓷鳌鱼吻兽，鱼高1.03米。此外，八条戗脊的转角处又置八只青花小鳌鱼。整个大殿屋面色彩富丽，构图华美，在阳光照射下熠熠生辉。

这种以彩瓷和青花瓷作建筑装饰构件的做法，在中国其他地区绝少见到（仅在江西新建县万寿宫和景德镇的龙珠阁中有使用的痕迹），充分体现了江西瓷都之乡瓷业发达的盛况，具有鲜明的地方特征。赣州文庙大成殿是研究中国古代建筑彩瓷极为宝贵的实物珍存。

明初开始，由于以景德镇为代表的全国瓷器生产的大发展，加之郑和七次下西洋的贸易刺激，中国瓷器外销量激增，一年出口便达数十万件。除日本、朝鲜、东南亚地区外，还远销到欧洲各地。有的产品为了适应国外市场的需要，从器形到花纹都袭用外国的形式。但无论中国传统造型还是模仿外国器皿的瓷器，在国际市场上都受到人们狂热的喜爱和欢迎，王侯贵族和富商大贾把得到的中国瓷器陈列在宫殿和住宅中，将它们视作比黄金还贵重的宝物；而进行瓷器贸易的主要海上商路，则被学者们称为"陶瓷之路"。

1985年，一位名叫迈克尔·哈彻的英国船长在大洋中打捞出一艘荷兰货船——海尔德马尔森号，这艘船在1752年（清乾隆十七年）由中国南方海岸城市广州驶往荷兰阿姆斯特丹的途中沉没。人们无比震惊和欣喜地发现，船上装载着数量极其巨大的中国瓷器，出水后清点竟有15万件之多。这批瓷器于1986年在阿姆斯特丹的佳士得拍卖行出售，吸引了全世界瓷器爱好者的目光。来自海外的报道说，这批瓷器中除171套正餐用具外，还有16种式样不同的碟子。而数量最多的是有19535件带托盘的咖啡杯、25921件汤碗和63623件带托盘的茶杯。有分析说，这些瓷器几乎可以肯定是清乾隆十六年（公元1751年）冬装船前不太长的时间内生产的，全部是绘画着中国传统花卉图案的釉下彩青花瓷，而且推测它们大部分是出自当时的瓷器之都景德镇窑场。可见当时中国和欧洲海上瓷器贸易的规模之大。

漆器之一：
早期的镶嵌装饰

把木本植物漆树上生成的一种流质体——生漆，提取后涂在木质器胎（比如木碗）的表面，既可以做黏合剂和加固剂，有效地保持水不渗透，又可以调配出不同的装饰色彩，使之成为轻盈、光亮而耐腐蚀的漂亮容器，这就是漆器。漆器艺术是中国传统工艺的一个独特的门类，世界公认是中国人首先使用了漆器，并且在很早就将它的功能发展到完美的程度。

漆器的制作程序十分复杂，先要用木质的材料做内胎（也可用皮革、竹篾、藤皮、铜、锡以及裱糊多层的麻类织物做内胎，后者即所谓"夹纻"。这使得漆器的胎体极为轻盈），把调制好的生漆浆液涂在胎骨上，待其阴干后，再涂第二层、第三层，乃至三四十层、八九十层或更多。这种工艺古代叫做"髹"。《周礼·考工记》中的"髹""画""上"等字，经考证都是专指漆器工艺。

为了美观，漆浆中可以调入不同的矿物质颜料和油料，分别施于漆器不同的部位。早期一般在容器的外部施黑色，容器的内部施朱红色，使之形成明快亮丽的色泽对比。先秦文献《韩非子·十过篇》有"禹做祭器，黑漆其外而朱画其内"，说的就是漆器的红黑色泽。后来又有了大量色彩斑斓的漆器绘画。但不管涂了多少层漆，漆是何种颜色，最后一层漆必是透明无色的，称"罩明"，如同穿上一层透明的衣服，保护漆器的内壁；之后再经过打磨抛光，一件轻盈而亮丽的漆器就制成了。更讲究的漆器，除了绘画外，还可以镶嵌玉石、螺钿和金、银、铜类饰件。

我国考古发现时代最早的漆器，1978年出土于浙江余姚河姆渡

战国彩绘木雕鸭形漆器 高25.5厘米，湖北江陵雨台山楚墓出土

汉漆具杯盒 通高12.2厘米，长19厘米，湖南长沙马王堆汉墓出土

手捧漆食具的侍女 山西太原北齐徐显秀墓壁画局部

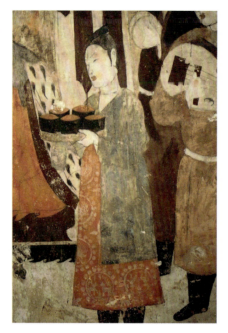

河姆渡文化木胎朱漆碗
高5.7厘米，浙江余姚河姆渡遗址出土

文化遗址，在距今7000年的地层中。那是一件形状古拙的木碗，它的腹部呈瓜棱形，高圈足，内外都有朱红色的涂料，经科学化验，碗上的涂料正是生漆。

漆器的装饰，很早就取得了令人难以想象的成就。由于漆的黏合、加固和充填好等性能，所以最适合镶嵌类装饰。早在1932—1933年，河南浚县辛村西周卫国墓中发现一种围绕在其他器物周围的蚌泡，被认为是"作它器的配饰"。1953年，中国社会科学院考古研究所在陕西长安县普渡村西周1号墓中，发现镶附或围绕在有漆皮的器物外的27枚蚌泡，并根据有关现象，推测"漆皮里面有一层木质或纤维编织的腔，外涂漆皮，再镶蚌泡"，而这层"腔"，就是漆器的木或夹纻内胎。1956年，考古所又于在河南陕县上村岭两周之交的虢国墓中，发现外壁嵌饰着6个蚌泡的漆豆（一种高座的盘）。1964年和1967年，又先后在河南洛阳邙山庞家沟和西安张家坡西周晚期墓中发现镶嵌蚌泡的漆器，有的蚌泡还涂饰红彩。这就确凿地将镶嵌螺钿漆器的年代，上溯到了西周。对此，我国漆器专家王世襄先生在1979年就指出："我们回过头来再看宋人方勺在《泊宅篇》中说什么'螺填器本出倭国'，把西周已经出现的漆工艺说成日本的创造，真是数典忘祖了。"

1981年到1983年，北京房山琉璃河燕国墓葬的发现，再一次证实了这一点。这些早到公元前7、8世纪的墓葬中，出土了用蚌片拼嵌出华美的凤鸟、圆涡和饕餮纹图案的漆器豆、觚、壶、簋、杯等木胎漆器。学者评价说：这些"蚌片表面光滑平整，边缘整齐，蚌片之间接缝十分紧密"，"当时蚌片的磨制和镶嵌技术已经达到相当水准，绝非螺钿初始阶段所能及"，进一步证明了以螺钿镶嵌做漆器装饰的工艺成熟之早。

1963年，河北藁城台西村商代遗址中发现的漆器残片上，嵌有人工精致打磨成圆形、方形和三角形的绿松石。另外，上面所说北京琉璃河燕国漆器中，也有镶嵌绿松石的现象。学者指出，很有可能今后的考古发现还会将漆器镶嵌的年代

往前推得更早。果然,20世纪80—90年代,在不断发现嵌螺钿漆器的同时,又发现了年代早到数千年前的新石器时期的嵌玉石漆器。1987—1989年,以出土新石器时代玉器著名的良渚文化遗址,浙江余杭的瑶山和反山贵族墓葬中,都发现了这类漆器。瑶山的11座墓中,有2座发现嵌玉漆器。第9号墓中有一件高29厘米的高喇叭足嵌玉漆杯,出土时胎体已朽,无法提取,但可见漆皮呈朱红色,髹漆均匀,仍有光泽。在杯体与圈足的结合处以及圈足近底部的外壁,均嵌饰一周小粒玉石,这些小玉粒显然经过了细心的琢磨,大小接近,形态匀称,都是正面弧凸,背面平整,共提取60余粒。反山的11座贵族墓中,有4座发现嵌玉漆器,第12号墓出土的一件带把宽流嵌玉漆杯,木胎骨雕琢呈浅浮雕重圈和螺旋纹样,外涂朱红色漆,又镶嵌白色玉石至少141粒之多。这些玉粒大致呈圆形,有大、小两种,大的直径0.7厘米,小的直径0.2至0.4厘米。它们很可能是用大玉件的边角余料制成,因为玉料的珍稀,工匠们对这些下脚料也要充分利用,经磨制后用在器物的装饰上。

瑶山和反山两地的22座贵族墓葬中,有6座发现了嵌玉漆器,占墓葬总数的三分之一强,说明当时嵌玉漆器使用的广泛。瑶山和反山贵族墓葬的时代距今至少三四千年以上,这样早又这样多的嵌玉漆器被发现,远远超出了今人的想象,被称为良渚文化的"高精尖"作品,是近年漆器考古最为重要的发现。

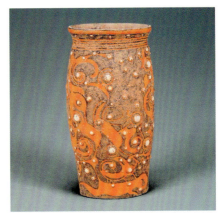

良渚文化嵌玉漆杯复原
高约16厘米,浙江杭州余杭反山出土

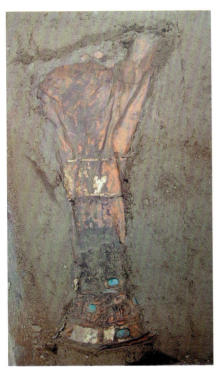

西周彩绘贴金嵌绿松石漆觚 高28.3厘米,北京市房山琉璃河出土

60 漆器之二：图绘

目前，从北京、河南、河北、山东、陕西、甘肃、湖北、湖南、安徽等广大地域出土的夏商周三代漆器看，至少在公元前21世纪至前5世纪，漆器已经历了它最初的繁荣。公元前5—前3世纪的东周战国，可以称为中国漆器发展的第一个高峰，此时正值青铜工艺的尾声，轻便耐用、装饰性强的漆器开始大量进入上层社会的日常生活，被用于饮食器、妆奁器、乐器、礼器、兵器、家具和室内陈设品，等等。在这一时期的考古出土物中，漆器的数量大大增加，特别在一些贵族墓葬中，往往成为最大宗的随葬品。尤其以楚国（今湖北、湖南一带）墓葬的漆器最多，工艺最精。这是因为古时楚地漆树成林，木胎和漆浆的来源充沛，而且当地气候潮湿温润，人们在髹漆过程中，漆的表面不会因过快干燥而脆裂。又由于当地河湖纵横，土壤多呈中性，且地下水位高，所以楚地密闭深埋的墓葬中，大量精美的漆器得以逾近2000年而完好如初。

已发现的楚国漆器，不但包括杯、豆、盒、匜等小件容器，甚至大型的棺、床、钟架、磬架和兵器外表也髹以彩漆。漆的色调基本都以红、黑两色为主，用在小件器物上，多是"朱画其内，墨染其外"。器内涂朱红，色调明亮撩人，使得器体更显得轻盈可爱，外髹黑漆，沉寂凝重，令器物又具稳健端庄之美。红黑对比，冷暖相济，更衬托出漆器的典雅和富丽。当然，红黑漆的化学稳定性最好，这一点似乎也早已被当时的人们所发现。所以，木器往往大面积采用红黑漆作底色，漆画则根据题材的需要，用红、黄、蓝、白诸原色及青、绿、褐、金、银色漆。1978年，湖北随州发现了公元前433年或稍后下葬的曾侯乙墓，出土包括漆器在内的1万多件随葬品，放置墓主人尸体的内棺长2.49米，宽1.27米，高1.32米，通体髹漆。棺内壁髹朱漆，外壁以朱漆为地，再用黄、黑色彩画各种图案，有象征此棺为房屋的格子门和"田"字形窗，

执戟的守门神兽和形态各异的龙、蛇、鸟、兽等，大小总共达900多个。可称漆器艺术中的"巨无霸"作品。其他如湖北江陵望山1号楚墓出土的战国中期彩绘透雕漆座屏、江陵天星观1号楚墓出土的战国晚期彩绘透雕四龙漆座屏，以及湖北荆门包山2号楚墓出土的彩绘出行图夹纻胎漆奁等，都是战国漆器的精美作品。

汉代是漆器艺术发展的又一个高峰，当时的漆器制造业由官府控制，在各地设有工官，专门负责为宫廷和贵族们制作漆器，湖南长沙马王堆汉墓、湖北江陵凤凰山汉墓出土的大量漆器中，都以成套的饮食餐具最有特色。特别是马王堆汉墓中的1号墓，发现于"文革"还没结束的1972年，因墓中的不朽女尸而轰动一时。后来又于1973年和1974年发现了马王堆第2号和第3号墓。这三座墓中出土的漆器达到700多件，除了2号墓的漆器保存较差外，1号墓的184件和3号墓319件漆器都基本完好。当巨大的棺椁开启之时，首先暴露在人们眼前的，便是密密匝匝、层层堆放的各种漆器。它们占了随葬器物中的压倒性多数，显然是墓主人生前最重要的日用品。马王堆汉墓漆器是各地考古发掘出土漆器数量最大，保存最好的一批。其中以餐具为大

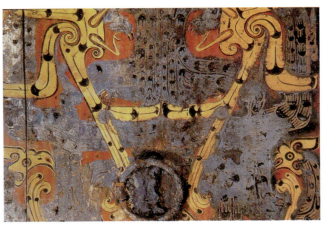

战国漆棺彩画 湖北荆门包山大冢出土

汉套装漆彩餐具出土时组合 案长60厘米，长沙马王堆1号汉墓出土

宗，仅饮酒用的漆耳杯就占全部漆器的一半以上。有的餐具是成套配置，如由一案、数盘、一杯、一箸组成。餐具也多是"朱画其内，墨染其外"。而1号墓装殓女尸的豪华四层套棺，更是每层髹漆。由外至内第二层套棺以黑漆为地，彩绘复杂多变的云气纹和神态各异的珍禽异兽，第三层套棺以朱漆为地，彩绘龙、虎、朱雀、仙人等祥瑞纹样。

汉代漆器还常常作为赏赐物和礼品，被朝廷赠送给当时周边地区的部族首领，20世纪30年代，朝鲜平壤附近发掘的乐浪时期一批汉代漆器，因为其中有一件绘画着人物故事的竹编漆彩箧最著名，这座墓葬就被称为"彩箧冢"。

随着瓷器烧制技术的提高，能够大批量生产，美观实用而且方便清洗的陶质器皿进入人们的日常生活，漆器似乎逐渐被排挤出社会生活的舞台，又因为漆器在墓葬中很难完好保存，所以这之后直到宋元以前，我国各地出土的古代漆器都很有限。但是从为数不多的三国至唐代漆器作品看，工艺水平和漆画艺术还相当高超，最优秀的是1984年安徽马鞍山三国东吴朱然墓和1997年江西南昌火车站出土的两批。朱然是东吴重臣，他的墓中随葬餐饮用漆器60多件，最显著的变化是漆器上的彩绘，一改汉代以前漆器花纹多几何、云气、灵异等抽象图案，而代之以极生动写实的人物生活场景和古代故事画，如宫闱宴乐漆盘、童子对棍漆盘、百里奚

三国吴彩绘漆槅 长25.4厘米，高4.8厘米，安徽马鞍山朱然墓出土

五代黑漆花鸟纹嵌螺钿经函 长35厘米，宽12厘米，高12.5厘米，苏州瑞光寺塔出土

南宋园林仕女图戗金莲瓣式朱漆奁、奁盖　直径19.2厘米，高21.3厘米，江苏武进南宋墓出土

会故妻漆盘、季札挂剑漆盘、武帝相夫人漆盘等等，以对棍童子和游鱼的形态最逼真。南昌火车站出土漆器也大多是圆形盘类餐具，一件女墓主人棺内随葬的木胎漆盘，直径24.6厘米，高3.6厘米，盘内用朱红色漆为地色，又以红、黄、黑、绿、灰等颜色细致勾画了20个人物及车马、鸟兽、树木、器皿等图画。据考证画中位置最显要居中、形体也较大的四个中心人物是"南山四皓"（汉代有学问的四位长者）。这一题材的漆器人物，在上述朝鲜彩箧冢出土的汉代彩箧绘画上也有表现，说明漆画题材的时代延续性，同时，这些活泼生动的人物形象，也体现了漆器绘画艺术的时代变化。

宋元以后直至明清，漆器工艺进一步提高，明朝时全国形成了一批因擅长某种漆艺而著称的漆器制作中心，如云南雕漆、扬州百宝嵌、

元云纹剔犀漆盒　直径14.8厘米，高6.2厘米，安徽省博物馆藏品

漆器之二：图绘　● 251

清乾隆山水八仙图金漆盒 直径23.1厘米，中国国家博物馆藏品

苏州金漆器、山西金漆家具等。制作工艺极其精细繁缛，雕漆是在堆髹了数十层乃至上百层，漆层厚度超过10毫米的漆料上，剔刻人物、楼台、花鸟。剔刻又分剔红、剔黄、剔彩、剔犀等。金漆有泥金、描金、戗金，以戗金的难度最大，效果也最华美。

正是在如此深厚广泛的技术和生产基础上，明隆庆年间（公元1567—1572年），安徽新安一位擅长制漆的漆器艺人黄成（号大成），撰写了一部全面总结髹漆艺术的专著——《髹饰录》。书中根据前人的经验和自己的实践，将中国历代漆器的原材料、工具、制作和装饰方法等，按"乾""坤"（即上、下）分为两大部分，共得18章186条，逐条予以总结叙述。全书仅6万余字，文风简洁淳美，但字句深奥，往往几个字甚至一个词，就是指漆器的一种工艺。幸而又有明代天启年间的杨明（字清仲），为之逐条加注，并撰写了序言。遗憾的是此书三四百年间竟在国内失传，只有一部抄本保存在日本。1927年，由发现并重新刊刻了宋《营造法式》的朱启钤先生一并刊刻行世。这是中国古代流传至今的唯一漆艺专著，具有重要的学术价值。

丝绸和"丝绸之路"

中国最早的丝织品，先出现于东南的良渚文化中，在浙江湖州钱山漾遗址发现过丝织品，有丝带和丝线等遗物，表明至少距今4000年的史前时期已经掌握了原始的丝织技术。对商殷和西周时期的考古发掘中，不断在有关的遗址中发现丝织品的残迹，多是原用于包裹青铜器或玉器等物品的丝织物，朽毁后留在器物表面的残迹。在河北藁城台西商代遗址、河南安阳商代遗址和陕西宝鸡茹家庄西周墓地都有发现，可惜没有获得过较完好的丝绸衣物。只是到东周时期的墓葬里，才找到保存颇为完好的丝织衣物，主要发现于湖南的长沙和湖北的江陵、荆门等地的楚墓内，其中最重要的一处考古发现，是湖北江陵马山1号楚墓。在这座战国晚期（约公元前4世纪）的墓葬内，出土了保存较好的丝绸衣物，包括织锦和刺绣制品，出自棺内的丝绸衣衾达

战国舞人动物纹锦　湖北江陵马山1号楚墓出土

战国飞凤纹绣　湖北江陵马山1号楚墓出土

西汉印花敷彩绛红纱绵袍
身长130厘米，袖通长236厘米，湖南长沙马王堆1号西汉墓出土

西汉《长寿绣》黄绢
湖南长沙马王堆1号西汉墓出土

19件之多，包括有绵袍、单衣、夹衣、单裙、衾等，此外还有巾、镜衣、囊、枕套等，连随葬的木俑身上也穿着丝绸制作的衣裙。出土丝织品的种类有绢、绨、纱、罗、绮、锦、绦、组等，并有大量刺绣作品。绣品多为绢地，用锁绣针法，花纹主体部分一般用多行锁绣将绣地完全覆盖。绣线的颜色多样，有棕、红棕、深棕、深红、朱红、橘红、浅黄、金黄、土黄、钴蓝等。刺绣的纹样多为龙和凤，也有老虎和蛇，构图多变，灵巧生动，极为美丽。人们欣赏织锦和刺绣的美丽，以至于后来汉语中"锦绣"一词成为"美丽"的同义语，今天我们常称誉中国是"锦绣江山"，以形容祖国美丽的国土。

在战国青铜器嵌镶的采桑图像，显示当时已有两种桑树，即高株的普通桑和矮株的"地桑"（或"鲁桑"）。后者是人工改良的品种，易于采摘，并且枝叶茂盛，产量增高，且枝嫩叶阔，宜于饲蚕。由于栽培桑树及养蚕方法的进步，到了汉代，中国的蚕丝便相当纤细，又因掌握了缫丝的方法，所以能获得优质的长纤维蚕丝。1972年长沙马王堆汉墓中更出土了极完整的一批，如绮、锦、刺绣等。其中汉锦的工艺最精，是一种五色缤纷的多彩织物，纬线只有单一颜色而经线每组则有二或三种颜色。还产生了

相当花费工夫的刺绣和显花罗纱。丝织品的染料有靛青、茜红、栀黄类植物染料及朱砂（硫化汞）等矿物染料。历史上新疆出土的汉代丝织品很多，在五色缤纷的彩锦上，还织出汉字吉语，如"万世如意""延年益寿大宜子孙"等，还在一件以锦制作的臂护上，织有"五星出方利中国"等字。

汉代的丝绸，不仅流行于国内，并输出于国外，沿着汉武帝时（公元前2世纪末）开辟的东西交通的商路——丝绸之路运往西方，一直销售到古罗马帝国。"丝绸之路"这一名词，是1877年德国地理学家李希霍芬提出来的，他强调了这条路的开辟，主要是为了将中国的丝绸运到古罗马去。中国的丝绸，在埃及和叙利亚也发现过。一位古罗马作家说：古罗马城内中国丝绸昂贵得和黄金等价；另一位古罗马人比喻：

"中国人制造的珍贵的彩色丝绸，它的美丽像野地上盛开的花朵，它的纤细可和蛛丝网比美。"近代有史学者甚至认为古罗马帝国的灭亡是因为贪购中国丝绸以至金银大量外流所致。这种说法虽有夸张之嫌，但在当时的中西交通贸易中，中国丝绸确是占有重要地位的。

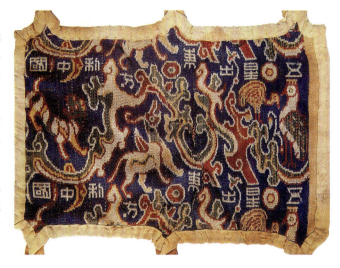

汉晋"五星出东方利中国"锦臂护 长18.5厘米，宽12.5厘米，新疆民丰尼雅出土

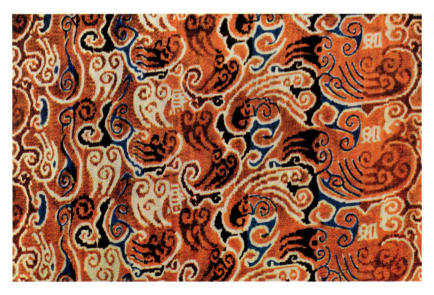

东汉"万世如意"锦 新疆民丰东汉墓出土

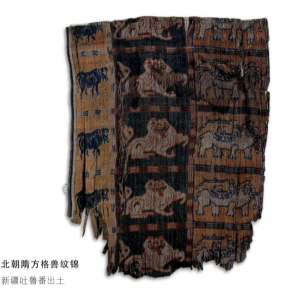

北朝隋方格兽纹锦
新疆吐鲁番出土

北朝红地云珠日天锦
青海都兰热水出土

的纬线起花和斜纹组织,其代表就是美丽的波斯锦。据《梁书》记载,中亚的滑国(即哒)在公元520年遣使中国时曾贡献过"波斯锦",说明那时中亚的织锦已倒流输入中国。在北朝的墓室壁画中,也可以看到身穿带有异国风味的锦衣的仕女画像,葬于北齐武平二年(公元571年)的徐显秀墓壁画中,侍立墓主坐帐左右的女侍,身穿的锦衣边缘绘出联珠纹图案,联珠纹内有对兽纹,明显具有波斯萨珊朝风格。还有一些联珠纹内装饰的是戴宝冠的菩萨装人物头像,或认为是源于波斯的联珠纹和中国化的佛教菩萨像相结合形成的独特纹样。可以看出当时波斯锦为朝野上下所喜爱,也可能已有中国的仿制品,开始采用波斯锦的斜纹组织纬线显花的织法。

波斯锦的影响,经过魏晋南北朝到唐代,日渐强烈,中国丝绸的织造技术到花纹图案,在中亚织锦技术影响下,起了很大的变化。西方传统织法的斜纹组织,由于织物表面布满浮线,能更充分地显示丝线的光泽,被中国织工广泛采用。唐代的织锦,也由汉锦的经线显花改而采用西方较易织的纬线显花法。花纹方面,汉代那种宽带式花纹布局,到唐代改为孤立的花纹元素散布全幅。花纹母题则以西方式植物纹盛行,包括忍冬纹、葡萄纹等。波斯萨珊朝式的以联珠缀成的圆圈作为主纹的边缘,唐代也很流

大约在6世纪,中国的养蚕业传入西方,中亚开始生产丝绸。西亚古代纺织技术的传统主要是斜纹组织,以及以纬线起花。他们由中国学去了养蚕法和提花机以后,不仅花纹图案保留着自己的传统,而且织锦的技术方面,也保留了他们

行。圆圈内常填对马纹、对鸟纹、对鸭纹等，有时也填以波斯式的猪头纹和立鸟纹。新疆曾出土一件织有汉字"胡王"的对驼纹织锦，说明它是中国工匠设计织造的。还有一件蜡缬狩猎纹锦，以射箭的骑士为主题，空隙处填加兔、鹿、花鸟，十分生动传神。总之，唐代的中国丝绸因为受了经过"丝绸之路"传入的西方影响和自身的创新发展，无论在织造技术还是花纹方面都有了很大的变化。虽然有人把汉、唐丝织物合称"汉唐丝绸"，实际上二者是大不相同的。

北齐穿联珠纹锦袍女侍壁画
山西太原徐显秀墓出土

东晋"富且昌宜侯王夫延命长"织成履 长22.5厘米、高4.5厘米，新疆吐鲁番阿斯塔那出土

唐变体宝相花纹锦鞋
长29.7厘米，高8.3厘米，新疆吐鲁番阿斯塔那出土

隋牵驼胡王锦
新疆吐鲁番出土

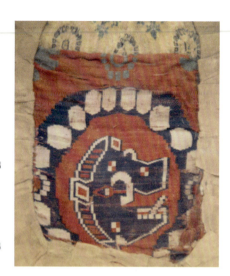

（右）唐联珠对鸡纹锦
新疆吐鲁番出土

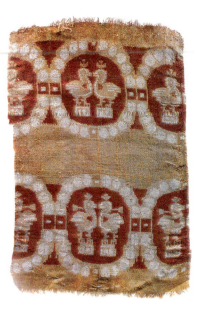

（左）唐联珠猪头纹锦
新疆吐鲁番出土

最后要说明的是，虽然唐代中国吸取了外国的因素，但是能够加以融化，使之仍具有中国艺术的魅力。所以唐代丝织艺术在今天看来，仍是中国传统丝织工艺的一部分。它们比之汉代更加华丽多彩，并东传日本，有的仍存藏在奈良东大寺正仓院中。

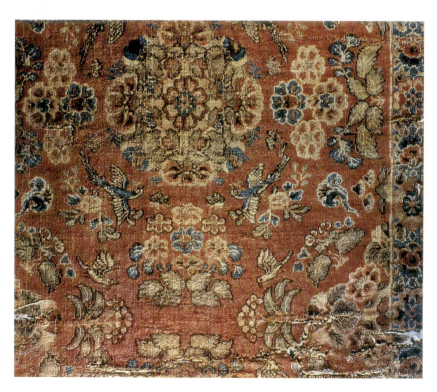

唐花鸟纹锦　新疆吐鲁番出土

62 金银工艺

隋唐时期社会经济的高度繁荣，王公勋贵竞相奢靡的社会风气，以及丝路畅通导致对外贸易的大量需求，促使当时工艺美术创作呈现出一派繁荣景象。除了丝织印染方面的工艺成就进一步蜚声域外，在陶瓷、漆器和金属工艺领域也不断创新，釉如千峰翠色的秘色瓷为瓷器工艺蒙上神秘的色彩，金银平脱和螺钿镶嵌又使漆器工艺呈现新面貌，精美的铜镜铸造又使古老的铜器工艺出现新的生机，但最为唐王朝注重的还是新兴的金银工艺。

在考古发掘中，虽然早在商周时期的遗存中已经发现金银制品的踪迹，但仅是些较少量的耳环等装饰品。至于较大些的容器，则是迟至战国时期才出现。目前所知的先秦时期最大的黄金制作的容器，是出土于湖北省随县曾侯乙墓的带盖金盏，盏内还附有一件别致的金漏匕，制工均极精美。那座墓中还出土有金杯和器盖等黄金制品。当时较普遍的是以黄金装饰青铜器，或表面鎏金，或用金丝嵌错器体成华美的错金图案。但更多的黄金，还是作货币使用，如楚的郢爰，直到汉代，上述情况没有什么改变，金银器皿还是稀有的物品。

大约到南北朝时期，金银器皿日渐受王公贵族的重视，但是从目前的考古发现来看，当时的金银器大多是从波斯萨珊、哒或拜占庭等输入中国的产品，主要有造型特殊的胡瓶、盘、杯、碗等容器，以及项链、戒指等装饰品。这种情况一直沿袭到隋或唐初，例如陕西省西安隋大业四年（公元608年）李

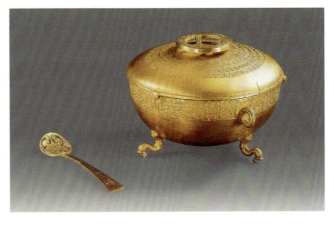

战国金盏　通高11厘米，湖北随州曾侯乙墓出土

静训（李小孩）墓中，出土金杯、项链、手镯和银杯等物，金项链垂饰凹雕驯鹿图像的青金石，可能原产于今巴基斯坦或阿富汗地区，金手镯嵌饰青绿玻璃珠饰，被怀疑是北印度的产品。李静训仅是九岁的小女孩，她是隋文帝的长女杨丽华（原北周宣帝皇后）的外孙女，表明当时宫廷中对西方输入的金银工艺品极为珍爱。为了更好地满足宫廷贵族对金银器的需求，在隋至初唐时期开始大量制作金银器，当时着重汲取西方工艺品的制作工艺和装饰手法，因此产品常常呈现出明显的中亚或西亚的艺术风格。有的作品的器形保持域外风貌，但装饰花纹又显露着中国的传统风格，例如从陕西省西安市何家村窖藏出土的八棱鎏金银杯，器形是波斯萨珊式样，但八棱器身浮雕的乐工或舞伎，人像和衣服有的则具有中国风韵。另一些萨珊式样的刻花高足银杯，装饰图像则是中国式样的狩猎纹。

随着时间的推移，中国工匠在西来的金银器工艺的启示下，逐渐创制出具有中国风格的精美作品，从而满足日益扩大的皇室贵族对这些贵金属制成的用品的需求。唐代宫廷中对金银器皿的需求量大得惊人，诗人王建在《宫词》中曾咏道："一样金盘五千面，红酥点出牡丹花。"虽有夸张，但还是反映出唐宫大量使用金银器的事实。唐代金银器的制作中心在都城长安，在少府监中尚署属下有"金银作坊院"，是专门为宫廷造金银器的手工业作坊。到唐宣宗大中年间，又成立了专给皇室打造金银器物的"文思院"，可能是金银作坊院的产品已难以满足皇室需求的缘故。此外，晚唐时长江下游的一些州，金银器皿的制作也达到相当高的水平，产

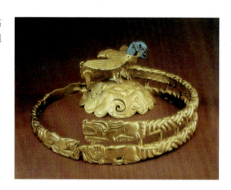

匈奴金鹰冠饰　通高7.1厘米，内蒙古伊克昭盟阿鲁柴登出土

北周金花银胡瓶　高36厘米，宁夏固原李贤墓出土

唐金花舞马衔杯仿皮囊银壶 高18.5厘米，陕西西安何家村出土

唐金花银飞鸿球路纹笼子 通高17.8厘米，陕西扶风法门寺塔唐代地宫出土

唐鎏金卧龟莲花五足银香炉 炉通高29.5厘米，炉台高21厘米，陕西扶风法门寺塔唐代地宫出土

金银工艺 ● *261*

唐鎏金花银质龟负酒筹筒
通高34.2厘米，江苏丹徒出土

唐鹿纹金花银盘　高10厘米，河北宽城出土

品足与都城的产品相媲美。至于唐代金银细工的工艺技巧，已颇为复杂精细，使用了钣金、浇铸、焊接、切削、抛光、铆镀、锤打、刻凿等技术。多数成品是综合运用了几项不同的工艺技术才制成的，以取得最佳效果。

从目前已获得的唐代金银器来看，唐代金银器在艺术造型方面具有特色。一般的盘、杯、盒、壶等器皿，都很注意外形轮廓的变化，例如颇具时代特色的大型金花银盘，盘口的外轮廓都呈菱花形或葵花形，线条弧曲流畅，规律匀称而有变化，给人以丰润华美之感。造型最为精巧的是熏球——香囊，在上下两半球上透雕精美纹饰，以便香气向外散播，在其内部设有两个同心圆机环，机环有轴以承托香盂，无论球体怎样转动，香盂都仍旧保持平衡，充分显示出唐代金银匠师的高度技巧。至于一些造型特殊的作品，诸如金花舞马衔杯仿皮囊银壶、鎏金花银质龟负酒筹筒等，更是充分发挥了丰富的想象力，造型生动，富丽华美。

除了造型轮廓以外，唐代金银器更配合以精致的装饰纹样，还利用贵金属本身的光泽，在银器上将纹饰鎏金，制成精美的金花银器。特别是大型的金花银盘，通常在盘心是主要的纹饰，多为芝鹿、狮子、凤鸟或摩羯(鱼龙)，然后在银盘菱花或葵花形盘缘，饰布局匀称的花卉图案。早期的花朵纹疏落有致，到中唐以后花卉图像丰满而且分布密集，还有的在盘心的主纹周围再加饰一周花卉图案，由内外两重增至三重纹饰，叶浓花艳，更显富丽堂皇。

中国古代建筑特征

"六王毕,四海一。蜀山兀,阿房出。"这是唐代诗人杜牧所作著名《阿房宫赋》的起首语。极简洁的十二个字,把秦始皇统一中国,尽伐蜀山林木,建造阿房宫的史实概括得淋漓尽致。而对于这处离宫的建筑,诗人写道:"五步一楼,十步一阁。廊腰缦回,檐牙高啄。各抱地势,勾心斗角。"这正是对阿房宫乃至典型的中国古代建筑特征十分形象的描绘。

中国古代建筑是世界上最古老

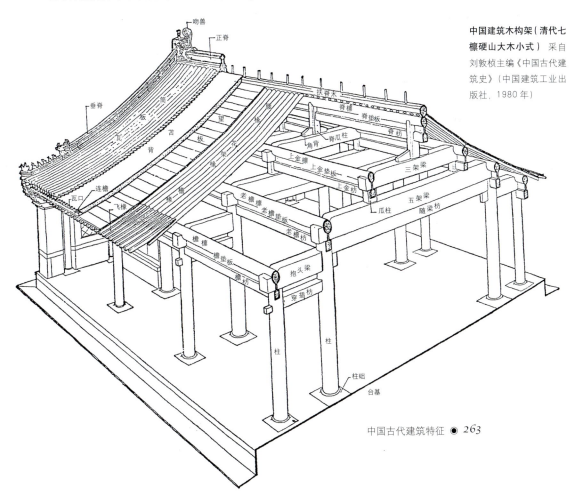

中国建筑木构架(清代七檩硬山大木小式) 采自刘敦桢主编《中国古代建筑史》(中国建筑工业出版社,1980年)

的建筑体系之一，有7000年以上有实物可考的历史，3000年前已形成以木构架为主要结构，以封闭的院落为基本布局的独特风格，这种做法一直延续数千年，并对周边国家或地区如日本、东南亚及朝鲜半岛的建筑产生了深远的影响。

始终沿用木构架，是中国古代建筑的首要特征。这与世界其他地区开始为木建筑，后来都转变为砖石结构的情况明显不同。所谓木构架，就是在房屋的宽窄和进深设置石础，础上立柱，柱上架梁，梁柱间联枋，梁枋上又承架檩、椽，从而形成相互支撑、互为依托的木构骨架。这种结构的房屋，是以木构架承托屋顶或楼层重量，墙不承重，只起围护、限隔作用。内墙可以随意拆除，形成敞厅，或用隔扇、板壁等装饰性强的轻便隔断物，按需要装设、拆改。外墙则不但能任意开门窗，还可以全部撤去，成为四面通风的亭轩。中国古代这种木构架建筑，虽然在防火、防腐等方面存在严重的缺陷，但因古代中国大部分地区内，木料比砖石更易就地取材，加之这种房屋的高低、墙的厚薄、窗的大小都可以灵活改变，能够适应各地冷暖气候的特点，所以使得木结构能始终广泛地用于一般建筑。

与木构架房屋相适应，中国古代建筑形成了另一些重要的艺术特征。一是高于地面的建筑台基。木构架需防潮、防雨淋，故每座建筑下都需先夯筑高大的台基。考古发现时代最早的河南偃师二里头遗址（早商，公元前19—前15世纪）和湖北黄陂盘龙城遗址（中商，公元前15世纪）中宫殿建筑，均有长、宽百米以上，高1米左右的大面积夯土台基。这就有效地解决了在湿陷性黄土地上建大屋而不致沉陷的问题。春秋时期，各国兴建了大量城池和宫

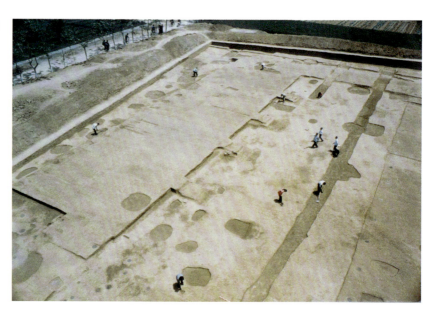

河南偃师商城第4号宫殿夯土台建筑基址

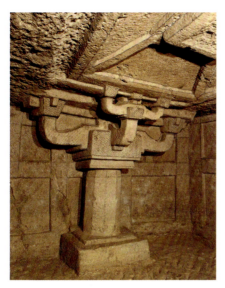

四川三台郪江汉代崖墓中石雕仿木构斗口出跳斗栱

为主要材料和结构，特别是对于高大的宫殿来说，还要求屋檐的出檐深远，因为只有这样才能保护夯土台基、土墙和外围木柱免遭雨水侵袭。深远的出檐要求承檐结构大发展，斗栱便在此时应运而生。所谓斗栱，就是在方形坐斗上以若干方形小斗与若干弓形栱层叠装配而成。它最初用以承托梁头、枋头，还用于外檐支承出檐的重量，出檐越深远，斗栱的层数也就越多。考古资料表明，中国战国时期的一些器物上，已出现了斗栱的形态。至迟室，宫殿都采取台榭式建筑，基础以阶梯形夯土台为核心，台基依次加高，再倚台逐层建木构宫室，借助高低错落的台基，使聚合在一起的单层房屋形成类似多层楼阁式大型建筑的外观，气势雄奇而险峻。这种台基，已不仅出于防潮的考虑，而是具有加高和烘托建筑物声威的作用。秦统一全国后，仿建六国宫殿于咸阳之北，渭河之南，前述杜牧《阿房宫赋》中"五步一楼，十步一阁"，所说就是因高低不同台基上建筑形成的楼阁景观，并不是后代真正意义上的楼阁。"隔离天日""各抱地势""长桥卧波""复道行空"等句，都与这种高大的台榭式建筑有关。

二是深远的出檐。中国古建筑既以土（台基、夯墙）木（木构架）

中国古代建筑斗栱组合（清式五踩单翘单昂）采自刘敦桢主编《中国古代建筑史》

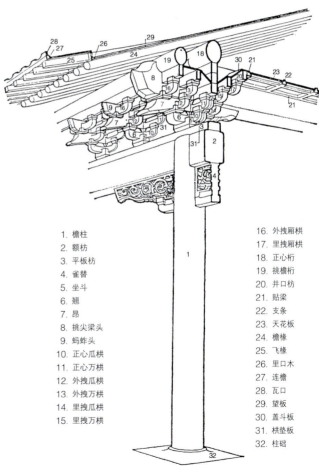

1. 檐柱
2. 额枋
3. 平板枋
4. 雀替
5. 坐斗
6. 翘
7. 昂
8. 挑尖梁头
9. 蚂蚱头
10. 正心瓜栱
11. 正心万栱
12. 外拽瓜栱
13. 外拽万栱
14. 里拽瓜栱
15. 里拽万栱
16. 外拽厢栱
17. 里拽厢栱
18. 正心桁
19. 挑檐桁
20. 井口枋
21. 贴梁
22. 支条
23. 天花板
24. 檐椽
25. 飞椽
26. 里口木
27. 连檐
28. 瓦口
29. 望板
30. 盖斗板
31. 栱垫板
32. 柱础

西夏琉璃鸱尾　高152厘米 宽92厘米，银川西夏陵区出土

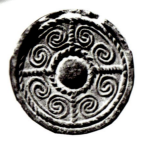

秦云纹瓦当　陕西咸阳秦宫遗址出土

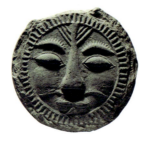

六朝人面瓦当　直径14.2厘米，江苏南京建邺路出土

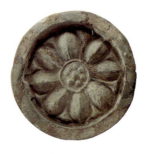

南朝莲纹瓦当　直径12.5厘米，江苏南京老虎桥出土

在汉代，从柱身上逐层挑出横木以承托屋檐的斗栱已成为大型建筑上常用的构件，其图形和组合情况被清楚地刻绘在大量汉画像石上。古代匠师们还发现，斗栱具有结构和装饰的双重性能，唐宋时期，粗大的斗栱置于柱头之上，外挑屋檐，内承梁尾，成为整体构架不可分割的组成部分；明清时期，梁柱构架简练，斗栱体积缩小，制作更趋精细繁缛，但已失去结构性能而演化为纯装饰构件。

三是屋面凹曲，屋角上翘。中国古代建筑特别是大型建筑，既需凭借深远的出檐防御雨水，同时又要求不妨碍通风、采光，甚至不能影响屋内人的视野，这样又出现了凹曲的屋面和上翘的屋角。秦代以前的宫殿建筑，还是直坡屋盖，发掘出土的东汉陶屋明器上，开始出现了有折面的凹曲屋面雏形。南北朝至隋代，木构架的主要类型抬梁式屋架，已普遍采用调节每层梁下矮柱高度的方法造成凹曲屋面；同时，四面坡的屋角采用正角脊下加角梁和在椽下加三角形木条的办法，将这些部位逐渐垫高，达到使屋檐在屋角处起翘的效果。这种凹曲的屋面和起翘的屋角，不但利于遮阳，便于采光，而且由于屋面脊部坡度大，雨水下泻时的流速快；檐部倾角小（近于水平），雨水溅落时的射距远，大大提高了排泄雨水的能力。如此凹曲斜面的排水理论，

正是中国古代建筑艺术的独特创举。另外，为进一步装饰屋面，脊部的角檐，中国古代大型建筑（特别是宫殿建筑）又陆续附设了屋脊两端，以动物头部为主要造型的鸱吻，正中的宝珠和四角檐边成套的角兽，使得建筑物的屋面更加华丽多姿。还需指出的是，瓦的烧制也是中国古建筑材料的一个重要革命。中国西周已出现板瓦和筒瓦，战国、秦时更大量地使用了各式瓦当、花砖，北魏时又有了华美的琉璃瓦，这些都为木构架建筑增添了新的风采。

四是油漆彩画装饰。木构建筑为防潮防腐，一般都要在外表涂刷油漆，使用各色油漆施彩作画，便成为中国古代木构建筑外观的重要

天坛祈年殿内藻井

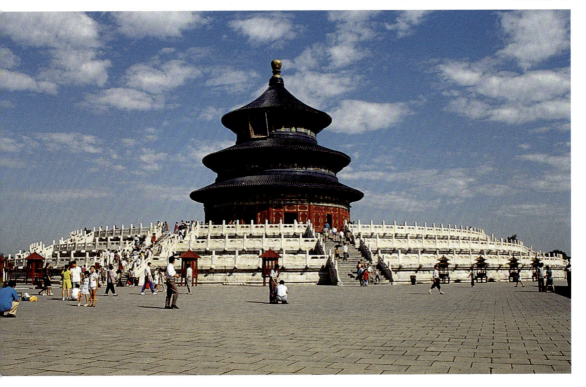

北京天坛祈年殿

北京紫禁城保和殿

北京紫禁城午门内及御河

特征。春秋时已出现建筑彩画,明清以来,北方建筑一般在门窗和梁柱上加赭红色彩,檐下额枋及斗栱施青绿色基调彩画,颜色对比鲜艳强烈;南方建筑则流行全部刷成墨色或深栗色漆,深色的木构架和浅色的墙壁相互映衬,形成简洁明快、清丽淡雅的特殊装饰效果。

以木构架结构为主的中国古代建筑，主要采取封闭式院落的平面布局。这种布局整体表现得极为均衡对称，就是以一条纵轴线为中心，将主要建筑前后依次排列在这条轴线上，而将次要及附属建筑相互对称地分列于轴线的左右两侧及前后方，四周用回廊或围墙封闭，使之成为正方或长方形的院落（也称四合院）。宫殿、衙署等规模较大的建筑群，可以在中心纵轴线形成的主要院落两侧，再加一条或数条轴线，形成新建的独立院落，如此重重套叠，可以构成极大的高墙深院。当年的皇宫，也就是今天北京城中心的故宫紫禁城，便是现存最宏伟、变化最丰富的明清院落组合的最典型杰作。中国古代建筑这种封闭的院落式布局，适合了千百年来传统宗法和礼教制度的要求，使君臣、父子、夫妇、长幼、主仆之间，在活动和居住空间的安排上区别明确，各得其所，从而在一定程度上维护并巩固了这种等级制度。这也是这种建筑布局能长期保持不变的重要因素之一。

中国古代建筑既以木构架为主要形式，但也包括部分砖石结构建筑。只是砖石建筑技术成熟时，传统的木构技术已达到相当发达的水平，能够建造十分宏伟的宫殿和楼阁，可以满足社会各方面的建筑需求。因此中国古代的砖石结构便主要被用于墓室及地下排水系统建筑中，元明以后地面砖石建筑有所增加，但也还是作为木构建筑的补充，并没有成为中国古建筑的主流。

北京明清民居四合院示意
采自刘敦桢主编《中国古代建筑史》

平 面

中国古代建筑特征 ● 269

64 唐代木构建筑

唐代是中国古代社会的鼎盛时期，也是中国古代建筑的成熟期。这期间，华夏大地上出现了堪称当时世界最宏伟的都城长安（首都，今陕西西安）和洛阳（东都，今河南洛阳）；佛教的普及使得高官显宦们纷纷解囊，在各地建造了一大批工艺精良的寺院殿宇。此时的木构技术已较前代有了明显的进步，各类木构件比例形式逐渐趋于定型，有了以"材"为木构架用料的标准，出现了专门掌握绳墨绘制图样和施工的"都料"工匠。琉璃的烧制运用也比南北朝广泛，标志着建筑材料领域的长足发展。

唐代雄伟壮丽的宫殿现已无存，1957—1962年、1980—1984年，考古工作者两度对位于西安市北龙首原上的唐大明宫遗址进行了全面的勘测和发掘，比较清楚地了解到这一当年最为豪华的宫城的形制、布局和建筑基址情况。大明宫建在长安城外东北的龙首原上，居高临下，可以俯瞰全城。据发掘可知，宫墙是用夯土筑成，底宽10.5米，只有宫门和墙转角处表面砌砖。宫城平面呈不规则长方形，周围共设 11 个城门。玄武门是城北面的正门，墩台宽33.6米，进深16.4米，中间开一个5.2米宽的门道，内设三重板门。门道内侧立木柱，上承梁架，再上建城楼，可见当年设防之险峻。唐太宗李世民当年就是在这座门前发动兵变，杀死自己的兄长和政治对手而夺得皇位，史称"玄武门之变"。

举行重大庆典和朝会的含元殿殿址高出平地15米多，现存殿台基东西长75.9米，南北长41.3米。殿面阔11间，进深4间，各间广5.3米。殿的东南和西南分别建翔鸾阁和栖凤阁，亦高于平地 15 米。大明宫西部的麟德殿是召开盛大国宴和接待外国使节的地方，殿连于南北长130米、东西宽80米的台基上，以前、中、后三殿毗连。中殿左右各建一亭，后殿左右各建一楼，因以回廊环绕，建筑面积达12300平方米，结构雄浑旖旎。含元殿和麟德殿遗址中均出土大量表面黑色光

亮的陶瓦和板瓦，应是殿顶的屋面用瓦，还出土可能是用于檐口剪边的绿琉璃瓦及铺地的莲花方砖、黑色方砖等。

佛教建筑是唐代建筑的重要组成部分，由于国家和民间都投以大量财力和物力兴建，使得庙宇佛殿遍布全国各地。许多佛寺拥有大片庄园和多种经济成分，形成独立于国家法规税收之外的强大经济实体。敦煌唐代壁画中绘有当时大量外观极为浩大豪华的寺庙图像，表现的大寺院可以由数十处院落组成，楼阁簇集、画栋雕梁，仿佛人间仙境。其中有一幅著名的《五台山图》，描绘了唐代佛教文殊菩萨的道场五台山佛寺群集的盛况。而画中的一处"大佛光寺"建筑，竟然奇迹般地完好保存下来，并在1937年抗日战争全面爆发前夕，由中国营造学社梁思成率领的古建筑调查队发现。

将中国古建筑看作珍贵的文化艺术品并对其做认真的调查研究，是由留学美国归来的梁思成、林徽因夫妇及其所在的中国营造学社开始的，时在20世纪30年代中期。当时日本侵华的战火已经开始向华北蔓延，为了抢在战前摸清华北和山西古建筑遗存的家底，梁思成率领营造学社古建筑调查队在1937年春赶往山西，并在山西五台山发现了这处重要的唐代木构殿堂实物——佛光寺大殿。根据殿内梁底的墨书题记，此殿建于唐大中十一年（公元857年），规模较大，规格较高，建筑技术独特，而且后世修葺中改动极少，基本保存了初建时的原貌，是唐代木构建筑的杰出代表。当梁思成他们完成这座大殿的调查和测量，将喜讯报告到北平时，正值"七七"事变爆发，日本军队进入华北。整个抗战期间，辗转于西南大后方的梁思成夫妇及其同事，一直担心着佛光寺的安危，曾有误传当地遭到日军飞机的轰炸，但这座历经磨难的古建筑还是躲过了战争的浩劫。

根据梁思成他们完成并发表在《营造学社汇刊》的佛光寺调查报

河北正定唐开元寺钟楼

唐代鸱尾 陕西西安出土

山西五台山佛光寺大殿

唐大中十一年（公元857年）

山西五台山佛光寺大殿梁架结构示意图

采自刘敦桢主编《中国古代建筑史》

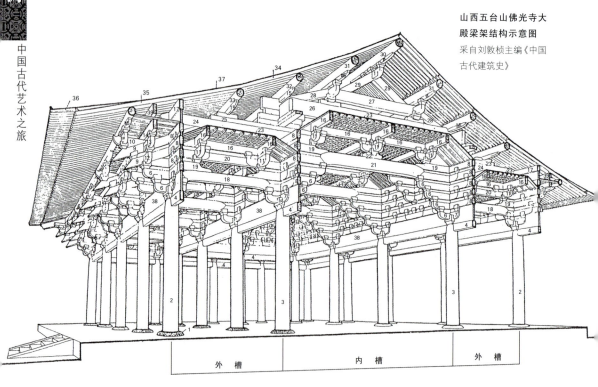

1. 柱础
2. 檐柱
3. 内槽柱
4. 阑额
5. 栌斗
6. 华栱
7. 泥道栱
8. 柱头枋
9. 下昂
10. 耍头
11. 令栱
12. 瓜子栱
13. 慢栱
14. 罗汉枋
15. 替木
16. 平棊枋
17. 压槽枋
18. 明乳栿
19. 半驼峰
20. 素枋
21. 四椽明栿
22. 驼峰
23. 平闇
24. 草乳栿
25. 缴背
26. 四椽草栿
27. 平梁
28. 托脚
29. 叉手
30. 脊槫
31. 上平槫
32. 中平槫
33. 下平槫
34. 椽
35. 檐椽
36. 飞子（复原）
37. 望板
38. 栱眼壁
39. 牛脊枋

告和后来建筑史学家的研究，佛光寺大殿西向，高踞于一处土崖上。面阔七间，长34米；进深四间，宽17.66米。殿之柱网由内外两周柱组成，殿前面中间五间设有大型板门，两进间及两山后间安直棂窗，便于殿内后部采光。梁枋嵌削规整，斗栱硕大，局部栱眼壁保存唐代彩绘痕迹，说明大殿原来是绘有彩画的。殿顶全部用板瓦铺盖，脊兽为黄绿色琉璃制品，一对高大的琉璃鸱吻矗立在正脊两端，使屋面更加壮观。学者们分析，佛光寺大殿的独特之处在于：此殿的木构架属于唐宋时期的殿阁型构架，特点是由上、中、下三层叠加而成，这是用于最高级建筑的构架形式。最下为柱网，两周柱网间以阑额相连，构成屋身的骨架。中层是在内外两圈柱网上重叠四五层木枋，形成两圈井干式的方框，称为槽；再在内外圈相对各柱之间上方架斗栱和梁，把两圈槽连成稳固的整体，并传承屋顶的重量。上层是在槽上叠合而成的三角形屋架，其最特殊处是用三角形构架，即叉手承托脊榑，这种做法是唐以后的建筑中很少使用的。建筑史家还计算出，大殿木构架所用标准木枋高30.5厘米，称为"材"，材的十五分之一称为"分"（如份）。明间的柱高和面阔都是250分，与宋代著名的建筑法典《营造法式》中的规定一致，说明《营造法式》中"以材为祖"的模数制设计方法，在9世纪的唐代就已相当成熟了。大殿的外观，下为低矮的台基，立面每间比例近于方形，柱头上直接放置硕大的斗栱，斗栱与柱高的比例为1∶2，但因斗栱出跳达四跳，将屋檐挑出近4米，使得视觉上看去，斗栱显得分外巨大突出。这种外观景象，充分

山西五台山南禅寺大殿
唐建中三年（公元782年）

南禅寺大殿中的天王、菩萨泥塑像、天王塑像局部

体现了唐代建筑雄浑稳健的风格和气魄。

在梁思成的调查报告中，还详细记录和分析了佛光寺大殿的现存所有迹象，从殿中梁架墨书题名中考证出，该殿主要是由当时住在长安的女施主宁公遇出资，为当朝权倾一时的大宦官王守澄祈福而造。并推测宁公遇有可能是王守澄的至亲眷属。建筑史学者指出，佛光寺虽远离国都长安，但与当时政权的上层人物关系密切，因此大殿极有可能是由长安的工匠高手设计或监造。20世纪50年代，文物部门在古建筑维修中，又在五台山距佛光寺不远处发现了另一处唐代建筑南禅寺大殿。南禅寺大殿建于唐建中三年（公元782年），是五台山诸寺中一座较小的佛殿，周围建筑为后代所建。大殿面阔进深各三间，单檐歇山式屋顶，梁柱粗大，斗栱雄健，承托屋檐。殿内无柱，四椽栿通达前后檐柱之外。梁架结构简练，屋顶举折平缓，造型粗放明快，是唐代木构建筑的典型作法。此殿的建造年代早于佛光寺大殿75年，是中国现存最早的唐代木构建筑。

唐代遗构佛光寺大殿和南禅寺大殿，是我国目前已知时代最早、保存最完好的两座木结构建筑实物，是我国古代建筑艺术的珍贵遗存，均属国家重点文物保护单位。

65 辽金建筑遗存

公元10—13世纪，中国大地的版图上，除中原以南为宋王朝统治外，东北、西北及整个北方，先后崛起了辽、金、西夏等少数民族政权。这些骑马民族的后裔在北方草原摇篮中成长壮大，羽翼丰满后即挥师南下，与宋朝交锋或对峙。民族的战争却也促进了民族的融合和文化的交流，这些少数民族统治的地域内留下了大量优秀的古代建筑作品，特别是辽金两朝，因广泛吸收汉族工匠设计施工，使其建筑艺术表现出明显的唐宋风格和作法。

位于天津市蓟县西门的独乐寺观音阁和山门，于辽圣宗统和二年（公元984年）建成。山门为面阔三间的单檐庑殿顶建筑，斗栱雄大，

天津蓟县独乐寺观音阁

辽统和二年（公元984年）

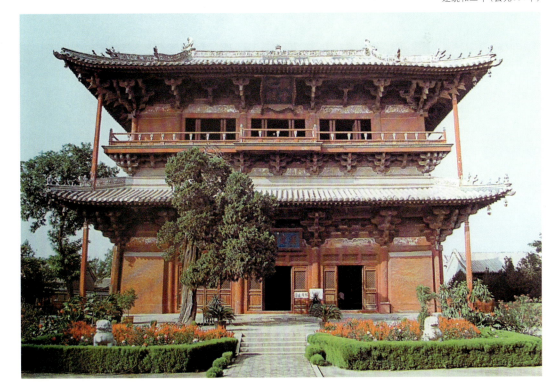

出檐深远，显得庄重稳固。通过大门，正好看清里面的观音阁，由于山门明间的比例与阁的轮廓近似，它的柱和阑额恰好形成阁的景框，显然是经过精心设计的。观音阁单檐歇山顶，外观为二层，但内中间有一暗层，实为三层。它属于殿阁式构架，有内外两槽柱网和明栿、

大同上华严寺辽金建筑群
大殿重建于金天眷三年（公元1140年）

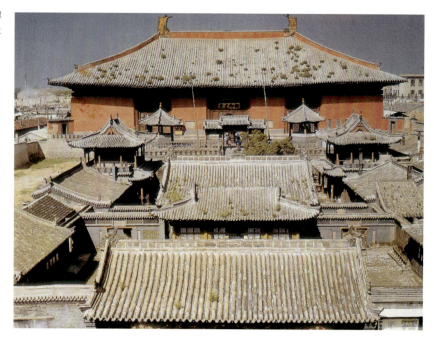

下华严寺薄伽教藏殿内的小木作天宫楼阁 辽重熙七年（公元1038年）

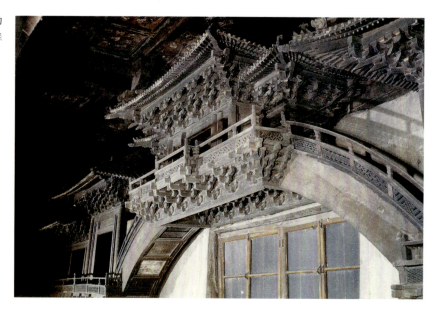

草栿两套屋架,与唐佛光寺大殿作法相同。阁内中央佛坛上有高16米的十一面观音立像,是辽塑中的精品。因像高大,在阁内槽的一、二层楼面上分开矩形和六角形口,形成上下贯通的井样结构,像的上半身及头部便矗立在井中。

山西大同的华严寺和善化寺也是辽金建筑的重要遗存。华严寺现在分上下二寺,上寺的大殿重建于金天眷三年(公元1140年),是已知古代单檐木建筑中形体最大的一座。下寺的薄伽教藏殿建于辽重熙七年(公元1038年),殿内沿墙排列三十八间为贮藏经书而设置的壁橱,仿重楼式样,分上下两层,在后窗处又做成天宫楼阁五间,跨越在窗上,以圜桥与左右壁橱相接连,结构十分精巧细腻,是辽代小木作的宝贵实物。善化寺的大雄宝殿建于辽,普贤阁、三圣殿和山门建于金。

综观这些辽金建筑,特别是辽代建筑,基本上继承了唐代建筑简朴、浑厚、雄壮的作风。其斗栱形体仍很硕大,出檐深远,屋顶坡度较缓,曲线劲健有力,而且细部手法简洁朴实,较少雕饰,这又表现出与宋代建筑迥异的特征。从这些典型的辽代建筑中,我们可以看出与唐代建筑一脉相承的联系。同时也雄辩地证明辽金等政权统治下的广大北方地区,绝不像过去有人认为的那样野蛮落后,

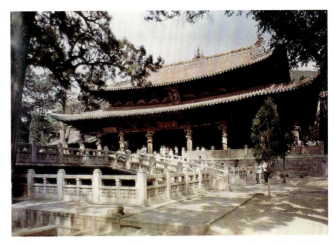

太原晋祠圣母殿

北宋天圣年间(公元1023—1032年)

杭州南宋宫苑建筑遗址花砖地面

缺乏文明。应当指出,此时的木构建筑比之唐、五代时期已有了许多新的发展变化。如房屋面阔开始由中央明间起向左右两侧逐渐缩小,形成主次分明的外观;另外,柱身比例增高,斗栱相对减少,补间铺作加多,斗栱的功能发生转变;门窗使用可以开启的。棂条组合更为丰富的形式,与过去粗犷的板门、直棂窗相比,不仅使建筑物外貌更形美观,而且更有利于室内的通风和采光。这些都预示着中国古代木构建筑开始向明清时期的精致、工整和繁缛风格过渡。

《营造法式》

宋代是继唐代之后又一个大一统的专制王朝,宋代经济更加繁荣,科学技术的发展超过以往任何时代。北宋首都汴梁(今河南开封)处于大运河中枢地带,水陆交通发达。城内商业、手工业的蓬勃兴起突破了春秋以来中国大城市封闭并实行宵禁的坊市制度,而代之以临街设店铺,沿巷建住宅的开放型新格局,标志着中国古代城市制度的重大变革。宋代科学技术的发展推动了生产工具的进步,在木构建筑中有着重要作用的平木工具——框架锯和刨子的雏形平木铲便在这时诞生。它们的出现和使用,极大地提高了木材的分解和修饰效能,促进了木构件造型的精致和细腻变化。与唐代建筑雄浑简洁的风格相比,宋代官式建筑明显地表现出造型的绮丽和装饰的繁缛。

中国传统的木结构建筑技术到宋代已发展得极为成熟,在千百年间的生产实践中积累了大量丰富的经验,时代的变革、生产的提高都迫切要求人们将这些宝贵的实践经验总结提炼,上升到理论的高度,从而更有效地指导和推动建筑的发展。北宋末年编撰的大型官式建筑法规——《营造法式》,便是在这种时代的呼唤下诞生的中国古代建筑最重要的指导性专著。它把唐代已形成的以材为模数的设计方法、各工种的作法和工料定额作为一种制度固定下来,并附以图样。如果你被指定负责建筑一座殿堂,应该按怎样的标准进行设计,如何确定木架

《营造法式》
斗栱图样一

结构,怎样用料,又怎样计算劳动定额,这一切规范都可以从《营造法式》中查阅清楚,然后依例执行。

《营造法式》是北宋政府主管工程的部门"将作监"少监李诫奉皇帝指示编修的官书,元符三年(公元1100年)编成,崇宁二年(公元1103年)刊印颁发,作为北宋从京城到地方进行宫室、坛庙、官署、府第等建筑工程时,设计、结构、用料和施工的"规范"。在《营造法式》卷首的"序目"中,包括有"看样"和"目录"各一卷。"看样"中首先对营建工程技术的一些基本规定和数据做了说明,指出屋顶坡度曲线的画法,计算材料所用各种几何形的比例,定垂直和水平的方法,按不同季节定劳动日的标准依据等。正文的前两卷是"总释"和"总例",第三卷至第十五卷分别是壕寨、石作、大木作、小木作、雕作、旋作、锯作、竹作、瓦作、泥作、彩画作、碑作、窑作等13个工种的制度。以后的十卷,则是按各作制度的内容,规定了各工种的构件劳动定额和计算方法,称为"工限"。第二十六卷至二十八卷,是

《营造法式》小木作图样

《营造法式》天宫楼阁佛道帐图样

《营造法式》彩画飞仙、嫔伽、共命鸟图样（左），及彩画制度图样（右）

"诸作料例"和"诸作用钉料例"、"诸作用胶料例"等，规定了各工种用料定额和有关工作的质量。最后的六卷，即二十九卷至三十四卷，是各种详尽的图样，分"总例图样""壕寨制度图样""石作制度图样""大木作制度图样""小木作制度图样""雕木作制度图样""彩画作制度图样""刷饰制度图样"八方面，包括各种建筑的平面图、断面图、构件详图，还有当时测量工具的图像，以及各种雕饰和彩画图案。这些详尽的图样，使工匠们能够形象地了解法式的规范，从而可以准确地依照施工。这些图样在书中保留至今，为我们提供了研究宋代建筑极其珍贵的图像资料。

由于中国古代建筑中木构架结构占首要地位，因此《营造法式》中有关"大木作"和"小木作"的内容和图样占全书几近三分之一的篇幅。在"大木作"制度中首先明确规定：造屋以"材"为祖，将材定为八等，材又分为十五分，以十分为其宽。根据建筑类型先定材的等级，然后构件的大小、长短和屋顶的举折都以"材"为标准来决定。这样做既简化了建筑设计手续，又便于估算工料和预制加工。而且能够让多座建筑物同时施工，极大地提高了施工速度，满足短期内造出大量房屋的要求。这种以材为模数的基本设计和施工方式，从唐宋一直沿用至明清，是中国古代建筑理论和实践的重要内容。

《营造法式》几乎可以称为中国古代建筑的"百科全书"。同时它也从一个侧面，展示了宋代科学技术的高度成就。

大都会——中国古代城市建筑布局

站在老北京城皇城中心制高点景山顶上,向前俯视宫城内后寝前朝的层层宫殿,由三大殿前出午门、端门、天安门直达内城正门正阳门,一条中轴线清晰在目。再向后看,中轴线从景山延续到地安门、鼓楼、钟楼。皇城左右各有一座大寺,东曰"隆福",西曰"护国"。城内街道纵横,街旁商铺林立,街道间联以胡同,一座座封闭的四合院式宅院分布于胡同两侧。呈现出中国封建社会晚期大都会的盛世繁荣情景,也显示着中国古代都城建筑平面布局的特色。探寻中国古代城市的原始,可以追溯到距今8000年前史前环沟聚落遗存的考古发现。

北京城中轴线上的鼓楼和钟楼

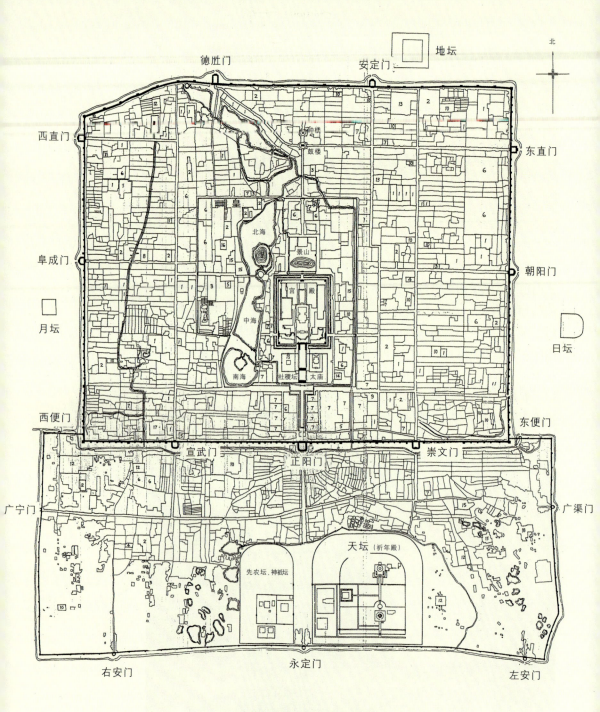

清乾隆时期北京城平面示意图

1. 亲王府
2. 佛寺
3. 道观
4. 清真寺
5. 天主教堂
6. 仓库
7. 衙署
8. 历代帝王庙
9. 满洲堂子
10. 官手工业局及作坊
11. 贡院
12. 八旗营房
13. 文庙、学校
14. 皇史宬
15. 马圈
16. 牛圈
17. 驯象所
18. 义地、养育堂

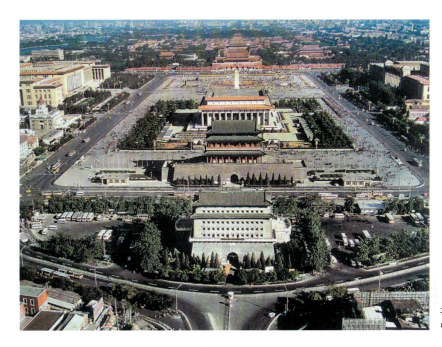

北京正阳门（前门）以北中轴线鸟瞰

对史前遗址的考古发掘中，已经发现仰韶文化半坡类型的环沟聚落遗址，例如陕西西安的半坡遗址和临潼姜寨遗址，构筑的年代距今约4000年。在姜寨，人工修成的壕沟与自然河流，环护着百余座半地穴式的居室，面积约2万平方米。在郑州西山的仰韶文化晚期遗址，在聚落周围已修筑有夯筑的城墙，墙外还有壕沟环绕。稍后的龙山文化时期，随着社会经济的发展、人们财富的积累和部落首长权势的增大，更多的用于防卫的夯土城被建构，其中被发掘时间最早的是河南登封王城岗遗址，那里发现两座城址，保存较好的"西城"，边长约100米，呈正方形平面，城墙基础槽的槽口宽达2.6至5.4米。但这也还是城市最原始的雏形，真正的城市还是与中国历史上王朝的出现同步形成的。

20世纪50年代开始对河南偃师二里头遗址的发掘，逐渐揭示出中国古代最早成为王朝的统治中心，也是政治、经济、文化中心的城市的真实面目。先是发现两座在巨大的夯土台基上构筑的宫殿遗址，现在又探寻到围绕宫殿的宫城和城外的大路。这里应是中国文明形成阶段初期王朝的一处重要都邑，一般认为二里头文化应与中国古代史书中记录的第一个王朝——夏朝有关。时间稍迟的偃师古城址，应是商朝早期的都邑，已经构筑有大城、小城和宫城三重城垣，建有大片宫殿和庞大的府库，形成一座有一定目的、逐步构建的大都会。此后，经过商和西周，城市的

构神不断发展,规模日益扩大,但仍是以大型夯土台基上构建的宗庙宫室为中心,布局松散而缺乏统一规划,城垣的有无亦未形成定制。随着社会的发展,到春秋战国时期,各地诸侯分立,促成了其都城的大发展,出现了各类两城制的城郭布局。到秦统一全国,都城的面貌出现了新的格局,突出了帝王的权威,将以前的宗庙宫殿一体的布局,改为宫庙分离,以宫为主。秦都咸阳就是由多座高夯土台基宫殿集合而成,前后错落的高台上的木结构宫殿,从正面看似层叠的重楼,实际各层的实心夯土台并不能通连,需靠上下的陛道或飞桥联结,皇帝在最高的殿堂内,以显示其无上尊贵和威严。都城实际是一个规模庞大的宫殿集合体。

西汉承袭秦制,都城长安的平面布局仍以宫殿为主。先在秦代原有宫殿基础上建长乐宫,随后营建未央宫,正殿选在地势最高的龙首山原上。以后又建北宫。直到惠帝时才在已建成的诸宫四周围建城墙,由于要照顾业已存在的主要宫殿群落,又顾及地形地貌,所以造成长安城四面城墙走向并不规整,特别是南墙和北墙有多处折曲,以至于后人误认为是象征天象的北斗星或南斗星。这表明始建时缺乏完整的规划,是中国古代都城平面布局艺术尚不成熟的表现。

随着中央权力进一步集中和社会经济的发展,以及建筑技术的进步,到东汉末建安年间曹操营建魏王都邺城的时候,出现了新变化。在被战乱摧毁的邺城废墟上,重新

秦十二字瓦当　陕西
咸阳阿房宫遗址出土

西安明代钟楼

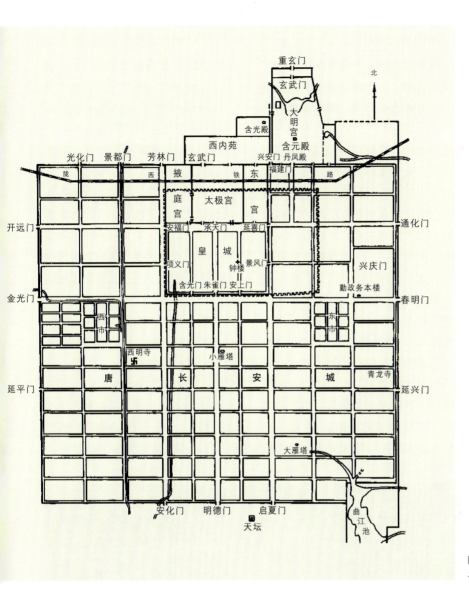

隋大兴城、唐长安城遗址平面示意图

规划，建造了一座新都城。将宫殿集中于城内北部中心位置，从南城墙正门开辟一条大道，向北直达宫城正门，入内再通向正殿，形成一条纵贯全城的中轴线。同时由东城和西城的城门开辟一条大道，将全城横分为二，北面主要是宫殿和园苑，南面则是居民的里坊，功能不同，区划清楚。还在西北角构建了以三座高台（铜爵、金虎、冰井）为主的皇家园苑，不仅供统治者游玩，同时也形成军事上的制高点。这样的齐整、对称的布局，为中国古代都城规划开创了新局面。此后经过两晋南北朝时期的发展演变，特别是经济发展对商业区域的需求，以及广大官民对宗教场所的需求，也使都城规划增添了新内容，最后形

成隋大兴城即唐长安城的平面布局，成为封闭式的里坊制城市的典型。

俯瞰唐长安城，就像围棋的棋局一样齐整划一。宫城位于城内北侧居中处，宫城前为皇城，皇城内设置太庙、太社和中央官署。在城内又设兴庆宫，后在城北偏东处新建大明宫。由南墙正门直辟通向皇城正门的朱雀大道，向内直对宫城正门和正殿正门，明显构成全城的中轴线。自四周的城门通向城内的大道，纵横规整地将全城划分为109个方正的里坊和两个市（西市和东市），两市各占地两坊，在皇城前朱雀大道两侧，位置明显，凸显当时商业的繁荣。坊、市四周高筑围墙，各坊四壁设坊门，四门向内成十字街，夜晚坊市的门关闭，严行宵禁，居民生活和商业活动都受官方控制，故为封闭式里坊制。城内有众多佛寺，殿堂庄严，高塔耸立，除佛寺外，一些域外的宗教如祆教、景教也有寺庙存在于长安城中，反映当时宗教活动的兴盛和社会风习的开放。

封闭式的里坊制度，在商业活动日趋繁荣的不断冲击下，自唐朝晚期开始崩溃，北宋都城汴京的城市容貌，在承袭前代传统外有所改观，街道两旁不再是高耸封闭的坊墙，而开辟成林立的店铺门面，正如传世名画《清明上河图》所描绘的情景。但宫城居城内偏北中央，具有中轴线的规整布局，则有进一步发展，并为以后各朝都城一直沿袭，也是中国古代都城建筑规划艺术的主要特征，所以我们今日还能观赏到保存下来的明清北京城的情景。

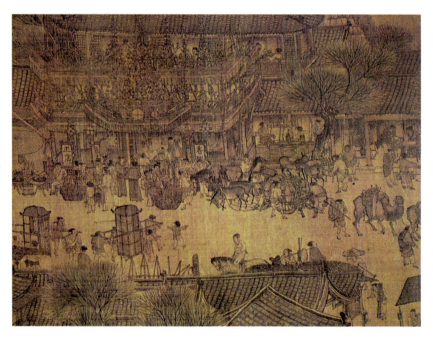

张择端《清明上河图》中的北宋街市景象

塔 和 桥

在中国古代建筑中，塔是一种十分独特的建筑形式，它融合中外文化思想和造型艺术为一体，在华夏大地雄姿各异的古建筑中独领风骚。塔原是印度佛教建筑物，形状如倒覆的巨钵，是瘞埋佛祖骨灰的坟墓。传入中国后便与中国传统木构建筑如楼阁等形式相结合，成为最富造型艺术特色和装饰效果的建筑，以致人们走近每一处佛教寺院，目光总是会先被寺院中必有的挺拔高耸、多姿多彩的佛塔所吸引。

中国现存时代最早的佛塔，是一批出土自西北地区，主要是历史上"河西走廊"的甘肃酒泉、敦煌以及新疆吐鲁番等地的小型石塔，因为它们全部是十六国北凉的遗物，所以学术界称其为"北凉石塔"。北凉石塔目前共发现十多座，据其自身刻铭，时代多在公元426—436年之间。它们体积不大，最高者1米左右，最小者不到30厘米，一般高40厘米。造型精巧，雕刻细腻，都是由八角形塔基、圆柱形塔身、覆钵形塔肩以及塔颈、相轮、塔盖六部分组成；塔体分段浮雕或刻饰佛菩萨造像，供养人造像，发愿文、佛经以及八卦、天象图等黄老道术内容，表现了早期佛教与中国本土信仰的联系。北凉石塔基座高大，覆钵和多重相轮十分醒目夸张，明显保留着印度佛塔的一些典型特征，因此，它们虽然只是供奉在佛寺中供信徒们观像礼拜的塔模制品，却仍被视为研究中国早期塔型的宝贵实物资料。

魏晋南北朝以后，随着佛教在中国南北方的迅速传播，寺庙和佛塔在各地大量兴建，特别是隋文帝令全国各州造塔，以分藏释迦舍利后，佛塔更如雨后春笋，在各处拔地而起。在中原传统文化和建筑形式的影响下，塔逐渐改变了早期外来式样，嬗变为中国传统木结构及砖石结构的楼阁或密檐形制。中国木构楼阁式塔的早期建筑，以北魏洛阳永宁寺塔最为杰出，据文献记载，塔高九层，正方形，每面九间，三门六窗。门均涂成朱红色，塔刹金宝瓶下置金盘十一重，四周悬金

铎。金碧辉煌，极为壮观，距洛阳城百里即可望见。遗憾的是此塔早在北魏永熙三年（公元534年）即被火焚毁，现存的巨大方形塔基向人们无言地诉说着当年塔的奇伟和壮丽。

中国楼阁及密檐式塔形的孤高险峻，使木构建筑极易遭受雷击火灾等自然灾害的破坏，因此存留至今的古代木塔如凤毛麟角，十分少见。而当砖的产量和用砖的结构技术达到一定水平时，人们便开始用砖代替木材建塔，并在外形上模仿木构建筑的造型和装饰。这种砖塔从北魏至唐代都有建造，塔每层外壁均以砖做出隐起的柱枋、斗栱，覆以腰檐，只没有平座。塔内多砌成上下贯通的空筒，上面逐渐缩小，其间往往用木楼板划隔为数层，不是整体都用砖结构。北魏正光四年（公元523年）建造的河南登封嵩岳寺塔是中国现存年代最早的砖塔，塔高37.05米，平面十二边形（接近圆形），塔身之上施叠涩檐15层，自下而上层层内收，使塔体外轮廓呈轻快秀美的抛物线形，既挺拔且柔和。唐代现存砖塔，外形大致可分为楼阁塔、密檐塔和单层塔三类。楼阁塔以西安兴教寺玄奘塔、香积寺塔和大雁塔为代表；密檐塔的典型有云南大理崇圣寺千寻塔、河南嵩山的永泰寺塔和法王寺塔等；单层塔多是僧尼的墓塔，包括石构和砖构的。

山西应县辽木塔　高67.3米

河南登封北魏嵩岳寺塔
高37.05米

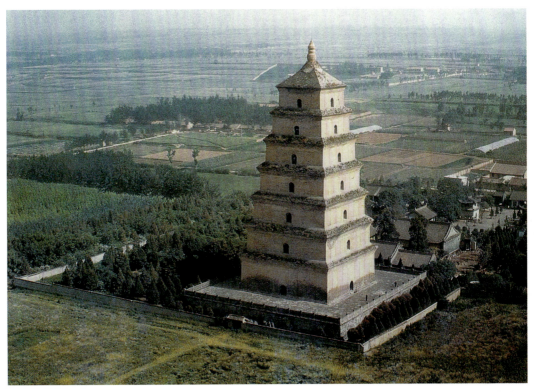

西安唐大慈恩寺塔（大雁塔） 唐永徽三年（公元652年）

中国现存古塔中最珍贵的，莫过于山西应县佛宫寺释迦塔，即应县木塔。应县木塔建于辽清宁二年（公元1056年），是中国现存最古老的大型木塔。塔平面八角形，高九层，其中有四个暗层，所以外观看去只有五层；最下层为双重檐，共有六层檐。塔通高67.3米，底层直径30.27米，规模宏大，但因为在各层檐下配以向外挑出的平座和走廊，以及攒尖的塔顶、高耸的塔刹，使塔整体不显笨重而呈现出雄壮华美的形态。应县木塔比之唐以前木塔有了很大进步，主要是塔平面采用八角形，比隋唐时的方形塔在结构上更稳定。

福建泉州开元寺仁寿塔立面示意 采自刘敦桢主编《中国古代建筑史》

塔和桥 ● 289

河南安阳灵泉寺宝山石雕塔林（东魏至宋）

宋辽金时期的砖石塔除小型墓塔外，大型者可分为楼阁式和密檐式两种。密檐式塔大都是实心，不能登临，盛行北方，如山西灵丘觉山寺塔和北京天宁寺塔。楼阁式塔种类丰富，一般均可登临，有的配以木构架，最具代表性的有苏州虎丘塔、山东长清灵岩寺塔、河北定县开元寺塔和河南开封佑国寺塔。佑国寺塔高54.66米，13层，因通体装饰深褐色琉璃砖，被习惯称为"开封铁塔"。

在一些著名的寺院中，还常常有"塔林"的建筑，这是寺内历代高僧的墓塔。一位高僧去世了，僧人们将他的骨灰建塔供养，并把他的法名和去世时间刻在塔身上。这种塔一般为砖、石砌筑而成，形体不大，一处寺院中可集中建造几十甚至上百座墓塔，延续数百年之久，形成规模壮观的"塔林"建筑群，也是研究中国古代建筑和佛教发展史的宝贵实物。与河南嵩山少林寺塔林、临汝风穴寺塔林迥然不同的，是河南安阳宝山灵泉寺的一种石浮雕"塔林"。塔全部浮雕在古灵泉寺遗址前后的山崖断层上，基本都是单层方塔，高约1米。塔前开拱形门，内坐僧像；塔上有数层叠涩檐和由覆钵、相轮、宝珠组成的塔刹。时代由隋至中唐不一。饶有趣味的是，约150座浮雕石塔分别雕在宝山和岚峰山两处断崖上，其中宝山的80余座据塔铭全系比丘墓塔；岚峰山的70余座据塔铭全系比丘尼墓塔。男女分列，隔寺相望。宝山塔林的单层浮雕石塔造型，应与距此地不远的南北响堂山石窟造型有直接的联系，是古代石窟寺艺术中一个有待探讨的问题。

由于塔的性质就是瘗藏佛骨,因此几乎所有的塔颓倾后,塔基下和塔体内都会有所谓佛教"舍利"出土。最轰动的是1986年,距西安不远的扶风县唐代法门寺塔因年久失修而倒塌,塔下的地宫中出土了多枚"佛指舍利"和大量供佛的物品,引起国内外极大的关注。所以,塔又是宗教特色极为浓厚的建筑形式。

在中国古代建筑中,桥梁也是极富艺术特色的一类。保存至今和考古新发现时代最早的几座桥,恰巧都是隋唐时期的作品。而这正与建筑史研究的结论相契合,研究认为,由于隋唐时期全国统一,经济有巨大发展,全国的水陆交通远比南北朝时期发达,不但传统交通要道处的重要桥梁得到改建和维修,还在新开辟的交通线和各地新建了许多桥梁,因此,隋唐是我国古代桥梁建设的兴盛时期。

过去最为人们熟知的河北赵县的安济桥(俗称赵州桥),建于古代南北交通主要干道上,桥横跨洨河,是隋大业年间(公元605—617年)匠师李春主持建造。它净跨37.02米、矢高7.23米,由28道厚1.03米的石拱并列组成,桥面坡度相当平缓,两肩又各有两个小石券,几条跨度不等的弧线相映成趣,组合得恰到好处,使桥的整体呈现轻盈流畅的形象。1994年,考古人员在陕西省西安市东郊灞桥镇发掘出了始建于隋开皇三年(公元

河北赵县隋安济桥(赵州桥)

塔和桥 ● 291

西安隋灞桥遗址　隋开皇三年（公元583年）

583年）的灞桥遗址，清理出石砌桥墩4座，残拱3孔，长20余米。桥墩船形，迎、背水面呈尖状（分水尖），上方安雕刻精美的石雕龙头。此桥年代早于安济桥，是我国目前已知规模最宏伟，时代最早的大型多联拱石桥，对中国古代桥梁史及隋唐交通史的研究有着重要意义。

此外，河南省临颖县还发现并确认了始建于隋开皇四年（公元584年），宋、元进行过大修的小商桥。桥的28根青石望柱柱头雕狮子、莲花、仙桃造型，26块石栏版上刻记当时各界捐款修桥事迹和水、鱼、龟、牡丹、莲花等纹饰图案，堪称宋代以来精美的石雕艺术品。

《清明上河图》中的虹桥

长城和宫殿

69

在中国古代建筑中,长城实在可以算作一个特殊的范例。它自战国时因各国的防御需要而始筑,秦统一后为抵御北方匈奴的入侵而被连成一体,工程的浩大和艰巨使得无数筑城者葬身城下,产生了孟姜女寻夫哭倒城墙的浪漫传说。尽管如此,长城在中国老百姓的心目中,却仍然是一种精神的象征、力量的象征,甚至是美的象征。千百年间,勤劳勇敢的中国人民,在生产工具十分落后,劳动条件极为艰苦的情况下,前仆后继,坚持不辍,以血肉之躯,创造了这一世界建筑史上的奇迹。长城的每一块砖石,都是中华民族不屈不挠的精神的积

北京延庆八达岭明长城

修复前的长城墩台建筑

淀和力量的凝聚。

　　令无数中外人士叹为观止的如此宏伟的万里长城，究竟是怎么修筑的呢？这里有一个可靠的注解。1985年，一位年轻的文物爱好者在徒步考察长城途中，于山西朔县（现为朔州市）石湖岭村发现一块明万历三年（公元1575年）修筑长城的《碑记》。这是一块石碑，村里人说出土于1972年，地点在村东北银盘山长城的一个墩台附近。碑青石质，上部圆弧形，下端有榫，原来应有带卯的碑座。它高62厘米，宽42厘米，厚12厘米。碑首横刻"碑记"二大字，下竖刻9行共115小字碑文，标点后节录为："中路援兵营总委官李镇……散委官李勋……本营修工旗军一千五百七十九名，自利字一百六十四台起，至一百四十七台止。修完石墙长八十三丈。外面石砌，帮厚底阔一丈，加高七尺，共高二丈五尺，顶阔六七尺，连女墙通高三丈。万历九年初三日立。"从碑记内容可以知道，一、这段长城的修筑者是当时军队"中路援兵营"中的"修工旗军"；二、仅仅八十三丈（约合今200余米）的距离，就用人力1579名，虽不知用工的时间，但也能够想见工程之艰巨；三、我国明代以前的长城多为石块垒砌或夯土版筑，明代才在这种墙体外包砌砖和条石，使之规整坚固。"外面石砌"，"加高七尺"，正是明长城修建加固情况的真实记录。这块小小的石碑让我们了解了明长城的修筑者是军人，他们采取分段包干的办法加固城墙，并将完成情况刻石勒铭，却给后人留下了一块珍贵的、真实的筑城历史丰碑。因为迄今保持最完整、最绵长的长城城垣，几乎都是明代修筑的。明长城的全部建筑工程，东起鸭绿江，西达嘉峪关，全

长12700多里。它改变了过去夯土版筑的方法,在重要险关要隘之处以雄大的砖石砌筑(或以砖石夹夯土砌筑),并分段建筑了结构不同、形状不等的大小关城、城台、敌台及烽火台,共同组成了完备的防御体系,有效地阻止了来自北方和东北方游牧民族的武力威胁。

长城的建筑之美,不在某一局部,而在它的整体。如果乘飞机沿北中国大地飞行,千百里山峦之间,可能看不到村庄,看不到人烟,甚至看不到树木和绿草,然而却一定能够看到长城。它像是一条遨游太空过久而忽感疲倦的巨龙,遂栖落在大地上暂时卧息,它的头伸向浩渺的渤海,以饱饮清凉的海水;它的尾扫向西部的大漠,以抖掉身上的风尘。谁知它太累了,竟然沉睡不起,修长的身躯从中国的东北婉蜒至西北,绵绵万里,静静地凝固在山川荒漠之中,横亘于莽莽大地之间,显示出一种雄浑、苍凉而悲壮的美。它在中国文明史上的地位得到了全世界的公认。

如果说长城从整体上表现了一种悲壮的美感,那么位于北京城中心,明清两代帝王的宫殿——紫禁城,则造就了另一类建筑美学典范,这便是一种至高无上的庄严之

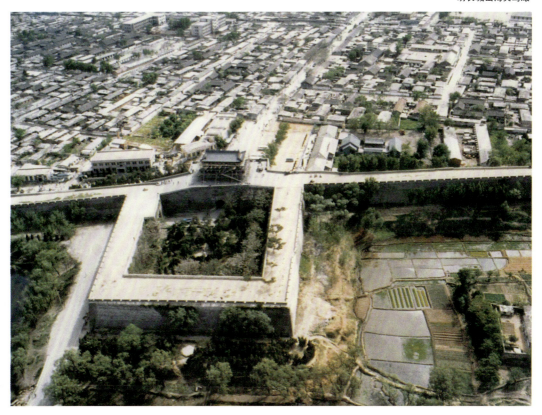

明长城山海关鸟瞰

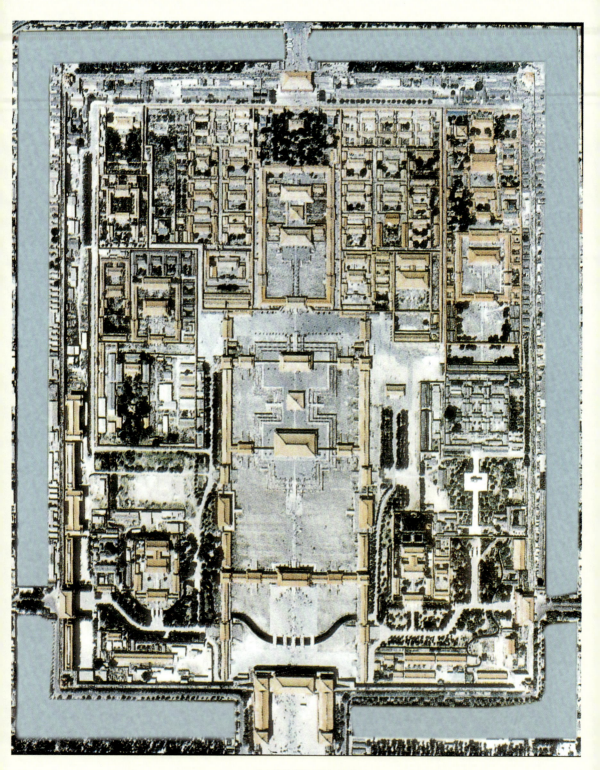

北京紫禁城平面布局鸟瞰

美、豪华之美。紫禁城今天又称故宫，是明初有雄才大略的永乐皇帝朱棣在位时主持建造的，当时曾集中了全国最优秀的匠师，征调了二三十万军工和民工，历经14年时间才告完成。清朝沿用后，只在局部作过重建或改建，总体布局没有改动。它集中国古代建筑艺术之大成，是中国2000多年专制社会皇权思想的集中体现。

故宫宫墙周长约3000米，占地面积72万多平方米，建筑面积约15万平方米，屋宇9000多间。宫城平面略呈长方形，东、西、南、北面各有一座高大的城门，宫城四角各矗立了一座精美的角楼，城墙外有宽52米的护城河环绕，形成一座宏大壮观、壁垒森严的城堡。与中国历代皇宫一样，故宫的总体规划和建筑形制完全服从并体现了古代宗法礼制的要求，突出了至高无上的帝王权威。全部宫殿分"外朝"和"内廷"两部分。外朝以雄踞前部的太和殿、中和殿、保和殿三大殿为中心，以文华殿、武英殿为东西侧翼，严整对称地布置在一条中轴线上，是皇帝举行朝会大典和召见群臣、行使权力的主要场所。三大殿共同建造在一个高7米的巨大工字形基座上，基座全部为白色大理石砌成，分上中下三层，每层都有雕饰精美的栏杆和踏道。三大殿前面是一大片极为空旷的广场，面积达2500平方米，是故宫内最大的开阔地。站在这里仰望三大殿中最前方的太和殿，可以感到在蓝天白云衬

北京紫禁城角楼和护城河

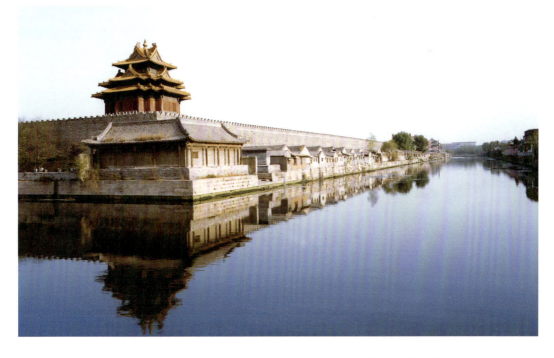

长城和宫殿

托下，那高居于三层白色基座之上宫殿的无比庄严和神圣，从而感受到一种强烈的震撼力和威慑力，而这正是宫殿的设计建造者追求的艺术效果。

太和殿即民间俗称的"金銮殿"，用重檐庑殿顶，高35.05米，殿面阔11间，进深5间，屋顶的角兽和斗栱出跳数目也最多；御路和栏杆上的雕刻、殿内彩画及藻井图案均使用代表皇权的龙、凤题材，月台上的日晷、嘉量、铜龟、铜鹤等只有在这里才能陈设。殿内的金漆雕龙"宝座"，更是专制皇权的象征。太和殿后面是方形单檐攒尖顶的中和殿，最后为九间重檐歇山顶的保和殿。三大殿下台基高耸，四周廊庑环绕，气势磅礴，是故宫最壮观的建筑群。

三大殿后面，从乾清门以后就是内廷，是皇帝居住和处理日常政务以及后妃、皇子们居住、游玩、奉神的地方。如果说前面的三大殿是国家机构运转的公共空间，则乾清门后面的内廷就是皇帝及其家人居住的私密空间，当然这个"家"包括三宫六院，比一般百姓家要大得多了。内廷中轴线上的主要建筑有乾清宫、交泰殿、坤宁宫；中轴线东西两侧又各有6组共12座自成体系的院落，即东六宫和西六宫，以及几处小型花园和佛堂。与外朝雄伟庄严风格形成鲜明对比的是，内廷的各种建筑、景物以豪华幽雅见长，这正适应了帝王后宫家居的生活情趣。如位于坤宁宫北侧的御花园和宁寿宫西侧的乾隆花园，是两

北京紫禁城太和门远眺

西藏拉萨布达拉宫远眺

处占地面积不大的宫内小花园。御花园内有20多座大小建筑物，结构精巧多样，间有山石树木、花池盆景，连甬道都是以五色石子拼铺出美丽的图案，布局紧凑，古雅富丽。乾隆花园更是以逶迤的山石和曲折的游廊见长，建筑物与花木山石交互融合，意境谐适。园中建筑物内部装饰极尽豪华奢侈，各式碧纱橱、花罩上装嵌着各式玉饰件，以多种颜色的琉璃砖拼制成形状不等的什锦窗。所有这些，又构成了这座宫殿内廷的华贵之美。

紫禁城的高墙深院，见证了自14世纪中叶到20世纪初的500多年间，明清两代王朝的荣辱兴衰。其中包括1628年外省的农民起义军攻入这座宫殿时，明朝崇祯皇帝仓皇跑出紫禁城，在一座小山下上吊自杀。也包括清王朝进入北京，在紫禁城继续了200余年的统治。直到1924年，清朝的最后一位皇帝宣统帝溥仪被军阀赶出宫门，紫禁城才结束了皇宫的使命，成为一座历史博物馆。

70 园林艺术

世界上的园林，大致可以分为两大系统。一类是18世纪以前的欧洲园林，这类园林的景物，如山水地形、树木花草，都被像塑造建筑物一样整修成规矩整齐的几何形体，成为体现人工美的"几何式园林"。另一类园林就是中国古典园林，其特征是合理利用自然环境，加以人工的布置提炼，形成"虽由人作，宛自天开"的富有自然情趣的意境，这便是具有中国独特风格的"自然风景式园林"。

中国古代的造园艺术，有着3000多年的悠久历史，早在公元前11世纪的西周时，周文王就经营了拥有山水树木、禽兽鱼虫的大型园林，史称"灵沼""灵囿"。中国古代最早的诗歌集《诗经》中，就详细描绘了周文王宫苑中麋鹿出没、鹤飞鱼跃的生动景色。秦汉时期，秦始皇和汉武帝又倾其国力，建造了阿房宫、上林苑，这些皇家园林大多依山傍水，方圆数百里，不但有大量离宫建筑，而且种植名花异卉，驯养珍禽奇兽。魏晋南北朝时代，文人士大夫以返还自然为时尚，寄情于田园山水，使当时的私家园林形成一种崇尚自然野趣的风气。唐宋以来，中国造园艺术又有发展，不但出现了长安的曲江池、芙蓉园和汴梁的艮岳等占地极广、包括自然山水在内的皇家名园，而且各地官绅富豪之家营建园林也蔚然成风。到了明代，在山清水秀、文人荟萃的江南一带，文人士大夫造园的风气更是盛极一时，不少著名的官僚兼文人、画家还亲自参加了园林的规划设计工作，将自己的精神追求、绘画意境融入园林的布局与造景中，从而形成中国江南文人士大夫园林那种俊雅超逸、精巧别致的风格，著名的苏州拙政园、留园便大都是此时的佳作。清代前期，国力强盛，崛起于白山黑水间的骑马民族的后裔更向往大自然的山水情趣，因此康熙至乾隆年间，首都北京周围兴起了建造园林的高潮，产生了如承德避暑山庄、北京西北郊的三山五园及城内的西苑（北海、中

苏州网师园月到风来亭

海、南海）这样的优秀园林。它们的建造，成功地把中国北方山川雄浑开阔的气魄与南方水乡婉约多姿的自然景色融为一体，将帝王宫殿的宏伟豪华与民间宅居的精巧别致兼收并蓄，同时又部分地渗入宗教寺宇的庄严神秘气氛，产生一批山水秀丽、景色万千的中国古典园林艺术精品，也是世界文明的宝贵财富。

概括说来，中国古代造园艺术主要讲究选址、理水、叠山、配置建筑几个方面。选址是第一步，既是自然风景式园林，最好便选择有山有水的地方，以山林、湖沼、平地三者兼备为佳。如北京明清著名的皇家园林，几乎都集中在山奇水秀的西北部山区。理水更是中国园

承德避暑山庄水心榭

北京紫禁城乾隆花园
叠石

林的独特传统，自汉武帝在建章宫以太液池水面为主景，设蓬莱、方丈、瀛洲三仙岛之后，历代造园无不重视水面的设计。江浙一带小型园林得江南水乡之胜自不必说，便是北方诸园也都是将水的安排和疏理放在造园的首位。北京城内的西苑三海，辽金朝始建时也是考虑到当地原有大片自然水面可供利用。而颐和园、北海等园林，至今仍保留着以开阔的水面为主的格局，水面约占全园总面积的一半以上。毁于英法联军之手的圆明园，更是一处水网交错的水景园，园内大小水面近百处，其间以人工疏理的河道相连，曲桥台榭、回廊殿阁分布于山间水旁。当年园内各处景点的交通联络，很大程度上是靠舟楫实现的。

叠石堆山，也是中国园林艺术的一绝，走进南北方各处古典园林，令你惊奇赞叹的必然是那些嶙峋诡异的假山湖石，它们被堆叠砌筑如悬崖、峭壁、洞壑、濠涧、危道、石室，在有限的空间中形成奇峰兀立、千回百转的自然景观，使人流连忘返。

中国古代园林具有游览和居住的双重功能，园内往往建造多处屋舍楼阁供人起居。为了与自然景观相协调，园中建筑物一般设计得精巧美观，富于变化，如各式亭台水榭，厅堂殿阁，围廊石舫。飞檐走兽，雕梁画栋，隐现于园中山间水畔，仿佛人间仙境一般。当年英法联军闯入圆明园时，一位随军牧师发出了这样的感慨："假如神仙也和常人一样大小，那么这里就可称作神宫天国了，我从没见过哪里的景色合于理想的仙境，今日才算开阔了眼界。"

中国古代园林以其功能主要分为几类：一是皇家园林，二是文人士大夫园林，三是寺观园林。皇家园林也是帝王的离宫御苑，由专制

王朝的最高统治者皇帝直接经营,多据山水胜地,建筑豪华。除居住游览外还有处理政务的需要,因此园中又建有大片宫殿区或朝房等各级官员的办公地,每当皇帝来园驻跸,此处园林就成为国家一处临时权力中心。承德避暑山庄、北京的颐和园、被毁前的圆明园都属这种类型。文人士大夫园林也称中小型私家园林,明清时期在江苏浙江一带建造最盛,今天现存的苏州园林,大都应归这种类型。这类园林基本都由具有相当文化修养的官僚士大夫营造,他们既是园主,往往又是园子的直接设计者。许多人因宦海沉浮,政治失意,又将退隐、修身、藏拙等意念注入园林设计思想中,这在他们为园林所取名字含义中有所表露,如拙政园、留园、怡园、耦园、鹤园等。这种园林一般占地不太大,但山石、水面、亭榭、厅堂,乃至花木、修竹,一应俱全,且均小巧玲珑,布置紧凑,富有含蓄深邃的意境。有的园林从外表看似一般民居,进入其中才可发现步随景移,精美至极。北方清代皇家园林中便大量借鉴了这些园林的布景手法。寺观园林是指附设于佛寺道观中的园林。因佛教和道家都追求超尘脱俗、清净寡欲,所以常常选择深山水畔、清幽恬静、地势险峻的地方建造寺庙道观。布局采用以进行宗教活动的殿堂、佛塔为主体,通常有明确的中轴线,周围是规整对称的院落廊庑,由低渐高,随山就势,并与周围山林景色融为一体。为吸引香客,这类园林多向公众开放,此为与皇家园林和文人士大夫园林截然不同之处。北京西郊香山碧云寺、河南嵩山少林寺、苏州太湖之滨的寒山寺等,都兼具这类园林的性质。

坐落在北京西北郊的颐和园,是中国保存最完整、景色最美丽的古典皇家园林。颐和园原名清漪园,始建于清乾隆十五年(公元

扬州个园

苏州留园曲溪楼

北京颐和园石舫(清晏舫)

此外,万寿山后山还有一组规模宏大的寺庙群,是西藏宗教寺庙建筑模式的再现,其形式和与清漪园同时兴建的承德避暑山庄外八庙中普宁寺的结构十分相像。这些都反映了中国古代造园艺术的杰出成就和清代前期中国统一多民族国家发展的历史。

1860年,清漪园在第二次鸦片战争中被英法侵略军焚毁。光绪十二年(公元1886年),清王朝的最后一位女独裁者慈禧太后挪用当时的海军经费重修此园,并将其改名颐和园,寓意在此颐养天年。从此,颐和园成了慈禧常年居住的夏宫,她每年春天入园居住,入冬后才返回城内紫禁城宫殿。"戊戌变法"失败后,慈禧又在园内重新"垂帘听政",所以园内兼有处理政务的殿堂区和生活居住区等。

1750年),历时15年竣工。乾隆皇帝亲自参与了此园的规划设计工作,他即位后曾几次巡视南方,对江南园林艺术十分欣赏。按照他的旨意,清漪园大量借鉴了江南园林的艺术手法。如昆明湖西堤和堤上形制不同的六座石桥,就是模仿杭州西湖的苏堤和"苏堤六桥";而万寿山东麓的惠山园(今谐趣园),则是仿无锡惠山的寄畅园。

北京颐和园昆明湖及万寿山佛香阁

家具溯源

家具的出现，是与人们日常生活的需要紧密联系在一起的。人们为了维持生命和驱除疲劳，必不可少的两大因素是进食和休息，原始家具的萌发，正是为了更好满足这两方面的需要。中国古代家具的出现，可以追溯到新石器时代早期，而且是伴随着人类掌握建筑原始房屋的技术而同时产生的。因为只有懂得构筑足以遮蔽风雨和防寒保暖的房屋后，人们才能进一步考虑改善室内起居条件，增加陈设，使自己生活得更舒适。

考古发掘资料表明，中国新石器时代早期的裴李岗文化遗址已有房屋遗存，到仰韶文化时房屋建筑技术已相当熟练，但这些史前建筑仍很简陋低矮，内部空间狭小，只适于席地起居，原始家具便萌发于此时。首先，人们为了能更好地休息，除了将室内地面构筑得干燥、坚硬、平滑外，为了坐卧舒适，开始铺垫兽皮或植物枝叶的编织物，它们应是后代"席"的前身，可以算是家具最原始的形态。其次，史前人们席地起居，进食时一切器皿都直接陈放在地上使用。随着生产的发展和财富的增加，人们对生活舒适的要求逐渐提上日程，特别是饮食器具的陈放，完全摆在地面上不够方便，因此开始尝试着在地上铺垫木板，乃至制造一些木制的承托用具。在距今约4000年的山西陶寺龙山文化遗物中，发现了放置陶斝、木豆等饮食器的低矮木案，案面长方形或圆角长方形，长约90厘米、宽30厘米、通高15厘米。案面和支架外壁涂红彩，有的案面红彩地上，又用白彩绘出宽约3至5厘米的边框式图案。此外还发现下设四足的木俎，俎面为长方形厚木板，近两端各设两个榫眼，下安板状俎足，有的俎上放有石刀和猪蹄骨，是做饭用的木器。这些发现表明当时已开始使用简单的木制家具。

进入青铜时代，青铜工具被用于木料的加工，除了斧、锛以外，又发现了殷周时期的青铜锯，从而可以进行较为精细的木工制作。而且随着构筑房屋和修造棺椁技术水平

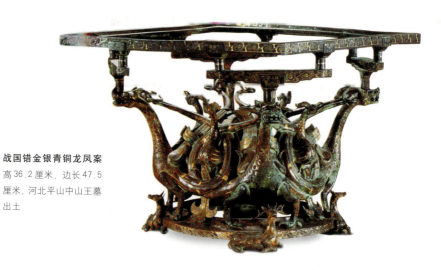

战国错金银青铜龙凤案 高36.2厘米，边长47.5厘米，河北平山中山王墓出土

战国多枝铜灯 高84.5厘米，河北平山中山王墓出土

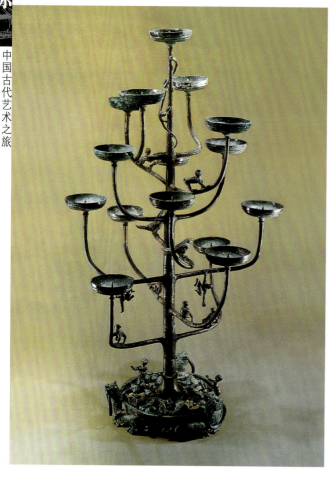

的提高，木工技术日趋成熟，尤其是各种榫卯结构的熟练应用，更为木家具的制作创造了技术条件。同时，漆器的制造工艺在殷周也有了极大的进展，并已实际用于家具的装饰，不但增加了美感，还能更有效地加强木制家具的表面防腐，延长使用寿命。因此，中国古代家具正式产生于殷周时期。由于当时房屋室内举高仍然有限，所以人们继续保持着席地起居的习惯，与此相适应的家具还都是低矮的，且轻便易搬动。考古发掘中获得的一组时代最早的家具实物，1956年出土于河南信阳长台关1号楚墓中，有髹漆的大床，施彩绘或雕饰的漆案、漆几等。1986年又在湖北荆门包山2号楚墓中发现了一件与信阳楚墓出土大床形制基本相同，且可以折叠的木床。这些战国时期楚地的木家具，代表了当时家具的制作水平。

两座楚墓中出土木家具工艺最复杂、制作最精致的是两件木床，均由床身、床足、床栏三部分组成，通体为榫卯结构。还有一批精美的漆几、漆案，其中一件雕花木漆凭几高48厘米，两端各凿四个卯眼，与骈列的四柱木足榫头接合。几面浮雕生动的兽面纹，图案与同时期青铜器装饰纹样十分相像，刀法圆熟洗练。至于席，仍然还是最主要的坐具，室内地面先要用它铺满，以保持清洁舒适。

概括而言，殷周时期家具是以坐卧的床、席为中心，间置陈放器皿的几、案，还有可以灵活地分隔室内空间的屏风以及盛放衣物的箱、笥等。夜间照明的灯，也都放置在地面上，因此一般都有较长的灯柄。家具都是随用随置，根据不同场合临时陈设，用毕撤除，不像后世那样有固定的位置并陈放不动。

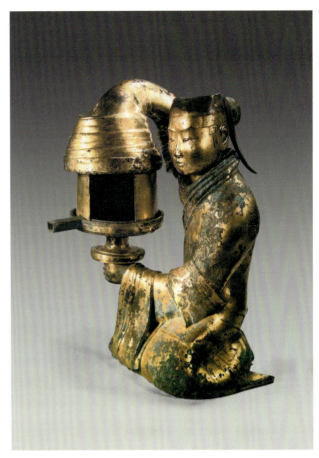

西汉铜鎏金"长信宫"灯
灯高48厘米，人高45.5厘米，河北满城汉墓出土

周昉《挥扇仕女图》中表现的妇女席地而坐的情景

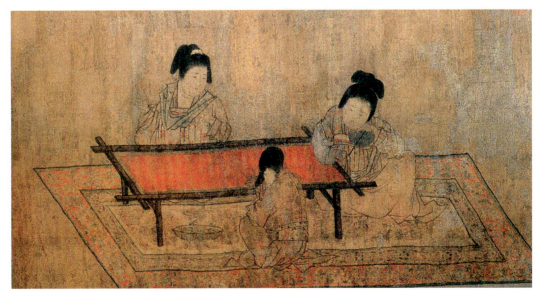

72 汉魏以前：席地起居的家具

中国古代的起居方式，可以按时代的先后概括为席地坐和垂足坐两大时期，中国古代家具的形制、功能和陈设方式，便主要与这两种起居方式相适应而发展。

自先秦至汉魏，中原地区人民始终保持席地起居的习俗，一般是在室内铺筵，其上再铺席或低矮的床、榻，供人们日常白昼时坐卧和夜间安眠。正确的坐姿是跪坐，蹲坐箕踞皆属不恭，不合礼数。待人接物的许多礼节，也都与席地起居的习俗相联系，并进而形成制度。因此，萌发于史前而产生于殷周的供席地起居的家具，到汉代更臻于完备，不但品类齐全，且工艺精美，按用途大致可分为四类：供坐卧的家具——席和床，以及供独坐的榻；供放置器物的家具——案和几；供屏障的家具——屏风和帐；供储藏

西汉漆案 长79.5厘米，宽46.5厘米，长沙马王堆1号汉墓出土

陶凭几 高21厘米，长50厘米，南京东晋墓出土

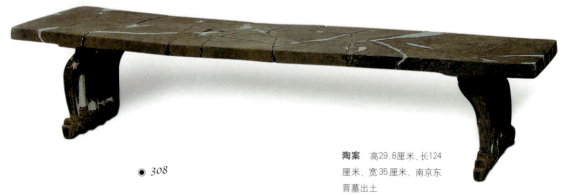

陶案 高29.8厘米，长124厘米，宽35厘米，南京东晋墓出土

衣物的家具——箱、奁、箧、笥等。

上述各类家具中，除席和帐外，多数都以木料制作，并常髹漆绘彩，或镶饰金属饰件，既起保护和加固作用，又增添了美感。至于盛物的箧、笥，多以竹、藤等编制，也常包锦缘，或饰彩绘，使之更为美观。这些都说明，人们已十分重视家具的实用美学效果。因为与席地起居相适应，家具的体高都很低矮，以床榻为例，河南郸城发现的王君石坐榻，全高仅19厘米。至于几案，因为供人们坐于床席时使用，故也很低矮。特别是案，是汉代常用的家具，主要用于承托饮食器，形状类似今天的大型托盘，或长方形，或圆形，下设矮足。一般均是较轻便的木胎漆器。《后汉书·逸民列传》记隐士梁鸿不求仕途，在吴地大户人家帮佣，他的妻子孟光仍对他十分敬重，每当吃饭时，都要"举案齐眉"，将食物送到丈夫面前，被古代社会视为妻子敬爱丈夫的典范。这里讲的"案"便是汉代大托盘式的家具，否则就是孟光力气再大，要经常把摆放饭菜的桌子举到齐眉的高度也是不可能的。

从汉墓出土物看，许多案非常华美，著名的长沙马王堆1号墓出土的斫木胎漆案，长方形，平底，底部四角附矮足，案高仅5厘米。案面髹黑漆，并用红漆绘出双重方框，在案心及双重方框之间的黑底上，绘红色和灰绿色组成的云纹。底面黑漆地上又用红漆书

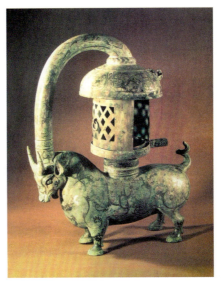

错银铜牛灯 高46.2厘米，江苏邗江汉墓出土

写"轪侯家"三字，表明此案所属的主人。出土时案上放有小漆盘、耳杯和漆卮，表示当时贵族宴饮时的情形。

与席地起居相联系的家具，除它们自身的造型外，其纹饰和附属于家具的物品在室内也起着重要的美化装饰作用。当时室内家具主要以坐卧的床、席为中心，席除了本身编织工艺力求精致外，还要在边缘包锦，并在四角放置造型各异、制工精美的席镇。床和独坐的榻，主要附属的物品是张施其上的帐和围护左右及后部的低矮屏风，因此色彩鲜明的帐和工艺精美的帐构，以及帐顶及四角装饰的华饰与流苏，都在室内起着美化装饰作用。其余几、案、隐几（凭几）等多为木胎髹漆，故常施以精致的漆画，实用而美观。一直到三国时期，还使用图纹精美的大型漆案，如安徽

马鞍山孙吴朱然墓中出土有蜀郡制作的大漆案,案面彩绘人物众多的宫廷宴乐漆画,极为精美。除了附属于床榻的低矮围屏外,也有单独使用的屏风,一般家庭使用的较小,亦多木制髹漆,马王堆1号墓出土有一面屏面绘云龙,另一面绘谷纹璧的彩绘木屏风。宫廷中则有巨大的饰有鎏金铜饰件的屏风,广州西汉南越王墓出土一件,现已作复原研究。屏风屏面的绘画也起着美化室内的作用。

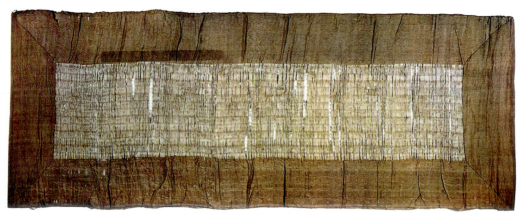

西汉麻线为经莞草为纬的莞席 长220厘米,宽80厘米,长沙马王堆1号汉墓出土

筵、席、履、襪(袜)

在以席地起居为主要习俗的古代,人们对室内地面的装饰布置是很重视的。一般要先在室内满铺一种专供衬底的席——筵,一方面可保持基本的清洁,另一方面也被用作计算较大宫室建筑面积的单位。据《考工记》载:"周人明堂,席九尺之筵,东西九筵,南北七筵,堂崇一筵,五室凡二筵。"如周尺一尺为19.91厘米,九尺之筵约180厘米,九筵则1620厘米。

席是铺在筵上更为精细的家具,围绕它亦有许多派生的礼节。陪同客人入室时,要先入将席放好,然后出迎客人进内,如客人不是来此赴宴,而是为了谈话,就要将主、客所坐两席相对陈铺,当中留有间隔。而能同席读书的多系挚友。《世说新语》有一则故事,讲管宁和华歆同席读书,门外有高官乘轩而过,管宁读书,不为所动,华歆却丢下书到门口张望。管宁便把坐席分割成两半,对华说"你不是我的朋友"。

由于室内满铺筵席,人们进室便要脱掉鞋子——履。连君王也不例外。《左传·宣公十四年》记,楚庄王听说宋人杀死受聘于齐的楚使申舟,气得来不及穿履就冲出室外,侍者送履到前庭才追上他。同时,臣下见君王时不但不能穿鞋,

甚至还不能穿袜子——襪。《左传·哀公二十五年》记述了这样一件事：卫侯与诸大臣饮酒，褚师声子穿着袜子入席，卫侯大怒，褚师声子忙解释说，我的脚有病，如果见到了，您会呕吐的，所以不敢脱袜。卫侯仍不谅解，以手叉腰骂道："必断尔足！"可见当时在王侯面前不脱袜子是极为失礼的。

汉　镇

镇是用来压席子角的。汉代室内家具种类不多，等级较高的贵族家中，也不过陈设矮床、几案、屏风等物，屋内需要铺席的地方仍然不少。为了避免席角的卷折起翘，人们便在席的四隅压上一些体积较小，但分量较重的物体，这便是"镇"。从考古发掘获得的实物及有关古代图像可知，原始的镇还只是四块稍加修饰的石头，后来出现了玉镇和金属镇(主要是铜镇)。汉代的铜镇以出土量大和制作精美而最负盛名，完整者一般全是一套四枚，高约3.5至10厘米，底径6至9厘米。为避免牵拉其他物体，镇的基本造型常常接近于一个扁圆形的半球体，且多被制成动物形态，如虎、豹、辟邪、羊、鹿、熊、龟、蛇等，为保持其半球形轮廓，这些动物大多蜷屈蟠伏成团状。如陕西西安小白杨村西汉墓出土的一枚鎏银卧虎铜镇，虎转身回首，头俯于臂上，双耳后抿，四足并拢，利爪打成一

西汉龟形贝饰铜镇
高7.5厘米，重1千克，山西平朔汉墓出土

片，造型简洁洗练，完全可以称得上中国古代成功的动物雕塑小品。

以虎豹等凶猛的动物形体制镇，含有辟去邪恶的用意，而羊和鹿形镇，则寓示吉祥。此外汉代还有一种人形镇，人物团身跪坐，袒胸露腹，表情、动作滑稽，似为优伶演出节目。这些形态各异的镇置于席上，使室内增添了盎然生机。

唐孙位《高逸图》中席地而坐的名士　席上四角压"镇"

汉魏以前：席地起居的家具　● 311

73

屏风和帐

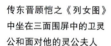

美源

中国古代艺术之旅

汉代家具中最富有装饰美学效果的，莫过于各式屏风。屏风，顾名思义，即是"可以屏障风"的家具，常用木为骨架，上蒙绢帛等丝织品作屏面。它可以安设在床后，既能挡风又可供人依靠；如为适应起居、会客、宴饮要求，又可把它当作临时的轻便隔断，按需要对室内空间重新分割布局。屏风因为常放在室内明显的位置上，所以对它的装饰就成为美化室内环境的重要手段。西汉的宫廷中曾使用精美华丽的云母屏风、琉璃屏风、杂玉龟甲屏风等，但一般的做法，是在漆木或绢帛的屏面上彩绘各种图画。屏风画的题材，汉魏时多画历史故事，以及贤臣、列女、瑞应之类。据文献记载，西汉宫廷中御座屏风上，有画商纣王和妲己作长夜之乐的，也有画列女的。中国现存古屏风的最早实物，是出土于长沙马王堆1号墓中的西汉木屏风。屏面髹漆，黑面朱背，周围绕饰宽宽的菱形彩边。黑色的屏面上，彩画一条盘舞于云气中的神龙，绿身朱鳞，体态矫健。屏背朱地上满绘浅绿色

传东晋顾恺之《列女图》中坐在三面围屏中的卫灵公和面对他的灵公夫人

大同北魏司马金龙墓出土
屏风石础座 高约16厘米

几何形方连纹，中心穿系一谷纹圆璧。这架屏风尺寸较小，也可能是一件模拟实物的明器。另外，内蒙古和林格尔东汉墓壁画中的拜谒图上，墓主人朱衣端坐床上，背后也是安置一架黑缘朱漆的大立屏，屏板下隐约可见承托的朱红足座。

1966年，山西大同石家寨北魏司马金龙墓中出土了一架漆屏风，属北魏太和八年（公元484年）以前制成的精美工艺品。墓主司马金龙生前曾封琅琊王，可证此屏风是当时最高统治集团享用的奢侈品。遗憾的是屏风已残损，仅保存五块彩绘的屏板，板高约80厘米。板的正、背两面均绘彩画，色泽极为鲜艳，底色是醒目的朱红色，分上下四层，每层各画一组人物画，并附榜题，注明人物身份。画面人物形象生动，用笔朴素劲健，所画内容是列女图。与屏板一起还出土四件浅灰色细砂石精雕的小柱础，应是屏风的础座，高约16.5厘米。如把屏板和石础插合成器，可还原为一件四尺屏风。四件石础小巧精致，下部是浮雕缠枝忍冬的方座，上部圆形覆盆高浮雕蟠龙和山形托覆莲纹样，有的方座四隅还雕出立体伎乐童子形象。这件漆屏风，是罕见的北魏书、画和石雕艺术珍品，也代表着汉魏时期家具的高度审美水平。

在经历了远古完全席地坐卧的阶段以后，我国从商周到秦汉魏晋直至隋唐，低矮的床一直是人们坐卧寝居须臾不离的多功能家具，也是当时室内陈放的最主要的家具。一些其他家具多是围绕着床来陈设的，如屏风安放在床的侧后，书写和进食的几案放置在床前，供人伏

司马金龙墓漆画屏风局部
高约80厘米，山西大同北魏司马金龙墓出土

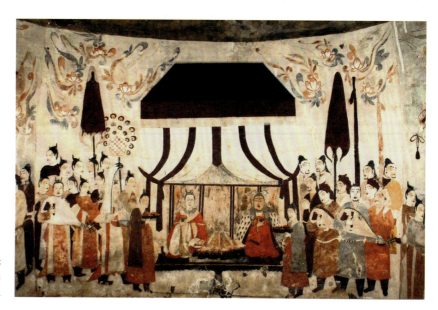

太原北齐徐显秀墓夫妇坐帷帐中壁画 画面宽约6米，高约5米

南朝铜帐构 铜管直径4.3厘米，江苏南京出土

倚的凭几摆在床上，等等。这些器物中和床关联最紧密的又是设在床上的帐。古文献对"帐"字的解释是"帐，张也，张施于床上也"（《释名》）。它具有挡风、防尘、保暖、避虫等多种用途。同时，在以各种织物制作的帐上加饰华美的纹饰，悬垂流苏香囊，起着丰富室内装饰的重要作用。古诗《焦仲卿妻》中的"红罗覆斗帐，四角垂香囊"，描述的正是一般家庭中少妇使用的斗帐，色泽和装饰已很讲究。至于皇室的御用品，更是垂珠衔玉，豪华异常。汉武帝时使用的甲乙之帐，络以珠玉，杂错天下珍宝。

帐的图像资料主要保存在描绘人们生活起居的墓室壁画、画像石和画像砖上。近年发现的山西太原北齐太尉、东安王徐显秀墓壁画中，就有徐显秀夫妇二人并坐在床上，四周设屏风，上张帐幔的情景。这幅壁画位于墓室正面，帐子体积很大，十分醒目，正是当时家具样式的真实写照。至于帐的实物资料，因织物帐幔和木质帐架容易损毁，所以保存下来的常是连接和支撑帐架的金属构件，即帐构，有青铜质或铁质的，往往成组出土于墓室之中。

当垂足高坐的家具组合逐渐取代了供席地起居的家具组合以后，在一般人家居生活中，供席地坐卧的席已不再使用，床则退居为卧具，其所施张的帐只能用于寝室装饰，再也不出现于厅堂之中。除了桌椅等高足家具本身的艺术造型外，屏风便成为起室内艺术装饰作用的主要家具，为了配合高足家具形成组合，屏风本身的造型也有新变化，主要是形体增高，像马王堆1号汉墓出土的高仅62厘米的低矮屏风，仅能供席地起居使用，无法与高足桌椅配合，北魏司马金龙墓出土漆画木屏风的屏板高度已超过

80厘米,加上边框及高16.5厘米的石屏础,总高在1米以上。山东临朐北齐崔芬墓壁画屏风画已与墓壁等高,即约与真人体高相当,可以屏蔽人们在室内直立或走动,正可与高足家具配合使用。同时屏风又发展成多曲的形制,一般以六曲为多,增大了屏蔽的面积,也是为了与高足家具配合而作的改进措施。另一项大的变化,是自先秦到汉代,屏板上的绘画都是画工所绘的装饰性图像。而到六朝时期,许多绘画艺术名家都参加屏风画的创作活动,前已述及荀勖、顾恺之等绘画大师所作屏风画一直流传到唐代。著名画家参与屏风画创作,极大地提高了屏风画的艺术价值,也提高了人们的欣赏品位,这应是这一时期屏风画成为室内主要艺术装饰的一个主要原因。从有关画史的记述和考古发现的资料,可以看出当时屏风画的题材已很丰富,仍以人物为主,如列女图、七贤图等,也有舞乐、人马以及水鸟、山石、树木等等。

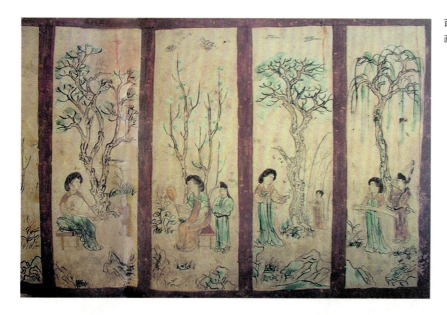

西安唐墓壁画仕女屏风画局部

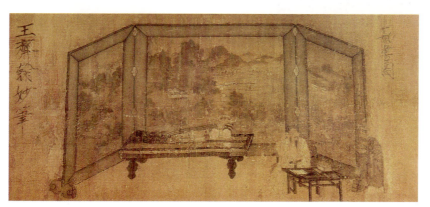

五代王齐翰《挑耳图》
南京大学博物馆藏品

74 南北朝家具：向高足过渡

魏晋南北朝时期，原居住在边远地区的少数民族进入中原大地，形成了规模空前的民族大融合局面。畅通的丝路和东传的佛教加强了中外经济文化的交流，也对传统的文化艺术乃至生活习俗产生了深远的影响。建筑技术的进步，特别是斗栱的成熟和大量使用，增高和扩展了室内空间，又对家具提出了新的需求。凡此种种，都不断冲击着传统席地起居的习俗，也使家具发生了新的变化，主要呈现出由矮而高的趋势，并出现了新的器类。

南北朝时的床和榻，都有了日趋增高的迹象，如南京出土的东晋陶榻高28厘米，已较汉榻略高，此时期敦煌壁画中所绘床榻，一般高及人的小腿部位。至于新器类，出现了可供垂足踞坐的各种高坐具，

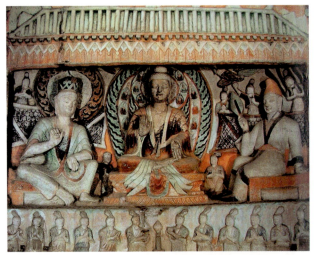

佛两侧垂足坐于矮榻上的文殊和维摩 云冈石窟第6窟南壁

坐束腰座的思惟菩萨 河北曲阳修德寺址出土

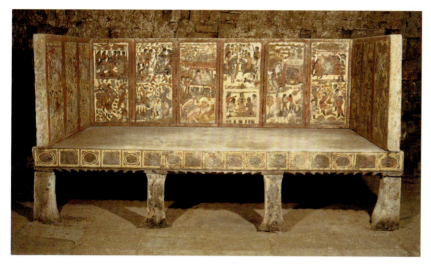

仿床榻的安伽墓围屏石棺床　长228厘米、宽103厘米、高117厘米，西安北周安伽墓出土

如胡床、束腰形圆凳、方凳等，这些外来的新式高足坐具，开始往往与佛教艺术有关，其图像多集中发现于佛教石窟寺内。在这类供垂足高坐的家具中，最常见的是一种束腰的圆凳。在新疆克孜尔石窟，在一些作菱形格布局的本生故事壁画中，经常可以看到这种以植物枝条编成的束腰圆凳，有的圆凳外面还包束有纺织品。在这种坐具传入中国后，因其形状类似竹编的捕鱼用的筌，故人们借用了筌的名称，称其为"筌蹄"。在云冈石窟中，可以看到束腰圆凳的浮雕图像，如第10窟前室西壁屋形龛的两侧雕出的树下思惟菩萨，都是作一腿下垂一腿盘膝姿态坐在束腰圆凳上。在敦煌莫高窟的壁画中，也可以见到束腰圆凳的图像，如275窟《月光王本生》故事画中，月光王赤身只着短裤坐于绘有直条纹的束腰圆凳上。又如285窟《五百强盗成佛》故事

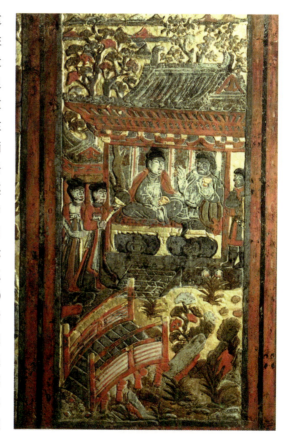

安伽围屏石榻正面屏第三幅
家居宴饮中夫妇坐鎏金矮榻

南北朝家具：向高足过渡　● 317

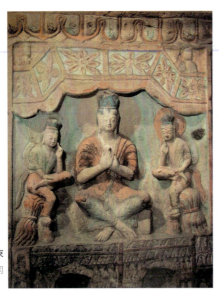

交脚坐佛和两侧坐束腰高凳的胁侍　云冈石窟第5窟南壁

画中，受刑后的强盗听佛说法时，佛的坐具也是上覆白色织物的束腰圆凳，佛垂双足坐于凳上。

除束腰圆凳外，在敦煌壁画中还有供垂足高坐的方凳的图像，如257窟《沙门守戒自杀缘品》故事画中，可以看到两种方凳，一种是约与人的小腿高度相近的四足方凳，另一种形如立方体的方墩，或可称为实体方凳。特别是在285窟的西魏壁画中，出现了一例椅子的图像，在该窟顶部北披下部草庐禅修人像中，有一禅修者趺坐于一张椅子上，绘出的椅子形体清晰，四足，后有高靠背，两侧设扶手，这是中国目前发现的时代最早的椅子壁画。

除了佛教艺术品中出现有高足坐具的图像外，在描绘世俗生活的墓室画像中也有发现，例如山东青州北齐石椁线雕画中，也有一幅画出墓主人垂足坐在束腰圆凳上的图像。至于东汉末已传入的交足折叠凳——胡床，这时使用更加普遍，甚至妇女也用为坐具，邺城地区东魏武定五年（公元547年）墓出土的女侍俑中有肩携胡床者，墓内所葬死者赵胡仁正是一位女性。

以上列举的图像，清楚地表明在十六国至北朝时期，随着佛教的传播，高足坐具已经在北方开始使用。但是当时传统的家具所占比重仍很大，大同北魏司马金龙墓出土屏风漆画中所绘家具更全是传统的席、床、榻和与之配合的低矮的屏风。而在敦煌壁画中大量出现的还是传统席地起居所用的席、床、榻等家具。但是有两点值得注意，其一是坐具虽是传统的床、榻，但人的坐姿已经与传统的跪坐姿态有很大变化。宁夏固原雷祖庙村北魏墓出土漆棺前挡，绘有鲜卑装人物坐于床上，坐姿是交脚垂足的姿态。云冈石窟第6窟所雕维摩、文殊对坐，维摩和文殊都坐于四足的榻上，其坐姿都是垂足而坐。其二是传统的床、榻等坐具也有由矮变高的趋向，洛阳出土的北魏孝子石棺画像中，郭巨掘地得金后侍奉母亲时，郭母所坐大床四足颇高，约当立姿人小腿的高度，明显高于先秦至汉魏床榻的高度。因此可以看出，十六国至南北朝时期，新出现的高足家具和垂足坐姿，显示出社会习俗变化的势头日渐增强，传统家具也不得不增加足高以迎合时代潮流，使中国古代家具的发展步入一个新时期。

75

隋唐家具：高足时尚

进入隋唐时期，新式的垂足高坐家具发展的势头更猛，日益排挤传统的供席地起居的旧式家具。一方面是传统床榻的高度继续增高，一方面是新式的高足家具器种更多，除胡床、圆方凳外，椅子、桌子都已开始使用。从目前获得的有关隋唐高足家具的图像和考古发掘出土的模型器来看，与前一时期相比有一点特别值得注意，即南北朝时的家具图像多出于佛教美术品，特别是石窟寺的绘画和雕塑，而隋唐时的家具图像，除出于佛教美术品外，很多重要资料得自世俗美术品，不仅有墓室壁画和随葬俑群的资料，还有描述世俗生活的传世绘画和描绘宫廷生活的画卷，这表明那一时期新式的高足家具和垂足坐姿，已经深入人们的社会生活，普遍流行于宫廷和民间。

以椅子为例，唐代壁画中更不乏高僧坐于椅上的画面，但表明椅子进入高官的日常生活的实例，则是陕西发现的天宝十五年（公元756年）高元珪墓内墓室正壁，墓主人坐在椅子上的图像。高元珪是唐玄宗时的大宦官高力士之弟，官阶为明威将军，从四品。壁画中他所坐椅子的形象很拙朴，椅脚粗大，像是立柱；在靠背的立柱和横梁之间，用一个大"栌斗"相承托，明显地看出是汲取了木构建筑中大木构架的式样。结构虽显笨重，但造型颇为稳定，表明这种椅子还处于"启蒙时期"。墓主人高元珪垂足坐于椅上，两侧立有侍从。在陈设方

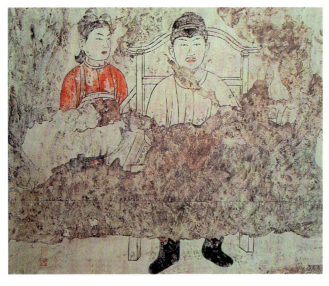

唐高元珪墓室壁画摹本

墓主人坐高足大椅，原件陕西西安唐高元珪墓出土

式上，椅子居中放于室内，恰是取代了原来传统床榻的位置，既说明这种坐具受重视的程度，又说明尚未形成宋以后室内正壁往往双椅对陈的格局。这与敦煌壁画中的高僧坐椅不同，表明当时较高级的官员家中已使用了这种新式高足坐具。反映宫廷生活的绘画作品，如唐章怀太子李贤墓的壁画和传为周昉绘《挥扇仕女图》等，所绘出的家具有方凳和扶手矮圈椅等。在陕西长安县南里王村韦氏家族墓中，壁画有屏面绘树下妇女的八曲屏风画，屏面画坐姿妇女的坐具是方凳。同墓壁画还有坐在长桌旁长凳上宴饮的画面。西安一带唐墓出土的陶俑和三彩俑中，有坐在束腰圆凳上照镜的仕女，还有垂足坐在凳上的说唱

敦煌壁画103窟中的高足床和案

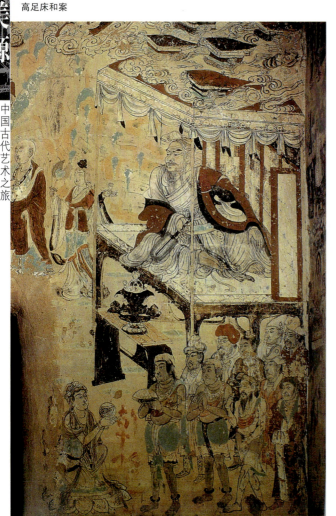

唐三彩坐高凳照镜女俑　高47.3厘米，陕西西安王家坟唐墓出土

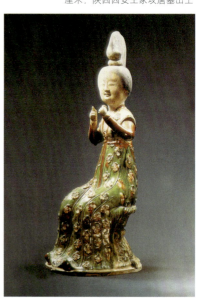

唐三彩柜模型　高17.6厘米，河南洛阳唐墓出土

河北曲阳五代王处直墓壁画中的侍女和高桌

五代顾闳中《韩熙载夜宴图》中表现的高足大椅

艺人。而四足直立的板桌，已不止一次出现在敦煌的唐代壁画中，人们在桌上置物操作。凡此种种，都反映着新式家具在一般家庭中使用的情况。

到五代时，这些新出现的家具更臻成熟，南唐李后主曾派大画家顾闳中深夜到大臣韩熙载家中，探察他因政治苦闷而长夜宴饮酣歌的情况；顾闳中目视心记，归后画出韩家夜宴场面，这便是传流至今的故宫博物院藏《韩熙载夜宴图》卷。图中除细致地绘出夜宴的不同场景外，同时画出了当时使用的各种精美家具，包括大床、榻、桌、凳、屏风和椅子。椅子有五件之多，结构已比唐代壁画中椅子的形象细腻，椅上还覆有锦袱，更显华丽。图中人物已完全摆脱了席地起居的旧俗。

近年来隋唐考古的发现中，也有许多有关屏风的资料，其中的实物有新疆阿斯塔那唐墓出土的木骨绢面屏风，尚存的屏面绢画有仕女、人马图等，同一墓地许多墓室内有模拟屏风的壁画，多为六曲，屏面画有人物、花鸟等题材。在都城长安附近的唐墓中，也

隋唐家具：高足时尚 ● 321

发现有许多模拟屏风的壁画，自玄宗天宝年间开始盛行，多六曲屏风，屏面画题材有树下人物，有老人，也有树下盛妆仕女，到晚唐时屏风画的内容多以云鹤、翎毛取代了人物，特别是云鹤题材更为盛行。在陕西富平发现的唐墓中，还有六曲山水画屏风壁画。据当时人的诗文，以骏马图制作屏幛也是一时的时尚，也流行以书法作品代替绘画装饰屏面。

屏风作为最具实用和装饰功能的家具，在唐代普遍流行后，极大地促进了屏风画的发展，当时的画家都经常参与屏风画的创作活动，名家的屏风画价值万金以上，据《历代名画记》卷二《论名价品第》："董伯仁、展子虔、郑法士、杨子华、孙尚子、阎立本、吴道玄屏风一片，值金二万，次者售一万五千（自隋以前多画屏风，未知有画幛，故以屏风为准）。其杨契丹、田僧亮、郑法轮、乙僧、阎立德一扇，值金一万。"在书中记述上列有关画家流传下来的屏风画，有顾恺之"水鸟屏风"、杨子华"宫苑人物屏风"、郑法士"贵戚屏风"等。又记董伯仁"屏幛一种，亡愧前贤"。还记张彦远曾有阎立本"田舍屏风十二扇，位置经略，冠绝古今，元和十三年彦远大父相国镇太原，诏取之"。可见当时朝野对屏风画的喜好。

到五代时，屏风更成为室内的主要装饰艺术品，在传世绘画和墓室壁画中，除多曲屏风外，更流行高大的立屏，其上以巨幅山水画为主要画面，《韩熙载夜宴图》中就绘有屏面画山林树石的巨大立屏，王处直墓中也有一幅模拟大立屏的壁画，上绘墨绘山水，风格已近董源等成熟的山水画风格，对研究中国绘画史是重要资料。

笔记小说中还特别记载了五代时一个与屏风有关的故事：一次，南唐李后主在碧落宫中，召宠臣冯延巳觐见。冯来到宫门前，犹豫多时不入，后主让人催促他进来，他说"有宫娥着青红锦袍当门而立，故不敢径进"。当人们定睛细看，却是一件八尺琉璃屏风画，乃出自名画家董源之手，其逼真程度竟至乱真。中国古代传统审美观念很重"含蓄"，对建筑物内部，尤其是游玩和宴会的场所。最忌一进门就将里面景物一览无遗。因此采取了在迎门设置屏风的办法。人们进门先看到屏风，绕过它才能进一步看清室内陈设的情景。这样一掩一扩，更会使人产生别有洞天之感。同时，把制作绘画精美的屏风迎门陈放，本身也起着装饰作用。

宋元家具：高足成风

宋、辽、金时期，新式高足家具种类更加增多，它们日益排挤传统供席地起居的旧式家具，迫使其退出历史舞台。不过守旧的习惯势力还是相当顽固的，高足桌、椅流行的初期，曾受到上层社会的相当阻力。据南宋陆游《老学庵笔记》卷四："徐敦立言：往时士大夫家，妇女坐椅子凳子，则人皆讥笑其无法度。"可见以往士大夫家内妇女还不得坐椅子这类新式家具。但陆游记述的已经是过去的口气，说明新式家具和新生活习俗最终还是淘汰了旧的家具和习俗。

1952年，河南禹县白沙出土的北宋元符二年（公元1099年）墓壁画中，画墓主人夫妇"开芳宴"场面：中间设陈列食品的高桌，夫妇二人对坐于桌两边的椅子上，足踏"脚座子"，二人背后又各有一绘水波纹的屏风，表现了一般地主家居生活的情景。同样题材和构图的壁画，近年在中国北方宋辽金墓葬乃至元墓中都多有出土。1995—2001年，山东济南历城区邢村和埠东村先后发现了两座元代墓葬：邢村元

河南禹县白沙宋墓壁画"开芳宴"中的高足桌、椅

江苏武进南宋墓出土
木桌、椅

墓内用砖雕加彩绘的方法，雕砌仿木建筑结构和家居所用的家具、器用、人物等；埠东村元墓全用石料砌筑，在石材表面以绘画的方式画出室内装饰和家具、人物。两墓室正壁都表现了墓主人夫妇对坐"开芳宴"场面：男女二人分坐左右高椅上，中间设摆满食物的高桌。不同的是邢村元墓的高足桌、椅是用砖雕砌出，而男女墓主人是用绘画画在椅子上的，因透视关系不调，构图显得稚拙粗糙。而埠东村元墓完全是用绘画表现的，画家具有一定的功力，所绘人物的面部表情、服饰以及家具、器用都刻画得细致生动。如男性墓主人戴圆形宽沿红色毡帽，他身后的仆人戴同一式样的白色毡帽，这种帽子的式样正是元人着装的典型式样。值得注意的是，该画面中男女人物所坐的都是便于移动的有靠背交椅，说明当时桌两边设椅的家具组合形式或还未固定。2002年四川泸县最新发掘的南宋砖雕墓中，常以一个大椅居中设置，两边站立侍奉的仆人；还有一男仆用肩扛手捧的姿势搬动一个大型交椅。这都表明后代桌椅组合的形式尚未固定。

20世纪70年代以来，河北张家口宣化陆续出土了辽代汉族人张世卿家族墓多座，墓中多数都有彩色壁画，一般保存相当完整，内容以反映家居生活为主，画面中有大量家具形象。图中的桌、椅几乎都是高足，特别是桌的式样各有不同，有方桌、长桌、交脚桌，还有一种桌面四边有一圈勾栏望柱样的围栏，一面正中开口，杯盘碗盏摆放在当中。这些桌下都有横枨，桌上或置食具、酒具、茶具，或放经书及文房用具。人们在桌旁忙碌，桌高及人的腰部，和今天的桌子高度相当。此外，还有大柜、衣架、盆

甘肃武威出土西夏木衣架
模型　高44厘米

甘肃武威西夏墓出土
木桌模型　高30厘米

架、灯檠和凳子等，灯檠一般都很高大。这些都代表了当时家居生活中，家具陈设的方式和高足家具的流行趋势。宋辽金元墓葬中大量生活气息浓郁的砖雕和壁画，是了解当时社会物质文化和起居习俗的形象资料。

宋元以后，家具品种不断增多，并形成完整的组合，使不同家具的具体功能区别更为明显，从而使家具的陈设方式，由不固定的随设随撤，演变为相对固定的陈设格局。也正是在宋元各代家具繁荣的基础上，发展而成闻名于世的明式家具，达到中国古代家具艺术的高峰。

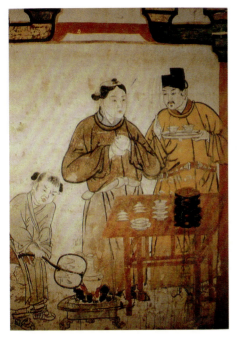

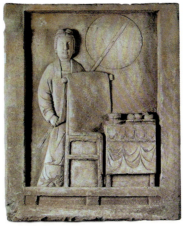

四川泸县宋墓桌椅
与女侍砖雕

河北宣化辽墓壁画
"备茶图"中的高桌

77 明式家具：实用器与艺术品

公元15—17世纪，约当明代和清代前期，中国传统家具的制作进入了一个黄金时期，其成就达到了它自身发展的历史高峰。大量优秀作品已远远超出了原有的实用功能，而被视为精美的艺术品，受到世人的喜爱。人们将这一时期内产生的家具统称为"明式家具"。

明式家具的出现主要得益于以下几个原因：首先是城镇的繁荣，商品经济的发展，改变了社会习俗，兴起了普遍讲求家具陈设的风气；其次是海外交通的发达，使东南亚地区花梨、紫檀、红木等优质木材输入中国，为制作精美的硬木家具提供了原材料；另外还有重要的一点，即平木工具，特别是刨类的发明和使用，极大地提高了细木加工的精度，事实上，平木工具在明代的巨大变革，与明式家具生产的高潮几乎是同步出现的。

选料精良，是明式家具的第一特征。从流传至今的大量优秀明式家具看，几乎全部采用黄花梨、紫檀、鸂鶒木、铁力木和榉木这五种优质硬木制成。其中黄花梨为首选木料，它的色泽沉稳淡雅，纹理或隐或现，具有一种天然的华贵美感，受到许多家具爱好者的偏爱。20世纪80年代，由著名学者王世襄先生编写、内地与香港合作出版的第一部大型明式家具图书《明式家具珍赏》中，收家具实物160件，黄花梨木制品就超过100件，可见其珍贵。紫檀在中国自古就被认为是名贵木材，它在各种硬木中质地最坚，体量最重。色呈紫黑色，有的更黑重似漆，几乎不见纹理，显示着深沉静穆的古典美。鸂鶒木肌理致密，行家认为它的纵切面纹理尤其纤细浮动，具有禽鸟颈翅那种灿烂闪烁的光彩。而铁力木和榉木则是产量较多，价值较低廉的硬木类木材，亦有较好的硬度和纹理，同样受到家具匠师们的珍爱。

造型简洁柔婉，是明式家具的第二特征。明式家具整体风格表现为简洁厚拙，质朴浑成，而细部结构和线条，又交代得柔婉空灵，给人以清新劲挺的感受，使其独

具一种隽永耐看的神韵。一般说来，明代家具更以简洁素雅著称，室内陈设时亦朴素简单，疏落有致；清中期以后，家具的造型和装饰日渐复杂繁缛，室内陈设也趋于拥挤。

榫卯精密，宛若天成，是明式家具的第三特征。源于中国古代木构建筑的榫卯结构，在明式家具的使用中达到了极为圆熟的境界，其成果的取得直接来自宋代精湛的小木作工艺。入明以后，工匠们在硬木制作实践中又积累了经验，因此，更能利用性坚质细的硬木，随心所欲地制出复杂而巧妙的榫卯结构。专家们指出，明式家具构件之间，可以完全不用金属钉子，鳔胶的黏合也只是一种辅佐手段，所有组合连接全凭榫卯，而且能够做到上下左右，粗细斜直，连接合理，面面俱到。其工艺之精确，扣合之严密，间不容发，使人有宛若天成，天衣无缝之感。各种榫卯依其结构和用法的不同，分为龙凤榫加穿带、攒边打槽装板、楔钉榫、抱肩榫，以及霸王枨、夹头榫、插肩榫、走马销等。还利用千变万化的线角、攒斗、雕刻、镶嵌和增设附属构件等手段，增添家具的美感。

明式家具的种类，按用途分仍主要有坐卧、置物、屏障、储藏等类。但因生活习俗的改变，坐和卧已完全分化为两类家具，而屏障类家具的重要性也因房屋开间的变小和木质隔板的使用而大大降低，已无法与其他各类并列。因此，可以重新分为椅凳、桌案、床榻、柜架和其他五类。具体内容包括：

明黄花梨五足内卷香几
高85.5厘米，面径47.2厘米

明榉木矮南官帽椅　通高77厘米

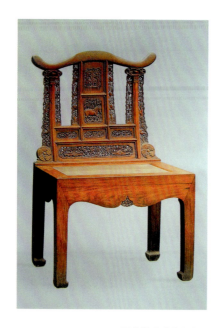

明黄花梨雕花靠背椅 通高99.5厘米

椅凳类：有凳、坐墩（绣墩）、交机（俗称"马扎儿"）、长凳、椅（靠背椅、扶手椅、圈椅、交椅）和宝座（帝王专用坐具）。

桌案类：有炕桌、炕几、酒桌、半桌（接桌）、方桌（八仙、六仙、四仙桌）、条几、条案、画桌、画案、书桌、书案等，此外还有月牙桌、扇面桌、棋桌、琴桌、抽屉桌、供桌、供案等。

床榻类：有榻、罗汉床、架子床。

柜架类：有架格（书格、书架）、亮格柜、圆角柜、方角柜。

其他类：包括屏风、箱、镜台、

明黄花梨方桌 高80厘米

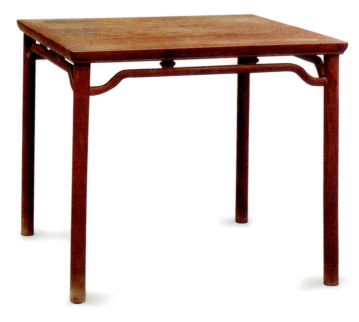

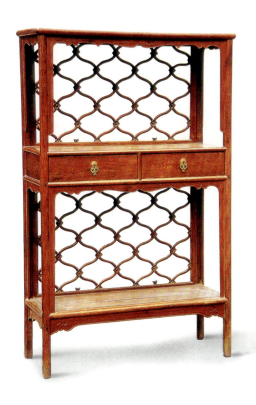

明黄花梨透空后背架格
高168厘米

衣架、面盆架等。

 与以往家具的最大不同,是在明清住宅中,厅堂、卧室、书斋等都相应有几种常用的家具配置,出现了成套家具固定组合的概念。家具在室内布置大都采用成组成套的对称方式,如以临窗迎门的桌案和前后檐炕为布局的中心,配以成组的几、椅,或一几二椅,或二几四椅。柜、橱、书架等也多是对称摆列。为使室内气氛不显呆板,各式家具间又以书画、挂屏、文玩、器皿类陈设品相配合,增加了室内的装饰效果。

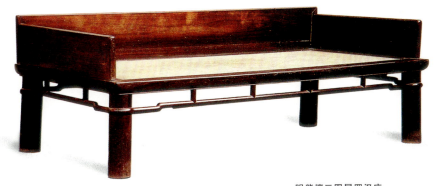

明紫檀三围屏罗汉床
197.5厘米×95.5厘米,高66厘米

明式家具:实用器与艺术品

后 记

本书由杨泓与李力合著，其中第1至6、15至36、44至51、61、62及67各章为杨泓执笔；第7至14、37至43、52至60、63至66、68至77各章为李力执笔。全书写成以后二人进行通读修改而定稿。所附名词解释由李力执笔，图片说明由杨泓编写。

名词解释

（以汉语拼音为序）

A

案 中国古代最早的家具之一。面长方形，比几面略宽，主要用来放置器具，高度较几矮。也特指一种盛放食具的短足木盘。早期家具中案和几的区别在于案是搁置东西的，而几是倚靠身体的。后期家具中这两者的功能趋于一致。

西汉漆案

B

白画 也称"白描"，中国传统绘画技法之一。用墨线勾描物象，不着颜色的画法，也有略施浅墨渲染。一般作为绘画的稿本。多用于人物和花卉画，也可以泛指文学创作的一种表现手法。

百宝嵌 中国古代传统手工艺。以金、银、宝石、珍珠、珊瑚、碧玉、翡翠、水晶、玛瑙、玳瑁、青金石、绿松石、螺钿、象牙、蜜蜡、沉香等名贵物品为原料，雕成山水、人物、树木、楼台、花卉、翎毛，嵌在漆、紫檀或花梨等器物上，名百宝嵌。

五代黑漆花鸟纹嵌螺钿经函

版画 绘画的一种。是用刀和笔等工具，在不同材料的版面上进行刻画，并可直接印出多份原作。起初大多用于重制图画，绘、刻、印分工，称为复制版画；后来发展为独立的艺术形式，由作者自画、自刻、自印，称为创作版画。依所用材料和版画性质分为木版画、铜版画、石版画等。

辟邪 中国古代传说中的一种神兽。形似狮子而带羽翼，被认为能够辟除震慑各种邪祟妖孽。古代织物、带钩、军旗、印纽常用辟邪为像，南朝陵墓前石辟邪极为硕大雄健。

东汉石辟邪

壁画 绘在洞窟、崖壁和建筑物的墙壁上的图画。其中也包括画在柱子及室内天花板上的画。可分为石窟壁画、寺院壁画和宫廷壁画、墓葬壁画等。壁画是一种最古老的绘画形式，埃及、巴比伦、印度和中国等文明古国都保存有大量珍贵的古代壁画。

山西芮城永乐宫朝元图壁画局部

璧 古玉器名。平面圆形，正中有圆孔。古代祭祀、丧葬时所用礼器，也作装饰器。新石器时代良渚文化玉器和商周至汉代墓葬玉器中发现量最大。

玉璧

帛画 中国古代画在丝织物上的图画。现存年代最早的有湖南长沙战国楚墓中发现的三幅，长沙马王堆西汉墓中出土五幅。内容有人物、异兽以及宴饮、车马、仪仗等场面。这些帛画是目前存世最古的中国画幅，所绘线条劲健有力，色彩明丽，显示了2000多年前中国人物画所达到的相当高的艺术水平。

战国人物御龙帛画

博山炉 焚香所用的器具。炉盖雕镂成山形，上面有羽人、走兽等形象，因此而得名。多以青铜制，也有陶或瓷制的。盛行于两汉及魏晋时期。

C

彩瓷 也称"彩绘瓷"，泛指器物表面加彩绘的瓷器。主要有釉下彩瓷和釉上彩瓷两大类，分别创烧于唐和宋代。明清时期是彩瓷发展的鼎盛期，以江西景德镇窑的成就最突出。

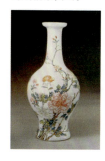

清粉彩牡丹瓶

彩陶 古代带有彩绘花纹的陶器。在陶坯表面用黑、红等色颜料画上动物、植物形或几何形花纹，烧成后这些图案纹便附着于器体表面，不容易脱落。还有一种是陶器烧成后画彩，彩色容易脱落。

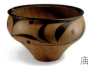

庙底沟类型彩陶盆

鸱吻 中国古代建筑正脊两端的动物形装饰件。早期名鸱尾，取自传说中东海一种鱼尾的形态，作为象征性的防火标志，它的高度依建筑物的等级标准而定。后期称吻，常作龙头形象，张开大嘴咬住正脊，吻脊上方有扇形的剑把。

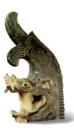

银川西夏陵区出土琉璃鸱吻

传神 图绘或塑造人物，能生动地传达其神情意态。在文学和戏剧艺术上，对人物表现得神情生动，也称传神。

床 供人平躺睡卧的用具。一般由长方形平面的床架和四只床足组成。古代床有的床足多于四只。

明紫檀三围屏罗汉床

瓷器 是以一种特殊的瓷土为原料，经混合、成形、干燥、高温烧制而成的制品。可上釉和不上釉。坯体洁白、致密，较薄者可达半透明状态。音响清彻，断面不吸水。瓷器是中国古代的重要发明，创烧于东汉，宋、元、明、清时期成就最高。大量为日常生活用器皿，也有相当多的艺术精品和各式造型的瓷塑作品。

瓷枕 古代烧制而成的瓷质枕头。也有用陶土制成的陶枕。枕上用釉彩绘出精美的图画或题附诗句。始见于唐代，盛于宋元。造型有卧伏的娃娃状和兽状等。

定窑白瓷孩儿枕

琮 古玉器名。方形，中有圆孔，也有的作长筒形。一般认为是古代贵族祭祀、丧葬时所用的礼器。近年新石器时代良渚文化墓葬中有大量出土，器表面常刻饰均衡对称的兽面纹或变形兽面纹图案。商周墓葬中亦常有发现。

玉琮王

错金银 金质镶嵌工艺的一种。以金银丝或金银片嵌入器物的表面，作为纹饰或铭文。中国始于春秋时期。

战国错金银铜虎噬鹿屏风座

D

带钩 古代扣接束腰革带的钩。大多用青铜制成，也有金、银、铁、玉、石制的。作微曲的长条形或琵琶形，一端曲首，钩身背面有圆纽。钩首大多为各种动物形。长短大小不一，一般10厘米左右。带钩除了主要用于钩系束腰带以外，还用于佩剑，钩挂镜囊、印章、刀削、钱币等杂物及珍贵的玉石饰品。

地宫 这里指佛塔底部瘗藏佛舍利的专用建筑结构。考古调查表明，早期的佛骨舍利石函是直接埋葬在塔下土石之中，隋代以后开始出现仿墓室形式的砖石结构，唐以后地宫建筑更为规范，四壁并绘有彩色壁画。宫内除放置舍利的函匣外，还附有各种佛教供养物。如著名的陕西扶风法门寺塔唐代地宫内藏有大量金银器、瓷器、丝织品等，是研究佛教史和古代物质文化史的重要内容。

地母 原始人类相信万物繁衍生息，皆出于大地，与人类自身孕育生产相比拟，崇拜地母神。史前艺术中的地母神多作凸乳丰臀的妇女形貌。在母权制阶段，她又是母系氏族的守护神。

地下墓室 构筑于地下的中国古代坟墓建筑，一般深入地下数米至十余米。其形制模拟地上宫室或住宅，通常由墓道、甬道、墓门和墓室所组成，墓道或设有天井和壁龛，墓室单间或多间。有的是在地下生土中挖出，较精致的是以砖石砌筑，并雕饰彩绘，或雕砖影作，模仿砖木结构建筑，颇为华美。

雕漆 也称"剔红"，漆器的一种。制法是先将调好的漆料涂在铜胎或木胎上，一般涂八九层，趁未干透时立即进行浮雕，然后再烘干、磨光。雕漆以朱红色为主，品种有瓶、罐、盒、橱等。

鼎 古代炊器。有陶质和青铜质两类。或圆形，三足两耳；或长方形，四足。盛行于新石器时代和商周时期。

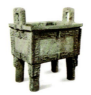

商司母戊方鼎

东王公 中国古代神话中的仙人。也称东木公、东华帝君等。与西王母并列，掌管诸男仙名籍。传说他住在东荒山中大石室内，长一丈，头发雪白，人形鸟面虎尾，背负一黑熊。

斗栱 中国传统木结构建筑中的一种支承构件。处于柱顶、额枋与屋顶之间，主要由斗形木块和方形肘木纵横交错叠构而成，逐层向外挑出，形成上大下小的托座。由于斗栱有逐层挑出支承荷载的作用，可以使屋檐出挑较大，并兼富装饰效果，是中国传统建筑造型的主要特征之一。

敦煌学 研究敦煌莫高窟开凿历史、壁画、雕塑的专门学科。20世纪初莫高窟藏经洞（现第17窟）被发现后，出土的数万件早期佛教绘画、经典、汉文文书、古籍更成为敦煌学的重要研究内容，引起国内外学术界的极大关注。

F

仿砖木结构 中国古代坟墓中一种独特的装饰结构，以砖石雕砌出木构建筑柱、枋、斗栱、屋檐等模拟形象，也如真实建筑一样施加彩画，习惯称之为"仿砖木结构"。

非衣 汉代墓中随葬的一种帛画，画面呈"T"字形，多分栏表示天上、人间、地下的景象，并绘出墓内死者的形象，应与人们相信死后灵魂升仙有关。多色彩艳丽，构图繁缛，是具有浓郁神奇色彩的绘画艺术品。在长沙马王堆西汉墓出土"遣策"简文中，称其为"非衣"。

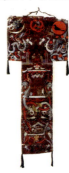

西汉非衣帛画

粉本 古代中国画施粉上样的稿本。做法有两种，一种是用针按画稿墨线密刺小孔，敷粉扑入纸、绢或壁

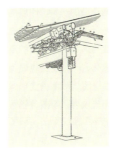

中国古代建筑斗栱组合

上，然后依粉点勾勒的轮廓和线条作画；一种是在画稿反面涂白垩、土粉，用锐器按正面墨线描画于纸、绢或壁上，然后依粉痕落墨。后来也通称只有墨笔勾描的画稿为粉本。

分（如份）　这里指材份，是中国古代房屋设计使用的一种模数单位。规定1材等于15份，房屋的长、宽、高和各种构件的截面，以至外形轮廓、艺术加工等，都用"份"数定出标准。这就是"材份制"。根据对中国现存古代建筑的实测，至迟在唐代初期，材份制已经形成，并一直沿用至元代末年。

风俗画　以社会风俗习尚为题材的人物画。在唐、宋时期的卷轴画中，《货郎图》和《清明上河图》等便属于这类绘画。

张择端《清明上河图》局部

佛本生　佛本生故事是描绘释迦牟尼佛在过去生中为菩萨行时教化众生的种种事迹。佛教绘画和雕刻中经常出现的本生题材有尸毗王割肉贸鸽、萨埵王子舍身饲虎、九色鹿王忍辱等。

佛传　佛传故事是描述释迦牟尼佛一生教化事迹的内容。可用多幅连

克孜尔石窟第17窟券顶菱形格本生画

环画面，连续表现他一生的主要事迹，如白象入胎、右胁降生、逾城出家、树下成道、初转法轮、双林入灭等特定场景。

浮雕　雕塑艺术之一。指在图像周围减地，使图像浮凸的一种雕塑，依表面凸出厚度的不同，分为"高浮雕"和"浅浮雕"等。由于这是从正面方向欣赏的雕塑，其背面就可附属在建筑平面或用具器物上，既可与圆雕和绘画相结合，又适于作为装饰性与纪念性雕塑的一种。

昭陵六骏之飒露紫浮雕

覆钵塔　佛塔造型的一种。印度的佛塔便如同一只倒覆的圆钵，故称覆钵塔。佛教传入中国后，塔的造型也发生了变化，不再明显表现为覆钵形，而以楼阁式和密檐式形体为主。直到元代以后，因藏传佛教（喇嘛教）的盛行，覆钵塔的造型再度风靡各地。

G

戈　中国古代兵器。青铜质，横刃，安长木柄，可横击，也可勾杀，盛行于商至战国时期。还有作礼仪用的石戈、玉戈。

玉戈

鬲　古代炊器。陶制。圆口，有三只空心袋足。新石器时代晚期开始出现，商周时除陶制外，又有了青铜制鬲。

构图　造型艺术中安排画面结构的方法。艺术家为了表现作品的主题而考虑适当的表现形式，在一定的空间中安排被表现对象各部分的关系和位置，使其成为和谐统一的形象整体。在中国画中也称"章法"或"布局"。

觚　古代饮器。盛行于商和西周。侈口，长颈，细身，宽足。呈上下两端宽大而中间纤细的体形。器身有四条棱。因口大而平，酒由口流出时没有槽道，常溢于口中，不能做实际的酒杯，应主要是一种礼器。

圭　古玉器名。长条形，顶端呈锐角形。古代祭祀、丧葬所用的礼器。周代以后的墓葬中常有发现。

簋　中国古代青铜器中盛食物的食具。造型多为侈口，圆腹，圈足，下接方座，腹侧附二或四耳。古人就餐时是席地而坐的，簋置于面前的

玉簋

席上，用手到簋里取食物。商周时，簋还是重要的礼器，在祭祀和宴会时与鼎配合使用，标志着贵族的尊卑等级。

H

胡床 古代家具的一种。因最早由西域传入，故名胡床，是一种小型轻便、易于携带的坐具。结构是以两道相互交叉的横床足斜置于地，以保持床体的平衡，上部又以两道横木穿系绳带，形成绷平的床面，供人垂足踞坐其上。与现代仍在使用的轻便折叠小凳十分相似，也就是北京俗称的"马扎儿"。

花鸟画 中国画的一种。以花卉、竹石、禽鸟等为描绘对象的画科。五代、两宋花鸟画已十分成熟，元明清时期风格上又有新的变化和发展。

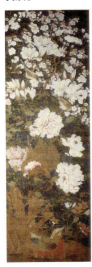

徐熙《玉堂富贵图》

化石 经过自然界的作用，保存于地层中的古生物遗体、遗物和它们的生活遗迹。多为植物的茎、叶和动物的骨骼等坚硬部分，形成的仅保持原来形状、结构及印模的生物遗体、遗物或印痕。

画圣 中国古代对极有造诣的画家的最高荣誉称号。东晋顾恺之、唐代吴道子等均有"画圣"之称。

画像石 古代祠堂、墓室等所用的石刻装饰画。出现于西汉，盛行于东汉。表现形式为阳刻块面、阴刻线、阳刻线等，构图富于变化，造型和线条质朴生动。题材有历史人物、神仙故事、社会生产和生活等内容，是一种独特的艺术表现手段。

保存原施彩色的太阳画像石

画像砖 砌于古代砖室墓中的一种有浅浮雕的图像砖。多发现于四川的东汉墓中，有方形和长方形，一般是每砖一个画面，用雕好的模型印制而成。也有直接在砖上雕刻的，最后加施色彩。题材表现王公贵族宴乐、车马出行及生产和生活等。河南和长江中下游地区的南朝墓中也很常见，但多是用设计好的

东汉宴乐百戏画像砖

小砖拼镶成大幅画面，内容为人物像和装饰图案。

璜 古玉器名。形状像璧的一半。古代祭祀、丧葬时所用的礼器。也作装饰用。商周时的墓葬中常有发现，新石器时代也有形状类似的器物。

回廊 中国古代建筑中有顶的通道。基本功能是遮阳、防雨和供人小憩。廊是形成中国古代建筑外形特点的重要组成部分，围合庭院的回廊，对庭院空间的格局、体量的美化起重要作用，并能造成庄重、活泼、开敞、深沉、闭塞、连通等不同效果。回廊的细部常配有几何纹样的栏杆、彩画；隔墙上常饰什锦窗、月洞门等装饰性建筑构件。

J

鸡冠壶 辽代特有的陶瓷器。形状模仿契丹族所使用的各种皮袋容器。由于壶上部有鸡冠状的孔鼻，所以称为鸡冠壶，也有称马镫壶的。

辽绿釉双人饰鸡冠壶

几 中国古代最早的家具之一。面狭长，两边下方有两横足，主要供人们席地起居时凭倚身体。几的种类很多，有玉几、漆几、素几等。后来也指矮小的桌子，如茶几、炕几等，其功能接近桌案。

家具 人们在室内起居时用于坐、卧、进食、读书、储物的各类器具，如床、凳、桌、箱等。中国古代许多家具以精良的材质、独特的造型和装饰受到世人珍爱，成为一种特殊的艺术品。

甲骨文 龟甲兽骨文字的简称。1899年发现于河南安阳小屯村（商王朝都城遗址，也叫殷墟）。古代商王朝经常利用龟甲兽骨占卜吉凶，并常把卜辞与与占卜有关的事件内容写刻在甲骨上，这便是甲骨文。甲骨文的文字结构已经由独体趋向全体，而且有了大批形声字，是相当进步的一种文字；但多数字的笔画和部位尚未定型。它是今天可认读汉字中时代最早的文字。

商甲骨刻辞出土情况

斝 古代铜质温酒器。盛行于商代。形状像爵，但比爵大，三足、二柱，有鋬，平底圆口而无流尾。有的腹部分裆，形状似鬲；也有少量体方而四角圆，下有四足；带盖。

二里头文化青铜斝

建筑彩画 专门用于古代木构建筑宫廷、寺庙等的一种彩绘装饰艺术。《营造法式》中提出一套系统的彩画规格程式，并禁止宫室和寺观以外的建筑着上色彩。可见彩画在宋代是一种特权的象征。建筑彩画主要作为梁枋、天花藻井、斗栱等部位的装饰，所有颜色和图案也有一定的等级规范。

《营造法式》彩画制度图样

角楼 建于较大规模的城墙转角处的楼阁式建筑，具有瞭望、防守以及建筑装饰的功能。平面布局灵活多变，常突出飞檐翘角，造型富有艺术魅力。

北京紫禁城角楼和护城河

绞胎 唐代陶瓷制作的一种新工艺。是用白褐两种色调的瓷土相间糅合在一起，拉坯成形后，胎上即具有白褐相间的类似木质花纹的纹理。这种纹理走向奇异，变幻莫测，上釉烧成后有一种独特的美学效果。

界画 中国画画科之一。是用界笔直尺为辅佐工具，以画线的方法描绘宫室、楼台、屋宇等建筑物的绘画。

金花银器 隋唐时期流行的贵金属器皿，银质，器上所饰图案纹饰鎏金，以容器、食器最多，如盘、杯、炉、勺等。是受到西亚等地金银器影响的产物，其形貌华美，是珍贵的古代工艺美术品。

唐鹿纹金花银盘

金漆 中国漆器装饰工艺的一种。是在漆地上洒金片或金屑，上面再罩透明漆并施彩绘图案。因为漆器表面的金片、金粉屑是以真金洒贴，所以色泽十分光艳，绚丽多彩。

清乾隆山水八仙图金漆盒

金铜造像 金铜或青铜铸造，表面鎏金的可移动的佛教造像（也有极少道教造像）。包括佛、菩萨、弟子、天王、力士、诸天等形象。在中国大体是伴随着佛寺的兴盛而发达的，多供养在宫中或佛寺中，流行的盛期大致在南北朝至唐代。早期称金人，后来也称金泥铜像。现存者包括传世品和出土物两大类，其中有些还作为中国早期佛像遗品的代表而闻名。

北朝铜鎏金佛像

金文 旧称"钟鼎文"，是铸或刻在商、周青铜器上的铭文。内容多数与祭祀、征伐、契约等国家大事有关。长的可达百字，史料

价值很高。到战国末字体逐渐和小篆接近。

西周史墙盘及铭文

经窟　在山崖间开凿的、专门用于刻写佛教经文的石窟。中国历史上曾发生过几次灭佛事件，使大批造像和佛经被毁。为了保证佛教教义永传后世，一些有志高僧组织人力，将多部佛经刻于专门开凿的石窟窟壁上。邯郸响堂山石窟、四川安岳石窟、北京云居寺均有这类经窟。云居寺还有一种经窟，是将佛经刻于一块块石版上，再将石版封藏于窟中。

景泰蓝　中国传统工艺品。是在铜胎器表面掐铜丝，然后再填珐琅釉彩，入窑烧制而成。因明代景泰年间成就最高，出品最大且精，所以俗称景泰蓝。清代中叶成为中国出口量很大的工艺美术品。

卷轴画　绘于帛或纸上的中国画，常托衬装裱成轴后，再悬挂供观赏，收放时依轴卷成一卷，便于收藏，俗称"卷轴画"。

爵　古代酒器。盛行于商代，至战国以后消失。爵的腹底尖形，所以装三足以成鼎立之势，且便于温酒。口及腹部如一支倒置的犀角，前部是注酒的"流"，后部的"尾"。腹部有鋬，便于持握。在口上有两小柱或一柱。

二里头文化青铜爵

L

陵墓　帝王的坟墓，是中国古代建筑的一个重要类型。现代革命领袖的坟墓也有称陵的，如中山陵。中国陵墓是集建筑、雕刻、绘画、自然环境于一体的综合性艺术。其布局可分为三种形式：以陵山为主体的布局，以秦始皇陵为代表；以神道贯穿全局的轴线布局，以唐高宗乾陵为代表；建筑群组的布局方式，明清各帝陵一般都属这种类型。

流派　学术、文艺方面的派别。这里指以不同的绘画技法、风格而划分或形成的派别。

鎏金　用金涂附在其他金属物上的一种方法。工艺方法是：用金和水银的合金（金汞剂）涂在金属器物表面，经过烘烤和研磨使水银挥发，而使金留在器物上。中国古代铜器常以这种方法作为装饰。

琉璃瓦　中国古代建筑中用于屋顶面装饰材料的一种。以陶为胎，表面施琉璃釉，入窑烧制而成。釉色以黄、蓝、绿三色为主，在建筑使用中，对何种等级建筑用何种颜色琉璃瓦有明确的规定。元、明、清以来以山西、南京、北京等地烧制的琉璃瓦最为有名。

龙　中国古代传说中一种能兴云作雨的神异动物。根据文献记载和考古发掘，原始社会出现最早的龙，形态极近似于蛇，后来逐渐演化出角、须、鳞、爪，成为多种动物形象的复合体。在几千年的中国文明史上，龙被看作神的化身，帝王的象征，进而被作为中华民族的象征。海内外的炎黄子孙，都把自己称作"龙的传人"。

楼阁式塔　从中国固有的楼阁发展而来的塔。最初为木塔，完全按木结构原则建造。唐代砖、石塔渐多。塔身每层都砌出柱、额、门、窗的形式，各层面宽和高度自下而上逐层减少，楼层辟门窗，可以登临眺望。

西安唐大慈恩寺塔（大雁塔）

镂雕　将玉石材料镂空雕刻的技术，多施用于小件器物的雕琢。对于大型石雕的镂雕技术，是西汉以后才开始出现的。

M

毛笔　中国传统的书写工具，以竹质笔杆和动物毛毫制成。中国最古老的甲骨文中，已见由毛笔朱书的字痕，考古发现的毛笔实物最早见于战国楚墓中。毛笔重要的部分是笔毫，按不同动物毫毛性质的不同，分为硬毫（狼、兔、鼠毫）、软毫（羊、鸡毫）等。其中硬毫毛笔含墨量不高，笔锋挺健；软毫毛笔含墨足，笔性圆润。毛笔也是中国传统绘画的主要用笔。

密檐式塔 中国古塔造型的一种。塔的底层最高，从第二层起层高骤然减低，形成层檐密接形式。唐代密檐塔为方形平面，叠涩出檐，逐层收分，外轮廓呈梭形。金代檐下装饰增多。辽代盛行八角形平面的密檐塔，基台之上设布满雕饰的须弥座和莲台，塔身为砖砌实体。

河南登封北魏嵩岳寺塔

铭文 古代镂雕铸刻于碑版或器物上的文字。或是纪颂功德，或是用于鉴戒。

墨 中国古代书法绘画所用的黑色颜料，以松烟等原料制成。明清之际的造墨业最为兴盛，特别以安徽皖南所产"徽墨"声誉最高。

木塔 以木材为原料，完全按木结构原则建造的塔。中国古代木塔保存完整的最好实物是山西应县辽代佛宫寺释迦塔，简称应县木塔。

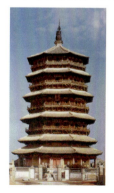

山西应县辽木塔

墓室壁画 中国古代显赫人物墓中墙壁上所绘的图画。规格较高的墓中墓道、墓门、墓室顶部和四壁均绘壁画。内容有墓主人出行、宴饮、娱乐、家居以及星象、生产、生活等。一些皇室成员的墓室壁画常常是当时绘画高手所作，具有很高的艺术价值。墓室壁画也是研究古代政治、经济、文化活动的宝贵形象资料。

西汉巨龙壁画

N

泥塑 雕塑艺术手法之一。中国古代传统的泥塑，一般以胶泥、细砂和纤维（纸浆或棉花等）和成塑泥，中间以木质材料为身躯、四肢的骨架，外包塑泥成形。表面又绘有各种衣饰彩画。

敦煌莫高窟159窟菩萨、弟子泥塑

年画 是中国民间流行的一种绘画体裁。因主要用于新年时张贴，所以叫年画。传统的年画多用木板水印，大多含有祝福新年的意义，以单纯的线条、鲜明的色彩，表现热闹、愉快的场面。如五谷丰登、吉庆有余、春牛图等。清中叶最为盛行。

鸟篆 也称"鸟虫篆"。篆书的变体。因这种字形像鸟虫之体，故名。春秋战国时就有这种字体，大都刻铸在兵器或钟镈上。也施用于旗帜、符信上及作为印章文字。

P

拼镶砖画 用多块砖拼合砌成的模印砖画。盛行于南朝时期，制法是按事先勾画的粉本，分制成砖模，模印在砖坯上，经入窑焙烧后，再依次拼砌成完整的画面嵌在墙壁上，故称"拼镶砖画"。它改变了传统画像砖一块砖模印一幅完整画面的陈规，以增加砖数的做法，将画面扩大，常使画面长达2米以上。

南朝大虎拼镶砖画拓本

屏风 中国古代家具的一种。顾名思义，即是可以屏障风的用具。因古代建筑物结构装修不如后世严密，便制成这种家具用来挡风。屏风的形态大致是一个长方形的立面状物，下有两足腿支撑。多用木料做出框架骨干，中间蒙以绢帛等丝织品做屏面，也有以木板制屏面，上面常绘画大幅图画作为装饰，是汉唐时期室内使用的主要家具。

五代王齐翰《挑耳图》中的屏风

铺作 即斗栱。

Q

漆画 在漆器表面绘制的彩画。漆画常用的颜色有朱（红）、黑、黄、金四种，以朱、黑两色最多，色彩的对比衬托常是黑地朱绘或朱地黑绘两种。考古发现的战国时楚国漆器画工精巧，构图美观，有龙纹、凤纹、鸟纹及几何形纹饰，还出现了以现实生活为题材的狩猎纹。

战国奏乐漆画

麒麟 中国古代传说中一种神奇的动物。体形像鹿，独角，全身生鳞甲，尾像牛尾。一般作为吉祥的象征。

气韵 中国画术语。气，是指气势、气息，韵，是指韵味。气韵生动与否是品评中国画的最高标准。是说有修养的画家通过主观感受理解，在充分把握对象的内在气质和韵律之后，运用技巧将其任意挥写出来的那种气势和韵致。齐白石说："人知笔墨有气韵，不知气韵全在手中"。显然他认为理解和表现气韵的关键在于画家的涵养功底。

青白瓷 是宋代烧制成的一种具有独特风格的瓷器。因为它的釉色介于青白二色之间，青中有白，白中显青，因此称青白瓷，一般又习惯

宋青白瓷注子、注碗

称之为"影青"。以景德镇窑烧制作品为代表。

青瓷 中国古代传统瓷器的一种。釉色呈较单一的青绿系列，纯净细腻，主要产于南方和北方的部分地区。著名的唐代越窑、宋代龙泉窑、官窑、汝窑、钧窑、耀州窑等，都属于青瓷系统。

南朝青瓷莲花大尊

青绿山水 用矿物质石青、石绿为主色的山水画。有大青绿、小青绿之分。前者多勾轮廓，皴笔少，着色浓重；后者是在水墨淡彩的基础上薄施青绿。

S

山水画 简称"山水"，是中国画画科之一。以描绘山川自然景色为主题，魏晋南北朝时已有发展，但仍多作为人物画的背景；隋、唐已有很多独立的山水画出现；五代、北宋日渐成熟，作者纷起，从此成为中国画中的一大画科。包括青绿、金碧、没骨、浅绛、水墨等形式。

舍利塔 为专门瘗藏佛舍利而建造的佛塔。

法门寺塔唐代地宫出土金舍利塔和塔内瘗藏的佛指舍利

失蜡法 青铜器铸造技术之一种，以蜡制作内模，熔融的金属注入后，蜡因高温熔化，金属即均匀填充在原蜡模处成形，因此可制作一般陶、石范模无法制作的精细铸件，形貌繁密华美。中国古代在东周时期已掌握失蜡法，标本出土于湖北随县战国曾侯乙墓等墓之中。

石窟寺 简称"石窟"。佛教寺庙建筑的一种，就山崖开凿而成。原起源于印度，中国石窟的开凿始于3世纪，盛于5—8世纪。在建筑形式上可分有中心柱和无中心柱两种。窟内雕刻佛像和佛教故事。在石质疏松不适于雕刻的窟中，则以壁画和泥塑像代替。中国最著名的石窟寺有敦煌、云冈、龙门、麦积山等，是研究古代社会生活、建筑、雕刻艺术及佛教史的重要资料。

云冈石窟北魏露天大佛

水墨技法 中国画技法之一。以墨为主，十分注重掌握水与墨结合后因水分的多少而产生的浓淡不同的笔迹，以及因笔头水墨的多寡而出

名词解释 ● 339

现的干湿不同的笔触。在运笔过程中，又由于速度的快慢和用力的大小，使纸上产生千变万化的画面。因此，水墨技法虽只是用水与墨的技巧，但其艺术语言的丰富性仍是无穷的。

四神 中国古代代表东、西、南、北四个方向的神。最早是指四方的星象，如认为东方的若干星宿为一条龙，西方若干星宿为一只虎，南方若干星宿为一只鸟，北方若干星宿为龟蛇。二十八宿体系形成后又将它们一分为四，每七宿组成上述一种动物形象。后来又标上颜色，即为青龙、白虎、朱雀、玄武。

榫卯 中国古代木结构建筑及家具各部构件之间联结的地方。凸出的部分为榫，凿空的部分为卯，将榫嵌入卯中或再加黏合物，即成为结构紧密而富韧性的木结合体。

T

塔 中国古代"佛塔"的简称。佛塔起源于印度，又名"窣堵波"，用以藏佛骨（舍利）和经卷等。传入中国后即与中国传统木构建筑形式相结合，在造型上有了新的发展和变化。平面以方形、八角形为多，用木、砖和石等材料建成。类型有楼阁式塔、密檐塔、覆钵塔及高僧墓塔等。

台基 中国古代建筑物的基础部分。前期一般以夯土筑成，多数是方直轮廓，有的宫殿楼阁的台基相当高大，可达数重（阶梯式）以上。

唐三彩 唐代陶器和陶俑上的釉色，也指有这种釉色的陶制物。所谓"三彩"，并不限于三种颜色，除白色（一般微带黄色）外，还有少量茄紫色以及大量浅黄、赭黄、浅绿、深绿、蓝色。三彩釉的器物多仿金属器，有些用作明器。盛行于初唐以后，辽代仍有流行。

唐三彩骆驼载乐俑

饕餮 中国古代传说中一种贪食的恶兽。宋人用其命名商周青铜器上的兽面图案纹饰。

陶塑 以质地较粗且不透明的黏土塑成的造型艺术品。以人物和动物形象为主，经过入窑焙烧而成。

石河文化陶塑动物

剔犀 漆工艺的一种。是将至少两种以上色彩的漆，交相累积涂至相当厚度，然后用尖锐刻刀剔刻出纹饰图案，使刀口断面呈现厚薄不同但有规律的色层。

元云纹剔犀漆盒

题跋 写在书籍、字画、碑帖等前面的文字叫"题"，写在后面的叫"跋"。一般指书、画、书籍上的题识之辞。

铜镜 古代照面的用具。一般作圆形，照面的一面磨光发亮，背面常铸花纹。目前中国发现的最早的铜镜属殷商时代。战国时已很盛行，制作轻薄精巧，纽较小，花纹多作几何形图案。两汉时逐渐厚重，纹饰增加了神人、禽兽等内容。唐代更为精美，纹饰有人物故事、鸟兽、花蝶；镜的形状除圆形外又有葵花形、菱花形和方形多种。宋元出现了有柄可执的镜。清以后逐渐被玻璃镜替代。

凸凹画法 中国古代由西域传入的一种画法，以色彩的层次和光暗，使画出的形象具有立体感。画史称始创于隋代著名的西域画家尉迟父子。

图腾 原始社会最早的一种宗教信仰物，约与氏族公社同时出现。图腾（totem）是印第安语，意为"他的亲族"。原始人相信每个氏族都与某种动物、植物等有着亲属或其他特殊关系，而此物（多为动物）即成为该氏族的图腾，即保护者和象征（如熊、狼、鹿、鹰等）。

拓片 从碑上或器物刻饰上直接拓印下来，成为单页的字迹或图像。如果石碑或器物已残破毁坏，可以单页拓下尚清晰的部分，称为"残拓"或"残片"。

W

瓦当 古代建筑檐头筒瓦前端的遮挡。最初为半圆形,后变为圆形,可分为素面和带图案或文字者两大类。各地各时代瓦当的花纹形制均有不同,所以它又是判断古建筑年代的一种重要依据。中国用瓦当始于西周,以后历代沿用,直至明清。后影响到古代日本、朝鲜,其古代建筑中也有瓦当。

江苏南京出土六朝人面瓦当

文人画 中国古代绘画风格的一种,用以泛指旧日文人、士大夫的绘画,以区别于民间和宫廷画院的绘画。文人画的作者,一般回避社会现实,多取材于山水、花鸟、竹木,以抒发"性灵"或个人牢骚,常怀有对民族压迫或腐朽政治的愤懑之情。他们重视文学修养,讲求笔墨情趣,强调神韵,对画中意境的表达以及水墨、写意等技法的发展有相当的影响。

庑殿顶 中国传统建筑屋顶形式之一。由四个倾斜的屋面、一条正脊(平脊)和四条斜脊组成。屋角和屋檐向上起翘,屋面略呈弯曲。

X

西王母 中国古代神话中的女仙人,也称金母、王母。后与东王公并列,掌管诸女仙名籍。在早期传说如《山海经》中,她是一个虎齿豹尾而善啸的怪物。在后代小说、戏曲里,又成为一位雍容美貌的女神,被称为"瑶池金母",每逢蟠桃熟时都大开盛宴,诸仙都来为她上寿。民间也将她作为长生不老的象征。

匣钵 匣是装东西的用具,大的叫箱,小的叫匣。匣钵是制瓷时专用的一种耐高温容器,用以盛装陶瓷生坯,使其在烧成过程中不受火焰的直接作用和烟尘的沾污。也作为烧成时生坯的支架。有圆形、椭圆形或矩形等。

线刻 在砖石等材料上,以凹入的阴刻线条,刻画出各种形象,习称"线刻"。

北周康业墓围屏石床线刻局部

歇山式屋顶 中国传统建筑屋顶形式之一。由四个倾斜的屋面、一条正脊、四条垂脊、四条戗脊(垂脊下端处折向的一条)和两侧倾斜屋面上部转折成垂直的三角形墙面(称"山花")组成。形成两坡和四坡屋顶的混合形式。

写生 绘画术语。直接以实物为对象进行描绘的作画方式。同时又是初学者和画家锻炼绘画表现技法和搜集创作素材的重要手段。中国画中描写花果、草木、禽兽等的绘画,也叫写生。

写意 中国画的技法之一。笔墨极为粗放的又可称大写意。它运用于人物、山水、花鸟画中,以简洁精练的笔墨(也可用色)"写"出对象的形体,"意"在揭示客观对象的精神本质,同时也展现了作者本身的文化素养和气质。在笔法上,与书法有着更多的联系,尤其是行、草书对写意画的笔意有较大的影响。

星象图 古代专门指示和表现天空星座位置的图画。墓室壁画中常有这种内容,多数绘于墓室内顶部。

西汉天象壁画

渲染 中国画的一种绘画技法。用水墨或颜色烘染物象,分出阴阳向背,加强艺术效果。

甗 古代炊器。青铜或陶质。分上下两部分,上边是底部有多孔的甑,可放置食物;下边是有三个袋状足的鬲,可盛水。上下之间隔一层有孔的箅,主要用于蒸煮食物,相当于现代的蒸锅和蒸笼。

名词解释 ● 341

Y

砚 中国古代研磨的器具。材质有石瓷、陶瓷、铜瓷、漆瓷等，造型丰富，变化万千。以产于广东肇庆的端石砚和安徽婺源（今属江西）的歙石砚最负盛名。

唐辟雍青瓷砚

彝 古代盛酒器。盛行于商至西周。造型长方形，高身，有盖，盖形似一屋顶，上有一纽。有的彝上还有觚棱，腹部有曲、直两种，有的腹旁还装有两耳。

商偶方彝

椅子 中国古代家具的一种。供人垂足坐靠的高式坐具，一般由椅面、靠背、扶手、四足组成。只有靠背，没有扶手的叫靠背椅；有靠背又有扶手的叫扶手椅；此外还有圈椅，它的靠背和扶手一顺而下，圆婉柔和，极为美观；椅子前后交叉可折叠的交机加靠背，便成交椅，有直背和圆背两种。

明黄花梨雕花靠背椅

印纹硬陶 一种介于陶器和原始瓷器之间的优质陶器。它的胎质比一般陶器细腻、坚硬，烧成温度也比一般陶器高，在器表又拍印以几何形图案为主的纹饰。有的印纹陶器表面还显有窑内高温熔化而成的光泽，好像施了一层薄釉，击之可发出与原始瓷器类同的金石声。考古发掘中有见印纹硬陶与原始瓷器在同一窑中烧制，说明两者之间存在相当密切的承继关系。

印章 也称"图章"。秦统一六国后，皇帝的印信称"玺"，官私用印均改称"印"。到汉代，官印中开始有"章"和"印章"之称。汉以后的印章多用朱色钤盖，除日常应用外，又多用于书画题识，遂成为中国特有的艺术品。古代印章多用铜、银、金、玉制作，元代以后以石质章最为盛行。

影青 见"青白瓷"。

影塑 亦称"影壁""影作"。中国古代绘画、雕塑合一的艺术形式。多以花卉、山水为题材，并施以色彩，作为衬托人物的背景之用，形成圆雕与浮雕相结合的特殊形式。传说宋代画家郭熙见到唐代雕塑家杨惠之的山水壁塑，受到启发，以手堆泥于壁，使成凹凸之状，最后随其形迹用墨晕成山峦林壑，称为"影塑"。

影作 以彩绘的方法，在建筑物或墓室中模拟梁枋斗栱等建筑构件，汉魏时已出现，到北宋时期颇为盛行。

俑 中国古代坟墓中陪葬用的偶人。可能是象征殉葬奴隶的模拟品，质料以木、陶质最多，也有瓷、石或金属制品。俑的形象主要有奴仆、舞乐、士兵、仪仗等，还附有鞍马、牛车、庖厨用具和家畜等模型。还有镇墓厌胜的神物。俑不但是研究当时社会生活习俗的重要资料，也反映着各个时代雕塑艺术的水平。

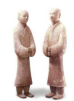
西汉陶俑

卣 古代一种便于携带的盛酒器。形状接近于今天的提梁小罐，扁圆形腹，敛口，有盖，有提梁，也称"提梁卣"。也有的器形上下一般粗，如筒形。

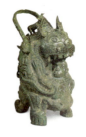
商虎食人卣

釉陶 汉代北方地区烧制的表面带釉的陶器。胎红色，器表施釉，呈黄、黄褐或绿色。

羽人 神话传说中有羽翼的仙人。中国道家因学仙，因此有时也称道士为羽人。

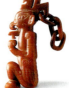
玉羽人

玉衣 汉代皇帝和高级贵族死时穿用的殓服。完整的玉衣,外观和人体形状相似,可以分为头部、上衣、裤筒、手套和鞋五大部分。头部由脸盖和斗罩构成;上衣由前片、后片和左右袖筒组成;裤筒、手套和鞋都是左右分开的。玉衣由许多玉片组成,玉片之间用纤细的金丝、银丝或铜丝加以编缀。以玉衣作殓服,是想达到尸骨不朽的目的。

汉金缕玉衣

御花园 紫禁城内专供皇室游乐的花园。位于北京故宫内坤宁宫北,有园门可通坤宁宫和东西六宫。花园东西长130米、南北宽90米,有20多座大小不同的建筑物,亭台楼阁,回廊水榭,结构精巧多样。园内间置山石树木、花池盆景及五色石子甬道,以古雅富丽取胜。

原始瓷器 由陶器向瓷器过渡阶段的产物。以瓷土含量较大的黏土制坯后,用较高的温度烧成。成型工艺多采用泥条盘筑法,胎质较坚硬,釉色以青绿色最多,釉下除少数为素面外,多拍饰方格纹、篮纹、弦纹等。

西周原始瓷尊

圆雕 雕塑手法的一种。指不附着在任何背景上,适于从多角度欣赏的、完全立体的雕塑。包括头像、半身像、全身像、群像以及动物等类型的造像。

西汉石雕马踏匈奴

院落 四周有墙垣围绕,自成一统的房屋、庭院。

钺 古代兵器。由斧演变而来,前面有圆刃,可以用于砍劈。它除了实际用途的兵器和刑罚器外,还有一种特殊的作用,即王权的象征物。殷墟出土的早期甲骨文字中,"王"字的写法便似斧钺之形,最下面的一横被画为月牙形,正是象征钺的刃口。说明它是掌握在帝王手中象征政权和军权的信物。

商妇好钺

Z

造像碑 中国古代以雕刻佛像为主的石刻。全形似碑,有扁体碑形和四面体柱状两类。在其上开龛造像,多是佛教造像,只有极少数与道教有关。并常铭造像原因和造像人的姓名、籍贯、官职等,有时也有线刻的供养人像。盛行于北朝时期,河南、陕西、山西、甘肃等省发现最多。

造像记 注明造像人身份、造像缘由的题记。一般包括造像人姓名、造像时间、造像缘由等,多刻铸在石造像、金铜造像的底座四周,或刻在造像身光背面。是研究造像时代和佛(道)教历史的可靠文字资料。

造园艺术 在一定的地域内,运用工程技术和艺术手段,通过改造地形(或进一步筑山、叠石、理水)、种植树木花草、营造建筑、布置园路等途径创造而成的美的自然环境艺术。包括园林布局艺术、建筑艺术、雕塑艺术、地貌创作艺术等多种。中国园林艺术是自然环境、建筑、诗、画、楹联、雕塑等多种艺术的综合体。

璋 古玉器名。长条形,顶端作斜锐角形。古代祭祀、丧葬时所用的礼器。商周时期的墓葬中常有发现。

镇墓俑 中国古代墓葬随葬俑群的组成部分,用以镇墓驱邪,多具有狰狞而威严的外貌。战国时楚墓的镇墓俑,多吐长舌而头生鹿角。

唐三彩镇墓兽

南北朝至隋唐,镇墓俑由奇兽形和武士天王形两组所组成。奇兽形的镇墓俑,或卧或蹲坐,成双放置,多是一人面兽身,一兽面人身,头生犄角,背竖鬃毛,长尾卷翘,形态威猛。

竹雕 在竹制实物(如折扇骨、烟具、文具等)上雕刻各种字、画的一种工艺品。有浮雕、镂雕、阴刻等技法。另有用老竹根雕成各种器物、人物、动物形象,作为实用物和陈设品,也称"竹刻"或"竹根雕"。

竹林七贤 魏晋时期七位不求仕途、悠游林下的文人雅士的名称。他们是嵇康、阮籍、阮咸、山涛、王戎、刘伶、向秀。

南朝竹林七贤和荣启期拼镶砖画拓本

贮贝器 一种外形独特的青铜容器,系生活在云南地区的古滇族所铸造,体形常近似铜鼓,常用以贮放货贝,因而得名。上盖有的铸

出人物众多的祭祀、战争、纺织、贡献行列等场景,反映出滇人社会生活诸方面的实况,具有艺术价值和社会史料价值。

滇人铜贮贝器

桌子 中国古代家具的一种。由方形、长方形或圆形等平滑的桌面和四条高足组成,主要用于放置人们日常使用的各类器皿和食具。包括方桌、条桌、书桌、画桌等类。方桌中又可分八仙桌、六仙桌、四仙桌。还有在炕上使用的矮足炕桌。

明黄花梨方桌

紫砂壶 用江苏宜兴南部一种特殊陶土——紫砂泥烧制成的一种茶具。明代中叶以后开始盛行,一些文人雅士又把壶的造型艺术及诗词、书法和篆刻融于一体,使紫砂壶成为茶文化和陶器艺术的重要组成部分。

紫禁城 即北京故宫。是中国现在保存最完整的一组古代宫殿建筑群。南北长960米,东西宽760米,四周以高大的城墙环围,每面有雄伟的城门,城的四角还建有形制华丽的角楼。城内是明清两朝皇帝听政和居住的宫室。

北京紫禁城午门内及御河

尊 古代酒器。青铜质,侈口,鼓腹,高圈足。圆形或方形。用于盛酒,盛行于商代和西周初期。

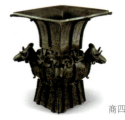

商四羊方尊

参考文献

（以汉语拼音为序）

蔡元培美学文选　文艺美学丛书编辑委员会编
　　北京大学出版社.1983

国　宝　朱家溍主编
　　（香港）商务印书馆.1983

汉代物质文化资料图说
　　孙　机　文物出版社.1991

六朝画家史料　陈传席编
　　文物出版社.1990

美的历程　李泽厚
　　文物出版社.1981

美术考古半世纪——中国美术考古
　　发现史　杨　泓
　　文物出版社.1997

明式家具珍赏　王世襄
　　（香港）三联书店.1985

全国出土文物珍品选 1976—1984
　　文化部文物局、故宫博物院编
　　文物出版社.1987

宋辽金画家史料　陈高华编
　　文物出版社.1984

隋唐画家史料　陈高华编
　　文物出版社.1987

隋唐文化　陕西省博物馆编
　　学林出版社.(香港)中华书局.1990

文物丛谈　孙　机　杨　泓
　　文物出版社.1991

新中国的考古发现和研究
　　中国社会科学院考古研究所编
　　文物出版社.1984

新中国的考古收获
　　中国社会科学院考古研究所编
　　文物出版社.1961

髹饰录解说——中国传统漆工艺
　　研究　王世襄
　　文物出版社.1998

仰韶文化研究　严文明
　　文物出版社.1989

移情的艺术——中国雕塑初探
　　傅天仇
　　上海人民美术出版社.1986

殷墟青铜器
　　中国社会科学院考古研究所编
　　文物出版社.1985

殷墟玉器
　　中国社会科学院考古研究所编
　　文物出版社.1982

郑振铎艺术考古文集　郑振铎
　　文物出版社.1988

中华人民共和国重大考古发现
　　(1949–1999)　宿　白主编
　　文物出版社.1999

中国彩陶图谱　张朋川
　　文物出版社.1990

中国大百科全书·考古学
　　中国大百科全书出版社.1986

中国大百科全书·美术
　　中国大百科全书出版社.1991

中国大百科全书·文物博物馆
　　中国大百科全书出版社.1993

中国古代建筑史　刘敦桢主编
　　中国建筑工业出版社.1980

中国古代青铜器　马承源
　　上海人民出版社.1982

中国古代文化史
　　阴法鲁　许树安编
　　北京大学出版社.1989

中国古建筑
　　中国建筑科学研究院编
　　中国建筑工业出版社.1983

中国绘画史图录　徐邦达编 上海人民美术出版社.1981	中国石窟寺研究　宿　白 文物出版社.1996	中国文明起源新探 苏秉琦 生活·读书·新知三联书店.1999
中国美术简史　中央美术学院美术 史系中国美术史教研室 高等教育出版社.1990	中国书画　杨仁恺主编 上海古籍出版社.1990	中国文物精华（1990） 中国文物交流服务中心 《中国文物精华》编辑委员会编 文物出版社.1990
中国美术史　王　逊 上海人民美术出版社.1985	中国陶瓷史　中国硅酸盐学会编 文物出版社.1982	
中国美术史论集　金维诺 黑龙江美术出版社.2004	中国文明的起源　夏　鼐 文物出版社.1985	中国文物精华（1992） 《中国文物精华》编辑委员会编 文物出版社.1992
中国美术通史［全8卷］　王伯敏 山东教育出版社.1987—1988	中国文明的形成 张光直　徐苹芳主编 新世界出版社.2004	紫禁城宫殿　于倬云主编 （香港）商务印书馆.1982